오월의 미학·2
서슬에 새겨진 평화

한국 리얼리즘 미술 23인

오월의 미학·2
서슬에 새겨진 평화

장경화 지음

21세기북스

발간사

역사는 수많은 생명의 생성과 소멸의 반복을 통해 진보한다. '5월 광주'도 먼 훗날의 역사 속에서 잊혀질지도 모르겠다.

내가 1980년 5월 광주에서 시민의 한 사람으로 체험해야 했던 국가 폭력의 기억들은 다시는 지구촌 어느 곳에서도 반복되어선 안되는 가슴 아픈 역사다. 그래서 반드시 그 책임을 가리고 과거의 잘못된 역사를 교훈으로 삼았으면 하는 바람이다.

'5월 광주'와 '한국민중미술'은 동일한 시기에 출범했다고 해도 과언이 아니다. 41년의 역사를 지닌 '한국민중미술'이 오늘에 와서 어떠한 예술적 사회적 성과를 남기고 있는가에 대한 고민을 하지 않을 수 없다. 그리고 민중 화가는 무거운 주제와 함께 고단한 삶을 견

디어 내면서 무엇을 꿈꾸었던가? 또한 화가 각자는 어떠한 성과를
일구어 냈던가? 이제 이러한 화두에 대한 문제의식을 가지고 접근
하고자 한다.

그렇다면 '5월 광주'는 미래를 위해 어떠한 유산을 남기고자 하는
가? 물론 민주를 위한 전사가 되어 목숨을 담보로 쟁취하고 지키고,
인권을 존중하며 평화를 확장시켜 생명을 존중하는 삶을 유산으로
남겨주고자 할 것이다. 그리고 어떠한 부당함과 공포에도 당당함과
의연함과 냉정함을 잃지 말아달라 당부할 것이며, 반드시 평화를 저
해하는 그 어떠한 공포나 폭력도 정당성을 보장받을 수 없다는 점을
각인시킬 것이다.

오늘의 경제 발전이 과거 시대로부터의 피와 땀으로 얼룩진 유산
이듯이 우리 시대는 미래 세대에게 무엇을 유산으로 남길 것인가 하
는 문제에 진지하게 접근하여 민중미술이라는 미학을 통해 거시적
안목으로 읽어가고자 한다. 이에 대한 답은 민중 화가의 성과물을
통한 독자의 몫이라 할 것이다.

이 책을 부모님의 영전에 올린다.

2021년 세모에
장 경 화

머리말

1. 나의 '5월 광주'

1980년 5월, 광주에서 대학생 신분이었던 나에게, 금남로 시위 현장에서 총을 맞고 아스팔트 위로 피를 쏟아내고 죽어가던 청년의 모습이 아직도 생생하다. 시위 현장과 주택가 골목길에서 공수부대의 곤봉과 총, 대검에 죽임을 당하거나 어디론가 끌려가는 학생과 청년 그리고 부녀자를 목격했고 여러가지 소문도 무성했다. 나는 두려웠다. 어느 날 집으로 가기 위해 택시를 타려는데 기사가 "젊은 사람이 택시에 타고 있으면 공수부대한테 곤봉으로 맞고 어디론가 끌려갈 수 있으니 트렁크에 숨어서 가야한다."고 해서 나는 그렇게 집으로 가게 되었다.(당시 광주는 대중교통을 포함한 모든 승용차에 있는 청년

은 현장에서 체포되어 끌려갔었다.) 이렇게 1980년 5월 '광주'는 사람들의 귀와 눈이 가려졌고 어둠과 무거움에 짓밟힘을 당하며 끝없이 무성한 소문과 유언비어만 가득했다. '부산에 도착한 미군이 광주로 진입해서 우리를 구해 줄 것'이라거나 '북한군이 광주 소요사태를 주도하고 있다'는 등의 소문이 있었다.

전남도청의 마지막 새벽에 어느 여성이 "광주시민 여러분, 우리를 기억해주세요."라고 외치던 가두방송에 주먹을 쥐고 눈물을 흘려야 했다. 당시 공무원이었던 아버님이 뜬 눈으로 아들 단속을 하시기도 했지만 겁쟁이였던 나는 밖을 나가기가 두려웠고, 이불을 뒤집어쓰고 들었던 총소리는 곧 죽음과 같았다.

5월의 기억은 시간이 가면서 잊혀질 것이라고 생각했으나 그 기억 하나하나는 시간이 가면서 더욱 생생하게 되살아나고 있었다. 어디 나 한 사람만이겠는가? 당시의 광주시민이면 모두가 이러한 기억들을 가지고 있을 것이다. 이렇게 먼저 가신 분들에 대한 미안함을 넘어 부채 의식은 점차 무거운 책무감으로 되살아나고 있었다.

1988년 석사 졸업 때의 학위논문은, 한국민중미술에 관한 것으로, 지도교수와 어려운 과정을 거치면서 작성할 수밖에 없었다.(아마도 한국민중미술 학위논문으로는 국내에서 첫 논문이었을 것이다.) 이어서 광주시립미술관 공직 생활 중에는 거친 한국민중미술이 출범하게 된 역사와 정신, 그에 대한 미학을 탐구하고 기록하고 정리했다. 그리고 전시를 기획하고 작품을 수집했으며, 한걸음 더 나아가 '5·18 광주

민주화운동 30주년'을 맞이하여 민중미술 작가 30인을 선정하여, 그들의 작품을 '5월 광주' 시각으로 분석하고 『오월의 미학, 뜨거운 가슴이 여는 새벽』을 발간(2012)했다. 이것은 80년 5월 광주에서 희생된 분에 대한 숭고한 죽음 앞에서는 미천하지만 스스로에게는 자그마한 성과로 위로가 되었다. 서적에 수록된 민중화가 30인의 다수는 어둡고 눅눅한 골방에 숨어서 긴 시간을 라면과 막걸리로 끼니를 때우며 시위 현장을 뛰어다녀야 했던 민주전사였는데 그들의 열정과 시간에 비하면 비할 데 없이 부끄러움이 많은 책이었다.

2020년, '5·18 광주민주화운동 40주년'을 맞이하여 10년 전과는 또 다른 확장된 새로운 시각으로 민중미술 작가의 인터뷰를 시작했다. 물론 '5월 광주'라는 시각이 기본이라는 점을 우선 밝히고자 한다. 전국에 흩어져 작품 활동에 전념하는 한국민중미술 대표작가 23여 명을 다시 선정하고 전국에 있는 그들의 스튜디오를 방문해서 인터뷰를 했다. 그리고 '5월 광주'라는 창窓을 통해 우리가 시대를 어떻게 살았고 예술가들은 무엇을 꿈꾸는지를 탐구하고자 했다. 그리하여 보다 확장되고 열린 '5월 평화와 생명'이 실현되기를 기원하는 마음이다.

2. 시대에 맞선 민중미술의 성과

'인권'과 '민주'가 우리의 곁에 다가올 때 역사는 어둠이 새벽의 푸른 기운을 느낄 여유도 없이 '평화'가 우리 곁에 자연스럽게 다가

오게 될 것이라는 믿음에 단호하고 냉정했다. '인권'과 '민주'가 가시적 성과를 이룩했어도 한반도의 '평화'는 늘 불완전했으며, '통일'이라는 기나긴 여정을 다시 이야기해야만 한다.

우리의 역사에 이러한 시대적 변화의 출발은 어디쯤에서 시작된 것인가?

역사 속에 외세 침략을 죽창으로 마주했던 이름 없는 의병으로부터, 목숨을 내려놓고 항일을 했던 독립투사로부터 군부 독재 앞에 온몸으로 맞선 민주투사에게로 점화되었던 것만은 틀림이 없어 보인다. 기나긴 역사의 장정에 역사와 시대가 어려움에 처해 있을 때마다 이름 없는 민중은 국가를 지키는 '횃불'이 되었다. 그러한 연장선에 '광주 5월'의 시민정신은 '6·10 민주항쟁'의 출발을 위한 용기가 되었고, 2016년 춤추고 노래하던 무혈의 '광화문 촛불혁명'은 우리 시대의 새로운 광장문화를 여는 거름이 되었다.

1980년대, 시대정의와 민주를 위한 민중미술의 예술가들은 어둡고 음습한 작업실에서 주린 배를 달래고 붓을 세우기 위해 연마를 거듭하면서 시위 현장으로 뛰어다녀야 했다. 시대의 무거움과 고통 앞에 온몸으로 맞서왔던 예술가들은 그래도 희망이 있기에 힘든 시간들을 견디어 낼 수 있었다. "언젠가는 한반도에 평화의 시대가 올 것이며, 역사와 시대 앞에 그 당당함으로 후회하지 않는 그림을 그렸다."는 확신이 있었다. 그리고 1990년대 중반 이후로 넘어오면서 민중미술은 노동, 환경, 생명운동으로 점화되고 확산되어 40년을

넘게 진행해오고 있다. 이러한 시간 속에서 '민중미술'이라는 미술 용어와 함께 '걸개그림'이라는 예술양식을 창조했다. 그리고 과거 전통에 머물러 있었던 '목판화'라는 양식을 다시 끄집어내어 주옥 같은 예술적 성과도 남겨놓았다. 그 외에도 90년대 이후 포스트모 더니즘이라는 미술사조와의 만남으로 다양한 양식적 변화를 보여 주었다.

이제 세계의 주요한 미술연구가들에게 한국민중미술은 흥미롭고 특이한 미술운동으로 연구의 대상이 되고 있다. 이러한 움직임과는 별도로 국내에서도 미술사적 재평가는 사회적, 지정학적, 역사적, 정치적 상황과 더불어 '한국민중미술운동사'가 재논의되어져야 할 것이라고 본다.

예술에서 감동은 '서정성'에서 출발된다. 민중미술 역시 서정성 을 담아내는 미학적 어법과 양식에는 작가별 차이점을 읽어낼 수 있 기에 작가마다의 자기 미학어법과 형상력을 갖추고 있다. 더러는 거 칠고 무거운 형상으로 더러는 괴기스럽고 흉측한 형상으로 강한 이 미지가 서정성을 가리지만, 감추어진 메시지는 '민주'와 '인권', '평 화'와 '생명'을 직설적으로 때로는 상징적이고 은유적으로 때로는 묵시적으로 각자의 독창적 미학어법으로 담아내고 있다. 그러나 대 중은 민중미술이 가지고 있는 평화의 메시지와 기호를 읽어내지 못 하고 시각적으로 거북하고 무서운 미술이라는 선입견을 가지고 있 다. 하지만 민중미술처럼 건강하게 우리민족의 정서와 시대 상황을

기반으로 긴 시간 동안 자생하면서 시대의 정당성과 함께 진정성을 확보해온 우리의 독창적인 예술양식도 없을 것이다. 그리고 시위 현장을 이끌어 '민주화'라는 성과를 일구어 내는 데 큰 기여를 했음은 잘 알고 있는 터이다.

2021년 '광주 5월'은 '한국민중미술운동사'와 함께 41년의 시간을 거칠게 호흡하면서 그토록 절망적이던 어둠을 서서히 걷어내 왔다. 이제 '5월 광주정신'은 아시아로 지구촌으로 확장되어 국가와 민족은 다르지만 그들의 가슴속에 광주는 '평화'와 '인권'과 '민주'라는 이름과 함께 대한민국과 21세기 민주주의 성지로 새롭게 새겨지고 있다.

3. 서슬에 새겨진 평화의 미학

41주년을 맞이한 2021년의 '광주 5월'은 과거의 진상규명과 함께 가해자와 책임자를 찾아 용서하고 싶어 한다. 그러기 위해서는 행방불명자들의 유해를 가족에게 돌려보내 이름 없는 묘지에 그 이름을 올려야 한다. 그리고 광주에서 자행된 모든 잘못에 대해 진정성있는 반성과 사죄가 있어야 할 것이며 숨겨진 진실의 증언도 있어야 한다. 그래야 41년 전의 가해자들을 광주는 용서해줄 수 있을 것이다. 이제 광주는 용서하고 한반도를 비롯한 평화의 길로 나서고 싶을 뿐이다. 그리고 이와는 별개로 책임자는 법적 역사적 단죄를 받아야 할 것이다. 어찌 보자면 41년 전, 광주에 진입했던 공수부대

는 가해자이지만 다른 한편으로는 그들도 피해자일 것이다. 이제 모두 서로가 서로를 용서하고 포용해야 한다.

다행스럽게도 최근 들어 정치권에서는 5·18 관련 특별법을 통과시켜 풀리지 않은 의문은 국가에서 책임지고 밝힐 수 있는 제도적 장치가 마련되었다. 그리고 41년 전, 광주에서 신군부의 이름으로 만행을 자행했던 많은 전 공수부대원들이 스스로 찾아와 사죄를 하고 당시의 상황을 증언하고 있어 고맙고 다행스럽다. 이러한 결과가 오기까지 오랜 시간 동안 광주는 어둠과 무거움에 짓눌려왔었으나 광주시민과 한국민중미술은 그러한 시간 속에 희망이라는 불씨를 놓지 않고 끊임없이 목소리를 키워왔다. 그날의 함성과 먼저 가신 분들을 기억하고 역사적 정당성과 정의를 바로 세우고자 하는 열망이 있었기에 그렇게 했다.

이제 광주는 '용서'로 '평화'를 찾고자 한다. '용서'가 선행되어야 진정한 '평화'도 가능할 것이며, 이것이 먼저 가신 분에 대한 의무이자 책무이고 '광주정신'이기에 그렇다. 그러나 아직 용서해줄 41년 전, 5·18의 최종책임자가 나타나질 않아 갑갑해 하고 있다. 그 역시 머지않은 미래에 밝혀질 것이라고 생각하며, 이 지점에 민중미술은 한걸음 나아가 '평화의 미학'이라는 화두와 함께 '공동체의 미학'을 담아내고 싶어 한다. 이제 '한국민중미술'은 '평화'와 '생명'의 미학으로 역사와 시대 앞에 한반도 통일을 향한 메시지를 담아내고자 한다. 이는 민중미술에게 우리 시대가 쥐어준 또 다른 숙명적 과제일

것이다.

　그러나 아무리 '용서'와 '평화'를 광주와 민중미술이 찾자고 외쳐도 설령 찾아왔다고 해도 진정한 평화일까? 우리나라는 오랜 역사에서 보듯이 외세로부터 자유로울 수 있겠는가? 더더욱 국내에는 시대별로 외세에 기대어 이념논쟁으로 공포를 팔며 자신의 이익과 권력을 지켜왔던 부당한 세력들이 두텁게 존재하고 있음을 간과할 수는 없다. 어찌 보자면 진정한 한반도의 평화를 이야기하는 데는 외세보다 그들이 더 큰 암초일 것이다. 이러한 국내외 상황에 민중미술은 이들 앞에서 나약한 꿈틀거림일 뿐일지도 모른다. 우리는 과거 '김대중 정권'이 들어섬과 동시에 이 땅에 '민주화'가 이루어진 것으로 생각해 왔다. 그러나 그 어리석음은 '노무현의 죽음'으로 '평화'와 '민주화'의 길은 기나긴 여정이라는 것을 확인했다. 한국민중미술은 이제 이러한 역사에 새겨진 교훈을 두 번 다시 망각하지 않고 반복하지 않을 것임을 알고 있다. 그래서 현재 쟁취된 '민주화'와 '평화'는 아직 긴 여정의 시작점에 불과하다는 것을 알고 있다. 그렇기에 우리는 새기고 있다. '광주 5월'은 41년 전의 '용서'가 있다 할지언정 우리사회의 곳곳에서 도사리고 있는 공포의 검푸른 서슬은 '민주'와 '평화'의 가치를 위태롭게 할 수 있기에 그 서슬에 '평화의 미학'을 새겨 돌이킬 수 없는 가치가 될 수 있기를 바라는 마음이다. 역사는 그렇게 진보하기 때문이다.

4. 작가선정과 민중미술의 과제

이번 『오월의 미학·2』의 작가는 크게 2가지 기준으로 선정되었다.

첫째, 5월 정신의 최종 종착점의 가치는 '평화'일 것이다. '민주'도 '인권'도 모두 충족되었을 때 '평화'라는 가치를 얻을 수 있기에 그렇다. 평화는 모든 자연주의 경향의 작가들이 지향하는 예술적 가치다. 역사와 시대성을 은유적이면서 서정적으로 담아내는 모든 시대의 대다수의 작가들이 해당되는 경우로, 자연주의적 경향이다. 즉, 순수주의 경향의 작가를 지칭하는 것이다. 그러나 필자는 단순한 자연의 재현이 아닌 은유적이고 상징적으로 시대와 역사적 관점에서 자연을 바라보고 담아내는 경향에 주목하고자 한다. 이러한 경향의 작가와 작품 탐구에 간혹 오해가 발생될 수도 있을 것이다. 이는 리얼리즘realism과 자연주의와 미학적 경계가 모호하고 불분명함이 혼재해 존재해 있기 때문이다. 이 지점에 필자는 폭넓은 관점으로 작품을 바라보고자 했으며, 과거에 활동했던 이력과 예술적 담론을 중요시 여기고 판단했음을 밝힌다. 그러함에도 불구하고 모호함은 여전히 존재하고 있으므로 '5월의 미학'을 확장시켜 해석하려는 의지를 담고자 한다.

둘째, 지난 10년 전, 본 지면에서 누락된 민중미술가를 소개하고자 했다. 2010년에는 소홀함이 없도록 전국에 흩어진 민중미술가의 스튜디오를 찾아다니며 인터뷰를 했으나 더러는 일정이 맞지 않

아 만나지 못하기도 했으며, 더러는 지방에 숨어 있어 연락되지 못했던 작가도 있었다. 그러한 작가를 이번 기회에 취재했다. 그리고 최근 독창적인 어법과 형상성으로 과거와는 양상이 다른 민중미술을 열어가고 있는 젊은 작가도 추가로 탐구하고자 했다.

이상의 2가지 작가 선정 방향으로 작가 탐구의 결과를 지면에 소개하고자 한다. 41년이 지난 '5월 광주'의 아우라를 통해 작가별로 접근하여 작가적 태도나 미학적 관점도 존중되었다. 특히 '5월 광주'를 경험하지 못했던 젊은 작가들은 한국현대사에 관한 문제를 어떻게 바라보고 어떻게 형상화하는가에 대한 탐구도 함께하고자 했다. 이러한 관점의 작품분석으로 '광주 5월'의 풍성한 미학을 소개하기 위해 노력했음을 밝힌다.

'한국민중미술'의 태동은 유신정권 말기 광주(1979. 9, 광주시각매체 연구소)와 서울(1979. 11, 현실과 발언)에서 각각 출발되었다. 그리고 들불처럼 전국적으로 확산된 것은 '80년 5월 광주민주화운동'이었으며 이를 계기로 치열하게 투쟁할 수 있는 촉매제가 되었다. 그리고 이때의 가장 큰 슬로건은 이 땅의 민주화이며 광주의 진상규명과 책임자 처벌이었다. 이러한 한국민중미술은 광주에서 현장운동과 병행한 시민운동으로 출발되어 전국적으로 확산된 첫 사례로 남아 있다고 봐도 무리는 아닐 것이다. 이제 민중미술은 다시 41년이 지나 광주정신이라는 큰 흐름 속에 올곧게 정비되어 우리 시대의 화두를

새롭게 읽어내고 미래에 대한 삶의 방향을 제시한다. 그러나 아쉽게도 몇몇의 엘리트주의 미술이론가와 중앙집권적 사회정치적 구조는 중앙을 중심으로 한국미술사를 기술하는 우를 범하고 지방을 하대하여 왔었음을 지적하지 않을 수 없다.

이 책은 이러한 관점에서 한국미술사를 정리하는 데 있어 광주라는 지방도시에서 있었던 미술운동이 주축이 되어 전국적으로 확장시킨 것에 기여했음을 다시 확인하는 의미를 포함하기도 한다. 이제 41주년을 맞이한 '5월 광주'는 과거에서 벗어나 새로운 시대에 더 넓게 승화되어 지구촌의 많은 사람들의 가슴속에 남았기를 바라며, 다시는 지구촌에 1980년 광주가 없기를 바랄 뿐이다. 그와 더불어 한국민중미술이 '평화와 생명 미학'으로 한반도 통일을 향한 메시지를 보다 적극적으로 담아낼 수 있기를 바란다. 이것이 한국민중미술에게 시대가 쥐어준 숙명적 과제일 것이다.

이 책의 1권과 2권에 수록된 한국민중미술의 대표적인 작가 53인의 공통점은 '광주 5월'이라는 시대를 용서할 준비가 되어 있으나 아직 우리 시대가 용서받을 준비가 되어 있지 못함을 아쉬워한다. 그리고 한반도는 물론 동북아시아의 평화를 원하고 있다. 이는 민중미술화가 53인만이겠는가? 대한민국 국민이면 모두가 원하고 있을 것이다. 그러나 그 평화는 아직 불안하고 머나먼 여정의 길을 가야 하기에 한국민중미술의 미학적 절규는 40년이 지난 오늘에도 계속될 수밖에 없다. 그래서 아직도 공포의 서슬에 감추어진 평화가 우

리 시대를 얼마나 위태롭고 불안하게 하는가를 되뇌게 한다. 우리가 쟁취한 평화가 아직 불안하기에 이 책의 부제를 '서슬에 새겨진 평화'로 정하게 되었음을 밝힌다.

그리고 『오월의 미학』 1권과 2권에 수록된 53인의 민중미술가 외에도 담아내지 못한 많은 예술가들이 있다. 이는 필자의 일정과 게으름, 혜안의 부족일 것이다. 이 지점에서 필자의 아쉬움에 대해 수많은 예술가와 독자의 애정어린 이해를 구하며, 추후 보강할 기회를 마련해나기기 위해 노력할 것을 약속한다.

마지막으로 아쉬움과 부족함이 그지없는 이 책을 1권에 이어 2권까지 정리할 수 있도록 곁에서 독려해준 나의 아내와 힘들었을 때 아낌없는 격려로 힘이 되어준 홍성담과 홍성민 형제화우 두 분께도 감사드린다. 특히 지난 1년간 자유로운 기고로 원고를 모을 수 있도록 소중한 지면과 일정을 아낌없이 배려해주신 '광주매일신문사' 박준수 사장님, 이경수 편집국장님, 박희중 부국장님과 임직원 여러 분께 감사드린다. 그리고 인기 없는 '5월 광주' 시각으로 읽혀진 민중미술서적을 1권에 이어 2권까지 큰마음으로 발간해주신 '북이십일' 김영곤 사장님과, 신승철 이사님, 양으녕 선생님과 임직원 여러 분께도 깊이 감사드린다. 아마도 '북이십일' 임직원 모두 '5월 광주'에 대한 깊은 애정이 있기에 발간에 뜻을 모아주었으리라 생각되기에 거듭 감사를 전하고자 한다.

차례

1

역사의 새벽이 부르는 기운

역사는 많은 생명의 생성과 소멸에서 진화된다. 그러한 역사의 흐름
속에 수많은 생명들은 힘의 논리에 의해 꽃을 피워보지도 못하고
소멸되어야 할 때가 있다. 부당한 역사와 국가폭력은 지구촌의 어느
민족이나 국가에게도 있어왔지만 직접 겪지 않은 사실에 대해서는
피부에 와 닿지 않는다.
부당한 역사를 목도한 예술인은 이를 놓치지 않고 온 몸으로
감지했으나 평화와 정의라는 갈증에 허덕이고 올곧은 역사의 새벽이
올 때까지 비바람에 엉키고 추위에 살점을 뜯어내는 고통을 감수해야
했다. 그리고 새벽은 검푸른 기운을 느낄 여유조차도 없이 찾아와
메마른 동토의 무거운 기운을 거두어 간다.

분단 70년을 일으켜 세운
야생미학

송창은 전라도 가난한 농부의 다섯 형제 중 넷째로 출생했으며, 부모님 권유로 당시 미술로 전통 깊은 조선대학교 부속중학교를 거쳐 다섯 형제 중 유일하게 미술대학에 입학과 졸업을 한다. 1960~70년대엔 사회적 정서가 그랬듯이 환쟁이가 되는 것은 굶는 직업으로 적극 만류하던 시기였다. 그러나 그의 부친은 어려운 가정환경에도 불구하고 화가가 되라고 광주로 유학을 보냈다. 그 시기의 대학은 자연주의에 기초한 아카데믹한 화풍이 교수법으로 자리잡고 있었다.

우리나라 진보진영은 불합리한 현실을 규명하는 원칙에 따라 크게 두 가지 이념으로 나뉘어져 있다. 하나는 남과 북의 분단에서 출

발된다는 'NL계열'인 주사파와 다른 하나는 계급과 노동에 관한 문제로 프롤레타리아 계급의 'PD계열'이다. 80년대 이후 민중미술화가는 다수가 'NL계열'의 이념 논리에 영향을 많이 받게 되나 일부는 'PD계열'의 이념에서도 영향을 받는다. 진보 경향의 미술인 민중미술의 이념과 논리도 운동권과 일맥상통하여 상호 영향으로 보완을 주고받으며 활동하게 된다. 여기에 송창은 분단NL의 주제에 관심을 가지고 집중하며 40년간 일관성 있게 작품 활동을 하고 있다.

검은 눈물_112×194cm_캔버스에 유채_2009

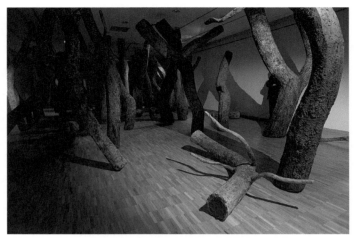

기억의 숲-소나무_1997

'광주 5월'의 충격과 이념적 무장

송창은 1980년 2월에 미술대학을 졸업하고 3월 초, 경기도 성남의 중학교 미술 교사로 임용되어 성실하게 근무를 시작했다. 1980년 5월, 그가 성남에서 중학교 미술 선생을 하고 있을 때다.

어느 날 모든 언론과 방송에 광주 뉴스가 전면에 등장하면서 '폭도에 의해 광주 소요 사태가 발생되었으니 광주시민은 동요하지 말라.'는 방송만이 거듭되었다. 그때 마침 광주 선배 화가의 서울 전시 작품 설치를 돕기 위해 퇴근 후 전시장에 나갔으나 작품과 선배가 없어 전화를 해보니 '광주가 봉쇄되어 작품을 가지고 상경할 수 없다.'는 것이었다. 그래서 장성에 계신 부모님과 광주의 지인들에게 전화를 해본 결과 언론과 방송 내용과는 전혀 다른 이야기가 나왔

다. 그가 근무하던 학교 교직원에게 아무리 광주 상황을 바르게 설명해도 이해하고자 하는 사람은 없고, '광주는 북한에 협조하는 빨갱이다.'라는 말만 돌아왔다. 억울하고 또 억울하고 갑갑한 심경이었을 것이다. 이렇게 '광주 5월'은 경기도에 있는 그의 가슴에 울분의 상처가 되어 〈웰컴투 광주, 1988〉를 토해놓게 된다.

송창은 대학시절부터 '노동요'를 주제로 한 작품을 제작하여 왔다. 시골의 부모님을 생각하면서 농부의 애환과 한을 흥으로 전환하였던 민속놀이가 주제였다. 그러나 80년 이후 그의 예술관은 시대를 읽는 눈을 훈련시키면서 '예술이란 사회와 어떠한 관계를 갖고 접근해야 하는가? 즉, 예술과 사회는 어떠한 관계를 정립시켜야만 하는가? 그리고 동시대성을 어떻게 예술에 반영시킬 것인가? 자본주의 사회에서 빈부의 격차에 대해 예술은 어떻게 바라보아야 할 것인가?'에 대한 진지한 탐구를 시작하게 되었다. 새로운 예술관을 구축하는 데 결정적인 영향을 준 것은 '1980년 5월 광주'가 출발점이었다. 그리고 화우들과 거듭되는 토론을 해가면서 이념적 논리를 세우던 시기에 같은 생각으로 고민과 토론을 하던 몇몇의 화우들과 함께 '임술년'(1982) 그룹을 결성한다.

그의 예술적 태도와 입장은 역사와 시대 앞에 진솔함으로 증언자가 되어야 하는 리얼리즘realism 예술론을 존중하고, 눈에 보이지 않는 비현실적인 상상력을 경계하며, 현실에 충실한 형상성을 취하는 것이다. 이러한 자신만의 형상성을 이끌어 내는 것에 대하여 미술평

론가 성완경 씨는 그의 첫 전시에서 "분단이라는 현실적 주제를 '냄새'로 그려 낸다."라고 평하고, 이를 다시 미술평론가 이영욱 씨는 "놀라운 예술적 직관력을 드러내는 다른 측면으로 '냄새'라는 표현이 암시하는 분단의 생태학적 포착"이라고 규정하였다. 두 사람의 평가는 그가 역사와 시대를 읽어내고 주제를 마주하는 통찰력과 미학적 아우라aura는 동물적인 감각으로 느껴진다는 의미로 읽힌다.

그의 성품을 아는 주변 지인은 그가 그려놓은 작품을 보면서 놀라곤 했을 것이다. 조용하고 온순한 성품에 말수도 적으며, 수줍음을 잘 타는 성격이기 때문이다. 이러한 성품의 사람이 무거운 주제와 마티에르matiere가 두터운 거친 그림을 내놓는 것을 보니 놀라지 않을 수 없었을 것이다. 그것도 주로 대작으로만 토해놓으니 말이다. 그것은 아마도 꽃과 여인, 고요한 자연 풍경과 같은 작품을 기대했을 수 있기 때문이다. 그러나 그의 성품에서 기인되는 것인가? 작품 활동을 하는 데 있어 자신의 예술을 드러내거나 포장하지 않고 지나칠 정도의 과묵함으로 미학적 평가를 받는 것에 적극적이지 못했다. 진보진영에서는 어느 정도 그에 대한 존재를 알지만 한국화단에서는 존재감을 드러내지 못했다.

뜨겁고 거친 호흡으로

송창은 1980년대 초반부터 '난지도'를 주제로 한 시리즈와 고통받는 민중의 삶을 본격적으로 담아내고자 한다. '난지도'는 하루가

다르게 변모되어 가던 풍경을 놓치지 않고 주목하였다. 그리고 매일 출퇴근을 하면서 하루가 다르게 변모되어 가는 강남에서 살고 있던 정든 집을 떠나고 도시를 떠나가던 사람들을 목격하고 주목한다. 자본을 앞세운 약육강식의 경제논리와 사회적 정서는 가난한자, 어려운자가 그 공통을 분담해야 했다.

이 시기의 작품인 〈사기막골 유원지, 1984〉에 주목해본다. 이는 '난지도 시리즈' 중 하나로 작품은 전반적으로 검붉은 톤의 거친 붓 자국으로 표현된 고통받는 사람들의 형상이고, 살고 있던 집에서 쫓겨나 도시를 떠나야만 하는 가난한 민중의 고통스러운 현실을 담아내고 있었다. 썩어가고 지저분한 냄새가 진동하는 화려한 도시의 어두운 뒷모습은 즐겁고 밝음보다는 고통스러운 아픔을 포착하여 형상화시켜 가는 것으로 동물적인 날카로움이 묻어난다. 사람의 형상은 허름한 집을 떠나 힘든 삶을 살아가는 이름 없는 민중이다. 그 민중은 시대가 어려울 때 목숨으로 나라를 지켜야만 했던 사람들이다. 임진왜란의 민중, 동학의 민중, 일제에 맞선 독립군, 5·18 시민군, 광화문 앞 촛불을 든 시민으로 평화로운 시대에는 권력에 짓눌려 있다가 시대와 국가가 어려움에 맞닥뜨리면 무서운 모습으로 드러내는 그들이었다.

그는 동아갤러리 초대전(1997)에 기념비적인 작품을 전시한다. 시골 고향 입구에 있는 아름드리 소나무 군락지는 분단의 고통과 모순을 상징하고 있는 공간이다. 6·25 동란 때 많은 지역양민이 희생

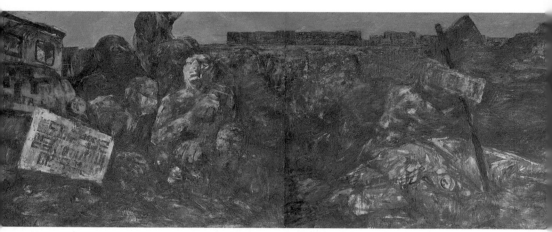

사기막골 유원지_162×130cm_캔버스에 유채_1984

된 장소가 '전두환(5공)' 시절에는 밀가루와 교환되어 지금은 농지로 변모되었다. 그는 이러한 역사적 상징성을 품은 시골고향의 소나무를 전시장에 설치하고 아래 부분에 실크스크린으로 희생된 고향사람들의 사진을 부착하여 전시장 공간에 놓았다. 그리고 전시장 공간에 매달린 소나무는 우리에게 증언한다. 그것은 6·25 동란의 분노와 분단의 고통스러운 함성이다. 이렇게 소나무는 전시장에서 과거에 있었던 우리의 시간을 기억하게 하고 존재의 사실을 증언하고 있다. 과거에 대한 기억을 모두의 경험으로 다시 일깨워 세워놓은 것이다. 그것은 시간이 거듭될수록 생생해지는 자신의 기억을 객관화시킴으로써 과거 고향의 소나무로부터 해방을 찾아가고자 하는 생물학적 예술적 감성의 카타르시스로 거친 방식의 야생적 설치작품이었다.

이는 순박하게 보이는 그의 모습과는 다르게 1980년대와 90년대, 뜨거웠던 시대를 야생적인 예술방식의 창의력으로 캔버스와 공간에 거친 호흡의 자기양식으로 빛을 발하게 한 것이다.

분단 70년, 120년 전부터 시작된 역사

송창의 예술관藝術觀은 40년 전, 잉태되어 현재까지 유지한 것은 일본제국의 대륙침략 이후 우리민족의 모든 모순과 갈등이 드러나게 되었다는 점에 주목한다. 그것은 친일청산 문제와 좌우익의 이념 갈등, 그리고 민족전쟁의 아픔과 독재정권에 대한 항거를 묵시적으

로 담아내고 있다. 그리고 이 모든 모순과 갈등은 민족전쟁의 상처인 분단으로 귀결된다고 보는 것이다. 그러니까 친일청산이 되지 못한 갈등의 연장인 것이다.

또한 그의 예술적 화두는 남과 북의 분단에 머문다. 38선과 휴전선의 70년 시간을 거쳐 멀리는 대한제국(1897)까지 올라가는 역사기행을 한다. 즉, 120년의 역사를 아울러 살핌으로 그 상징을 '분단'으로 귀결시켜 분단을 제대로 이해하도록 하는 것이다.

우리 민족은 일본의 대동아전쟁의 패전으로 해방을 맞이하면서한반도는 일본을 대신하여 미국과 소련에 의해 남과 북으로 분단되었다. 그리고 민족전쟁이 있었다. 왜 그래야만 했던가? 독일은 패전

봉체조_190×157cm_캔버스에 유채_1988

북창_캔버스에 유채_181.8×227.3cm_1990

이후 동서로 나뉘었는데, 왜 일본 대신 한반도가 남과 북으로 나뉘
어졌을까? 송창은 이에 대한 역사적인 의문을 예술적인 화두로 이
어간다. 역사를 조망하면서 사실에 근거한 예술적 분석과 상상을 하
는 송창은 단순한 분단만을 보는 평면적 역사관이 아닌 분단을 시점
으로 한 전과 후의 역사적 상황, 그리고 주변 국가의 움직임까지 소
홀하지 않으며 관통하기 위해 역사와 시대를 입체적인 상상력으로
읽어가고자 한다.

　이는 '분단'이라는 무거운 주제를 귀납적 방식의 역사관으로 조

망하고, 자신의 예술로 녹여서 담아내는 수없는 시도를 통해 오래 전부터 내공이 축척된 것이라 볼 수 있다. 캔버스 앞에서 분단의 시대 상황에 대한 문제의식을 외적인 요소가 아닌 자신의 원시안적인 안목으로 조망하고 차분하게 생각하고 드로잉 하는 것이다. 즉, 시대 흐름과 상황을 정직하게 마주하면서 예술적 상상력과 형상성을 이루어가는 방식에 가공이 아닌 자연스러움이 배어나오게 함으로써 증명하는 것이다.

'분단 70년'의 휴전선 일대는 버려지고 상처 난 땅으로 억울한 망자들이 절규하는 멈추어진 공포의 공간이다. 황량하고 비정함이 서려 있는, 군화 발자국과 포탄이 곳곳에 묻혀 있는, 시야가 멈추어진 비무장지대 민통선은 버림받고 외면당한 공간으로 아픈 상처가 고스란히 남겨진 풍경이다.

작품 〈그 곳의 봄, 2014〉은 화면 구성이 3단으로 되어 있다. 중앙의 큰 화면은 휴전선 일대의 이름 없이 죽은 자의 표지석 풍경을 담고, 좌측과 우측에는 화사한 꽃밭과 주인을 기다리는 평범한 개를 그렸다. 표지석의 죽음은 시간이 흘러 꽃이 되어가는 과정인가? 붉은 꽃으로 죽음은 다시 되살아나고, 꽃은 그 죽음의 어딘지 모를 고향 들판에 피어 한없이 아름답다. 그리고 70년간 이름 모를 개는 주인의 죽음이라도 기다리는 것인가? 휴전선, 죽음의 땅에 피어오른 '봄'이라는 명제의 작품에서 그의 과거 작품과는 다른 예술적 상상력이 느껴진다. 세 가지로 구성된 화면은 거친 조형성을 보여주고

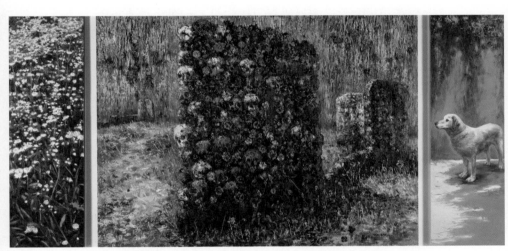

그 곳의 봄_194×60㎝_194×259㎝_194×60㎝_캔버스에 유채_2014

있지만 어둡고 두렵기보다는 서정적인 감동으로 다가오는 것이 미래에 대한 희망을 감추고 있다고 보이기 때문이다. 죽음의 땅을 가로질러 흐르는 임진강은 70년간 단 하루도 멈추지 않았다. 이제 죽음의 공간이자 땅은 새로운 생명이 탄생하는 공간으로 되살아나고 있으며, 임진강은 오늘도 그 땅에 생명의 기운을 일으켜 세우고 있다.

송창은 70년이라는 분단의 무거운 역사적 주제를 통해 예술적 상상력의 새로운 미학어법을 예고하고 있다.

송창(1952년 전남 장성)
- 조선대학교 미술학과 졸업, 경원대학교 대학원 졸업
- 개인 초대전 11회(성남큐브미술관, 광주시립미술관, 학고재갤러리, 동아갤러리, 나무화랑, 온다라미술관 등)
- 단체전
 2020, 경계인의 풍경(해움미술관)
 2016, 제6회 임진강 문화예술제(헤이리)
 2015, 제8회 숯내를 흐르는 숨결(성남)
 2014, 레트로(Retro), 86~88-한국 다원주의 미술의 기원(서울 소마미술관)
 2012, DMZ 평화그림책 프로젝트(경기도미술관)
 임술년 그룹 30주년 초대전
 2008, 경기통일미술전-분단을 넘어(안산문화예술전당)
 2000, 새로운 천년 앞에서(광주시립미술관)
작품소장처
 국립현대미술관, 서울시립미술관, 광주시립미술관, 호암미술관, 삼성엔지니어링 등

김재홍

거인의 땅에서
역사의 우물을 긷다

김재홍은 어린 시절부터 부모님과 함께하지 못하고 동생들과 어려운 삶을 꾸려야 했다. 순탄치 않은 학업 과정을 거쳐 미술대학에 입학은 하지만 어려운 경제적 상황과 함께 마뜩잖은 지도교수의 교수법에 자신의 미래를 의탁하지 못하고 중퇴한 후, 계속되는 고단한 삶 속에서도 예술정신을 세우고 미학어법을 연마했다.

우리 근대사의 질곡과 아픔, 극복되지 않는 계급과 빈부의 격차에서 오는 차별, 이념갈등과 남북분단의 현실, 그리고 신자유주의 시대의 사회갈등 문제를 그의 예술적 과제이자 주제로 담아내고자 한다. 그는 역사와 시대를 직관하고 통찰해가는 날카로운 붓끝으로 현실이라는 벽과 마주하며 타협을 거부한다. 치열한 작가정신과 사실

성, 서정성을 앞세운 감동의 리얼리즘realism 미술은 역사의 증언자로 시대와 맞서는 격렬한 무기로 다가온다.

'5월 광주'를 마주하고 시대를 통찰하다

김재홍은 어린 시절부터 냉혹한 현실을 온몸으로 마주하며 대학 진학을 꿈꿨으며, 미술학원에 다니기 위해 학원비를 대신하여 청소 일과 보조강사 일부터 시작했다. 그러니까 홀로 성장하면서 사회의 밑바닥 삶부터 시작한 것이다. 냉혹한 사회와 척박한 현실 환경이 자연스럽게 그의 스승이 되어버린 셈이다. 이렇게 성장 과정에서 체득된 그의 세계관과 가치관은 미학관美學觀으로 구축되어 인기 있는 작품을 그린다는 기대를 접어둔 채 캔버스를 마주했다.

서구의 자본시장 이념과 논리가 이 땅에 토착화되어가는 과정에서 현대사회의 노동현실, 빈부격차, 분배의 불공정, 분단의 현실 속에 고착되는 정당치 못한 권력이 그의 눈에 읽혀지고 각인되어 간다. 이러한 모순과 불공정, 군부독재로 이루어진 과거의 역사에서 실마리를 풀어가고자 하는 것이 민중의 개념이고 역사의 주체임을 확인하는 학습을 반복하면서 이론적 토대를 구축한다.

그는 1980년 5월 광주를 기억한다. 그 시기는 홍익대학교 미술과를 휴학하고 다음 학비 마련을 위해 만화그림을 그리는 아르바이트로 바쁜 시간을 보냈던 때였다. 당시 언론과 방송으로부터 '광주폭동'과 '북한 특수부대 잠입'이라는 소식을 전해들은 사람들은 광주

를 빨갱이로 단정하여 손가락 야유로 보내기도 하였다. '광주 5월' 직후 아르바이트를 마치고 친구들과 함께 홍대 앞을 지나던 중 평소에 없었던 군경합동순찰대와 시비가 붙어 파출소에 끌려가 구타를 당한 뒤 유치장에서 하룻밤을 보냈다. 파출소에서 학생신분이 아니었다면 '삼청교육대에 끌려갔을 것'이라는 순경의 말에 그는 등골이 오싹한 두려움을 느꼈다고 한다. 전에 없던 군경합동순찰이 '광주 5·18'의 연장이라는 것은 생각해보지도 못했다. 그리고 언젠가는 대형캔버스에 광주의 아픔과 고통은 지역을 넘은 시대의 아픔이기에 이에 대한 기록을 남기고자 거듭 다짐한다. 이는 예술가로서의 소명의식이자 책무이기 때문일 것이다.

그는 동생들과 함께 생계를 유지하고 작품 활동을 하기 위해 화실을 운영하며 1987년 1회와 1989년의 2회의 개인전을 통해 미술계에 존재감을 보이며 진보 미술단체인 '한국민족미술협회(민미협)'의 가입요청을 받는다. 이시기 그가 가입한 그룹 '힘전'에 적극적으로 참여하면서 미술계에서 활동을 확장시켜 간다. 특히 서울의 6·10 민주화투쟁과 수많은 민주열사들의 투쟁과 분신, 투신자살 등 뜨겁고 무거운 아스팔트는 그에게 잊을 수 없는 충격의 현장이자 예술적 교훈이었다. 그러나 그는 현장으로 달려가지 못했다. 단체생활에 대한 어색함과 타인과 어울리지 못하는 성격도 그러하지만 무엇보다 생계를 위한 삶이 그에게는 우선이었기 때문이다.

그의 대표작인 〈하늘, 1991〉은 당시의 시간과 공간을 함축하고 있

다고 본다. 원형의 캔버스에서는 함몰된 절망의 공간을 민중이 내려다보는데, 이는 자포자기와 깊은 수렁이 되어 관람객에게 다가오고 하늘은 회색빛으로 암울한 정치적 사회적 상황을 함축적으로 드러내고 있다. 대형 원형 캔버스의 인물배치는 독창적인 구성방식으로, 절망적인 시대 상황의 순간을 포착하는 극적 리얼리티를 담아내고 있다. 작품을 통한 암울한 현실상황은 함몰의 공간에서 가느다란 빛을 끌어올리고자 하는 희망적 메시지를 전하려는 염원이 아닐까? 이러한 경향의 작품은 5·18과 6·10을 기억하고 그 연장선에서 제작되었다는 점에 주목한다.

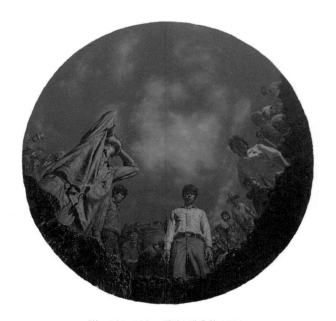

하늘_244×244㎝_캔버스에 유화_1991

1980년대와 90년대의 서울과 광주, 그리고 전국 주요 도시의 광장과 아스팔트 거리가 최루탄과 화염병으로 뜨겁게 달구어질 때, 그는 생계를 위한 삶의 현장과 비좁고 음습한 작업실을 오가면서 붓을 세워가며 투쟁하였다.

동학은 새벽을 기다린다

그는 우리 사회에 만연한 현재적인 모순의 반복과 정당치 못한 불공정의 악순환에 대한 실마리를 온당치 못했던 역사에서 주목하고, 역사를 거슬러 역 추적하는 탐구 활동은 '동학'에서 멈추었다. 이는 오늘의 삶이 결코 과거 역사로부터 자유로울 수 없기 때문일 것이다. 그의 이러한 예술적 화두를 마주할 때마다 밀려오는 두려움과 피해의식은 거친 호흡과 신음소리가 되어 붓 끝에 모아진다.

구한말, 우리 근대사는 격동의 시간이며 사회·정치적 전환기이자 출발시점인 '동학'에 집중된다. 이러한 역사의 전환기에서 근대주의와 식민지문화를 극복하고자 하는 민중의 주체적 의식은 역사의 정당성으로 한 시대의 거대한 무덤이 되었다. 그리고 성공하지 못한 역사는 고스란히 민중의 고통으로 이어져 신음과 희생으로 점철되어 한탄의 강으로 남겨지고 말았다. 이렇게 근대의 출발이 '동학'이라는 고통으로 서막을 열게 되었다.

김재홍의 작품 〈근정전-혁명의 역사, 1994〉는 구한말 청치의 상징이자 민족의 심장부로 '동학'의 비운을 함축하고 있다. 〈근정전〉

에서는 조선의 유일한 외부와의 연결 통로인 창에 일본을 그려 넣었다. 천정과 벽면을 오방색의 화려한 문양으로 장식하는 대신 벽화가 만민평등萬民平等의 의지와 개혁의 물결로 짓밟고 있다. 그림의 중앙과 좌우에 희생된 동학의 죽음은 혁명의 원귀가 되고 그 선혈은 두 기둥을 타고 근정전 지하에 깊이 잠들고 있다. 그리고 중앙 아래 부분에 아비를 잃은 조선의 아이는 보따리를 메고 좌절의 깊은 수렁에서 벗어나지 못하는 듯하다. 바로 조선의 현실이지만 그 아이는 성장을 거듭하면서 아버지가 못다 한 '동학'을 일으켜 세울 것이라는 작은 희망이 되고 있다.

〈근정전〉은 25년 전의 작품으로, 당시는 그가 역사를 읽어내는 방식으로 꾸밈없는 직설적 화법으로 작품을 제작하던 시기였다. 역사적인 사실을 예술적으로 꾸미거나 가공을 거치지 않고 상징적인 순간순간을 포착하여 시각적으로 거슬림이 없이 화면을 구성했다. 그리고 대형 캔버스에 카메라 와이드 렌즈를 통해 보듯 확장된 공간감으로 펼쳐내는 그의 탁월한 회화적 방법론과 집요한 역사에 대한 사실적 묘사력은 미학적인 완성미를 더욱 높여주고 있다.

일반적으로 역사화는 역사를 해석하는 관점이나 상황 배경을 담는데, 간혹은 한계나 어려움이 동반된다. 그래서 역사화는 인내심을 갖고 마주하여야 하며, 역사의 주변에 대한 다각적인 접근과 다양한 해석이 필요하다. 이는 특정한 역사적 사건에 매몰되지 않고 사건의 주변 상황이나 배경에서 다양한 소재를 얻을 수 있다고 보기 때문

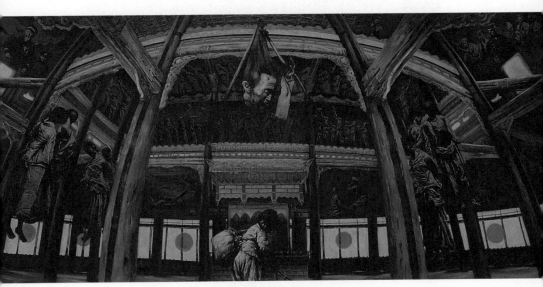

근정전-혁명의 역사_1994

근정전-죽우_112×145cm_캔버스에 유채_1994

이다. 이러한 관점에서 그의 작품 〈근정전〉은 독창적인 조형성과 미
학어법으로 대하소설을 읽는 듯 역사적 스토리와 상상력을 이끌어
내고 있다. 이와 함께 확장된 회화적 공간감은 역사화의 새로운 양
식을 제시하는 20대 중반의 성숙한 청년작가의 역사에 대한 접근과
해석, 그리고 뛰어난 회화성을 느끼게 한다.

　1997년, 그가 군부독재에 대응하기 위해 정치적인 주제로 그린
민중미술의 거친 그림은 20여 년의 투쟁으로 일궈낸 일정의 성과로
거둔 것이라고 생각한다. 그리고 그의 민중미술은 환경과 자연으로
전위轉位되고 확산을 꾀한다.

대지의 거인과 노인의 몸에서 읽히는 역사

그의 땅은 파헤쳐진 들판이나 거친 산등성이로, 그곳에는 거인이 누워 꿈틀거리는 생명이 존재하게 된다. 앙상하게 마른 나뭇가지와 거칠게 할퀸 들판과 바위덩어리, 추수를 마친 논바닥에 고인 물, 저물어가는 황혼과 스산한 초겨울의 분위기 등 모두가 그의 작품 〈거인의 잠〉 연작에 등장하는 이미지이다.

대지에 누워 있는 '거인'은 이 땅을 일구어가는 주인인 민중으로 할퀸 땅, 마른 나무, 스산한 황혼의 하늘 모두가 오랜 역사 속의 권력과 외세에 의한 침탈과 억압의 흔적이다. 그러함에도 거인은 누워 몸을 내어주고 있다. 결코 그 거인은 무기력하게 자포자기하거나 절

거인의 잠-3_72×91㎝_캔버스에 아크릴릭_1997

망적이지 않다. 오히려 마른 땅과 마른 가지에서 생명의 싹과 어두워가는 황혼으로 새벽을 기다리고 있다.

〈거인의 잠〉 연작을 통해 그는 역사에 접근하는 해석과 방식에 변화를 보여주고 있다. 과거 작품을 통해서는 시대적 상황이나 역사적 사건에 몰입하는 경향이 강했다면 〈거인의 잠〉 연작을 통해서는 자연과 생태적 프리즘을 통해 장구한 땅의 역사를 읽어가고 있다는 점이다. 그것은 수식적 또는 상징적 이미지가 없이도, 황량하고 파헤쳐진 대지와 초겨울의 스산한 황혼으로도 모든 역사적 상황을 암시하고 인문적인 상상을 할 수 있기 때문이다. 이는 그가 역사를 꿰뚫어내는 통찰력과 시야의 확장, 그리고 회화의 소중한 가치인 서정성을 증명하기에 충분하다.

김재홍은 우연치 않게 97세인 장인의 메모장과 몸에 새겨진 크고 작은 삶의 기록과 상처들을 발견한다. 장인은 일제강점기에 징병되어 만주에서 소련군에게 포로가 되어 하바로브스키 수용소에 끌려가 해방을 맞이한다. 대동아전쟁이 종료되고 소련의 포로수용소에서 풀려나 친척이 살고 있던 신의주에 기거하던 도중 한국동란이 일어나 남으로 향하는 길목이 차단되고 말았다. 그러던 중 미군의 포로가 되어 거제도수용소 생활을 마치고, 이후 국군에 입대하여 첫 휴가로 강화도의 집으로 향한다. 그러니까 집을 나온 지 10년 만에 귀가하게 된 것이다. 장인과 같은 동시대의 많은 분들이 겪어야 했던, 고국을 잃고 이데올로그의 슬픔과 고통의 상처들이 깊은 삶이었

아버지-1_182×91cm_

다. 격렬했던 한국현대사를 고스란히 담고 있는 장인의 몸에 새겨진 질곡의 역사는 거부할 수 없었던 민초의 고통스러운 삶의 흔적이기에 그는 놓치지 않고 소중한 작품소재로 포착한다. 그는 한 인간의 삶을 통한 질곡의 현대사를 들여다보는 암시적이고 귀납법적인 역사읽기로 〈아버지〉 시리즈를 시작한다.

그의 작품 〈아버지〉 시리즈는 몸에 각인된 철조망에서 분단 국가의 현실과 고통을 담아내고, 가슴 쇄골에 그려진 포탄, 전쟁 포로라고 몸에 새긴 PW, 윤기 없이 깊게 패인 주름진 손등과 목, 등판에 새겨진 성조기의 붉은 흔적 등은 분단된 한반도의 역사를 고스란히 담아내고 있다. 마치 죽은 자의 몸처럼 핏기가 없고, 몸에 생긴 상처는 물감이 아닌 가느다란 선으로 흙을 사용하여 시각적 효과를 증대시키고, 화면구성은 지극히 단순하고 암시적이다. 그는 〈아버지〉의 연작을 통해 한반도의 분단된 현실의 고통, 이데올로그와 평화, 죽음과 생명을 통한 삶의 가치를 고민하며 역사읽기를 하게 한다.

김재홍은 2004년 〈아버지〉 시리즈로 전시를 마치고 14년이라는 깊은 공백기를 갖은 후, 일러스트 화가로 그림책에 집중한다. 무거운 주제의 거친 작품으로 생계를 유지하기에는 어려움이 많았을 것이다. 2000년 중반, 일러스트 화가로 활동하며 권위 있는 국제적인 상을 연속 3회 수상하는 성과를 올렸다. 그리고 다행히도 현재는 작업실로 다시 돌아와 마른 물감과 붓을 정비하고 〈신자유주의〉라는

주제로 다음 작품을 계획한다. 그의 탄탄한 회화성을 바탕으로 한 역사와 시대를 관통하는 예술적 상상력은 시대의 모순과 빅 브라더, 평화의 한반도, 현대인의 끊임없는 욕망, 자연과 생태계, 노동계급과 자본가 등등에 대해 고발하고, 현대인의 삶에 대한 예술적 대안을 힘차고 섬세한 그의 붓끝에 모아간다.

김재홍 (1958년 경기 의정부)

- 홍익대학교 미술대학 중퇴
- 개인전 11회(서울, 파주)
- 초대전
 2019, '광장'전(국립현대미술관)
 2017, '균열'전(국립현대미술관)
 '청년의 초상'전(국립역사박물관)
 2010, '경기도의 힘'전(경기도미술관)
 2009, 'Ultra Skin'(코리아나미술관)
 2009, '그리다'전(서울시립미술관)
 2005, '장면들'전(서울시립미술관) 외 80여 회

작품소장처
 국립현대미술관, 부산시립미술관, 모란미술관, 전남도립미술관 등

4·3의 칼로 새긴
역사의 광기

박경훈은 2남 2녀 중 장남으로 태어났으며, 부친은 그가 초등학교 4학년 때 사업에 실패한 후 빚쟁이들의 극심한 독촉을 감수해야 했다. 그러나 이러한 환경 속에서도 학업을 마칠 수 있도록 애쓰신 어머님의 헌신은 4남매를 부끄럽지 않도록 성장시켰다. 그가 어린 시절부터 좋아하는 그림공부를 쉽게 결정할 수 없었던 이유는 장남으로 가지는 의무감 때문이었다. 그러나 고등학교 시절부터는 그림 그리는 것을 참지 못하고 시간 가는 줄 모르고 미치도록 그려야 행복했다. 결국, 모친과 누님의 격려로 미술대학에 진학하면서 '화가는 배고프고 고달픈 삶을 감수해야 한다.'는 충고를 삼켜야 했다.

그는 대학 시절, 제주의 오랜 역사 속에는 민초의 수탈과 착취로

수많은 봉기와 한이 돌담에 쌓여 분노의 눈물바다를 이루고 있음을 깨우쳤다. 4·3은 그에게 커다란 업보로 대물림된 시대정신과 역사적 정당성을 일깨웠으며, 이러한 아픔으로 민중미술을 선택하고 일으켜 세웠다. 오랫동안 금기시되어 입에 담지 못했던 4·3을 주제로, 제주는 물론 전국을 순회하며 작품을 전시하고 시각매체를 통한 교육을 반복했다. 그는 제도권 영향에 머물렀던 문예활동의 확장과 함께 진보적인 미술그룹의 창립을 연이어 주도했고, 이러한 연장선에서 '4·3 50주년기념행사'와 '4·3 특별법공포(2000)'의 성과를 일구어 내는 데 일조한다. 한때 '빨갱이'라는 손가락질과 함께 수사당국의 감시와 작품을 압수당하는 일도 감수해야 했다.

4·3과 5·18의 만남, 그리고 문예운동

그는 고등학교 때부터 많은 독서를 한다. 이렇게 풍부한 독서량은 훗날 문예활동에 필요한 세계관과 문학적 상상력을 확장시켜 가는 데 소중한 자산이 되며, 역사와 시대를 관통하는 통찰력으로 제주의 민중미술운동을 주도하는 데 밑거름이 된다.

그는 대학 1년(1981), 소설책 현기영의 『순이 삼촌』을 통해 4·3과 첫 대면을 하고 충격을 받는다. '제주 4·3 진상규명'을 위한 노력은 '보도연맹 학살'과 함께 오랫동안 금기가 되었으며, '4.19'의 희망은 '5·16'으로 입막음되었고, '광주 5·18'로 이어진 군부독재는 빨갱이 이념으로 인해 제주는 '연좌제'로 관리되었다. 오랜 기간 감추어

지고 금기되어 간헐적 귓속말로 들어야 했던 4·3을 소설책『순이 삼촌』을 통해 처음 경험하게 된 것이다. 이후 4·3의 역사적인 깨달음은 시대를 향한 불꽃이 되어 정의감으로 불타올랐고, 그의 칼끝은 민초의 함성이 되어 역사를 각인한다.

고교시절(1980), '광주 5·18'은 방송에서 전해주는 왜곡된 정보로 스쳐지나갔다. '북한군에 의한 일부 광주시민은 폭도가 되었구나!'라는 생각만이 다였다. 그러나 대 학진학 후 주변 지인들로부터 '광주 5·18'에 대한 구전과 영상 자료를 접하면서 군인에 의해 수많은 광주시민이 죽임을 당하고 처참하게 짓밟히는 모습을 확인했다. 시대만 다를 뿐 '제주 4·3'이나 '광주 5·18'이나 국가폭력에 의한 희생이었다.

그해(1980) 말, 소설가 '황석영'은『장길산』집필을 위해 1년간 제주에 체류하는데, 이 시기 제주의 청년예술가들은 그와 교류하면서 광주의 진실과 민족민중예술에 대한 관심을 고조시켜 첫 지역진보예술 문화패 '수눌음'을 결성한다. 이를 통해 문학인과 연극인들은 진보적인 연극-마당극운동으로 이어진다. 이 그룹에 선배들과 함께 그도 동참했다. 이때는 민중미술이라는 용어도 없었던 시기다. 그는 미술을 무기로 하여 옥죄는 시대에 당당함으로 역사적 책무감으로 무장되어가고 있었다.

대학 졸업(1985)과 동시에 그는 작품을 모아 첫 개인전(동인미술관, 제주)을 야심차게 개최한다. 이 전시를 통해 거칠고 강한 작품 경향

대동_1800×240cm_수채_1984

을 드러내면서 정당하지 못한 현실에 맞서 예술을 무기로 하여 목소리를 높인 것이다. 제주의 전시는 과거에 보지 못했던 형상성形像性이 강한 작품을 보임으로 의구심을 일으키게 했을 것이다. 이 전시에 '광주' 연작을 출품하였다. 작품 〈광주2, 1985〉는 수채화 작품으로, 굵고 거친 붓질과 신문으로 한 콜라주 기법의 독창성이 돋보인다. 소총을 메고 있는 시민군은 단순한 이미지의 형상이지만 함축적 의미를 많이 담아내고 있다. 태극기에 대한 암시와 광주시민의 정당성과 억울함을 외치는 신문은 '미국은 우리에게 무엇인가?'이었다. 이는 단지 광주만의 문제가 아닐 것이다.

그는 진보적인 젊은 미술인과 함께 '그림패 브룸코지'를 결성(1988)하고, 창립전創立展으로 첫 민중 판화작품을 선보인다. 당시 국내 민중미술의 판화양식이 80년대 진보미술 진영에서 유행되었던 것은 다량의 복제를 통해 민중을 교육하는 데 효과적인 양식으로 장점이 있었기 때문이다. 그러나 목판화만을 고집했던 것은 아니다.

광주2_120×90cm_종이 위에 수채_1985

현대미술의 디지털 양식에 대한 실험적인 작품도 동시에 진행했다. 그의 작품은 당시 제주의 문화예술계 전반에 큰 반향을 일으켰다.

이렇게 뜨거웠던 80년대를 뒤로하고 90년대를 맞이하면서 '제주 4·3'은 제주를 넘어 한국사회 전반으로 확산되었다. 부당한 정권에 의해 자행된 사건의 진상규명과 함께 희생된 제주민초의 혼을 기억하고 추모하자는 것이다. 이러한 활동에 주도적으로 참여한 그에게 누구의 강요나 권유도 없었다. 오롯이 그는 스스로 한라의 용암이

되고자 했으며, 돌담에 맺힌 붉은 민초의 함성이 되어 새벽 바다 검
푸르게 피어오른 혼들을 위로하고자 한 것이다.

들불이 된 판화, 민중의 바다로

1990년대에 들어선 그는 어느 때보다 활발한 제주 민중미술운동
의 선두에서 헌신한다. 특히 타 지역(광주, 서울 등) 진보미술단체와 교
류하고 작품 활동을 함께하며 4·3 민중항쟁 목판화 연작발표에 적
극적이었다. 이즈음 서울에서 진보미술인으로 선배인 '강요배'가
20년 만에 고향으로 돌아온다(1994). 강요배는 그와 진보문화예술진
영에 천군만마의 힘이 되어 '탐라미술인협회'를 창립한다. 이 시기
에 제주는 각종 개발투쟁으로 몸살을 앓았다. 진보적인 제주 예술가
들은 이들과의 연대로 송악산군사기지, 골프장건설, 탑동매립지, 화
순항해군기지 등에 대한 반대투쟁을 한다.

그는 '부룸코지'(1988), 제주 민미협 '탐라미술인협회'(1994), '전국
미술인연합'(1994), '제주민예총'(1994) 등의 창립과 활동을 주도하면
서 회장, 사무국장, 정책실장의 등의 요직을 겸직한다. 그리고 틈틈
이 작품제작과 함께 단체 활동에 소홀하지 않기 위해 수면시간을 줄
이고 시간을 쪼개고 다시 쪼개어 사용한다. 이러한 과정 중에도 기
념비적인 대형벽화(제주시청사, 1997)작품과 개인전시에도 소홀히 하
지 않았다.

제주 4·3을 주제로 한 그림패 부룸코지의 '4월 미술제(1989. 4)'는

수사기관의 감시 속에 진행되었다. 이 전시가 최초의 4·3 미술전이다. 이 전시 후 그림패 부룸코지는 '그림마당 민(서울)'에서 순회전을 개최하는데, 서울에 4·3을 알리는 첫 제주작가 단체전으로 기록되어 있다. 또한 이듬해에도 '그림마당 민'에서 두 번째 개인전을 개최한다.

개인전 출품작 〈한라산, 1988〉은 1980~90년대를 거친 판화가 진보미술계에 유행되고 있던 시점에 제작되었다. 〈한라산〉은 제주 앞바다에서 민초가 한라를 강건하게 감싸고 있는 작품이다. 역사가 증명해왔듯이 제주민초는 폭력과 수탈에 짓밟히고 뜯기고 갈기갈기 찢기어 갈 때마다 항거로 바람에 날리는 혼불이 될지언정 잡초처럼 질기게 삶의 터전과 자존을 지켜왔다. 이러한 제주민초의 강인함을 형상화한 작품이다. 작품 〈한라산〉에서 바다 속에 몸을 버티고 양팔을 뒤로 하여 한라를 감싸고 있는 거인민초는 제주를 지킨다. 양팔의 근육과 손의 강인함, 얼굴에서 읽히는 순박함과 옷깃, 작품 하단의 바다는 전통문양의 거센 파도가 돋보이며, 인물과 한라 등이 내뿜는 형상의 미는 굵고 힘 있는 칼 맛과 투박한 한국전통 미를 극대화시켜주고 있다. 이 작품은 그가 26세 때 제작했다.

1990년대 중후반에는 바쁘게 활동한다. 당시는 몸을 두 개로 쪼개어 헌신했던 시기다. 1998년 '제주 4·3 50주년기념 행사'와 개인전 '바람길 넋 살림 칼'은 4·3 연작의 거친 판화전이었다. 이 시기는 도민사회에도 4·3에 대한 인식이 달라지면서 진보예술가에게 '빨갱

한라산_56×34㎝_1988

삼대_152×69cm_목판화_1988

이'라고 손가락질하던 것에서 격려와 관심으로 바뀌고 확장되어갔
다.

개인전 출품작 〈삼대三代, 1988〉는 목판화다. 어느 제주 여인의 남
편과 손자가 40년을 간격으로 여전히 총과 화염병으로 시대에 맞서
야 하는 어쩌면 한반도의 이념에 대한 이야기를 다룬 것으로, 그 여
인의 삶이 얼마나 힘들고 비통할까? 그의 아들과 손자는 '연좌제'에
묶여 어떠한 일을 했을까? 그 여인에게 비통함은 한으로 새겨져 있
을 것이다. 그래서 여인은 혼이 빠져나가 눈동자가 없다. 이는 그 여
인의 문제가 아닌 한국현대사에 민중의 이름으로 새겨진 아픔일 것
이다.

화가로, 문화정치가로 마주한 4·3 혼불

2000년에 들어서야 '4·3 특별법 공포'와 함께 '4·3 평화공원 조
성'이 시작되었다. 그는 평화공원 기본구상부터 참여하여 설계공모

에서 정체성 논란의 문제점을 바로잡고 전시팀장을 맡아 기념관 조성에 깊이 관여했다. 2008년에서야 개관시킬 수 있었다.

제주는 변변한 출판사가 없어 전시도록이나 출판물을 제작할 때 어려움을 겪어 왔다. 그는 주변 선후배의 책 편집과 디자인을 도와주다가 출판사를 차리라는 권유에 1999년에 '도서출판 각'을 등록했다. 그리고 현재까지 22년째 운영하고 있다. 팔리지도 않는 향토문화무속신화, 4·3 관련서적 등 지역문화 서적들을 출판하고 있다. 이렇게 그는 지역 출판계의 자존심을 지켜내고 있다. 그리고 제주민예총 이사장을 거쳐 2016년엔 주변의 요청으로 '제주문화재단' 이사장(2016~2018)을 맡아 임기를 마쳤다. 그의 재직기간 중 '제주문화예술재단'은 경험하지 못했던 문화기관의 보수성에서 벗어나 진보적인 경영이 돋보였다.

박경훈은 30여 년 만에 다시 칼을 잡고 목판을 새기고 있다. 4·3 70주년을 기념하여 제작한, 가히 역작이라 할 수 있는 대형 판화작품 〈정명-두무인명상도正名-頭無人冥想圖, 2018〉이다. 긴 나무판을 세로로 연결시켜 제작했다. 머리가 없는 4·3 전사는 죽창과 총을 들고 있고 가운데는 꽃을 든 여인이 있다. 뒤 방사탑의 까마귀는 전사를 위로하고 전투에 나서기 직전 의지를 다지는 모습이다. 상단의 해와 달이 그려진 4·3 〈일월오봉도〉는 전사의 고귀성을, 검은 배경은 죽음으로 민족과 가족을 지키고자 하는 결연한 각오와 숭고성을 상징하여 마치 일제강점기 독립군이 출정하기 전의 기념사진 같다.

정명-두무인명상도_186×100㎝_목판화_2018

그러나 작중 인물들의 머리가 없는 것은 4·3이 역사적인 해결의 장
도에 올랐지만, 정작 4·3 항쟁 지도부는 희생자와 함께 위령제단에
위폐로도 오르지 못한 것을 의미한다. 이들은 여전히 빨갱이의 이념
논란에 가두어져 구천을 헤매고 있는 것이다. 이들이 온전히 복권되
지 않는 한 4·3의 해결은 없다는 것이 작가의 항소문이다.

　박경훈, 그는 앞으로도 한동안 작업실에서 작품제작에 전념하기
어려워 보인다. 우리 시대는 건강함을 지닌 문화 정치가를 필요로
하는 시점이기에 그렇다. 그가 4·3전사로 헌신했기에 73년 전의 혼
령은 그를 믿고 의지하고 있다. 그래서 그는 어찌할 수 없이 4·3 화

가이자 문화정치의 전사가 되어 광기가 발산하는 제주 밤바다의 수많은 혼불과 거센 바람을 마주하면서 자기주술의 긴장감을 놓지 않고 있다.

박경훈(1962년 제주)

- 제주대학교 미술과 졸업, 동 대학원 사학과 수료
- 개인전 10회(제주, 서울, 일본 오키나와 등)
- 초대전
 2020, 5·18민주화운동 40주년 기념 특별전(로터스 갤러리, 광주)
 2018, 오키나와 마부니프로젝트(오키나와 평화기념공원, 일본)
 4·3 70주년 기념 특별전 "제주4·3 이젠 대한민국의 역사입니다"(대한민국역사박물관)
 2005, 한일, 일한 5세대 간의 대화, 사이타마현 히가시마치야미시; 마루끼 미술관, 일본
 2004, 평화선언 세계 100인 미술가(국립현대미술관)
 광주 비엔날레 특별전-그 밖의 어떤 것들(상무대영창, 광주) 외 국내외 다수

활동
 현) 도서출판 각 이사
 현) EAPAP(동아시아평화미술제) 조직위원장
 제주문화재단 이사장 역임
 제주민예총 이사장 역임 등 다수

강화의 춤추는 꽃,
분단에 새기다

박진화의 부친은 전남 장흥 안양면 농협조합장을 역임할 정도의 지도력으로 주변 사람의 존경을 받았다. 그는 부끄럽지 않은 가정환경에서 4남 1녀 중 2남으로 출생하여 고등학교까지 고향에서 학업을 마쳤다. 초등학교 시절, 외삼촌의 그림에 매료되어 모사模寫를 시작하고 중·고등시절 미술 선생님의 관심 속에서 그림을 그릴 수 있었다. 학창 시절에는 그림 그리는 것을 좋아했었지만 체력도 약하고 내성적인 성격에 사교적이지도 못했다. 고등학교 3학년 시절, 미술 선생님의 도움으로 늦은 밤까지 학교에 홀로 남아 데생과 수채그림을 그려 미술대학에 입학한다.

1979년, 진보지식인 그룹에서는 한반도의 총체적인 문제는 분

단과 계급에 관한 이념적인 논쟁을 시작점으로 보고 있었으나 그의 시점에서는 별 관심의 대상이 아니었다. 1983년경, 뒤늦게 '광주 5·18'에 관한 구전과 자료를 접하고 한국 근현대사와 분단의 질곡에 대한 고민이 시작되었다. 그는 이 시기 이후 점차 의식 있는 지식인 이자 화가로 민중미술을 시작한다. 거칠고 어두운 그림으로, 현실사회와 역사비판을 예술이라는 무기로 적극적으로 작품제작을 했으나 진보미술계에서는 그에게 쉽게 존중의 문을 열어주지 않았다. 그는 실망과 아쉬움으로 고향으로 내려가 수년간 칩거하다 다시 강화도에 정착하면서 거친 그림에 전념한다. 그의 그림은 분단의 무겁고 어두운 주제를 가슴에 묻어가며 강화의 거친 바닷바람을 맞으며 임진강과 분단의 사유를 미학언어로 담아가고 있다.

광주 5·18의 부채 의식에서

1980년, 대학 4학년인 그에게 '광주 5·18'에 대한 방송보도는 알고 있었지만 그다지 관심이 없었다. 오로지 선배에게서 엉겁결에 인수받은 화실이 잘 운영되어 매일 저녁 찾아오는 지인과 술 마시는 일이 즐거웠다. 그해 여름이 되면서 선배는 '5월 광주' 상황을 상세하게 들려주었고 사진자료를 접할 수 있게 되었으나 역시 당시 시대상황과 의식에 관심을 두지 않았다. 그러나 점차 '광주'는 고향이라는 의미를 가진 지역이기에 뇌리에 깊게 새겨지게 되고 광주시민의 시대의식과 독재정권에 맞서는 용기와 희생에 부채 의식을 갖게 되

었다. 이와 더불어 한국 근현대사에 대한 탐구와 분단에 관한 국제 관계에 대해 고민하면서 그동안 그림을 그려왔던 추상미술과는 결별하게 된다. 그리고 젊은 민중미술 그룹(서울미술공동체)을 결성하고 민중미술을 시작한다.

첫 번째 개인전(1989, 한강미술관)에서 그동안 그렸던 어둡고 무거운 주제의 작품 40여 점을 발표한다. 이중에는 '5월 광주'를 주제로 제작한 대작 〈다시 5월로, 1988〉도 포함되었다. 작품 〈다시 5월로〉는 대형 캔버스에 탁한 색상의 거친 형상으로 우측에는 많은 사람들이 죽어가는 자와 고통 받는 자를 힘들게 바라보고 있다. 그림의 좌측에는 폭력자와 폭력을 당한 자, 그리고 죽은 자의 혼이 보인다. 죽임을 당한 자나 고통을 받는 자나 이를 힘들게 바라보는 자들이나 모두에게는 민중의 이름으로 산화되고 있는 자들일 것이다. 어느 미술평론가가 "광주는 없는데, 광주가 느껴진다."고 평했다고 한다. 작품은 1980년대의 무겁고 어두운 시대 상황을 작품의 전반에 담아내고 있다. 이러한 평가에 대해 그의 내성적인 성격과 자존감을 감안하면 상처가 되었을 수도 있을 것이다. 그 평론가는 광주만이 아니라 현실사회를 담아내고 있다는 애정 어린 평이었으리라 생각한다. 이 전시로 그는 민중작가로 정체성을 확고하게 드러내는 긍정적인 이면에 리얼리티와 형상의 힘이 약하다는 아쉬운 평가도 동시에 받게 되었다. 전시를 마친 후 고향인 장흥으로 내려가 수년간 칩거를 했다. 서울의 자그마한 골방에서 야심차게 제작한 작품에 대한

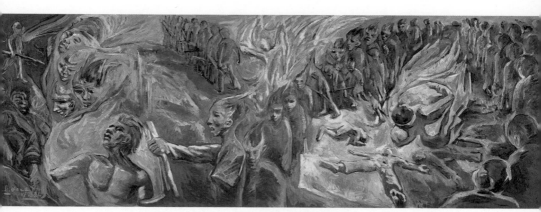

다시 오월로_380×130㎝_캔버스에 오일_1988

실망이 기대만큼 컸을 것이리라. 칩거의 시간은 자신이 헤어나지 못할 늪으로 빠져들어 가는 시간이었을 것이다.

1990년대 중반, 평소 가깝게 지내던 동료화가의 충고에 따라 외롭지 않게 작업할 수 있도록 비용이 저렴한 강화도로 들어간다. 그리고 쉼 없이 미학에 대한 고민과 현실적인 리얼리티를 위해 형상의 힘을 확보하기 위한 작업을 반복한다. 나라를 잃은 식민과 분단과 군부독재로 거의 채워진 20세기, 어떠한 이유에서든 우리 역사의 어두운 질곡의 뿌리를 파헤치는 일은 고통스러웠을 것이다. 그러함에도 불구하고 그는 시대를 증언하는 예술가이기에 게을리 할 수 없었다. 그것은 살아 있는 양심으로, 시대의 정당성은 그가 존재한다는 생명의 당위성이었기 때문이다.

대학에서 붓에 익혀왔던 추상회화의 예술양식을 버리고 배고프고 탄압받는 힘든 민중화가의 길을 선택한 그는 시간이 더할수록 '광주'에 대한 죄책감과 부채 의식이 있었다. 광주의 대곡자代哭者로 상처와 고통의 그림을 그려 역사에 고발해야 한다는 일념이 강했다.

임진강을 등지고 동학을 본다

임진강은 철조망과 뱃사람이 푸른색과 붉은색 그리고 노랑의 옷을 매일 번갈아 바꾸어 입는다. 이 색상들은 모두 도깨비로 둔갑하여 다가와 말을 걸기도 하고 때로는 겁박을 하기도 한다. 그리고 강

철책에 걸린 도깨비_130×162㎝_캔버스에 오일_2004

가의 숲은 바람 부는 날이면 무언가의 곡소리가 되어 심중에 비수처럼 파고들었다. 이렇듯 임진강은 아름답고 평화로운 강이 아니다. 강은 눈물이요 핏물이요 통곡이었다. 그는 임진강을 통해 우리 시대의 민중과 역사를 깊게 읽어간다. 우리 분단의 역사를 새롭게 탐구하고 거슬러 올라가면서 구한말 동학까지 이어져 갔다. 1890년대 조선이 동학전쟁에 일본을 끌어들이지 않았다면 '갑오경장'은 없었을 것이다. 그리고 '을사늑약'도 '한일합방'도 없었을 것이다. 그 연장선에 선 것은 '한국전쟁'과 분단, 그리고 '광주 5월'과 '촛불혁명'이었다.

광장I_150×150cm_캔버스에 오일_2010

박진화는 동학에 관심을 갖고 '수운水雲 최재우' 사상을 연구하기 위해 천도교 성지(경주 구미산)를 탐방한다. 그리고 거기에서 미학을 추출하기 위해 학문적인 배경에 대해 탐구한다. 사람을 섬기는 평등사상, 평화사상, 비폭력의 여성성은 '다시개벽' 세상을 열자는 어머님의 품안이었다. 이러한 배경으로 작품 〈사인여천-무량화, 2014〉를 시작한다. 대형 캔버스의 상단 중앙에 백두를 그려 넣고 그 아래에 수많은 꽃봉오리를, 하단에는 사람이 있다. 작품의 조형어법인 거친 붓놀림과 함께 과거의 어둡고 무거운 이미지는 밝은 색상으로 화려해 보인다. 아마도 동학의 개벽사상을 담아내고자 밝은 색상으로 사람과 꽃을 담아내었을 것이다. 그리고 사람들은 광화문의 촛불

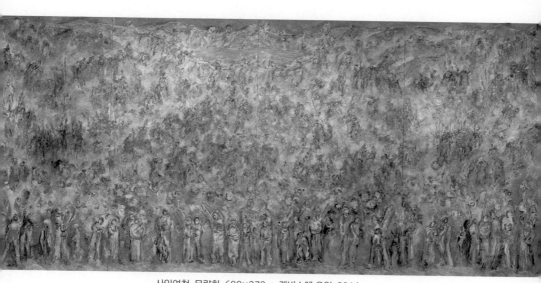

사인여천-무량화_600×270㎝_캔버스에 오일_2014

로 담고자 했을 것이다. 이즈음은 전통화의 정신과 화법에 관한 관심을 갖고 있을 때였다. 현대미술은 소중한 전통의 가치를 소홀히 하고 있다는 비판적인 반성에서 출발했다. '자연과의 합일치' 정신세계의 높은 선비정신의 '사의성寫意性'과 함께 '심미성 審美性'을 존중했던 '전통미학'에 대한 접근방식이다. 화법은 거친 붓과 함께 심미적인 형상성이 함축되어 있다고 보인다. 그러나 함축적인 전통미학은 높은 정신세계를 담아내지만 민중미술에서는 위험한 함정이 늘 가까이 존재하기도 한다. 민중미술은 민중이 쉽게 이해하고 공감해야 민중미술로서의 리얼리티와 함께 가치를 존중받을 수 있다. 그러나 '심미성'을 우선하고 자칫 지나치다보면 추상세계로 빠져 갈 수 있다는 점을 간과해서는 아니 될 것이다.

◆ 〈사인여천-무량화〉는 동학의 마지막 격전지인 고향 장흥의 '동학기념관'에 소장 전시중이다.

세월호의 아픔과 촛불

박진화가 거주하고 있는 가까운 지역이 '안산'이다. 2014년 4월 안산에서 출발한 '세월호'는 진도 앞바다에서 침몰하여 수많은 꽃들이 수장되고 대한민국은 울음바다가 되었다. 그도 함께 아파했다. 그리고 민중화가로의 책무를 위해 준비한다. 4개의 대형 캔버스에 그린 작품 〈사월〉 시리즈로 '프롤로그', '노랑', '파랑', '빨강'의 연작을 동일한 시기에 완성한다. 모두 캔버스에 가득 사람의 모습이

꽃으로 그려져 있다. 연작은 3년 후에 완성된다.

　작품 〈사월-파랑, 2016~2017〉은 약 2년간의 작업 기간을 가졌으며, 파랑 바탕의 바다 위에 많은 사람을 그렸다. 화면의 오른쪽과 하단 중앙에 세월호의 학생을 기다리는 수많은 가족과 왼쪽에는 망자를 위한 살풀이가 그려져 있다. 그리고 상단에는 구조를 기다리는 학생들이, 구조의 손길을 기다리는 염원의 기도들이 환영幻影되어 꽃으로 교차된다. 정이 많은 심상心狀이기에 세월호의 모든 사람들이 꽃으로 보여 그렇게 슬픔과 안타까움으로 연작을 제작했던 것이리라 생각한다. 그래서 어떤 작품과는 달리 사월의 연작을 제작하는 3년의 시간 동안 망자는 그를 놓아주지 않았고 또 그에게서 떠나지 않았을 것이다. 그래서 그의 그림에 살풀이가 있었던 것인가?

사월-파랑_450×280㎝_캔버스에 오일_2016-2017

반개-3_162×130cm_캔버스에 오일_2020

　최근 작품 〈반개, 2020〉 연작에 집중해본다. 이 연작은 명제에서 드러내고 있듯이 분단의 문제를 다루고 있다. 정부의 '평화정책'으로 '남·북·미 정상회담'과 '한미군사훈련의 축소'가 이를 대변하고 있다. 그의 눈에는 이러한 상황이 통일을 향해 굳게 닫혀 있던 문이 반쯤 열리는 것으로 보였으리라고 생각한다. 그리고 작품에서 붓의 움직임과 물감의 정도는 치밀하고 두텁게 보이며, 무거운 주제를 가볍고 유희적인 붓의 움직임으로 담아내고 있다. 아마도 두터운 벽이 활짝 열려 붕괴되기를 기원하는 심정이었을 것이다. 이 연작은 다소 야수적인 화법으로 시각적인 강한 이미지를 주고 있다. 이러한 최근 작품의 회화적인 경향은 주제에 대한 양식의 변화로 화면이 밝아지

고 붓놀림이 가벼워졌다는 것이다. 민중미술이라고 무거운 주제를 무겁게 그려야 할 이유는 없다. 민중미술 역시 예술이기에 회화성과 함께 서정성을 확보해 많은 대중에게 감동을 주어야 그 가치를 존중받게 될 것이기 때문이다.

박진화는 2016년 겨울, 광화문을 촛불로 밝히며 분단을 사유했다. "분단의식은 통일의 소망과는 다르다. 통일에 앞서 분단에 대한 모순을 살피는 것은 분열적인 사회를 깊게 사유해보려는 의지이며, 책임의식이다. 나는 통일을 그리는 화가도 아니며, 통일그림을 도맡을 생각도 없다. 오히려 통일의 환상부터 먼저 물리쳐야 한다(박진화 에세이 중)."

거친 미학어법의 화가로, 40여 년 동안 대중적인 평가를 받아보지 못했고 진보진영의 미술계에서도 인정받지 못한 것은 물론 작품 역시 제대로 팔아보지 못했다. 그러함에도 불구하고 화가는 삶을 고난의 시간으로 굳건하게 버티어 온 사람이다. 남이야 어떻게 내 작품을 평가하든 관계없이 일관성을 가지고 내가 좋아하는 예술이념과 양식, 미학어법으로 작품 생활을 이어간다는 것은 그 누구보다도 뼈를 깎아내는 고통의 시간이 배가되었을 것이다.

이러한 박진화에 대한 연구를 하고자 했던 이유는, 그것은 그가 스스로 예쁜 그림(잘 팔리는 그림)을 마다하고 무겁고 어두운 그림을 그려야 했던 지난 30여 년을 지켜봐오면서, 감수해야 했던 고통

의 시간에 대한 존중이 우선되었기 때문이다. 민중미술 화가들은 대다수가 그러하듯 그도 정치적으로 핍박과 억압 속에 쥔 배를 움츠리면서도 당당함을 잃지 않았다. 특히 과거 '민족미술인협회장 (2013~2016)' 시절, 블랙리스트 명단에 올랐을 때는 더욱 큰 어려움을 견디고 감내했을 것이다. 올바른 역사와 통일조국의 건강하고 공정한 민주사회를 위한 화두에 대해 고뇌하며 오늘도 강화도의 미술관과 작업실을 오가며 떠나지 않을 것이고, 임진강과 휴전선의 거친 바람에 맞서 우리의 미래를 위해 외롭게 캔버스를 지키며 고통 하나하나를 꽃으로 담아내고 있을 것이다.

박진화(1957년 전남 장흥)

- 홍익대학교 미술교육학과 졸업
- 민족미술인협회회장 역임
- 개인전 16회(서울, 부산, 강화, 포항 등)
- 초대전
 2010, 제2회 평화미술제(금호갤러리, 광주)
 2009, 제1회 평화미술제(제주도립미술관, 제주)
 2007, '동방의 예술' 한중수교 15주년(중국, 북경)
 2005, '길에서 다시 만나다'-광주5·18 25주년(공평아트센터, 서울)
 폭력의 기억-부마항쟁 26주년(부산민주공원전시실)
 2004, '중심의 동요'(공평아트센터, 서울) 외 국내외 다수

조정태

5월의 책무감에서 출발한
리얼리즘 바다

조정태는 교직자인 부친의 학교를 따라다니면서 어린 시절을 보냈으며, 1980년 5월에는 완도중학교 1학년이었다. 읍내에서 조직된 '광주시민군'의 유리창 없는 버스와 각목을 손에 움켜쥔 아저씨들을 의아한 호기심으로 봤던 기억이 남아 있다. 그리고 고등학교를 광주에서 다니면서 미술반 활동을 통해 그림실력을 인정받고 자연스럽게 미술대학 입문 이후 현재까지 작품 생활로 삶을 의탁하고 있다.

대학시절, 진보적인 선배의 그림에 매료되어 비판적인 사실주의 예술이념에 관심을 가지며 재현하는 회화를 경계하면서 발언의 메시지를 담고자 했다. 그는 군 전역 이후에는 복학해서 학년 전체가

참여하는 대형 걸개그림 제작을 주도하며 미술대학 건물 전체를 덮는 설치작업을 해냈다. 당시 정치적 이슈를 주제로 했던 그림들이었다. 이 시기부터 학생회 활동을 시작하면서 소비에트 미학을 학습하고, 졸업을 앞두고는 '광주전남미술인공동체(광미공)' 활동에 전념한다. 이는 민중미술작가의 고단한 삶으로 출발하는 선언의 신호탄이되었다. 그는 시대의 날카로운 바람은 책무감이라는 돛을 달고 리얼리즘 바다의 항해를 시작한 것이다.

민중미술, 증언자 투쟁의 무기로

조정태가 군 생활을 마치고 복학하자 후배들은 그를 많이 따랐다. 인물이 후덕하게 잘생겨서가 아니고, 막걸리와 밥을 잘 사서는더더욱 아니다. 그는 말수가 적고 침착함과 성실함, 겸손함과 따뜻한 인간미를 가졌기에 후배들에게 신뢰감을 주는 든든한 버팀목으로 비췄다. 그래서 주변의 선·후배의 신임이 두터웠다. 그러던 중 주변지인과 선배들로부터 '광주 5월'에 관한 수많은 구전과 자료들을접하게 된다. 이에, 그는 일련의 정치적 상황과 사회문제의 함수관계를 대비해가면서 무엇이 정당하고 옳은 일인가에 대한 깨우침과화가로서의 역할에 대해 진지하게 고민한 결과, 시대를 증언하는 그림을 그리겠다고 다짐한다. 그 깨우침은 학생회활동과 진보적인 미술단체 활동으로 이어진다.

1992년, '광미공'에 입회하여 창작단활동을 하고, '민족미술인협회(민미협)'과 '한국민족예술인총연합(민예총)' 광주지회장 등의 활동을 한 12년이라는 긴 시간은 자신의 작품 활동을 할 수 없을 정도로 여유가 없었다. 가장 왕성하게 작품을 제작해야 하는 청년기를 미술단체 조직 활동을 위해 희생을 감수한 것이다. 이렇게 진보미술단체의 막둥이로 시작된 조직 활동은 만만하지 않았다. 특히 '광미공' 창작단 활동의 공동작업걸개그림, 연작판화제작에는 소홀할 수도 없었다. 40대 중반이 되어서야 미술단체 일에 대한 피로감이 쌓인 데다 개인작품 활동을 통해 드러내야 하는 화가 본연의 일을 위해 일정한 거리두기를 하며 자신의 작품제작에 전념하게 되었다.

　　2010년 초, 국내정치와 사회적인 뜨거운 이슈로 새로운 갈등은 여전하였고, 미술계에서는 서구에서 수입된 형식미학의 예술양식

오월 연작 판화 중 상무관 전투_40.9×131.8cm_목판화_1992

눈내리는 망월동_45.5×37.9cm_유화_2006

인 '포스트모더니즘postmodernism' 미술운동이 자본주의 미술시장
의 대세를 이루고 있었다. 그는 이러한 영향으로 자신의 독창적인
예술양식을 위한 실험과 도전을 시작하게 된다. 이념적으로는 비판
적 리얼리즘realism을 견지하며 양식적으로는 포스트모더니즘과 시
대 트렌드를 담보하는 물결에 편승하고자 했다. 그것은 주변 진보미
술인과의 예술적인 차별성을 견지하고, 동시에 자기미학어법을 위
한 길을 찾아가고자 하는 전략이었을 것이다. 그러나 긴 시간동안
조직 활동을 하면서 자신도 모르게 주변 화가들과 같은 동일한 미학
어법에 묻혀가는 자신을 발견하게 된다.

그러나 눈에 보이는 대상(자연)을 해석하는 미학적 아우라aura는

자연을 통한 역사적인 현재성을 확보할 수 있는 시각이 갖추어져야 한다는 민중미술의 과제는 숙지하고 있었다. 1980~2000년대, 정치사회적으로 뜨거운 시기를 보내면서 거칠었던 민중미술이 가야 할 길은 대중예술로 확산되고 공감을 얻어 예술적 감흥을 회복시키며 민중에게 사랑받도록 해야 한다는 것이다. 그렇다면 예술적 감흥이 서정성에서 출발되어야 할 것이라는 점은 민중미술도 역시 동일한 문제였을 것이다. 그러나 간단한 문제만은 아니었다. 이는 어떠한 예술가든 고통의 시간에 대한 감내와 인문적 연구, 조형실험을 반복하면서 얻어지는 결과이기 때문이다. 조정태는 10년이 넘는 시간동안 예술에 대한 고민과 방황으로 아무런 작업도 할 수 없었다. 사실적인 묘사력에 탁월한 재주를 가지고 있었던 그는 긴 시간동안 붓을 잡지 못하며 캔버스 앞에서 막막함에 다다랐을 것이다.

예술은 당대 사람이 어떠한 철학과 정서와 감정으로 살아왔었던가에 대한 기록이다. 예술가는 그 당대를 기록하는 증언자로서의 책무가 있다. 그는 당대의 증언자로 적극적으로 민중미술이라는 예술적 이념을 선택했고, 그리고 그것이 무기가 되어 정당하지 못한 시대에 당당히 맞서고자 했다. 예술가로서 그 정의감의 책무를 선택한 것이다.

비판적 리얼리즘을 넘어

조정태는 12여 년의 긴 공백기를 갖고 2013년 네 번째의 개인전

(광주, 은암미술관)을 개최한다. 앞서 밝힌 바와 같이, 자신의 독창적인 미학적 어법을 위한 고뇌의 시간 끝에 제작된 작품이었다. 그러나 일부는 과거의 작품경향도 함께 전시되었으나 지난 작품들과는 확연한 차이를 보여주었다. 민중미술의 숙제였던 거칠고 무서운 그림에서 자연을 통한 역사적 현재성과 서정성을 함께 확보해가는 일정한 성과를 거두는 전시였다고 볼 수 있다.

네 번째 개인전의 화두는 '몽환夢幻의 시간'으로 오랜 시간동안 고뇌했던 자신의 속내를 솔직한 고백으로 보여준다. 그는 그동안 미학적 양식을 뿌리내리지 못하고 '안평대군의 몽유도원도'처럼 긴 시간동안 환상을 가진 몽롱한 상태로 헤매고 다녔다는 자신의 독백이었다. 이 시기의 일부 풍경작품에 드러나듯 몽환적인 분위기가 그의 심상을 대변해주는 듯하다.

그러나 오랜 동안 고민의 성과를 거두는 작품도 내놓았다. 〈백산, 2013〉은 지난 동학 100주기 기념전(1994)에 출품하기 위해 방문했던 고부와 백산현장을 다시 방문하여 현장감을 갖고 제작할 수 있었다. 그러니까 작품 하나를 얻기 위해 역사적 현장을 몇차례 방문한다. 그가 120여 년 전 동학군이 되는 감정이입으로 눈보라치는 현장을 체감하면서 얻어낸 결과다. 이렇게 작가가 작품을 제작하기에 앞서 풍경사진이 아닌 현장 속에서 역사의 현재성을 읽어가며 공간감을 확인하는 것은 건강한 작화 태도다. 그것은 박제된 풍경이 아닌 감정이입이 된 풍경으로 예술적 감흥을 확보할 수 있기 때문이

다. 대형작품 〈백산〉은 눈보라로 인해 뚜렷하게 볼 수는 없지만 앙상한 가지의 나무밑동과 몰아치는 거센 눈보라는 동학의 출발을 알리는 함성과 거친 숨소리, 예리한 칼날이 맞부딪치는 소리, 죽창 다듬는 소리, 그리고 전국에서 모인 동학군의 결기를 다지는 현장의 리얼리티를 담아내고 있다. 거칠고 앙상한 마른 나무와 숲은 그 현장을 기억하고 있을 것이다. 동학군이 어떠한 대의로 전쟁에 임하고자 했던가를, 어떠한 세상을 후손에게 남겨주고 싶었던가를.

대형 캔버스의 〈백산〉은 거친 눈보라를 담아내고자 물감을 뿌리고 흘러내리게 했고, 거친 붓질을 중첩시켜 반민족과 외세를 상징했다. 눈보라 속에 손과 발에 파고드는 추위는 전신을 마비시키면서 다 피지 못하고 꺾이는 동학의 운명을 예고라도 한 것인가? 화면의 대담한 구성과 눈보라는 120년 전, 실패한 동학의 안타까움으로 새겨진다. 그들은 깨어 있었던 우리 선조였음을 앙상하고 거친 나무와 숲과 눈보라가 증언한다.

조정태는 청년기 시절의 적지 않은 시간동안 예술적 고뇌의 시간을 보내야 했는데, 지금도 그 연장선상에 머물러 있다. 그는 "열어보지 못한 문, 나는 항상 문 앞에 서있다. 그리고 그 문 뒤에 또 다른 문이 있음을 알고 있다. (중략) 나는 이념과 형식의 경계 가장자리에 발을 걸치고 세상을 바라보며 허위 속에서 살아왔다. 내 안의 위악을 폭로하는 진실한 자기고백 없이 자기연민으로, 머리로 그리는 그림, 현재 내 삶의 반영이 아니다(에세이, 2018, 4인4색 카탈로그 부분발췌)."

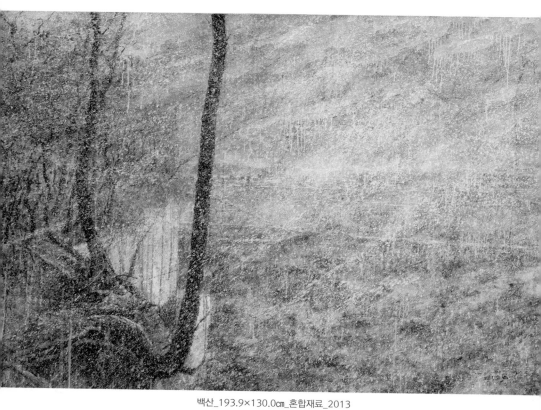

백산_193.9×130.0㎝_혼합재료_2013

이 자백에서 그는 만족스러운 작품을 위한 진중한 노력을 거듭하고 있음이 전해진다.

우리의 삶이 그렇듯이 예술에도 산을 넘기고 나면 그보다 더 큰 산이 앞을 막고 있다. 예술인이라면 누구나 느끼는 고통이다. 그가 이러한 고뇌를 거듭하다보면 어느 날 큰 예술가로 자신도 모르게 성장해 있음을 발견할 수 있을 것이라고 생각한다. 그는 예술을 향한 열정이 그 누구보다 강렬한 작가이기에 확신할 수 있다.

어린 시절의 기억이 주는 선물

조정태의 고향은 남도의 끝자락 섬, 완도다. 그는 중학교까지의 시간을 보내면서 수평선이 보이는 바다를 보고 자라왔다. 거친 바닷바람과 파도소리, 태풍의 바다와 맑은 바다의 눈부심에 대한 기억은 중년이 되어서도 고향을 잊지 못하고 향수에 젖어 그리움이 가득하다. 이러한 기억은 이제 작품의 소재가 되고 주제가 되어 예술로 승화되어 가고 있다.

이제는 확장된 바다를 바라보며 그 바다에서 체득되는 역사적 현재성을 읽어가고자 한다. 최근 작품은 우선 서정적이고 일상적인 풍경이지만 그 속에서는 감추어진 역사와 민중의 삶의 이야기를 담고 있다. 잔잔한 물결 속에 때로는 눈부심으로 때로는 거세게 불어오는 바람에 흔들리는 물결로 이야기한다. 그 바다에 강건하던 바위는 서서히 무너져 내리고 그 바다에 수많은 목숨을 잃어야 했던 그 시대

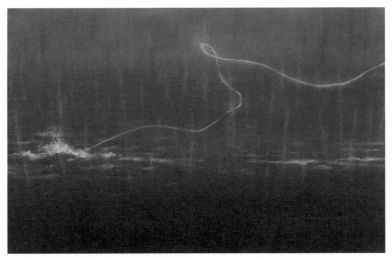

파도-혼불_27×40.5㎝_캔버스에 오일_2019

의 민중은 혼불이 되어 떠돌며 밤바다를 밝히고 있다. 작품 〈파도-혼불, 2019〉은 비가 내리는 고요한 밤바다에서 순간 흔들리는 파도는 어느 시대의 민중일까? 혼불이 춤을 추고 있다. 그리고 비가 내리는 정적의 밤바다에서 상징적 메시지가 읽힌다. 순간 일어났다 부서지는 힘없는 파도와 그 파도의 끝자리에서 춤을 추듯 일어나는 혼불은 누구의 흔적인가? 작품 〈파도-혼불〉은 임진왜란에 목숨을 잃었던 민중인가? 아니면 제주 4·3사건의 민중일까? 아니면 어두웠던 시대의 정치범으로 노동운동으로 탄압받았던 민중일까? 모두가 기억해야 할 그 시대의 아픔이다.

작품 〈사진-정적, 2019〉에는 새벽안개가 깊은 물가에 이름 모를 잡풀과 들꽃이 있다. 서정적이면서 시각적인 안정감을 주는 작품이

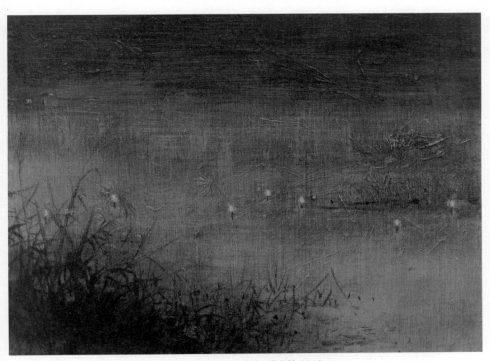

정적_20×25.5㎝_캔버스에 오일_2019

지만 그 풍경 역시 어느 시대의 아픔이 있었던 장소였다. 아름다운 풍경에는 감추어진 아픔이 있다. 새벽의 짙은 안개로 인해 명확하지 못하고 예측이 어려운 현대사회의 잡풀과 들꽃은 우리 시대의 민중으로 읽혀져 미래를 예측하지 못하고 언제 어떠한 외부적 압력으로 어느 시간에 생명을 다할지 하루하루를 불안 속에서 존재하는 운명인 것이다. 이처럼 그는 풍경 속에 우리 현실을 은유적 어법으로 담아내고자 한다.

조정태의 작품은 예술의 산을 넘고 넘어가는 과정에서 형상은 생략되어 단순해져가고 상징성과 은유는 더욱 깊어져가고 있다. 그러나 평범한 일상 속에 보이는 단순한 풍경에 역사성을 담아내고자 한다. 또 하나의 예술 산을 넘고 문을 열어간 것처럼 보이는 그는 청년 화가의 열정으로 계속 진보해갈 것이다.

해무_72.5×50㎝_캔버스에 오일_2019

대중이 대중매체에 길들어져 상황에 따라 부유한다면 민중은 깨우쳐지고 각성된 대중일 것이다. 조정태가 그림을 그리고자하는 주제는 깨우쳐진 민중들이다. 시대를 증언하고 기록하기 위해 오늘도 작업실에서 새로운 민중미술의 장을 열어가기 위한 고뇌를 하고 있을 것이다. 그는 우리 시대 민중의 한사람이자 시대의 책무감을 지닌 리얼리즘 예술가이기 때문이다.

조정태 (1967년 전남 완도)

- 조선대학교 미술대학 졸업, 전남대학교 대학원 수료
- 개인전 8회(광주, 서울, 부산, 담양)
 2020, 광주 5·18 40주기 기념전, '별이 된 사람들'展(광주시립미술관)
 제주 4·3 미술제 '래일'전(제주 4·3 기념관)
 2019, 故 노회찬의원 1주기 추모전(서울 전태일 기념관)
 2016, 북경스튜디오 입주작가 발표전(중국 북경 798예술구)
 2014, 충북민족미술아트페스티벌(충주 우민아트센터 전시장)
 2008~2011, 5·18민중항쟁 특별기획전 기획(5·18기념관 및 구 전남도청 일원)
 2005, 항쟁미술제(부산민주공원 ,광주5·18기념재단, 서울관훈갤러리)

활동
- 현) 광주 민족예술인단체총연합 회원, 광주 민족미술인협회 회원

2

하늘이 품은 대지의 바람

5월의 군화발은 아스팔트를 무겁게 짓누르고 장갑차는 금남로를
막았다. 군부 쿠데타와 개발독재가 장악한 신자유주의 깃발은 민중의
삶을 자욱한 먼지 속에 영혼마저 뒤틀리게 한다. 고도의 경제발전
논리에 민중은 자본의 노예가 되어 삶은 점차 생동감을 잃어간다.
이 시대의 예술인은 하늘과 대지의 바람결에 민감하게 시대와 역사를
읽어가고 절망을 담고 봄날을 이야기했다. 때로는 은유적으로, 때로는
서정적으로, 상징을 담아내면서 시대를 증언하였다. 고난의 시대에
예술가는 포청천의 역할을 마다하지 않았다. 그리고 하늘의 거센
비바람으로 대지에 생명을 담아냈다.

안창홍

일그러진 초상이
빚어낸 생명

　안창홍은 유년시절부터 내성적인 성격으로 말수가 없어 혼자 그림 그리는 놀이로 보내는 시간이 많아졌고 주변 사람들로부터 '그림신동'이라는 칭찬을 들으며 성장했다. 일상에 널려 있는 찰흙, 크레용, 종이, 가위, 나뭇조각, 성냥개비, 빨래비누 등등은 모두 호기심과 상상력을 이끌어내는 손재주의 대상이 되었다. 화가를 목표로 그림에 전념할 수 있었던 것은 경제적으로 어려워진 고등학교시절로, 학교에서는 미술장학생으로 학비를 면제해주고, 그림을 그릴 수 있는 미술재료 지원은 물론 미술실을 제공해주었다. 고교를 졸업하고 미술대학 진학이라는 제도권 교육을 당당하게 거부하며 '나의 큰 스승은 세상이라는 이름의 더없이 넓고 깊은 바다이자 지혜의 보

물창고'라고 거침없이 말한다.

눈에 비친 것은 공정과 정의가 일그러진 세상이었고, 이에 맞서고 자 그는 어둡고 칙칙하고 아름답지 못한 예술로 맞설 수밖에 없었 다. '그림신동'으로 출발한 예술은 시대의 반항아가 되어 부당한 사 회와 맞서 자유와 건강한 시대정신을 위해 날카로운 비수가 되어야 했다. 여기에는 두 가지 사건이 그의 예술관을 더욱 견고하게 만드 는데, '부마사태'(1979)와 '광주 5·18'(1980)이다.

광주 5월, 국가폭력에 맞서는 외침의 증언

1970년대 초반, 고등학교 졸업 이후 안창홍은 엄혹한 군사독재 시절의 현실과 맞닥뜨려야 했으며, 풋내기 화가의 눈에 비친 군부독 재와 사회의 불공정과 부조리를 온몸으로 느끼면서 정체성에 혼란 을 격어야 했다. 즉, 자기예술에 대한 열정을 타자와 사회가 짓누르 는 중압감 속에서 미학적 촉수를 확장시키면서 모순이 또 다른 모순 을 잉태하는 시대의 암울함을 읽어가기 시작한 것이다. 이 시기가 고등학교를 갓 졸업한 약관의 20대 초반의 청년기임을 감안한다면 남다른 예술적 비범함으로 문화예술계의 관심을 모으기에 충분했 을 것이다.

1970년대 중반이후부터는 거친 붓놀림과 회화양식으로 탐욕스 러운 기성세대의 욕망과 폭력성을 담은 그림을 본격적으로 그리면 서 산발적인 발표를 이어가는데, 천진스런 아이들의 놀이인 '전쟁

그날의 기억_171×114.5㎝_종이 위에 유화물감, 수성페인트_1980

놀이'를 소재로 한 〈위험한 놀이〉 시리즈와 국가폭력과 근대 산업
화과정을 통한 가족사의 비극을 담은 〈가족사진〉 시리즈가 시작된
다.

또한 '부마'(1979), '5·18'(1980), '부산 미문화원방화사건'(1982) 등
일련의 민주화의 소용돌이는 그를 더욱 거침없이 정치적인 사건을
상징적으로 기록해가는 그림을 그리도록 했다.

1979년 부마민주항쟁 때에는 작업실에서 그림을 그릴 수 없었
다. 그의 정의감과 무기력한 자괴감은 그를 거리로 광장으로 이끌었
다. 당시 '고 노무현 전 대통령'과 함께 최루탄을 같이 마셔가며 골
목과 거리를 뛰어다녀야 했다. 그리고 이듬해 1980년, 광주 5·18에
대해 당시 군을 전역한 후배를 통해 광주진압의 상황을 구전과 영상
자료로 접하게 된다. 이에, 기록으로 남겨야 한다는 역사와 시대 앞

에 선 예술가로의 책무감이 붓을 움켜잡게 했다.

안창홍은 광주 5·18을 주제로 연작을 제작하였는데, 그중 〈전쟁 2, 보리밭에서, 1984〉를 살펴본다. 붉은 황혼과 보리밭을 배경으로 시골 아낙이 남편의 시체를 안고 울고 있고, 아이는 엄마의 등에 붙어 슬픔도 잊은 채 어찌할 줄 모르고, 붉은 하늘에는 비행기가 추락하고 있어 암울하고 공포스럽다. 이는 강렬한 인상을 주는 작품으로, 붉은 하늘과 보리밭의 대담한 화면으로 구성되었다. 이름 없는 시골아낙의 절규로 상징된 수많은 광주시민의 죽음들은 무자비한 국가폭력으로 희생된 이름 없는 가족들이 겪어야 하는 고통과 슬픔을 기억하게 한다. 이러한 경향의 작품들이 연이어 발표되면서 안기부와 경찰로부터 부산에 단 한사람이었던 반 체재 화가의 전화가 도

전쟁 2, 보리밭에서_79.5×109.5cm_종이 위에 색연필, 파스텔_1984

청당하고, 미행을 당해야 했다.

안창홍은 1980년대 국가폭력 앞에 당당하게 맞서면서 민주와 자유를 위해, 공정과 정의를 위해 손에 쥔 붓은 칼과 총보다 더욱 확고한 무기가 되어 시대와 역사 앞에서 외침으로 저항하며 증언을 시작한다.

가족사진, 봄날은 간다 그리고 깨진 사진들

1980년 초, 안창홍은 부산에서 친구로부터 미술학원을 운영해 달라는 요청을 받는다. 다행히 운영이 잘되어 몇 해 되지 않아 학생 수가 폭발적으로 많아졌다. 그만큼 돈도 벌렸으나 상대적으로 자신의 그림에 전념 할 수 없었다. 그는 미술학원장으로 안주할 수 있는 기회였으나 만족하지 않고 그림을 그리기 위해 도전을 시작했다. 미술학원은 후배에게 맡기고 다시 홀몸이 되어 상경하여(1989) 몇 개월 후, 양평에 있는 폐가를 인수하여 현재까지 30여 년을 작업에 전념하고 있다.

1987년 '6·10 민주항쟁'을 기점으로 한국 근현대사의 정당치 못한 음습함과 급속도로 치닫는 자본주의 사회의 병폐와 부조리는 사회적 약자에게 집중하게 된다. 그리고 억울한 희생의 역사, 찢겨지고 상처 나고 고통스러운 약자들, 권력과 성性, 인간의 욕망과 탐욕, 지배계급과 피지배 계급의 갈등, 자본주의의 어두운 민낯 등 근현대사의 어둠을 가중시킨 것은 결국 약자라는 이름으로 안아야 했던 고

통과 슬픔, 그리고 가진 자에 대한 비아냥으로 그의 미학적 시계는 멈추게 되었다.

　그리고 이 시기, 기념비적인 회화적 성과를 올리게 된다. 1970년 대 후반부터 시작된 〈가족사진〉과 1980년대 들어 작업한 〈봄날은 간다〉 연작은 과거 근현대사의 이름 없는 자들에 대한 기록으로, 개인과 그 가족에 집중한다. 사진에 등장하는 이름 없는 민중인 그들은 목숨을 내려놓고 항일운동을 했던 독립군이거나 그 가족들이었을 것이다. 아니면 군부 독재에 맞서 고문과 죽음을 받아들여야 했던 민주투사였거나 그 가족이었을 것이다. 그들은 역사와 시대의 중심에 서보지도 못하고 희생된 민중들이다.

　이렇게 불안정한 역사의 피지배계급은 작품에 등장하는 사진과 밀접한 관계를 갖고 강한 이미지를 드러낸다. 양식적으로는 자그마한 사진 자체를 작품으로 활용하기도 하고, 사진을 캔버스에 확대한 후 탁월한 묘사력으로 회화적인 재구성을 했다. 오래된 사진 속의 인물은 눈을 검게 칠하거나 감고 있어, 영혼이 없이 맞닥뜨린 죽음을 이미 받아들였거나 또는 마주하고 싶지 않은 역사를 망각하고자 눈을 감고 있다. 작품 속의 인물들에서는 현실의 고통과 궁핍, 슬픔과 아픔, 배고픔과 상실들로 이루어진 막다른 현실을 넘어서고자 비극의 삶을 초월하여 공존하기 위한 삶의 긴장감이 읽힌다. 그리고 머지않은 미래의 예견된 죽음을 아무런 저항 없이 어쩌면 당연하게 받아들이는 현실이탈의 긴장감마저 느껴진다.

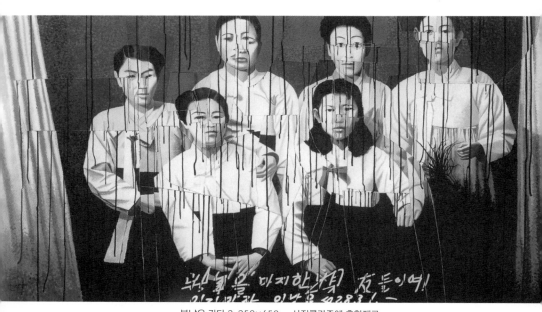

봄날은 간다 2_250×450㎝_사진콜라주에 혼합재료_

그리고 일부 작품은 깨진 거울 속의 사진처럼 그려 있다. 이는 그
만의 독창성과 흥미로운 미학어법이다. 작품은 마치 날카로운 물건
으로 훼손되고 이어 붙인 듯한 이미지로 그려 있다. 이는 사진 속에
등장한 인물을 통해 과거 우리의 잘못된 역사를 상징적으로 담아낸
것이거나, 더러는 역사가 붕괴되고 조각나듯 망가진 피의 역사이거
나, 더러는 깨어져 파편이 된 시대의 고통이다. 이렇듯 부당한 권력
의 폭력 앞에서 고통과 슬픔으로 망가지는 아픔을 한恨으로 안아야
하는 이름 없는 가족사와 사람들의 모습은 직설적이고, 때로는 은유
적이거나 상징적이고, 때로는 비아냥거리는 화법이 된다.

부서진 얼굴_310×210cm_
캔버스에 아크릴릭_2008

우리들의 일상_79.5×109.5㎝_종이에 연필_2008

　안창홍의 사진을 활용한 흑백의 〈가족사진〉과 〈봄날은 간다〉 연
작은 1980년대와 90년대를 관통하면서 그가 바라보는 역사관과 세
계관을 통해 독창적인 미학어법으로 예술적 이미지를 확고하게 만
들어 주는 시기를 상징한다.

49인과 '베드 카우치'의 생명과 야성

　안창홍은 2000년 초에 우연치 않게 쓰레기 더미에서 증명사진
필름이 들어 있는 박스를 발견하게 된다. 아마도 폐업한 어느 사진
관에서 버린 필름이었을 것이다. 그가 필름의 일부를 인화하여 받아
든 순간 예술적인 충격이 다가온다. 사진 하나하나에서 박제된 시
간 속에 갇혀 있던 사람들이 그에게 말을 걸어오는 것이었다. 그는
1980년대부터 꾸준하게 사진을 모티브로 작품을 제작해 왔던 터라
남다른 영감을 얻기에 충분했다. 이렇게 시작된 작품이 〈49인의 명

상〉 연작으로 탄생되었다.

〈49인의 명상〉의 사진은 과거 〈가족사진〉이나 〈봄날은 간다〉의 사진처럼 50여 년이 넘은 흑백사진이 아닌 최근의 칼라 사진들로, 어린이에서부터 노인에 이르기까지 다양한 모습이다. 사진 속의 인물은 정면을 응시하고 있지만 작품에서는 눈을 감은 채로 그려져 있다. 무언가를 명상하고 있는 듯하다. 눈은 사람의 얼굴에서 가장 민감한 부분으로 모든 사물을 보고 느끼는 창窓인데 왜 감은 모습으로 그려 놓았을까? 그리고 각양의 인물 속에는 공통된 이미지인 나비를 입술에 립스틱으로 붉게 그려 넣었다.

작품 〈49인의 명상〉 연작은 삶과 죽음의 틈, 소멸된 시간과 현재의 틈, 사진 속의 인물이 존재했던 장소에서 빛바래고 박제된 공간의 틈을 찾아가고자 하는 철학적 의미를 부여하고 있다. '틈'은 '사이'나 '여백' 또는 '공간'으로, 그가 찾고자 하는 '틈'은 하나의 개념과 반대되는 개념 사이의 벌려지는 여유의 여백이다. 이는 죽어가는 틈이 아닌 또 다른 생명과 희망으로 읽어가고, 잉태하는 개념으로 읽어볼 수 있을 것이다. 특히 인물의 입술에 붉은 색으로 생기를 부여하였고 나비를 공통된 기호처럼 그려 넣었다. 이러한 작품의 상징적 메시지는 눈을 감은 인물의 틈이 절망이 아닌 희망과 자유의 명상으로, 생명의 명상일 것이다.

〈베드 카우치〉 연작의 인물은 대형화면에서 옷을 벗고 성기를 부끄러움 없이 당당하게 드러내고 정면을 응시하고 있다. 작품에 등장

베드 카우치 1_210×450㎝_캔버스에 아크릴릭_2008

한 모델은 그의 주변에서 소시민으로 살아가고 있는 사람들로, 모두 보디빌더나 피부미용으로 가꾸어진 사람들이 아니다. 우리의 사회의 '갑'이 아닌 '을'로, 그들은 실존하는 사람의 건강성과 함께 퇴화되지 않은 야만성과 동물적 본성을 통해 사회적 억압이나 위선에서 일탈한 카타르시스를 흑백으로 담아내고 있다. 그리고 '을'의 모습은 신선함과 함께 부끄러움이 없는 당당함으로 오히려 도발성이 화면에 가득하여 인간의 원초적인 냄새를 담아내고자 하는 의도가 강하게 읽힌다. 현대인은 일상을 통해 많은 위선과 가면을 가지고 살아가고 이러한 일상이 오히려 당연하게 받아들여지고 있기도 하다. 그의 작품 〈베드 카우치〉 연작은 현대사회와 현대인의 삶의 태도에 대한 인간성 회복의 외침으로 느껴진다.

안창홍은 50여 년간 인물 중심으로 작품 활동을 해왔다. 그리고 미술계와 미술시장에서 동시에 성공한 작가로 존중받고 있으며 그

와 버금가는 동시대 작가를 찾기란 쉽지 않을 것이다. 그는 긴 시간 동안 많은 성과를 일구었지만 그중 예술이 가장 자유롭게 익어 있는 작품을 꼽아본다면 〈베드 카우치〉 연작을 들 수 있을 것이다. 그리고 지금까지의 예술적 성과를 볼 때, 현실의 어둠과 절망적인 거친 비판과 비아냥이 출발이었다면 그는 희망적이며 인간적인 삶의 미학을 읽을 수 가 있기 때문일 것이다. 우리 시대 평범한 사람들 민중에게서 아름다운 미학의 생명바다를 채워가기 때문일 것이다.

안창홍(1953년 경남 밀양)
- 부산 동아고등학교 졸업
- 초대전
2019, 이름도 없는 (경남도립미술관)
　　　　화가의 심장 (아라리오갤러리, 서울)
2017, 눈먼 자들 (조현화랑)
2015, 나르지 못한 새, (아라리오갤러리, 천안)
2013, 제25회 이중섭미술상 수상전, (조선일보미술관)
2011, 불편한 진실 (가나화랑)
2010, 제10회 이인성미술상 수상전, (대구문화예술회관) 등

수상
　이중섭미술상, 이인성미술상, 부일미술상, 봉생문화상, 카뉴국제회화제특별상(카뉴, 프랑스)

작품소장처
　국립현대미술관, 경기도립미술관, 대구미술관, 서울시립미술관, 구삼뮤지움, 부산시립미술관,
　금호미술관, 경남도립미술관, 사비나미술관 등

신호윤

불안한 X세대
양식을 지배하다

예술을 정의함에 있어 철학자별 다양한 해석이 있을 것이다. 이중 유물론자의 다수의 입장에서는 "인문학과 과학(기술)의 결합체라 본다. 예술에 있어 담아내고 있는 내용은 예술가의 인문학적(정신적) 활동의 의미를 포함하는 지적 생산물이라 본다. 그에 반하여 예술 양식적 측면은 어떠한가? 예술양식은 예술가의 지적활동을 담아내는 그릇을 말하며 이를 양식 또는 형식이라 한다."라고 하였다. 예술양식은 시대 흐름과 과학의 발전에 의해 다양한 변천을 보여 왔다. 그래서 예술은 인문학과 과학의 산물이라 정의하기도 한다. 그렇기에 좋은 예술작품은 시대가 바뀌어도 미술관, 박물관에서 과거의 시대를 증명하는 증언자로의 새로운 생명력과 가치를 지니는 것이다.

신호윤은 IMF라는 커다란 파고를 품고 성장하고 사회에 진출한 X세대이다. X세대의 환경은 거칠고 척박하고 우울하였다. 그 역시도 질기고 거친 야생적 환경의 중심에 방치된 상황에서 성장했으며, 이는 우리 사회가 자그마한 틈바구니도 없이 급변하는 소용돌이 속에 있었다는 것이다. 이러한 상황에 그는 어려운 가정형편을 감내해야 했다. 그리고 동세대 작가로는 드물게 현재의 독창적인 예술양식으로 광주를 중심으로 북경과 서울을 오가며 창작활동에 전념하고 있다. 최근 그는 한국 현대사를 소재로 역사적 사건을 형상화시키는 확장된 예술세계로 관심을 집중시키고 있으며, 역사 앞에서 증언자로 책무와 소명의식을 다하는 자세가 더욱 작품들의 가치를 높이고 있다.

X세대, 불안과 정의로운 역사관

X세대는 1990년대 중후반, IMF의 고통과 후유증으로 불안한 현실 속에서 그들의 미래는 어두운 미로 속으로 한없이 추락해야 했다. 그들은 사회적 경제적 불안한 환경에서 미래에 대한 공포와 두려움이 가득했고, 최소한으로 자신의 삶을 꾸려가고자 했다. 그리고 그들은 사회와 기성세대에 대해 도덕성과 공정성을 강력하게 요구하며 거친 현실에 잡초처럼 강하고 질겨 마치 반항아처럼 보였다.

신호윤은 이러한 X세대의 기질과 특성을 가지고 있으나 사회나 기성세대에 대해 가벼운 반항아나 이상주의자는 아니다. 오히려 냉

혹한 현실에 적응하는 현실주의자로 반항아적 기질은 오히려 예술가로서의 창작활동에 장점으로 드러나고 있다. 이렇게 가슴에 품은 비수의 날카로움은 새로운 예술양식을 창조하는 것으로 냉혹한 미술시장에 적응력으로 되살아나고 있다. 대학졸업 이후, IMF 후유증으로 집안의 가세는 어려워져 부채까지 책임져야 했던 어두운 현실 속에서 미래의 청사진은 생각해 볼 수 없었을 것이다. 그러나 서두르지 않고 당당하게 현실에 맞서면서 예술을 위한 희망의 드로잉을 게을리 하지 않았다. 그는 한때 미술재료를 구입할 여유가 없어 파지를 모아 종이 작업을 시작하였던 것이 계기가 되어 오늘의 종이 레이어layer 작업으로 화려하게 부상하게 되었다.

본질은 없다-Marble player_
55×55×55㎝_
종이, 종이 위에 우레탄 코팅_
2018

본질은 없다-관세음보살좌상_
스테인리스 스틸_95×55×55cm_2019

　이제 그의 예술에 대한 관심은 역사와 시대 앞에서 예술가적 무거운 책무를 비켜가지 않고 당당하게 맞서고자 한다. 그렇다면 과거의 작품에서는 그렇지 않았을까, 라는 혹자들의 의구심도 함께 있을 것이다. 그러나 과거의 작품에 대해 보다 치밀하게 분석하는 일과 평소의 언행에서 보듯, 오히려 정의로운 역사관과 시대를 바라보는 건강한 가치관을 읽어낼 수 있게 되었다.

　과거의 작품을 분석해보자면 양식적으로는 다양한 재료로 순수 미학을 추구했다고 볼 수 있겠으나 '본질'이라는 작품 명제를 사용하면 사물의 본질에 역사적으로 접근하고자 노력하고 있음이 확인된다. 그리고 형상성에서 있어서는 은유적이고 상징적인 미학어법을 사용하여 역사와 시대성을 강하게 드러내지 않았을 뿐이다. 또한

일상에서도 매사에 정의롭고 당당한 점을 쉽게 발견할 수 있다. 이러한 예술적 성향은 최근에 들어서 점차 세련미를 더하면서 활발히 드러나고 있다.

종이 레이어, 양식을 지배하다

2005년 양산동 시절, 신호윤에게 각별하게 아끼던 사촌 여동생이 사망하는 아픔이 찾아온다. 각별했던 관계인지라 그는 고인에 대한 헌사를 대신해 종이수의壽衣 작품을 제작하여 그해 〈설정-命〉이라는 명제로 발표한다. 이렇게 제작된 작품이 첫 종이작품이 되었다.

첫 종이작품에 대한 긍정적인 평가는 큰 희망으로 이어졌으나 종이작업은 물성과 특성의 한계가 있었다. 첫 번째 문제는 대형화의 어려움과 또 다른 하나는 재료의 영구성이 취약하다는 점이다. 이러한 두 가지 한계를 뛰어넘기 위해 제작방법과 대안의 재료를 찾아야만 했다. 종이를 이어붙이는 수작업의 보완과 기름종이(트레이싱지)와 코팅이라는 대안을 찾았으나 이 또한 영구적이지 못해 새로운 재료에 대해 조사하고 실험하는 일을 반복하고 있다.

최근의 작품을 보면 작품의 영구성 문제에 대한 우려를 어느 정도 극복하고 성과를 일구어 내었다. 특히 〈불상시리즈〉와 〈피에타〉 등에서 보인 '우레탄 클리어' 기법이 그것이다. 미술계 일각에서는 그의 작품 불상 시리즈를 장인의 노동과 이미지의 모방이라는 이유로

공예 장르로 보는 시각도 있다. 이는 작품의 양식적인 측면에서 표피적인 결과일 것이라고 본다. 현대미술에 있어 장르는 중요하지 않다. 다만 예술의 시대정신과 철학적 담론을 어떻게 담아내고 있는가, 예술가적 혼을 어떻게 담아내고 있는가, 이에 대한 문제가 중요한 것이다.

현대미술의 경우 간혹 형식이 내용을 지배하는 경우가 많다. 현대미술은 양식과 재료에 무엇보다도 많은 고민과 실험을 통해 경쟁력을 확보해야 하는 어려움 갖는다. 즉, 현대미술은 내용과 형식미학 외에도 작품이동, 편의성, 영구성 등이 작가에게는 매우 주요한 덕목으로 강조되고 있다. 다시 말해 현대미술은 간혹 강한 양식적 이미지에 의해 내용이 휘발되어 버리는 경우가 있다. 이러한 측면에서 비추어 볼 때 한동안 신호윤의 '종이 레이어'라는 기발한 양식은 내용을 지배하고 말았던 사례 중 하나로 꼽을 수 있다. 그가 시대적 트렌드를 기발한 아이디어로 읽어내었던 좋은 사례로, 한동안 내용을 지배하고 감추고 말았던 대표적인 사례로 볼 수 있다.

공간을 장악하는 '군도'와 '빅 브라더'

신호윤에게 지금까지 대표작으로 손꼽는 〈군도〉는 시각적으로 붉은 색 종이로 제작된 대형 인간형상으로, 작품의 시선은 전시장 바닥을 향하고 있다. 이는 큰 전시장 전체의 공간을 호흡이 어려울 정도로 위태롭게 장악하고 있다. 가느다란 입 바람에도 반응하는 종

군도_250×600×1500cm_종이_2018

이 레이어는 육중한 무게감으로 전시장 천장에서 곧이라도 쏟아질 것 같은 불안감과 두려움을 넘어 공포로 다가온다.

왜, 그가 이러한 작품을 제작했을까? X세대 다수가 그렇듯이 사회전반의 기득세력에 대한 불만과 공평하지 못함에 대한 반감인가? 작품 〈군도, 2018〉(재작년 보강)는 현대사회에 대한 무거운 발언을 담아내고 있다. 〈군도〉의 설치 전시장(2017. 12, 광주시립하정웅미술관)은 주 전시공간을 고려했지만 무엇보다도 관람객에게 미학적 화두를 강력하게 전달하고자 하는 의도가 느껴진다. 그 역시 역사와 시대 앞에 증언자로서, 소명의식은 X세대 작가이기에 더욱 강하게 작동되었을 것이다.

작품 〈군도〉는 앞서 밝힌 바와 같이 현대사회의 거대한 글로벌한 공동체에 대해 개인이 갖는 나약한 존재감을 회화적이고 문학적 어법으로 담아내고 있다. 작품을 구성하는 한 장 한 장의 종이 레이어들은 나약한 현대인을 은유적으로 형상화하고, 이것들이 모여 하나의 거대한 공동체를 형성하고 있다. 이러한 거대한 공동체를 움직이는 '빅 브라더'는 천장 속에 감추어져 보이질 않는다. 그리고 금방이라도 천장 속에 숨어 있는 빅 브라더가 관심을 놓아버리면 쏟아져 내릴 것 같은 붉은 불안감은 새벽녘 짙은 안개 속에 마른천둥과 번개를 예고하는 검은 그림자로 짙게 드리워져 있다.

현대사회의 공동체가 눈에 보이지 않는 빅 브라더에 의해 위태롭게 움직이는 것을 담아내고 있다. '빅 브라더'의 정체는 과연 무엇

일까? 신자유주의시대의 글로벌 자본의 전쟁무기, 제약製藥, 언론방송 등과 팽창한 국가주의, 제국주의의 부활 등 눈에 보이지도 손에 잡혀지지도 않는다. 〈군도〉를 통해 던지는 화두는 이러한 우리사회의 불안감과 냉혹한 현실을 바로 볼 수 있는 학습의 예제를 담고 있다. 그리고 매달린 종이의 내부는 복잡한 선으로 구성되어 있다. 이 또한 복잡하게 내재되어 얽힌 이미지는 오류의 이미지, 미지의 이미지로 우리를 위태롭게 연결시키는 역발상을 유도한다.

작품 〈군도〉는 불안하고 공포스러운 우리 공동체의 현실인식과 종이 레이어의 반복을 기억으로 남긴다. 그리고 이미지의 왜곡을 통해 우리의 둔탁해진 기억과 정체성을 불안한 공포와 두려움으로 확대시킨다. 수많은 레이어를 통해 다시점多視點으로 보이는 현대인의 시선은 각자의 영역과 눈높이로 시대와 정체성을 찾아가기를 희망하고 반복된 시선들은 보다 정교하고 날카롭게 우리에게 다가온다. 이렇게 신호윤은 우리 공동체의 위기 앞에 상황인식에 대한 경고와 함께 교훈적 메시지를 암묵적으로 제시하고 있다.

상해 임시정부, 세월호 속보, 박근혜 탄핵선고문

신호윤은 수년전부터 '상해임시정부'와 '세월호' 그리고 '박근혜 탄핵' 등 역사적 전환기가 되었던 사건에 집중하며 작품제작을 계획했다.

상해에서 한동안 작품 활동을 하기 위해 단기간 거주하면서 필히

10분44초−상해임시정부_40×40×500㎝_스테인리스 스틸, 스틸 위에 분채 도장_2019

방문하고 싶은 장소는 '상해임시정부'였다. 목숨을 내려놓고 일본과 싸워야 했던 임시정부 요원의 심정은 어떠했을까? 그곳에서 김구 선생과 많은 임정요원들이 사용했던 의자와 책상을 보고 냄새와 소리를 느끼고 들었을 것이다. 이 지점에서 작품의 드로잉을 위한 10분 44초의 음향을 채집했다. 또한 '세월호 사건'과 '박근혜 탄핵'은 최근 우리나라 전체를 뒤집었던 충격적인 사건이었다.

그리하여 '박근혜 탄핵선고문'의 선고문 낭독 20분 40초의 음향과 '세월호 속보' 80초의 음향채집을 형상화하는 것을 구상했다. 〈상해임시정부, 2019〉와 〈세월호 속보, 2019〉, 〈박근혜 탄핵선고문, 2019〉 세 작품 모두 한국 근현대사에 중요한 기점이 되었던 사건으로, 채집된 음향을 컴퓨터에 넣어 모니터에 그려지는 파장을 형상화한 것이다.

80초-세월호 첫 속보_40×40×330cm_스테인리스 스틸, 스틸 위에 분채 도장_2019

20분40초-박근혜탄핵선고문_200×200×80㎝_철, 철 위에 분채 도장_2019

　이처럼 그의 작품은 실제 존재했던 역사적 사실의 음향을, 잠시 외면하면 지나가고 눈에 보이지도 손에 잡히지도 않는 시간을 형상으로 이끌어내고 있다. 음향 파장을 압축했을 때 작품의 이미지가 전해주는 형상은 어떠한가? 과연 임시정부 요인의 절박함이 있는가? '세월호'와 '탄핵선고문'에는 어린 학생들의 고통의 순간과 우리 현대사의 아픔이 어떻게 담겨 있는가? 이러한 미학적 답변은 관람자의 관점에 따라 다를 수 있을 것이나 이러한 주제에 대담하게 접근할 수 있는 그의 예술가적 역량에 주목한다. 그리고 '상해임시정부'의 금색과 '세월호 속보'의 붉은색, '탄핵선고문' 모두가 각자의 색을 가지고 있지만 재료의 본질은 무거운 스테인리스와 철이다. 그만큼 우리역사에 무겁게 남겨진 흔적이요 상징이다.

　위의 작품 3점을 통해 신호윤은 역사와 시대를 마주하는 증언자

로 당당해야 한다는 예술적 의지를 강하게 보인다. 그러하기에 제작한 '세월호'와 '박근혜 탄핵' 작품은 아직 정치적으로 민감한 사건임에도 불구하고 작품을 제작할 수 있었다고 본다.

이처럼 한국 근현대사에 기록된 모든 역사적 사건은 전설이거나 박물관의 박제가 아니고, 역사의 수레바퀴는 아직도 진행형으로 계속해서 읽어갈 것이다. 그리고 오늘도 예술의 '글로벌 보편성'과 '트렌드'를 확보하기 위해 비좁은 북경과 광주의 작업실에서 창작을 위한 실험과 도전을 반복하고 있다.

신호윤(1975년 서울, 본적 순천)
 - 조선대학교 미술대학 졸업
 - 개인전 11회(광주, 서울, 중국, 방록)
 - 초대전
 2019, 정저우미술관(중국, 항저우)
 2018, 루카페이퍼 비엔날레(이테리 루카)
 2017, 청주 공예비엔날레(청주)
 2016, 상해 국제종이전(상해현대미술관)
 2015, Scope Art N.Y(뉴욕 파빌리온)
 Paper Monologue(과학기술대미술관, 서울)
 2014, 북경창작스튜디오 '북경질주'(광주시립미술관) 외 국내.외 100여회
작품소장처
 광주시립미술관, 국회의사당, Lester Marks 컬렉션(미국), 융컬렉션(한국), 중국유한공사(북경), 종이나라박물관(한국), Swatch Group(스위스), 전남과학기술개발진흥원(한국) 외 다수

방정아

서사적 기법으로
시대의 리얼리티를 담다

　방정아는 부산에서 사업을 하던 부친의 1남1녀 장녀로 출생했다. 모친은 학창시절부터 화가의 꿈을 꾸며 직장 생활을 하면서도 거실에 그림공간을 만들어 그림을 그렸다. 그리고 토·일요일에는 그림동호회 활동에 열중했다. 그러한 집안 분위기는 유화물감 냄새를 익숙하게 했고, 모친이 즐겨보는 화집 중 특히 국전도록으로 유명한 화가의 그림과 이름을 익힐 수 있었다. 이러한 영향으로 중학시절부터 고등학교까지 미술학원에 다니면서 일찍부터 석고데생을 수없이 반복했다.

　1980년대 이후는 민중미술 1·2세대와는 달리 3세대로, 비판적인 시각과 미학적 서술방식에 차이가 있다. 그것은 1990년대의 가

속화된 경제발전과 자유주의 사회체계, 자본주의 이념을 무분별하게 흡수하도록 강요받았던 세대로서 성장과정의 사회문화적 환경의 차이 일 것이다. 대학시절을 '6·10 민주항쟁'과 함께 시작하면서 비판적 시각과 리얼리즘realism 예술이론으로 스스로 무장하고 시위에 참여도 했다. 또한 구로동에 거처를 마련하고 노동하는 여성의 소박한 삶의 모습을 담아내면서 리얼리즘 예술을 출발시켰다. 기층민중의 삶을 은유적이고 서사적인 기법으로, 때로는 자아의 깊은 내면을 초현실적인 기법으로 담아내며 '평화와 생명'의 리얼리즘 미학을 진화시켜갔다.

6·10 민주항쟁으로 구로동을 해명하다

초등학교 5학년, 방정아의 '광주민주항쟁(1980. 5. 18)'은 통금시간을 넘긴 부친의 귀가를 걱정하며 대문 앞 골목에서 발을 동동 굴렀던 일과 '폭도에 의해 난리가 났다'는 뉴스에 부모님이 "저건 전두환의 쇼"라고 한 말로 기억한다. 그녀의 '5월 광주'의 출발은 이렇게 시작되었다. 그리고 학교 선생님 몇 분이 현 정권을 비판하며 야당(김대중과 민주당)을 지지하는 정치적 성향을 보이는 것에 대해 당시 반공교육을 받은 초등학생으로는 이해되지 않았을 것이다.

'6·10 민주항쟁(1987)'을 목도한 것은 대학 1학년 때였다. 학내는 어수선하였고 수업은 단색화풍 성향의 일방적이고 아카데믹한 교과 과정이었을 것이다. 이러한 교육과정과 교수법 등 학사운영에 대

한 실망감과 반발심, 우리사회의 모순과 불평등의 반복, 군부독재 권력의 부당함은 매일 거리로 나오도록 이끌어 시위를 구경하게 했다. 같은 시기에 그렇게 목말라하던 미학과 미술사 등 미술이론에 대한 공부를 위해 학과 학생끼리 '미학스터디그룹'을 결성한다. 그리고 인문사회학 서적에 관심을 가지고 독학으로 시간을 보내며 그동안 쌓아왔던 반공의식이 허망하게 무너지는 것을 확인하면서 민중미술에 눈을 뜨기 시작했다.

전통에 대한 관심은 학과내의 풍물패 활동으로 이어져 상쇠를 맡아 시위 현장의 분위기를 이끌기도 했다. 타고난 음감과 리듬감이 빛을 발하는 시간이었다. 또한 이 시기는 대학을 졸업할 수 있는 최소한의 수업만을 수강하고, 민중화가로서 갖추어야 할 시대와 역사를 익히고 깨어 있는 화가로서의 소양과 지식, 미학의 아우라aura를 구축하는 소중한 시간이었다.

대학 3학년(1989), 서울 지역 미술대학 학생연합회 활동으로 '민족미술연합(민미련)'과 함께 '민족해방운동사(민해운사)'를 공동제작하고, 서울 지역 미술대학생연합 토론과 시위 현장에 사용될 걸개그림의 공동 제작에 참여했다. 이때 공동 제작한 '민족해방운동사전작 11점' 슬라이드는 '임수경'양에 의해 '평양 세계청년학생축전'(1989)에 전달되었다. 이 시기는 거의 매일 가두집회에 적극적으로 참여했던 시기로, 사회주의 리얼리즘을 이론적으로 무장하기 위한 공부에 매진했던 시기이기도 하다.

졸업 이후, 서울 구로동에서 약 1년간(1991) 아르바이트를 하며 거주하면서 그곳에 사는 노동하는 여성의 모습을 담아내기 시작했다. 구로동은 'YH무역농성사건(1979)'의 중심지역으로, 그녀는 경험하지 못했으나 구전과 자료를 통해 인식의 범위를 확장시켰다. 여성노동자와 함께 생활하면서 여성운동과 노동운동을 겸한 작품의 소재를 얻고자 했음은 두말할 여지가 없을 것이다.

이시기 작품 〈아침버스를 기다리는 구로공단의 여성들, 1991〉은 추운겨울 이른 새벽에 출근을 위해 버스를 기다리는 구로공단의 여성을 그린 작품이다. 추운겨울 새벽시간에 그녀들의 입과 코에 서린 호흡을 추위와 피곤함으로 휘발시키는 중년여성의 모습을 캔버스에 가득 채운 그림은 건강함과 강인함을 읽게 한다. 작품은 대학졸업 직후 신진작가 초기에 그린 아카데믹한 어법의 성실함이 고스란히 남겨져 있다. '6월 민주항쟁'에서 출발된 비판의식은 노동하는 여성의 일상적인 모습을 사회주의 리얼리즘 방식으로 해명했다. 당시 운동권에서는 사회주의국가(중국, 러시아 등)의 화집을 접했을 것이며, 인물을 그리는 방식에 대한 학습도 했을 것이다. 그래서인가, 사회주의 방식의 인물과 화면구성 또한 읽을 수 있다.

부친의 운명으로 점차 가세가 어려워지자 그녀는 가장의 역할을 하기 위해, 지역미술운동에 헌신하기 위해 부산으로 발걸음을 옮긴다. 그리고 입시미술학원을 운영한다.

아침버스를 기다리는 구로공단의 여성들_85×115cm_캔버스에 아크릴_1991

서사적 리얼리티와 형상력의 확장

1990년대에 접어들어 우리 사회는 자유주의의 무한경쟁 사회체계에서 압축적인 경제발전으로 고통을 강요받고, IMF를 거치면서 한국미술계는 서구의 형식미학의 굳건함 속에서 자본논리와 이념에 강요받은 미술시장의 그 흐름에 민감하게 반응하고 있었다.

방정아는 '6·10 민주항쟁'의 세대로 사회주의 리얼리즘 미학을 독학으로 학습했다. 그리고 1990년대의 환경 속에서도 흔들리지 않고 미술시장과 타협을 불허하며 독자적인 방식의 미학어법을 연마하며 가속화시켜간다. 작품에 변화를 이끌어내어 성과를 올린 전시는 두 번째 개인초대전(1996)으로, 과거와는 달리 전반적으로 밝

아지고 경쾌해졌다. 특히 인물은 보다 서사적인 리얼리티의 구체성을 확보하고 주변배경은 밝아지고 상황설명은 은유적이다. 이러한 그녀의 서사성은 어떻게 읽혀져야 하는가?

그녀는 학생시절부터 독서를 즐겨했으며 다독을 했다. 특히 대학시절부터 시집을 즐겨 읽었고 현재도 작품제작에 앞서서는 시집을 읽는다. 시를 통한 문학적 상상력은 회화적 공간감을 확장시키는 요소로 작용하고, 정화된 감정이입과 풍부한 문학적 감성은 시각적인 서사로 드러나기 때문일 것이다. 그래서 그녀의 작품은 평범한 일상적인 삶의 순간을 무수히 함축된 이야기로 담아 전개되고 관람자 자신의 삶에 대조시키는 상상력을 자극한다. 그리고 바라보는 대상의 지나친 감정이입과 상상력의 경계를 위해 건조한 방식으로 리얼리티를 확보하고자 한다.

〈급한 목욕, 1994〉은 남편에게 상습적으로 폭력을 당해오던 여자가 온몸의 피멍을 감추려고 목욕탕 문을 닫기 직전, 마지막 손님으로 목욕하는 풍경이다. 그 손님이 결국은 남편을 살해 했다는 뉴스가 보도되었다. 그녀가 폭력을 당해오던 여성과 같은 동일한 입장에서 감정이입 된 작품일 것이다. 그러나 지나친 상상력과 감정을 경계하는 상황에서 객관성과 서사성은 작품의 전반에서 진지함으로 드러난다. 특히 피해여성의 표정과 몸의 붓 자국, 청소하는 여성과 물을 뺀 욕조를 등장시킴으로 객관적인 상황설명을 보여주고 있다. 마치 영화의 한 장면처럼 읽혀져 서사적 리얼리티를 강조하고 있

급한목욕_97×145.5cm_캔버스에 아크릴_1994

다. 3~4년 전, 구로동 시절의 작품은 인물중심이었으나 작품 '급한
목욕'은 붓의 움직임에 섬세함, 정제된 창의력, 주제에 대한 형상의
표현력이 돋보인다. 그녀의 나이 25세에 제작되었다.

〈집나온 여자, 1996〉는 아이를 등에 업은 여성이 바람 부는 늦은
밤 길거리의 포장마차에서 어묵으로 요기를 달래고 있다. 화장기도
없이 분노에 찬 얼굴, 어묵을 바라보는 눈과 먹는 입이 강조되어 있
다. 까칠하고 억척스러운 달동네의 아줌마라는 표현이 정확하리라
본다. 이렇듯 작품은 명제에서 읽혀지듯 마치 소설 속의 한 장면을
옮겨놓은 것처럼 상황설명은 서사적 리얼리티 어법으로 독창적인
재치가 숨겨져 있다. 더불어 거친 붓의 움직임에서 높은 회화성과
함께 따뜻한 인간미가 포착된다.

1990년대 들어와서는 짧은 시간에 작품의 리얼리티를 담아내는

집나온 여자_60.6×72.7㎝_캔버스에 아크릴_1996

형상력이 확장되어 마치 소설의 한 장면처럼 읽혀져 서사의 재치를 담아내는 변화를 보여주고 있다. 이는 회화에 대한 자신감과 함께 그만큼 충실한 드로잉과 풍부한 예술적 상상력으로 다작을 하고 있다는 증거일 것이다. 결국 '예술의 질은 다작이 결정한다.'라는 교훈이 증명되는 대목이다.

초현실성과 평화와 생명 운동으로

방정아는 금호미술관 초대전(1999)을 통해 주목받는 청년작가로 급부상한 이후 오랫동안 정치사회적인 이슈와 기층민의 삶에 대한 리얼리티를 추출하는 미학적 관점으로 피로감이 축적되고 있었다.

이후 그녀는 점차 현대미술의 다양한 양식과 미학어법을 도입함으로 자기예술의 확장성을 꾀하고자 한다. 그동안 축적된 리얼리티의 미학적 관점에 대해 양식의 다양성을 실험하는 것이다. 이는 뜨겁게 민중미술에 투신했던 선배세대의 성과를 바탕으로 새로운 관점의 진화를 의미한다. 이로써 정형화된 갑갑한 평면의 이미지를 공간으로 끄집어내놓는 실험과 함께 가변설치 작품을 제작한다.

〈예술가들, 2010〉은 가변설치 작품이다. 작품은 유흥가의 여성이 화려한 공간을 지나며 새로운 세상을 기대하고 코너를 돌았으나 기다리는 것은 낯선 천장을 올려다보는 것 뿐이었다. 유흥가의 여인을 통해 예술가를 유흥가의 여인처럼, 영혼을 파는 행위처럼 여긴 절망감이 엿보인다. 캔버스는 비정형으로 가변적인 설치를 가능하게 제작되었다. 2000년대 들어와 과거작품과는 또 다른 양상의 형상성을 드러낸 것이다. 그녀만의 독특한 서사적인 재치는 대상에 대해 본질적으로 접근하기 위해 기층민여성을 향한 애정과 위로의 언어를 담아놓았다.

〈샴 쌍둥이, 2012〉는 두 여인이 같이 붙어 있어 떨어지지 않고, 밀어내고 싶지만 곧 그리워 질 것이라는 단조로운 구성의 작품이다. 여인은 얼굴과 몸이 서로 붙어 있고, 화면중심에는 눈물이 강물처럼 흘러내리고, 주변 배경은 단색조의 가벼운 드로잉 선이 있다. 그리고 자신의 내면에 짙게 드리워져 있는 또 다른 자아를 바라보는 초현실성이 담겨져 있다. 드로잉 선은 자신의 심리적인 문제가 의도적

예술가들_165×259㎝_캔버스에 아크릴_2010

쌈 쌍둥이_60.6×90.9cm_캔버스에 아크릴_2012

으로 또는 무의미하게 단조로워 화면에서 호기심과 상상력을 자극하고, 색상도 과거의 칙칙한 색에서 가볍고 경쾌한 색으로 화면을 채운다. 어쩌면 그녀가 소녀시절 좋아하던 색상으로 시대의 트렌드를 맞추어가고자 하는 의도와 함께 형상에 대한 기호적 의미가 자신의 내면에 드리워진 리얼리티를 끄집어내놓은 것으로 읽힌다.

〈원전에 파묻혀 살고 있군요, 2016〉는 월성원전과 고리원전에 대한 경고를 담고 있다. 원전의 근거리에 위치해 있는 황혼의 죽음의 바다는 잿빛의 어두운 그림자이고, 그 위에 있는 좀비는 머지않은 우리의 미래임을 경고한다. 동시대는 물론 미래세대와 인류생존에 관한 지구촌의 문제를 밝히고 있는 것이다. 원전과 가까운 지역에 거주하는 그녀로는 보다 심각하게 문제를 인식하고 인류애적인 관점으로 제작했다.

원전에 파묻혀 살고 있군요_112.1×162.2㎝_캔버스에 아크릴_2016

거친 삶 70년_111.2×193.9㎝_캔버스에 아크릴_2018

　방정아는 최근 들어 두 가지의 예술적 주제를 보이고 있다. 하나
는 대상의 시간성과 본질적 접근을 위한 초현실주의surrealism의 경
향이다. 이는 자신뿐 아니라 바라보는 대상의 또 다른 리얼리티에
대한 새로운 접근방식이다. 마치 습작하듯 가벼운 드로잉적 기법으
로 불확실성, 시간성과 공간성, 사회적 위기와 불공정, 기층민의 고
달픈 삶 등 무거운 문제를 가볍게 담아내고 있는 것이다. 또 다른 하
나는 민중미술은 정치적인 문제에서 노동, 환경, 사회 등으로 전위
해가고 '핵몽'이라는 새로운 그룹운동을 통해 리얼리즘의 양식을

발전시켜가고 있다. 수년 전부터 '평화와 생명'을 민중미술의 새로운 주제로 전위시켜가고 있었으며, '핵몽'역시 그러한 연장선에서 함께하고 있다. 이렇듯 그녀의 예술적 진화는 오늘도 달동네에 마련한 비좁은 작업실에서 시집을 통해 문학적이고 서사적인 상상력을 회화적 리얼리티로 확장시켜가고 있다.

방정아(1968년 부산)

- 홍익대학교 미술대학 졸업, 동서대학교 디자인 전문대학원 졸업
- 개인전 2019 부산시립미술관 외 23회(서울, 부산, 대구 등)
- 단체초대전
 2020, '핵몽3'
 2019, '화가의 책'(로봇프로이트, 부산)
 2018, 광주비엔날레 '상상된 경계들'(국립아시아전당, 광주)
 '핵몽2'(부산민주공원/광주은암미술관)
 2017, 한-미얀마 현대미술교류전(뉴 테스르갤러리, 미얀마)
 '아름다운 절 미황사'(학고재 갤러리, 서울)
 2015, 'KOREA ART'(후쿠오카 아시아미술관, 일본) 외 국내외 초대전 100여회

수상
 하정웅미술상, 제13회 부산청년미술상

작품소장처
 국립현대미술관, 부산시립미술관, 대전시립미술관, 경남도립미술관, 후쿠오카아시아미술관 등 다수

이름 모를 바람에 남겨진
생명의 흔적

이명복은 가난한 농부의 1남 1녀 중 외아들로 출생하여 3살 무렵 6·25전쟁으로 상이군인이 된 부친을 따라 서울로 올라왔다. 경제적으로 어려워 빈민촌 동네교회에서 운영하는 유치원에서 많은 시간을 보내던 시기, 선생님은 그가 좋아하는 그림을 그릴 수 있는 계기를 마련해주었다. 어린 시절부터 그림 신동이라는 칭찬을 받으며 서울예고를 거쳐 미술대학에 입학했다. 가세가 점차 나아지면서 이태원으로 이사한 후 우리를 지켜주고 밀가루와 초콜릿을 주었던 은혜로운 혈맹인 미국의 두 얼굴을 읽게 되었다.

미술대학에서 아카데믹한 화풍의 사실적인 재현 경향과 서구 형식미학의 모더니즘 이론을 지도받으며 졸업했다. 그러한 가운데 같

은 학과 선배와 지인들로부터 영향을 받으면서 리얼리즘realism 예술이론과 비판적 현실주의 미학에 대한 새로운 예술여행을 경험하게 된다. 그로 인해 역사인식과 시대를 읽어가는 안목을 확장시켜가며 비판적 미학어법을 연마하게 되고, 새로운 시각예술의 형상성을 위한 '제3회화의 전개'와 '임술년'을 순차적으로 결성하면서 본격적인 활동을 시작했다.

광주 5월, 거친 호흡을 새기다

1980년 5월, 이명복은 서울에서 미술대학 4학년에 재학 중이었다. 모든 신문과 방송에서는 '광주는 북한군 진입과 폭도에 의한 소요사태'라고 했다. 언론보도가 모두 거짓인 줄 직감할 수 있었을 즈음 서울의 거리와 광장에서도 송화가루에 눈물을 섞어 날려 보내야만 하는 날이 많아졌다. 느글거림의 무거운 시절이었다.

그에게 광주를 방문해야 한다는 의무감은 1980년 7월이 되어서야 광주 여행일정을 마련할 수 있었다. 광주의 금남로와 무등산에 올라가 본 인상은 죽은 유령의 도시, 침묵의 도시, 공포가 휩쓸고 간 도시로, 거리에는 시민의 활기가 없고 광주음식은 그의 혀끝에서 비린내로 다가왔다.

작품 〈그날 이후, 1983〉는 민중미술을 시작한 지 얼마 되지 않아 제작한 초기작품으로 당시 진보적인 지식인에게 관심을 끌었던 작품 중 하나다. 작품의 배경은 중학교 시절부터 지켜봐왔던 이태원의

그날 이후_227×181cm_캔버스에 유화_1983

탐욕이 넘쳐흐르던 거리에 미군과 어린 양공주가 있는 풍경이다. 시
대를 바라보는 예리함과 상상력이 절제된 것은 역사로부터 강요받
은 것이다. 이는 군부독재정권과 독점적 자본주의의 야합을 통해 체
류하는 강대국의 군인에 대해 이름 없는 민초의 끊임없는 식민주의
희생을 강요하는 현실을 직시한 것이다. 이태원을 통한 시대의 어둠
은 희망이 보이질 않는다. 다만 강대국의 힘과 자본주의의 깊은 그
림자는 뼛속까지 침투하여 우리의 삶을 지배하고 고통을 감내하라
고 요구하고 있다. 결국 〈그날 이후〉는 이태원의 풍경을 그렸으나
단지 이태원만을 의미하는 것은 아닐 것이다. 이태원을 통해 미래가
보이지 않는 현실, 몸에 새기는 문신처럼 끝없이 밀려오는 아픔을

견디어 내기를 요구받는 시대의 슬픔을 역사에 고발하고자 한 것이다. 그는 이 작품을 시작으로 한동안 '그날 이후 연작'을 제작했다.

그는 '5월 광주'라는 주제에 시대를 살아가는 화가로 그 책무감이 자유롭지 않았을 것이다. 늦게나마 광주에 대한 기운과 인상으로 〈5월, 1990〉을 제작했다. 태극기가 걸려 있는 화려한 방의 샹들리에는 무거운 그림자를 중첩시켰으며, 방의 두터운 콘크리트 외벽은 가시가 돋아 있다. 권력과 자본의 화려함을 화면의 중앙에 배치하고, 하단에서 죽은 자는 총검에 심장이 찔렸고, 늑대 3마리는 뼈가 남을 때까지 주검을 처리하고 있다. 그리고 어둠속의 어린이는 이러한 광경을 담담하게 바라보고 있다. 작품에서 진회색 톤의 무거움과 황금빛의 대조는 극한 상황을 설명하고 '5월 광주'라는 상징적 메시지를 은유적으로 담아내고 있다. 다만 작품에 광주의 형상은 깊숙한 곳에 묻어둔 채 한국의 정치적 사회적 상황을 담았다고 본다. 이렇게 10년이 지나 '5월 광주'를 주제로 작품을 제작한 것은 그가 존재했던 한 시대를 증언해야 한다는 예술적 책무감이 깊었기 때문이라 생각한다. 광주 5월의 10년, 당대의 지식인으로 얼마나 많은 고뇌가 있었을까?

1980년대는 내내 군사정권에 의해 냉전 이데올로기가 사회적 통제수단으로 작동되었던 시기로 민중미술 역시 탄압이 극한에 다다랐다. '5월 광주' 이후 이명복의 예술은 비판적 사실주의 미학을 더욱 탄탄하게 다져나갔다. 그리고 조형어법은 구체적이기보다는 은

유적이고, 상징성을 가지고 있으나 작품을 지배하는 형상성은 직접적 화법이다. 그러니까 정당하지 못한 현실의 야만성과 폭력성을 적나라하게 드러내고 역사에 기록과 고발하는 증언자로의 역할에 충실하고자 한 것이다. 이렇게 '5월 광주'로 붓은 무기가 되어 어두운 시대에 당당하게 맞서갔다.

그는 오늘의 현실을 읽어가는 데는 반드시 과거역사가 시작점이 되어야 한다는, 역사읽기를 위한 새로운 작품 〈백산, 1993〉을 제작한다. 〈백산〉은 '동학농민전쟁'이라는 한국 근대사의 중요한 사건에 대한 탐구를 시작하면서 관련 문헌조사와 수차례의 답사를 통해서 제작된 작품이다. 고즈넉한 '백산'은 농민군이 집결하여 결기를 다지고 동학군의 본부가 있었던 역사적 공간이다. 그러한 백산의 돌멩이, 풀 한 포기, 스쳐가는 바람 한 점을 놓치지 않고 섬세하게 그렸다. 그리고 하늘과 땅은 붉다. 동학군의 핏빛이 서려 있다. 백산의 지하에는 풀지 못한 동학의 한이 아직도 갇혀 있다.

이 작품을 통해 발견되는 것은 1990년대에 들어오면서 서서히 민중미학도 예술적 감동을 위한 서정성 회복이라는 인식이 실천되기 시작된 점이다. 작품의 윗부분은 백산의 사실적 묘사를 통해 서정성과 함께 역사적 사실을 담아내었으며, 아랫부분은 동학의 한을 담아 민중미술의 그동안의 과제였던 서정성과 함께 역사적 사실성 모두를 회복시켰다. 민중미술이 거친 표현만이 아닌 서정성 회복이라는 두 마리의 토끼를 모두 이끌어 예술작품으로의 기본적인 숙제

백산_260×180cm_한지에 아크릴_1993

를 담아낸 것이다. 이는 당시 많은 민중미술 작가에게 숙제로 남겨
져 있었던 것이다. 그는 동학을 주제로 한 작품을 제작해 한동안 연
작으로 토해놓았다.

　1983년, 그는 서울의 MBC 방송국에 취직하게 된다. 당시 방송국
에서는 수사기관에서 파견 나온 수사관이 그에게 블랙리스트 명단
에 이름이 있으니 조심하라고 경고한다. 아마도 지난 시간 작품 활
동했던 기록들이 그러한 결과를 얻게 했을 것이다. 그는 한동안 위

미인도_1988

축되어 '임술년'을 비롯한 '힘전' 등에 초대를 받고도 대외적인 작품
활동을 중단했다가 1986년부터는 다시 대외적인 작품 활동을 시작
한다. 물론 방송국 퇴사를 각오한 결정이었다. 그리고 2009년까지
26년간 근무했다.

제주바람은 서슬의 흔적을 남기고

2010년 이명복은 서울생활을 정리하고 제주도로 이전한다. 작품
제작에 집중하기 위해서다. 그러나 약 3년간 작품을 제작할 수 없
었다고 한다. "제가 살고 있는 지역에는 말 못하는 속사정과 역사가
있고, 4·3이라는 무거움이 그 무엇보다도 깊었습니다. 그래서 지난
역사에 대한 자료수집과 현장답사를 시작했습니다." 민중미술 화

가가 갖는 무거운 책무감은 진지한 예술적 태도의 단면이다. 제주 4·3(1948~1954)은 과거 학교에서 역사 수업 중 많은 부분이 감춰지고 왜곡되었기에 진실을 밝히는 의무감이 깊게 작동되었을 것이다. 이러한 연장선에서 10년간을 제주 4·3에 집중하면서 대형작품을 제작했다. 그중 제주의 기념비적인 장소를 주제로 연작을 제작한다. 작품에 등장하는 풍경의 장소들은 군인, 경찰, 서북청년단이 양민을 학살한 장소였기 때문이다.

그중 〈기다리며, 2015〉는 제주의 관광지인 '정방폭포'를 그린 것으로, 감탄스러운 그 장소는 과거 4·3의 숨은 역사가 감추어져 있다. 그 폭포는 제주양민이 집단으로 사살되고 투신한 죽임의 장소다. 폭

침묵_190×253㎝_장지에 아크릴_2014

기다리며_200×141cm_한지에 아크릴_2015

포에서 떨어진 상당한 죽음은 바다로 흘러가 찾지도 못했다. 작품 〈기다리며〉는 투신한 양민이 동백꽃으로 되어 흩어지고 밤하늘 보랏빛 폭포와 함께 하늘에는 아직도 그 죽음의 한이 머물러 있다. 작품의 아랫부분에서 죽음이 되었던 비운의 여인은 폭포를 바라보며 무엇을 기다리고 있을까? 밤하늘 보랏빛의 폭포는 한을 머금고 별과 함께 떨어지는 동백이 되어 오늘도 기다리고 있는가? 그것은 진정한 해방일까? 자유일까? 아마도 그녀는 아직도 진상규명과 함께 진

4월의 숲_164×260㎝_캔버스에 아크릴_

정한 명예가 회복될 수 있기를 바랄 것이다. 작품 '정방폭포'에서 흩어져 떨어지는 수많은 동백들은 잔바람에 생명의 빛을 회복시켜 가고 있다.

또 다른 연작인 숲 중 〈긴 겨울, 2018〉이라는 작품에 관심이 간다. 〈긴 겨울〉의 숲은 제주양민이 학살된 장소로, 수차례의 답사로 제작되었다. 그 숲은 무고한 제주 양민들이 군인들에게 무작위로 끌려들어가 죽임을 당한 숲이다. 죽임을 당한 제주 양민은 아직도 그 숲에 갇혀 그들의 억울함과 분함을 나무와 잡목들은 목격했고, 긴 겨울 무거움으로 증언하고 있다. 그래서 그 분노는 작품에 신비로운 신기神氣가 깊게 드리워져 있는 것인가? 작품의 역사적 사실성과 함께 자연의 서정적인 묘사가 또 다른 감동으로 여운을 남긴다.

자연은 인간 삶의 터전이요 근본이기에 그의 작품에서 보이는 여린 빛들은 수많은 생명을 환생시켜가고 있다. 이렇듯 그에게는 자연을 바라보는 애정 어린 시선과 건강한 역사인식이 바탕이 되었을 것이다. 많은 제주화가가 각자의 관점에서 4·3을 분석하고 구축한 독창적인 미학적 아우라는 민중미술의 또 다른 감동을 열어가고 있다. 이제 희생된 수많은 제주의 생명들은 일렁이는 팽팽한 바람의 서슬 앞에 환생하여 일으켜 세우고 있기에 감동은 더욱 깊어간다.

한국현대사의 큰 비운 중 하나가 '제주 4·3'이다. 제주의 역사가 올바르게 진상규명되었다면 '광주 5월'도 없었을 것이며, '부마항

긴 겨울_360×180㎝_캔버스에 아크릴_2018

쟁', '6·10', '촛불혁명'도 없었을는지 모른다. 이는 과거 역사를 객관적인 시각으로 폭넓게 관조하고 거시적인 안목에서 통섭通涉해가는 이명복의 예술에 자양분이 되고 있음이 분명하다. 지금까지 40여 년간 이루어놓은 성과물을 볼 때, 마치 돌탑을 쌓아가듯 서두르지 않고 차곡차곡 중첩시켜가는 미학적 진지함은 성격의 반영일 것이다. 그리고 올바른 역사인식과 함께 자신의 직관에서 비롯된 예술적 작화법과 상상력으로 증명해 내고 있는 것이다. 그는 이러한 관점에서 건강하고 밝게 일하는 제주사람의 삶을 그려가고자 한다. 평범한 사람들, 그들은 제주의 해녀이자 농사짓는 여성노동자다. 탄탄한 그의 묘사력은 일하는 이름 없는 민중이 아픈 과거를 인내하면서 희망을 품고 살아가는 삶을 추적한다.

광란의 기억 2_248×366cm_2020

이명복은 마주하는 제주의 사람과 수많은 이름없는 바람을 맞이하면서 한국현대사에 새겨진 팽팽한 서슬에 억울한 생명들을 기억하고자 한다.

이명복(1958년 충남 공주)

- 중앙대학교 예술대학 졸업
- 개인초대전 19회(서울, 제주, 광주, 부산 등)

　2020, 응중산수 전 (가나아트센터, 서울)
　2019, 동아시아평화예술프로젝트(제주 4·3기념관)
　　　　경기아트프로젝트-시점(경기미술관)
　　　　국립현대미술관 50주년-광장(국립현대미술관)
　2018, 바람불어 설운(이한열기념관)
　　　　Rabnitztaler Malerwochen 2018(Austria)
　2017, 코리아 트머로우 2017-해석된 풍경(성곡미술관)
　2016, 사회 속 미술(서울시립 북서울미술관)
　2015, 지금, 여기(포항시립미술관)
　2014, 한국현대미술의 흐름-리얼리즘전(김해 윤슬미술관) 외 국내외 다수

작품소장처

국립현대미술관, 광주시립미술관, 서울시립미술관, 제주도립미술관, 가나문화재단, 부산민주공원, 오스트리아 부르겐란트 주정부 등

강용면

'온고지신'이 쌓은
민중의 바벨탑

강용면은 전라북도 군산에서 활동하고 있는 조각가다. 그는 작품 활동 30년이 넘는 시간 동안 '한국 미술의 정체성' 탐구와 함께 보편적인 '글로벌 미학'을 예술적 화두로 일관성 있게 작품 활동을 하고 있다. 수도권대학이 아닌 지방대학 출신으로 수도권과 지방을 넘나들며 활동하는 작가도 귀할 것이다. 그는 서구 형식미학을 추종하는 작품경향도 아니고 특히 자본주의 이념에 충실한 경향도 아니면서 한국 미술계에서 주류의 높은 벽을 넘어서고 있다. 이렇게 되기까지 그는 얼마나 힘들고 고통스러운 시간들을 보내야 했을까? 얼마나 부지런하게 움직이며 자기미학을 위해 부단한 노력을 했을까?

그의 예술적 열정과 탐구는 철저히 '온고지신溫故知新'의 예술철

학과 자신의 독창적 어법의 탐구와 실험의 반복을 통해 보편적 '글로벌 미학'으로 확장시켜 갔다. 그리하여 강용면은 미술계 주류가 아닌 아웃사이더의 교훈과 메시지로 울림을 남겨주고 있다.

온고지신으로 한국미술의 자생력 탐구

1990년대 초는 한국사회에 서구의 새로운 문화이론인 '포스트모더니즘'이 수입되었던 시기였다. 문학, 사회학, 철학, 예술 분야는 물론 자연과학 분야에 이르기까지 포스트모더니즘이 폭 넓게 확장되면서 우리사회 전반을 뒤흔들었다. 또한 이 시기, 포스트모더니즘은 지지자와 반대자로 양분되면서 대중문화, 모더니즘, 아방가르드가 어떠한 맥락으로 접촉이 이루어지는지에 대한 토론을 축적시켜 갔다. 서구의 신식민지 지배의 문화이론에 대해, 또는 20세기말, 새로운 대중문화 양식이자 탈문화 경향의 전환기 대안으로 인류의 삶과 문화 양식에 어떠한 변화를 이끌어 낼 것인가 등에 대한 담론이 형성되었다. 이러한 담론은 21세기의 도시와 지구촌 환경에서는 신기루처럼 보이기도 했다.

강용면은 대학시절 현대미술의 모더니즘과 아방가르드 미학을 존중하던 교수의 가르침에 반항적인 태도를 취했다. 그리하여 무분별한 서구 형식미학에 밀려 점차 소외되어가는 우리의 전통에 대한 소중함을 인식하면서 본격적인 탐구를 시작한다. 이 시기에 일부 의식 있는 젊은 미술인들은 '한국미술 자생력 회복'에 대해 관심을 가

지며 활발한 작품 활동을 했다. 그러나 그는 그러한 활동을 함께하지 않고 고향인 군산을 중심으로 개별적인 작품 활동에 집중했다.

그는 대학에서 서구의 형식미학과 아카데믹 경향을 중심으로 수업했으나, 한국현대미술 현장에서 뜨거운 이슈가 되고 있던 모더니즘이나 포스트모더니즘 등 서구 문예이론에는 반동적이고 비판적인 예술적 태도를 취했다. 그는 '우리의 전통미술에서 정체성과 함께 미학을 추출하여 현대적으로 재해석하고자 노력했다.'라고 했다. 전통의 답습이나 국수주의를 경계하고 '온고지신'의 화두로 전통의 현대적 재해석에 집중하고자 노력한 것이다.

어려웠던 가정형편으로 작품제작에 대한 재료비를 고민하던 조교시절에 그가 재직하던 대학의 뒷산에서는 대학의 증축계획으로 아름드리 통나무가 베어지고 있었다. 그는 오랜 전통조각과 공예재료로 활용되었던 나무를 시간만 나면 조각실로 옮겨 다듬고 또 다듬으며 목 조각에 집중했다.

그는 이 시기에 들어서며 〈역사원년〉과 〈온고지신〉과 같은 작품 시리즈에 집중한다. 통나무를 깎고 다듬는 일련의 과정을 반복하면서 형상은 공예적인 요소의 깊이를 가진 예스럽고 소박한 아름다움을 담아내고, 색상은 오방색을 반복적으로 덧칠하여 완성도와 전통미학의 깊이를 더했다. 즉, 음양오행 사상을 기저로 전통 민속신앙의 이미지를 끌어들여 화석화된 전통이나 과거의 이미지가 아닌 그만의 독창적이고 예술적 상상력을 통해 생명이 호흡하는 건강한 우

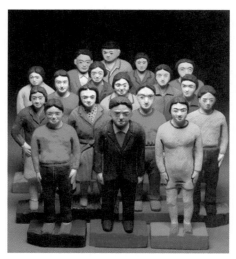

역사원년_9×17×45cm_나무에 채색_1996

리 시대 목 조각의 단면을 제시했다. 이처럼 그의 예술관은 전통이라는 문화적 코드를 읽어가면서 닫혀 있던 세계를 향해 빗장을 여는 성과로 출발시켰다.

'만인보'의 바벨탑, 선언을 담다

그는 2000년에 들어서면서 대학을 떠돌던 강의를 접고 전업 작가의 고단한 길을 선택하고 각오를 새롭게 다짐한다. 한 가지는 2년에 1회씩은 개인전을 하자는 스스로의 약속이다. 그리고 다른 하나는 예술가로서 스스로의 함정에 쉽게 빠질 수 있는 매너리즘의 경계다. 그것은 온고지신 정신의 예술적 화두로, 새로운 재료에 대한 끊임없는 실험과 형식미의 탐구였다.

그래서인가, 그는 현재까지 조각가로 쉽지 않은 개인전을 23회 진행했다. 탐구적인 작가정신은 매 전시마다 새로운 재료와 새로운 양식의 작품으로 예술적 화두를 전시장에 발산시켰다.

강용면은 인근 마을 출신인 '고은' 시인에 대한 존경으로 시집 『만인보』에 집중하게 된다. 시집에 등장하는 4,300여 명은 이름 없는 평범한 사람부터 한국 현대사에 중요한 인물에 이르기까지 폭넓게 포괄하고 있다. 그는 『만인보』를 통해 '역사'와 '민중'에 대한 인식의 폭을 확장시켜 가면서 한국 근현대사에 민중은 어떻게 살아왔고 존재해왔던가를 인식하게 된다. 우리의 민중은 한일합방과 일제강점기, 해방정국과 6·25 전쟁, 그리고 현재에 이르기까지 민중이라는 이름으로 역사를 주관했던가? 역사와 시대, 사회와 규범의 문화와 정서를 지키고 존중도 하였지만 때로는 거칠게 뛰어 넘고자 온몸과 맨주먹으로 항거하면서 조국과 고향, 혈육과 정체성의 가치를 지키기 위해 목숨도 두려워하지 않았다.

그는 『만인보』의 등장인물 하나하나를 자그마한 나무(5㎝×5㎝)에 각인시켜 가면서 이름 없는 시골동네 머슴과 옆집 영감을 통해 도시의 구두닦이 청년을 읽어내고자 했다. 이러한 이름 없는 민중은 외세 앞에서 의병이자 동학의 주체요, 일제에 목숨을 던진 독립투사요, 제주 4·3의 민중이요, 광주 5·18의 민주투사이자 세월호의 아픔이며, 광화문의 촛불이기도 하다. 이름 없는 역사와 시대의 주인이었다.

그는 작은 각목에 이름 없는 민중의 얼굴을 섬세하게 때로는 힘차게 담아내기 시작한다. 매일매일 시간의 축적으로 김대중, 노무현 전 대통령과 그리고 평범한 주변인물을 하나하나 각인시켜갔다. 이렇게 19년이라는 시간을 통해 목조 4,000여 명과 소조 2,000여 명, 총 6,000여 명의 인물로 〈현기증〉을 제작하여 2014년 개인전을 통해 한국 근현대사를 관통해내는 바벨탑을 선보이게 되었다.

현대인의 삶이 그렇듯이 사람과 사람의 관계, 국가와 국가의 관계, 부부사이, 형제사이 등 기쁨과 슬픔, 갈등과 화해, 평화와 전쟁, 삶과 죽음 사이 등 희·노·애·락은 삶의 파노라마다. 〈현기증〉은 먹물을 머금고 있다. 검정은 죽음의 무거운 민중의 무게일 것이다. 그리

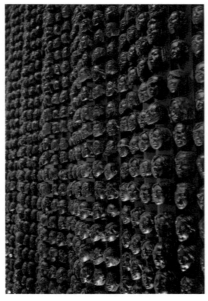

현기증(부분)

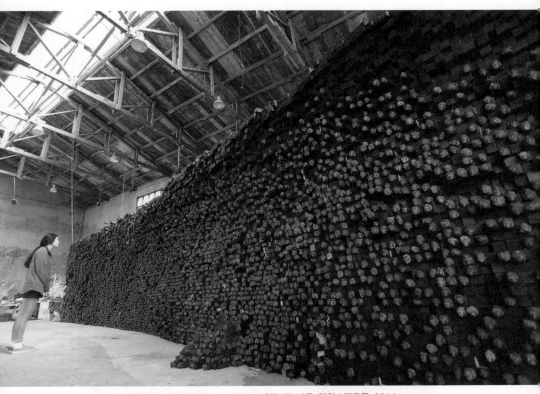

현기증_15,000×12,000×3,000㎝_레진, 먹, 나무, 강화스티로폴_2014

고 역사의 외침이며 민중의 뜨거운 항거로 받아들여진다. 강용면의 〈현기증〉은 한국 근현대사의 바벨탑이요 미학의 선언이자 강력한 표상으로 현재도 작품을 진행시키고 있다.

신자유주의 아이콘으로의 저항과 타협

그는 1997년 제2회 광주비엔날레에 참여하여 다양한 재료와 형식의 변화를 선보이며 새롭게 변신했다. 작품 중 두 가지의 시리즈에 관심을 집중해본다.

하나는 〈Taking a Lesson from the Past(과거로부터 교훈을 얻다)〉 시리즈다. 부처나 12간지 동물 또는 어떠한 형상의 골조를 만들고 LED 조명을 넣은 상태에, 투명하거나 색상이 있는 특수한 아크릴판

Taking a Lesson from the Past

Taking a Lesson from the Past

에 열을 가하여 연성화軟性化 상태를 만든 다음 순식간으로 골조에 씌워 작품을 완성한다. 이 작업은 아크릴판이 식기 전의 짧은 시간에 완성해야 해서 과정의 높은 숙련도가 작품의 완성도를 결정하게 되었으리라 생각한다. 그리고 아크릴 표면은 한국 무신도에 나오는 색상으로 에어스프레이나 자동차 외장도료 채색과 열처리과정을 거침으로 표면을 더욱 고급스럽게 완성도를 높였다. 이러한 작품제작을 위해 얼마나 많은 시행착오를 반복했을까? 얼마나 많은 드로

Taking a Lesson from the Past

잉으로 치밀한 계획을 했을까? 가히 미루어 짐작할 수 있다. 그만의 독창적 제작의 노하우다.

그의 〈Taking a Lesson From the past〉 시리즈의 경우, 전통에서 이미지를 끌어오는 과정과 현대적으로 재구성하기 위한 재료의 탐색과정은 필수다. 그리고 전통과 현대를 아우르는 작업과정을 통해 발생하는 문명의 이념과 정서, 문화적 충돌로 생성된 에너지는 오히려 더욱 현대적이고 글로벌 미학의 보편성으로 읽힌다.

또 다른 하나는 〈밥 그릇〉 시리즈로 그의 어린 시절, 어머님이 아버님을 위해 평생을 안방 아랫목에 밥그릇을 이불 속에 두고 기다리시곤 했던 기억을 오롯이 담아낸다. 아버님을 위한 어머님의 사랑과 존중으로 한 끼니의 식사가 아닌 삼라만상의 모든 생명이 담겨진 그릇이었다. 이러한 밥그릇은 어머님의 존중과 베풂이었다. 이러한 베풂의 가치는 현대에 들어서는 거추장스러운, 박제된 기억만 희미하게 존재할 뿐 고단한 고통의 상징으로 읽히기도 할 것이다. 그러나 어머님의 그 밥그릇은 곧 생명이자 삶이었다. 최근 신자유주의 시대에 들어 현대인에게 밥그릇은 쟁취의 대상이 되었다. 더 크고 많은 밥그릇을 얻기 위해 끊임없는 경쟁과 온갖 수단과 방법을 가리지 않는 반복... 사실은 삶의 목적이 되어버린 지 오래다.

이 지점을 주목한 그의 예술적 상상력은 어린 시절 어머님의 '밥그릇'을 통해 따뜻한 생명을 담아내고자 한다. 밥그릇 위로 둥그렇게 올라온 밥을 통해 평화와 풍요, 안녕과 나눔의 미학을 담아내고

있다. 이러한 그의 〈밥 그릇〉은 대형화되고 다양한 재료로 제작되어 공공장소에 설치되기도 하여 신자유주의 시대의 반어적이고 은유화된 아이콘으로 존재한다.

위의 두 가지 시리즈는 광주비엔날레 참여가 가져다 준 변화로, 공통된 점은 전통에서 작품의 근간을 끌어들여 현대적으로 재해석했다는 점과 제작과정에 섬세함과 완성도를 높여 글로벌한 확장성을 확보해가고 있다는 점이다. 또한 신자유주의 시대의 자본논리에 맞서는 반항의 아이콘으로 저항과 타협을 반복하고 있다는 것이다. 특히 〈Taking a Lesson From the past〉 시리즈는 현대적이면서 완성도 높은 고급스러움을 가짐으로 후기자본주의 트렌드를 읽어내는 데 감각적인 아이콘으로서 세계 미술시장에서도 손색이 없으리라 생각한다.

이렇듯 그의 작품에 다양한 변화를 이끌어내는 에너지는 어디에서 나오게 되었을까? 그에게는 강하게 작동되는 진보적인 예술가적 태도와 투철한 작가정신이 있어 기존 양식에 대해 반동적으로 영향을 미치는 아방가르드의 근성이 깔려 있기 때문일 것이다.

광주 5월의 서정성에 감추어 둔 미학어법

강용면은 1980년 5월, 광주민주화운동 당시 군대에 몸을 담고 있었다. 근무 중 전남과 전북 출신에 대한 인적사항을 파악하는 일이 있어 의문이 있었으나 상세한 정보가 없어 갑갑했던 것은 모든 동료

들에게 마찬가지이었을 것이다. 그리고 1981년 전역 후, 자연스럽게 주변 지인을 통해 5·18을 접하고 먹먹해진 가슴으로 한동안 아무런 일을 할 수 없었다.

이후 1997년, 광주 5·18에 참여한 평범한 광주시민의 관점에서 당시 상황을 목각으로 연속 작품을 제작한다. 그리고 다시 〈현기증〉으로 한국 근·현대를 관통하는 바벨탑을 쌓아가면서 광주 5월과 이름 없는 광주시민을 조각했다. 물론 작품 〈현기증〉의 경우 다양한 해석을 할 수 있을 것이다. 그 작품에 등장하는 인물들이 평범한 우리 시대의 서민들이고 광주시민이자 세월호의 아픔이요 광화문의 수많은 촛불이기에 그렇다.

이렇게 그는 '광주 5월'을 포함하여 민중이 역사를 주관했던 시점을 수많은 예술로 담아내면서 역사 앞에 다시는 반복이 없어야 한다는 증언을 남긴다. 그리고 그는 이러한 작품을 제작할 때 마다 '왜 우리 역사는 민중에게 고난의 반복인가?'를 생각할 것이다. 그리고 각 시대와 사건을 별도로 구분하지는 않지만 자신의 예술적 미학어법을 통해 교훈으로 새기고 남기고자 하였다.

강용면의 예술은 미학어법이 강해 시각적인 부담이나 추상성으로 대중적으로 외면받거나 표현에 모호한 입장을 취하지 않는다. 그렇다고 역사와 시대를 외면하지도 않으면서 우리 미학의 정체성을 감각적이고 현대적으로 담아내고 있다. 이처럼 그의 작품이 보여주는 형상의 힘은 시대 정서와 트렌드로 재구성하면서 전통에 기반하

여 온화함과 친근함을 드러내고 있다. 그 온화함과 친근성 뒤에 날카로운 역사성과 시대적 발언을 숨겨두어 대중에게 시대의 트렌드를 앞세워 다가서고 있다. 바로 '온고지신'의 예술철학과 전통과 현대와 미래를 읽어내는 확장된 문화사적 통찰력을 갖추었기에 그렇다.

강용면 (1957년 전북 김제)

- 군산대학교 미술학과 졸업, 홍익대학교 교육대학원 졸업
- 개인전 23회(독일, 서울, 광주, 부산, 전주 등)
- 단체초대전
 2021, 현대불교미술전(성지역사박물관, 서울), 신 자연주의(전북도립미술관)
 2020, 안평과 한글(대구 현대미술관)
 2018, 일상의 조각(예술의 전당), 빨.주.노.초.파.남.보(예술마루, 여수)
 2017, SPACE+SYMPATHY(세종문화예술회관)
 2016, 창원 조각비엔날레(성선)
 2014, 포항스틸아트페어, 태화강 국제설치미술전 등 국내.외 다수

수상
 자랑스러운 전북인(영광의 얼굴) 문화예술부분 수상(전라북도) 외 12회

작품소장처
 국립현대미술관, 서울시립미술관, 전북도립미술관

3 서슬에 새겨진 평화의 여백

대한민국 근대 역사의 30년은 산업화로 대표되는고도의 압축성장으로
지구촌을 놀랍게 만들고 자본주의의 표본이 되었다. 이러한 결과로
군사문화와 국가폭력이 사회 면면을 지배하고 경제성장의 그늘은
깊어가고 민중은 자본의 노예가 되었다. 도시의 노동력을 위한 농촌
피폐화로 도시는 불을 밝히며 진한 화장을 하기에 바빴다.
이 땅에 민주화와 평화의 시계는 다가오지만 우리사회 도처에 도사린
폭력과 공포는 끊임없이 충돌과 불안을 조장한다. 그리고 주변의
국가는 우리를 놔주질 않는다. 그래서 평화는 아직 공포의 서슬에
사로잡혀 방황하고 예술가는 평화의 기억을 놓치지 않는다. 이것이
우리 시대의 민중미술이 갖는 생명이다

무거운 주제를
고독과 슬픔의 서정에 담다

한희원은 교육자 집안의 3남 3녀 중 막내로 태어나 유년 시절부터 부친을 따라 지방을 전전하면서 형제들과 떨어져 혼자 지내는 시간이 많았다. 그리고 고교 시절 운동을 좋아해 무도인(태권도)이 되고자 했다. 그러나 미술에 입문하여 부친의 문학적 영향(희곡으로 조선일보 등단, 1935)을 받아 시詩 창작과 화업畫業의 길을 숙명으로 받아들인다.

대학 시절부터 기독교를 통해 시대를 읽어가는 눈을 뜨면서 사회에 소외된 자, 억압받는 자가 보였고 정당치 못한 정치 상황에 그의 투박한 붓은 무기가 되어 벼리고 또 벼리게 된다. 청년기의 무거운 시대(1980~90)를 숨 가쁘게 관통하면서 거친 예술적 성과물을 내놓

았다. 유년 시절부터 고독은 그의 그림자가 되었으며, 청년 시절 이후의 고독은 삶이 되어 시작詩作과 함께 그림을 가져왔다. 이제 그의 예술은 선천적으로 타고난 고독이 인간의 본성을 자극하는 슬픔의 서정성이 되어 시대와 이념을 뛰어 넘는 '자유'의 예술로 새겨지고 있다.

청년화가가 마주한 무거운 시대

한희원은 미술대학 입학과 졸업 후 군에 입대한다. 그의 군 생활 (1979~81)은 강원도에서 광주의 폭도소식을 접하며 보낸 걱정과 우려의 시간이었다. 이렇게 그에게 '5월 광주'는 지나가게 된다.

입대하기 전 대학 4학년 때(1978) '양림교회기독교장로회' 활동으로 얻게 된 지하 작업실에서 그의 첫 기념비적인 대형작품을 제작한다. 이듬해 〈가난한 사람들, 1978〉을 '사다리회'에 발표하여 많은 사람들을 놀라게 했다. 당시 대작이라 하면 100호 크기가 고작인데 그의 작품은 호수를 가름할 수 없는 1,500호 정도의 크기였다. 그리고 대부분의 지역 화단은 자연을 재현하는 남도南道의 서정주의 화풍이 대세를 이루고 있는 상황에서 그의 작품은 어두운 잿빛과 검은 청색 톤으로 삶에 시달리고 일그러진 표정의 민중을 그린 것이고, 기층민의 좌절과 고통이 반복되는 무거운 삶을 고달프게 이어가는 시대의 민중의 모습을 담아낸 것이다. 물론 대학생인 그가 이러한 시대성과 민중성을 주제로 그린 첫 작품으로 형상력과 붓놀림, 미학

적 아우라 등이 성숙되지 못함은 당연하다. 그러나 대학생의 신분으로 상상을 뛰어 넘는 규모와 주제로 작품을 제작한 것은 주목할 만하다.

1978년은 '민중미술'이라는 용어도 없었으며, 진보적인 그림은 광주와 서울을 중심으로 개인 작업실에서 숨어서 제작하였으면서도 진보그룹 결성의 움직임이 감지되었던 상황이다. 이듬해인 1979년, 진보미술인들은 광주의 '광주자유미술인회'(9월)와 서울의 '현실과 발언'(11월)이 각각 태동하면서 작품을 발표하게 된다. 이러한 정황을 보면서도 그는 어떠한 진보미술 단체에도 소속되어 있지 않을 뿐 아니라 교회와 학교생활 외에는 다른 활동에는 관심이 없었다.

〈가난한 사람들〉은 학생신분이었던 그에게 큰 의지와 용기가 필요했을 것이다. 더더구나 그가 민주전사로 화염병과 최루탄이 난무했던 시위 현장을 뛰어다녔거나 진보적 미술단체의 활동도 하지 않았던 점을 감안하면 그 용기와 성과물은 존중과 함께 '민중미술사'에 의미 있는 기록으로 남겨야 할 것이라고 본다.

이후 그는 '광주전남미술인공동체', '광주목판화연구회', '임술년' 등의 진보 미술단체에서 적극적인 활동을 한다. 그리고 이 시기에 주목할 전시회를 갖는다. 하나는 "민중미술이 민중과 함께해야 한다."라는 그의 의지를 〈장터전, 1981~91, 구례, 화계, 광양, 순천 등〉으로 민중미술이 민중과 함께하려는 주제를 실천했다. 그리고

가난한 사람들_190×500㎝_캔버스에 오일_1978

다른 하나는 광주와 서울을 순회하는 그의 첫 번째 개인전(1993)으로, 그가 청년작가 시기의 15년간을 성과물로 보여주는 야심찬 첫 전시였다. 〈가난한 사람들, 1978〉을 비롯하여 〈여수로 가는 마지막 기차, 1993〉, 〈구례로 가는 길, 1985〉 등 5m와 3m의 대형작품들과 함께 장판지 위에 시골민초의 삶을 그린 작품 다수를 선보였다. 이 전시를 계기로 지역은 물론 한국미술계에서 그를 각인시킨 성과를 거둔다.

시창작과 동시에 그림을 그렸던 한희원은 내성적이고 조용한 성품으로 공명심이란 찾아 볼 수 없는 사람이다. 매사에 꾸준한 노력파인 그는 진정성과 성실성으로 붓을 벼려왔다. 청년 한희원은 말수가 없는 온순한 성품의 화가이자 시인으로, 그가 고독이라는 그림자와 함께 지내면서 마주했던 시대는 최루가스와 화염병이 난무하는 무겁고 우울한 시간이었다.

60여 년 양림동과 한희원 미술관

그는 초등학교 3학년시절에 양림동으로 이사하여 순천에서의 교편생활을 제외하고 지금까지 60여 년을 살고 있다. 양림동은 서민지역으로 풋풋한 삶의 이야기와 기독교 토착지로서의 소중한 자료가 보존된 지역이다. 특히 한국예술계에서 선구자의 삶과 체취가 남아 있는 공간이기도 하다. 그는 10여 년 전부터는 작품생활에 지장을 받을 정도로 양림동을 위한 봉사활동을 하고 있다. 매년 마지막 봉사를 다짐하며 행사를 마치고 다음해에 다시 간곡한 부탁을 거절

눈보라 치는 마을_116×73㎝_유화_1995

하지 못해 이번이 마지막임을 강조하며 '굿모닝 양림축제' 행사위
원장을 수락하곤 했다.

한희원에게 양림동은 큰길, 골목과 골목의 구석구석, 작은집들과
전봇대, 그리고 정담가는 사람 냄새가 고즈넉한 풍경이 되어 모두가
정체성의 하나하나가 되었다. 비오고 눈보라가 치고 바람에 흩날려
도, 우울하고 슬픔이 가득한 날에도 어김없이 양림동을 오가며 시를
쓰고 그림을 그려가는 그에게 양림동은 예술이자 삶 자체다.

그는 이러한 양림동의 조용하고 고즈넉한 골목 한편에 소박한 한
옥을 구입하여 리모델링하고 '한희원 미술관'을 개관했다(2015). 미
술관은 그에게 더할 것 없는 소중한 공간일 뿐더러 양림동 전체에
문화적 활기를 제공하고 있다. 특히 전시 외에도 작은 음악회는 지
역민과 그를 아끼는 많은 지인, 그리고 관광객이 함께 웃고 즐기는
시간이 되었다.

절대고독의 슬픔과 투박한 미학어법

그의 예술은 현실성reality과 함께 서정적 감동이 있다. 그리고 절
대고독에서 오는 슬픔은 가슴이 저리는 서정적 감동으로 다가온다.

그의 모든 작품의 배경이나 소재는 현실성에 기초를 두고 있다.
뒷골목과 밤풍경, 바람과 소리, 눈 내리는 풍경, 들판의 나무 등 흔
히 일상의 하찮고 평범한 서민의 삶에서 묻어나오는 친숙한 풍경이
다. 그러한 소재는 그의 타고난 성품과 문학성으로 화폭에서 빛을

발한다. 작품에서 보이는 그의 고독은 언어적 한계를 넘어 비장한 슬픔을 동반하는 절대적 고독으로 다가온다. 이 지점에서 그의 예술이 민중미술로 대중적인 공감을 얻은 성공적인 사례로 볼 수 있다. 예술에 이념을 앞세우면 서정성을 잃게 되고 서정성을 앞세우면 이념은 휘발되어 형식만 남게 된다. 이러한 점에서 그의 예술은 현실성과 서정성을 동시에 확보한 좋은 사례로 볼 수 있을 것이다. 그러하기에 대중성도 확보되는 것이 아니겠는가?

그의 작품 〈바람따라 길을 걷다, 2002〉는 큰 캔버스 위로 황량한 들판에 홀로 있는 나무 한 그루가 앙상한 가지만 남은 채 휘몰아치는 눈바람을 온몸으로 맞는, 조형적으로는 매우 단순한 작품이다. 무겁고 어두운 시대에 외롭게 버티는 거친 나뭇가지는 곧이라도 눈바람에 부서지고 날아갈 듯 위태롭다. 이 나무는 오랜 시간 우리의 삶을 지켜보았던 나무일 것이다. 이 나무는 외세와 부당한 권력, 탐욕스러운 자본가로부터 고통과 아픔과 슬픔을 견디고 또 견디어 내고 있는 우리 자신일 수 있고 과거 우리 역사일 수 있을 것이다. 그의 작품은 이렇게 허허벌판의 나무와 눈바람을 상징적이고 은유적으로 끌어와 역사와 시대의 무거움을 무겁지 않게 담고 있다. 그리고 황량한 눈바람에 거친 나뭇가지를 통해 그의 절대고독은 가슴 저린 슬픔의 감동을 준다.

그가 매주 주말이면 가족이 있는 여수행 기차에 몸을 실으면서 제작했던 작품 〈여수로 가는 막차, 1993〉는 별이 떠있는 깊은 밤, 지친

바람을 따라 길을 걷다_300×132cm_캔버스에 오일_2002

몸을 완행열차에 의탁하고 가족에게 돌아가는 곧 자신이자 평범한
시민의 풍경이다. 작품에서 그가 즐겨 사용하는 검은 청색과 보라색
의 밤하늘의 노랑별은 크고 밝아 별빛에 반사되는 산등성이는 두텁
고 어렴풋하다. 그리고 어두운 밤을 헤치는 기차의 가냘픈 창문 빛
은 끊어질 듯 연결되어 그리운 가족을 향한 기다림보다는 우울하면
서 신비로움 속에 무거운 침묵이 흐르도록 한다. 〈여수로 가는 막차
〉는 막차에 몸을 실어야 하는 우리 시대의 평범한 민중의 일상을 통
해 피곤함과 무거운 분위기를 느끼도록 한다. 그러나 한희원은 민중
미술의 이념을 별이 떠 있는 밤풍경의 서정성 뒤에 감추어 두고 있
어, 고흐의 〈별이 빛나는 밤, 1889〉을 연상하게 한다.

　위의 두 작품은 두터운 물감과 거친 붓으로 그린 매우 투박한 그

여수로 가는 막차_61×46㎝_캔버스에 오일_1993

림으로 그의 독창적 회화기법이 보인다. 이러한 투박한 형식미는 남도南道적 정서가 반영되었을 것으로 읽혀지는데, 다른 한편으로는 그의 따뜻하고 고즈넉한 애정 깊은 인간미의 자연스러운 투영일 수 있겠다. 그의 작품을 보고 있으면 마치 한편의 애절한 시를 읽어가는 아픔과 슬픔을, 때로는 고독함에 동화되어 카타르시스의 감동을 얻는다. 그리고 모든 작품의 명제 또한 시의 제목처럼 문학적 요소를 반영시키고 있어 이것이 그의 예술에 큰 장점이다. 이렇듯 한희원의 현실성은 서정적 감정이입으로, 고독한 슬픔을 자기미학으로 이끌어오는 과정에서 나타나는 허무주의적 성향을 드러내고 있다.

트빌리시의 1년과 평화의 바다

한희원은 오래 전부터 바쁜 일상으로 인해 삶은 점차 피폐해지고 건강 역시 좋지 않아 변화가 절실히 필요했다. 그는 오직 작업만을 위한 은둔의 삶을 꿈꾸어 왔었기에, 65세의 나이에 지인의 도움이 용기가 되어 모든 우려와 걱정을 뒤로하고 '트빌리시'에서 2019년 1년간 체류한다.

'트빌리시'는 중세의 기독교 문화가 멈춘 정적인 도시이다. 그의 생활은 매일 그림과 시를 쓰고 음악을 듣는 정도가 전부로, 간혹 산책이 있을 뿐이었다. 이러한 반복된 생활을 통해 360장의 그림 25호와 72편의 시를 창작했다.

어찌 보면 그의 성향에 어울리는 도시를 선정하여 체류했다고 생

강과 만추_194×97.5cm_캔버스에 오일_1999

각한다. 그 누구의 간섭이나 방해가 없는 낯선 땅, 트빌리시의 생활
은 절대고독을 위한 최적의 환경이었을 것이다. 그리고 새로운 예술
적 화두와 양식의 변화를 위한 고통의 시간이었을 것이다. 귀국 후,
그동안 제작한 작품과 시창작의 결과물을 '김냇과'(2020, 대인동) 전시
실에서 그림이 실린 시집 『이방인의 소묘』과 함께 전시하고 있다.

　그의 '김냇과'에 전시된 작품은 모두가 종이에 그렸으며, 다수가
드로잉적 성향이 짙다. 이 작품들에서는 과거와 다른 실험적 작품이
눈에 보인다. 2000년대 들어 확대되는 민주화와 더불어 그의 예술
적 화두는 민중성과 현실성을 중시하는 참여예술민중미술에서 순
수예술예술지상주의적 성향으로 점차 폭을 확장시켜 온 것이다. 그
러한 예술적 변화는 이번 전시에서 더욱 강하게 드러나고 있다. 즉,
과거 작품에서 보여주었던 고독과 슬픔을 삭이고 넘어 영혼의 '자
유'를 찾아가고자 하는 예술적 주제를 보여주고 있다. 특히 그의 붓

끝은 더욱 둔탁하고 거칠어 형상은 단순화되고, 불분명함으로 붓놀림 흔적만 남겨져 있으며, 색상과 톤은 밝아져 어디에도 구속되지 않은 자유로움이 있다.

한희원은 이번 '트빌리시 귀국 전'을 통해 죽음과 삶의 경계에서

깊은 상처와 나무_246×132cm_캔버스에 오일_2001

영혼의 '자유'를 찾아가는 예술적 화두를 던진 것이다. 이제 그에게
예술적 이념은 중요하지 않다. 오직 그에게는 예술의 본질인 카타르
시스와 영혼의 자유를 찾아가는 과정을 통해 '5월 광주정신'을 어떻
게 담아내고자 하는 것인지가 중요할 뿐으로 기대된다.

한희원(1955년 광주)
 - 조선대학교 미술학과 졸업
 - 개인전 50회(일본, 광주, 서울, 수원, 대구 등)
 - 초대전
 2020, 트빌리시기 귀국전, '이방인의 소묘'(김냇과),
 시집발간(트빌리시에서 보낸 영혼의 일기)
 May to Day 민주주의 봄(서울, 아트선재센터)
 2019, 세계수영선수권 대회 특별전(광주, 조선대미술관)
 2017, 완행버스 전(광주, 하정웅미술관)
 2006, 한국현대미술 투영전(대만국립미술관)
 2005, 사다리 30주년 기념전(광주시립미술관)
 100인 100색전(서울 조선화랑)
 2004, 야생화 낮은 꽃의 노래(광주, 신세계갤러리)
 - 현) 사다리회, 새벽회, 무등회, 전업미술가협회원

거칠고 자유분방한
농부의 황토바람

수묵양식水墨樣式 미술과 목판화의 〈개몽운동〉, 인물화를 포함한 화집 등을 접하고 관심을 갖게 된다. 혈기왕성하고 정의감이 강한 그에게는 충격으로 다가왔다. 그리고 새로운 리얼리즘 미술에 눈을 뜨게 되었다. 이러한 가운데 서울 인사동 '그림마당 민'에서의 첫 전시를 비롯한 80년대 수많은 서울 진보그룹의 초대전은 그에게 자신감과 함께 예술가로의 소명의식을 심어주었던 계기가 되었다.

수묵화가 박문종은 '연진회'와 '국전'을 비롯한 공모전 입상 후 늦깎이로 대학에 들어가서는 전통적인 배움과 익힘의 과정을 깨뜨리고 이단자의 길을 자처하게 되었다. 수년간 연마를 거듭해왔던 전통 수묵의 필법은 긴 그림자로 남겨두고 형상성이 강한 수묵이 따뜻한

아침 햇살을 온 몸으로 받아들이듯 축척시켜 갔다.

박문종은 이렇게 자신의 예술세계에 대한 변화에 "5월 광주가 저를 이렇게 만들었습니다."라며 입가에 소박한 미소가 스친다. 그러나 그의 강직한 성품, 농민의 삶에서 체득된 땅에 대한 애착을 고려해보면 예술가로서 역사와 시대 앞에 소명의식을 갖는 예술적 태도는 당연한 귀결이라고 본다.

장지壯紙 위의 거친 황토바람

1988년 12월, 인사동 '그림마당 민' 전시는 큰 성과와 함께 격려가 되었다. 당시의 작품은 대다수가 여인이 누워 있거나 고개를 숙이고 있는 먹그림이다. 작품은 모두 갈필渴筆, 대나무 붓을 사용하여 거칠고 진한 초묵焦墨으로 어둡기만 하다. 암울하고 고통스럽고 희망이 보이지 않는 깊은 터널의 시대 상황을 담는 그림들이었다.

가장 집중되는 작품은 〈두엄자리, 1988〉이다. 거친 들판에 임신한 시골여인이 누워 있는 그림으로, 손과 발은 인물의 비례를 무시한 왕발과 왕손이다. 그리고 한 손으로는 연꽃을 쥐고 있다. 썩어 두엄이 되어가는 어둡고 무거운 시대를 비관하고 있지만 그 여인은 몸속에 새 생명을 잉태한 희망적인 환생을 굳건히 손에 쥐고 있는 연꽃으로 묵시적인 암시를 하고 있다. 그리고 강건하게 그려진 여인의 왕발과 왕손은 땅을 근본으로 농사를 우선했던 민중의 숙명임을 상징한다. 드러난 젖가슴은 그 희망을 위한 또 하나의 암시이자 5월

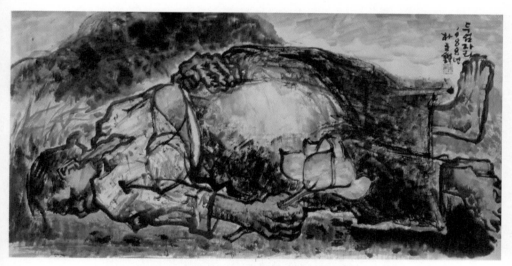

두엄자리_135×70㎝_종이에 먹, 채색_1988

광주의 잔인함을 상징적으로 강조하고 있다. 이 시기 그의 작품은 전체를 관통하는 역사와 시대를 읽어가는 거친 호흡과 우리 미술에 있어 자생적으로 태어난 조형예술의 특성에 대한 진진한 태도, 대담한 화면 구성과 강한 필력으로 집중된다.

1990년대에 접어들면서 우리 미술은 '포스트모던'과 브레이크가 사라진 자본시장의 가속화는 전통적인 예술 양식의 경계를 붕괴하고 많은 예술인과 미술시장에 큰 영향을 주었다. 이 시기 굳건하게 박문종의 예술은 일관된 진보성을 드러낸다. 그리고 어린 시절부터 부친 농사일을 도우면서 접해왔던 시골집 창고에 쌓아둔 황토 흙을 담은 비료포대자루에 관심을 갖고 황토색과 함께 그의 상징성에 주목한다. 황토를 머금은 장지壯紙의 발색은 무엇과도 비할 수 없는 아름다운 색체였다. 황토 빛 장지 위의 먹그림은 두터운 표현의 완성도를 높여 주는 시각적인 효과를 주었다. 이렇게 황토를 이용한 수

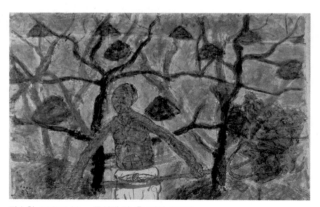

과수원_220×143cm_종이에 먹, 흙, 채색_1994

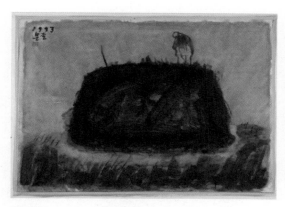

황토바람_74×56㎝_종이에 먹, 흙_1993

묵작업은 두 차례 연이은 금호미술관 초대전을 위한 준비였다.

두 차례의 금호미술관 초대전(1993, 1995) 작품은 여전히 투박하고 거친 붓놀림이지만 경쾌함과 서정성, 농부의 삶에 대한 진지함을 보여주고 있었다. 그러니까 농사꾼 태생이었던 그에게 땅은 삶이자 그 연장선에 존재하는 예술의 근본이 되었다. 전시작품은 전형적인 농촌풍경을 독창적인 조형어법으로 표현하였다. 두텁고 투박한 형태, 세련되지 못하고 고졸古拙한 형상미, 전형적인 남도南道미학으로 대별되는 조선시대 막사발 분청자기 같은 정情이 가는 넉넉함이 있다. 주목받은 작품 〈우는 여자 2, 1995〉는 눈물을 흘리고 있는 젊은 여성의 모습을 대형화면에 대담하게 그려 넣었다. 80~90년대 급격한 성장으로 도시는 공룡화가 되어갈 때 시골의 젊은 여성은 돈을 쫓아 도시로 눈물로 떠나야 했다. 이 시기 슬픈 현실과 여인을 그린 것이다. 그 거친 형상의 여인을 표현한 무거워야 했고 두터워야 했던 강

우는여자_142×203cm_종이에 먹, 흙_1995

한 먹 선들은 왠지 가볍고 자유롭다. 그만큼 박문종이 추구한 예술
의 대범함과 독창적 예술관의 넓이와 깊이와 함께 역설적 희화성도
감추고 있어 보인다. 그의 이러한 인물의 조형성은 어디서 비롯된
것일까? 그것은 아마도 그의 대범한 예술적 스케일과 세계관, 고졸
한 형상미학이 함께 어우러진 결과일 것이다.

그는 황토의 거친 바람을 묵필의 장단長短 호흡으로 투박하고 소

모내기-궁산리_60×86㎝_종이에 먹, 흙, 채색_2000

박한 농법의 농사를 짓고 있었다. 그것은 어린 시절 부친을 도와 농
사를 지었던 기억을 장지에 옮겨 놓은 것이다.

광주비엔날레와 대인시장의 농사

박문종은 2000년대에 들어와 어느 때보다 활발한 작품제작을 하
게 되면서 광주비엔날레의 2002년 본 전시와 2008년 대인시장 프
로젝트에 초대받는다. 그 외에도 광주와 서울에서 네 차례의 개인전
과 다수의 초대전에 참여했다. 그러나 무엇보다 깊은 인상을 남기게
된 것은 대인시장의 5년일 것이다.

그에게 제4회 광주비엔날레 참여는 새로운 도전을 해볼 수 있는
전기를 마련했다. 우선 광주비엔날레에서 장르적 양식을 뛰어 넘을
수 있는 시도를 하게 된 점이다. 광주비엔날레 전시장이 아닌 옥외
중정에 넓은 공간이 마련되었다. 바닥과 벽면에 비닐을 깔고 그 비
닐에는 지도에서 논을 상징하는 'ㅛ ㅛ' 기호를 그려 넣고, 농부가

주술하는 듯한 비정형적 행위를 선보였다. 그리고 사방형태의 볏단 묶음을 배치해놓았다. 어찌 보면 유희적이고 완성도가 떨어지는 거친 설치작품이었다.

그는 평소 모내기의 퍼포먼스를 밝혀왔던 터라 광주비엔날레가 그러한 장을 마련해주었으니 신바람으로 작품을 구상하고 제작 설치하였으나 그에게는 만족스럽지 못했을 것이다. 농사개념의 도입과 상징성, 볏짚을 배치한 공간해석이 아쉽고 부족했던 것이다. 그러함에도 불구하고 많은 관람객에게는 소소한 볏단과 비닐에 그려진 논의 기호와 장난스러운 농부의 이미지만으로도 현대미술이 될 수 있었다는 점이 신기했다. 그는 공간설치에 대한 해석과 오브제에 대한 상호이해와 상징성을 경험한 것이다. 그리고 평면이 아닌 공간

비닐하우스(광주비엔날레 본전시 설치)_2002

에서 농법을 달리하여 농사를 지을 수 있다는 교훈을 얻게 되었다. 이렇게 그에게 포스트모던시대의 예술양식은 새로운 변화를 위한 도전에 한 걸음 다가선 것이다.

박문종에게 의미가 깊은 것은 '대인시장 프로젝트'다. 그는 10년을 홀로 외롭고 적막한 시골의 소박한 작업실에서 광주를 오가며 작품 활동을 해왔다. 시골의 삶이 지치도록 외롭고 고달픔이 깊어갈 즈음이었다. 그에게 '대인시장은 외로웠던 지난 10년의 시간을 보상받는 기분이었다.'라고 한다. 그래서인지 그는 매일 프로젝트를

1코2애3날개4살(광주비엔날레 특별전 설치)_2010

함께 진행하는 미술인, 가까운 지인들과 함께 막걸리로 시간을 즐겼다. '성일역취醒日亦醉'의 나날이었다.

대인시장은 상권이 죽어가던 도심의 재래시장이었으나 예술인이 거주하면서 시장은 난장亂場이 되고 특히 주말 야시가 되면 사람들로 인산인해를 이루게 되었다. 재래시장이 문화예술로 포장되면서 광주의 명소로 주목받게 된 것이다.

그는 이러한 대인시장 예술프로그램의 중심에서 기획자로, 때로는 참여 작가로 분주히 활동하면서 인상 깊은 〈넋 건지다〉라는 작품으로 퍼포먼스를 했다. 그의 퍼포먼스 〈넋 건지다〉는 세월호 희생자를 추모하는 장場으로 관람객은 숙연한 분위기에서 작품을 지켜봐야 했다. 일부 학생은 눈물을 보이기도 했다.

박문종은 대인시장에서 점묘풍의 작품을 시작한다. 〈땅-대지, 2015〉는 왜 장지에 수많은 황토색의 점으로 여인의 형상을 점으로 찔러 그려놓고 다시 장지를 비정형적으로 구겼다가 펴는 작업을 한 것일까? 땅과 농부, 사람과 사람의 수많은 인연을 담아내는 의미로 화면에 점을 찍어가는 주술적 의미를 보여준 것은 아니었을까? 마치 원시미술에서 보이는 고졸하고 거친 비정형의 미학을 보여주고 있듯이 그는 장지에 점을 찍어가면서 땅과 농부의 관계설정과 땅을 근본으로 여기며 살아왔던 우리의 원초적 궤적을 보여주고 있다.

땅-대지_290×210cm_종이에 아크릴, 흙_2015

전통의 이단자가 창조한 농사미학

그는 농부였기에 예술 역시 농촌의 삶과 정서에 뿌리를 두고 있다. 그리고 그의 진보적 예술태도는 전통가치에 대한 갑갑함을 벗어나기 위해 새로운 예술양식에 대한 끊임없는 연구와 양식적 도전과 실험을 해온 것이다. 그러나 지금까지 그의 작품 활동에서 일관성을 드러내고 있는 것은 땅에 대한 소중함과 함께 농촌의 피폐한 현실을 반어적으로 경고하고 있다는 점이다. 현대사회는 산업화의 가속으로 도시 투기꾼들이 호시탐탐 농촌의 땅을 탐하고 있는 것이 현실이다. 이러한 현실에서 그의 작품은 땅의 소중함과 농촌현실의 무거운 메시지를 유희적인 예술행위에 감추고 있을 뿐이다.

흙장난_135×135cm_종이판에 아크릴, 흙_2014

담양사람_73×124㎝_종이에 먹_2013

 그의 최근 변화된 미학어법을 본다면 투박한 고졸미와 비정형의 이미지 덩어리로 우화적 내지는 즉흥적 낙서같은 흥미도 읽혀진다. 그러한 이미지의 형상은 세부적인 설명이나 객관성에 관해서는 의미를 두지 않는다. 투박한 선의 소박함과 미완성의 형상, 무언가 부족함을 느끼는 아쉬움, 그것이 지금까지 독창적으로 창조된 자기 미학어법의 성과다. 이는 그가 농사짓는 농부였기에 가능한 조형성일 게다. 비록 그의 작품이 형상은 거칠고 세련미나 완성도는 아쉬워 보이지만 오히려 자연스러움이 내제해 있다. 이즈음에 고백을 한다면 그동안 필자가 그의 작품을 경직된 미학의 관점으로 바라보지 않았는지 스스로 자문해본다.

 박문종은 전통수묵의 이단자로 양식적 경계를 파기했다. 자유분방한 예술적 태도로 창조해가는 농사예술, 현대인에게 농촌과 농사

수북문답도_150×145㎝_종이에 먹, 흙, 채색_2000

상추는 어떻게 심어요?_194×92cm_종이에 먹, 흙, 채색_2010

의 현실, 땅에 대한 소중함과 애착의 화두를 던지고 있다. 농부 박문
종은 오늘도 담양 수북의 소박한 작품들로 난장이 되어버린 눅눅한
작업실에서 호미와 쇠스랑이라는 붓을 세우고 씨앗을 뿌리는 새로
운 그림농법을 실험하고 있을 것이다. 그는 예술을 수묵에 삶을 땅
에 두고 있기에 그렇게 읽혀진다.

박문종(1957년 전남 무안)
- 연진회 1기 수료
- 호남대학교 미술과 졸업, 조선대학교 미술대학원 졸업
- 개인전 10회(목포, 광주, 서울)
- 단체초대전 100여 회
 2016, 동학전(전북도립미술관)
 2014, 이응노 대나무치는 사람(이응노기념관)
 2009, 이스탄불교류전(광주시립미술관)
 2008, 광주비엔날레 프로젝트(대인시장)
 2002, 광주비엔날레 본 전시
 1995·1993, 금호미술관 초대전 외 다수

임남진

5월은 이름 없는 바람에
생명으로 핀다

임남진의 부친은 일제강점기 때 태평양 전쟁에 참전한 이후 본인의 의지와 무관하게 빨갱이에 휩쓸려 젊은 시절부터 사회의 가장자리에 있어야 했다. 직장에 취직할 수 없던 부친은 쌀집, 만화방 등 소상공인으로 1남 5녀를 성장시켰다. 그녀는 다섯째로 출생하여 유년시절부터 많은 시간 집을 지키면서 만화를 따라 그리는 등 그림그리기를 즐겨했고, 그러한 경험은 시간이 흐르면서 축적되어 미술에 입문하게 했다.

늦깎이로 미술대학에 입학하여 3학년 시절, 서양화 전공부터는 학생회와 미술패의 간부로 활동하게 되었다. 그녀는 이 시기 시대의식을 확장하며 사회비판에 날을 세워나갔다. 시대의 정당성은 무엇

인가? 화가는 사회정화를 위해 어떠한 그림을 그려야 하는가? 이러한 고민과 번뇌를 거듭하면서 본인에게 적합한 예술양식을 위해 주변의 화가들과 토론했다. 이 시기, '광주전남미술인공동체(이하 광미공)'의 겨울미술학교에서 수강하면서 민중미술에 관심을 갖고 자신의 미학적인 아우라aura와 어법에 관한 양식을 찾아가기 시작한다. 호암미술관의 '고려불화전'(1993) 관람은 감명과 충격으로 다가왔고, 전통불화와 탱화양식에 현실과 역사를 담아내는 출발점이 되었다. 그리고 학교선배와 함께한 선덕사의 탱화작업은 그녀의 독창적인 예술양식을 찾아가는 결정적 계기가 되었다.

5월이 가져다준 비판적 미학양식

임남진은 1980년 5월, 금남로에서 시위를 구경하다 시민군 트럭에서 나누어 주는 보름달 빵과 음료수를 맛있게 먹었다. 그리고 하늘에서 흩어지는 '북한군이 광주 소요사태를 주도하고 있다'는 전단지, 광주공원과 서현교회 부근에서 시체를 싣고 바쁘게 뛰어가는 리어카, 공포심 없이 호기심에 들어간 병원영안실의 수많은 시체와 습한 더위, 소독약과 피와 땀 냄새, 거친 숨소리와 목 터지게 울다가 실신하는 아주머니, 그렇게 그녀의 5월은 의문과 호기심으로 지나치는 초등학교 5학년이었다. 이러한 기억들은 성장을 거듭하면서 잊혀지지 않고 점차 뇌리의 깊숙한 곳에 자리를 잡아가며 더욱 선명해져 간다.

그녀는 미술대학에서 서양화를 전공하고 아카데믹한 수업을 받으면서 자신의 예술양식에 대한 고민을 거듭했다. 학생회 활동과 미술패 활동을 통해 '5월 광주'와 정당하지 못한 현실사회의 구조적 모순에 어려웠던 성장과정의 기억은 비판적인 역사인식으로 새롭게 다져지며 민중미술로 관심이 모아졌다. 그리고 '고려불화' 양식이 자신의 정서와 맞는 미학양식으로 자리 잡으며 전통적인 회화기법을 찾아가게 된다. 민중미술 선배의 급진성보다는 상징적이고 은유적인 어법을 선택한 것이다. 초기에는 불화의 모사에서 시작하지만 빠르게 자기예술의 형식과 내용에 종교적 한계를 뛰어넘는 독창적인 자기양식을 찾아간다.

임남진은 '감로탱화' 양식으로 그려진 〈떠도는 어린 넋을 위하여 I, 1998〉를 제작한다. 화면의 상단 중앙에 지장보살이 중심이 되어 어린영혼의 미래를 구제하고, 중단에는 제단이 있어 아귀가 영혼을 기원하며, 현재의 시점인 하단에는 전세의 어린 영혼에게 죄를 지은 성인 영혼이 고통스러운 심판을 받고 있다. 이 작품을 통해 어린 영혼을 위로하고자 그렸지만 단순한 어린 영혼만은 아닐 것이다. 현세에 대한 은유이고 상징적인 이미지로 세상의 모든 영혼을 위로하고자 했을 것이며, 그중에는 '5월 광주'에 희생되어 세상의 빛을 보지 못한 어린 영혼에 대한 위로도 있으리라. 이 작품은 그녀의 나이 약관 28세에 제작되었다.

이후 〈떠도는 넋을 위하여 II, 2000〉는 역시 '감로탱화' 양식으로

떠도는 넋들을 위하여_194×130㎝_한지채색_2000

'광주 5월'을 그린 대표작 중 하나다. 상단에는 무등산을 배경으로 칠불七佛이 위치해서 5월 영령의 극락왕생을 기원한다. 중단은 제 단과 아귀를 중심으로 공수부대의 잔인한 진압과 염원하는 시민들, 전남도청 앞 분수대와 시민군이 있다. 아귀는 죄인에게 심판을 하는 무서운 이미지가 아닌 매우 친근한 모습으로 그려져 있다. 어쩌면 초등학교 시절, 두려움이 없고 호기심이 많았던 그녀 자신이 아닐 까? 하단에는 남녀를 가리지 않고 잔인하게 사살당하는 광주시민이 위치해 있다. 이 시기의 그녀는 '광미공'의 회원으로 활동을 하고 있 었다.

두 '감로탱화'를 보면 물론 회화적인 완성도나 조형미는 〈떠도는 넋을 위하여 II〉가 발전되고 세련된 조형성을 보여준다. 물론 작품 제작의 섬세한 기법과 완성도는 시간이 흐르면서 더욱 크게 얻어지 는 것이 사실이지만 그녀가 초등학교 시절에 체험했던 '5월 광주'는 깊숙하게 새겨진 기억을 되살려 구체적인 형상으로 발현되었을 것 이다. 아마도 그것은 그녀의 눈에 비춰진 20년 주기가 된 '5월 광주' 에 대한 자각일 수 있다.

그녀의 어린 시절, '5월'의 기억은 시간이 흐르면서 역사와 시대 를 읽어가며 새로운 눈을 뜨게 하고 비판적인 미학관과 세계관으로 무장해가는 거름이 되었다. 또한 그러한 예술정신을 담아내는 전통 회화 양식의 감로탱화는 발전을 거듭하여 다양성으로 확장시켜간 다. 의문이 생긴다. 그녀가 '감로탱화 양식'을 선택한 배경이 무엇이

었을까? 추측하건데 하나는 그녀가 '오월 광주'의 얼울한 망자의 넋을 위로하고자 하는 의미가 무엇보다도 크게 작용했을 것이다. 오월의 현장을 증언하려는 것은 예술가로서의 책무일 것이다. 또 다른 하나는 아마도 불화양식의 도상圖像에 담긴 구속력이 비교적 적고 작가적 창의성을 돋보이게 할 수 있었기에 선택하지 않았을까 생각된다.

이제 그녀가 10여 년이 넘게 그려왔던 '감로탱화 양식'은 2000년대 중반에 들어서면서 점차 작품의 다변화를 준비한다. 전통양식에 시대의 평범한 삶을 담아내는 새로운 해석을 준비하는 것이다.

풍속도로 바라보는 역사의 주인들

임남진의 작품은 억울한 죽음을 위로하고 천도하며 현실사회의 부당함을 고발하는 창조적인 '감로탱화 양식'에서 정치적이고 비판적 성향이 점차 인간적이고 자신이 경험한 소소한 삶을 바탕으로 하는 주변 이미지를 담아내는 작품으로 제작해간다.

'풍속도' 시리즈를 위해 전통화기법을 채용하지만 과거 전통적 풍속도와는 차이를 드러내고 있다. 이 시기의 대표작인 〈영흥식당, 2006〉은 그녀의 오랜 동안의 주변지인들과 함께 자주 드나들었던 장소, 광주의 많은 예술인이 호주머니가 가벼워도 쉽게 드나들며 삶을 이야기하고 예술 꽃을 피우며 하루를 마무리하던 허름한 주막집, 광주미술인의 사랑방을 그린 작품이다. 그 사랑방은 그녀가 20

풍속도(영흥식당)_220×240㎝_한지채색_2006

대부터 해마다 5월이 오면 선배 화가들을 따라 드나들며 밤과 낮을 구분하지 않고 과거와 현재 그리고 미래가 혼재되어 거친 호흡으로 성토하던 친숙한 공간이다. 작품 〈영흥식당〉에는 아마도 그녀의 모습도 있을 것이다. 막걸리 잔을 넘기는 모습으로, 깊은 숨을 연기에 담아 뿜어내는 모습으로……

작품은 대형화면에 원근법이 무시된 부감법俯瞰法으로 그려졌다. 중앙에는 '영흥식당'이 자리하고, 지붕을 걷어낸 식당 안에서는 떠들며 술과 음식을 마시고 먹는 사람이 보인다. 식당에 테이블이 없어 밖으로 나와 땅바닥에 자리를 깔고 취기를 나누는 사람들도 있다. 그리고 주변에는 평범한 사람들이 살아가는 모습과 많은 연잎과 연꽃이 그려져 있다. 현실사회는 진흙탕으로 자본주의의 끝없는 탐욕과 모순, 그 추악함이 겹겹이 쌓여진 중심에 소박하게 살아가는 평범한 소시민과 예술인이 있다. 그들은 시대가 어려울 때 고통을 감내하고 짊어져야 하는 역사와 시대의 주인으로 한없이 고귀하다. '영흥식당'을 중심으로 어둡고 무거운 사회를 지켜가면서 맑게 정화시키는 풋풋한 소시민의 위대함을 담아내고 있다. 이 작품은 세필로 섬세하게 그려진 그녀의 30대 중반의 일기다.

또한 전통 민화를 현대적으로 재해석한 시리즈 중 〈감모여재도, 2006〉가 돋보인다. 간결하고 단순한 이미지로 그려진 작품으로, 사당과 함께 위패에는 그녀가 작품을 제작하는 모습이 그려져 있다. 아마도 자신을 통해 많은 미술인을 축원하고 기도하는 마음을 담았

을 것이다. 제단에는 술병과 식기들이 혼재되어 그려져 있다. 고단한 미술인의 삶이거나 혼재된 현실에 대한 은유적 표현일 것이다. 그러나 그 식기들과 술병은 지저분하거나 거추장스럽지 않다. 오히려 화병의 꽃과 함께 화려하고, 제단에 차려진 맛있는 음식으로 읽혀진다. 이렇듯 전통의 재창조로 소박한 시대를 담아내고자 했다.

1990년대 중반 이후, 10여 년간 날카롭게 세운 민중미학의 붓은 2000년대 중반 이후 점차 자신에게 몰입하여 삶의 소중함을 담아가는 일기를 기록한다. 이 시기에 정치적으로 '국민의 정부'가 출범한 것도 무관하지 않을 것이다. 그리고 민중미학이 대중적인 선동할 수 있는 한계도 읽어내었을 것이다. 그리하여 이제 민중미학의 탐구에서 보다 큰 예술의 바다를 향해 자기 미학의 출구를 이끌어가고 있다.

감모여재도_117×106cm_감물염색비단 채색_2006

낮술_35×44cm_쪽물염색비단 채색_2009

이름 없는 바람에 일어나는 생명들

2010년은 임남진에게 광주시립미술관 초대전상록전시관과 함께 과거작품을 정리하는 분기점이 되었다. 그리고 관념적이고 정형화된 프레임이라는 단어를 거부하며 삶의 방식 역시 그렇게 바뀌었다. 그래서 작품은 점차 자유분방한 본성을 드러내며 어떠한 이념과 관념에서 벗어나 가냘픈 바람에도 지는, 꽃잎에서도 흔들리는 감성의 변화는 절제된 슬픔과 고독을 담은 소녀적인 시상詩想을 드러내는 경향으로 변화되어 간다. 그러나 이미지의 도상과 화면구성 방식은 현대적으로 변용을 거듭하고 있으나 양식적으로는 전통을 유지하고 있다. 물론 전통이라는 큰 그릇은 그녀가 의지할 수 있는 모태가 되기 때문일 것이다.

스틸라이프 블루_50×50cm_한지채색_2018

　광주시립미술관 북경프로그램 참여(2014, 1년)와 유럽여행(2016)으로 그동안 민중미학으로 소홀했던 몸(신체)을 주제로 하는 예술적 화두에 관심을 모으기 시작한다. 첫 시도인 개인전(2018)은 섬세한 감성을 드러내는 작품들을 쏟아놓았다. 빈 하늘과 달, 어두워진 하늘과 전봇대 등이 소재다. 전통화 양식으로 그려진 단순한 화면은 붓의 흔적을 이끌어놓아 화면에 미세한 차이를 주어 미학적 주제를 쉽게 읽을 수 있다. 이는 일상의 소소한 이미지에 대한 소중함과 자신의 삶에 대한 관점을 달리하고자 하는 것이다. 과거의 삶을 돌아보고 외로운 자아를 위로하고 이름 없는 가녀린 바람에 영혼을 담아내고자 한다. 바로 변화된 가치관과 세계관의 반영일 것이다.

　또 다른 작품 〈애연-몽환의 숲, 2019〉은 깊은 산속 바위틈에서 피

어오른 할미꽃을 그린 그림이다. 그러나 그 산과 바위의 형상은 보이지 않고 여성의 은밀한 신체부분으로 형상화되어 여성성을 상징하고 있다. 물론 많은 이미지들이 생략되어 여성의 신비스럽고 온화함에 감정이입한 감각적인 페미니즘 경향의 작품으로 보이기도 한다. 그러나 그녀를 페미니스트라고 규정하는 것은 무리일 것이다. 그것은 프레임 안에 가두는 우를 범하는 것이기 때문이다.

애연-몽환의 숲_
130×80cm_
한지채색_2019

여여如如_무위無爲,무위撫慰_
120×42cm_먹, 한지채색_2010

임남진은 '5월 광주'라는 무거운 주제의 예술로 출발하였으나 결코 무겁게 다루지를 않으면서 형상력을 증명시켜 왔고, 앞으로도 또 다른 예술적 도전의 문턱에 서 있을 것이다. 그곳은 지금까지 경험하지 못했던 넓고 자유로운 예술의 바다다. 과거의 날카로운 붓이 아닌, 이제는 섬세하고 가녀린 붓으로 들판의 풀잎에서 외로움과 슬픔을 포착하고 이름 없는 바람 한 결에 생명을 실어 보낸다. 그 생명

은 '5월 광주'의 영혼이던가? 그녀의 작품은 흔들리는 가녀린 꽃잎에서 서정의 감동은 다가온다.

임남진(1970년 광주)
- 조선대학교 미술대학 졸업
- 개인전 8회(2007~2019, 서울, 광주)
- 단체초대전
 2019, 광주 디지인비엔날레 기념 '맛있는 미술관'(광주시립미술관)
 5·18 민중항쟁 39주년 '오월전'(은암미술관)
 4.16 세월호 참사 5주기 '기억과 약속전'(목포 오거리문화센터)
 2018, 제3회 세계한민족 미술축제(예술의전당 한가람미술관)
 4·3 70주기 동아시아 평화인권전(제주 4·3평화기념관)
 2017, 한국화를 넘어 '리얼리티와 감각의 세계'(무안 오승우미술관)
 얼굴의 얼굴에서(아트센터 쿠, 대전)
 2016, 광주비엔날레 특별전 '생명물질전'(국립아시아문화전당)

작품소장처
 광주시립미술관, (주)골프존 본사, (주)중흥건설, 직지사성보박물관, 5·18민주화운동기록관 등

부마항쟁과 5월 광주에서 세운
키치미학

박건은 부산에서 1남 1녀의 막내로 출생했다. 부친은 문학인을 꿈꾸던 젊은 지식인으로 사회주의사상에 심취되어 활동을 하다 한국동란 이후 반공법 위반으로 수배되었다. 복역을 마친 부친은 불편한 몸과 그동안의 이력으로는 정상적인 생활을 할 수 없게 되어 가족과 떨어져 알코올중독자로 짧은 생을 마치게 된다. 모친은 직장에 취직하기도 하고, 가게를 열기도 하면서 어려운 삶을 유지했다. 그의 유년기는 친가와 외가를 오가는 외롭고 불안한 시절이었다.

1979년은 YH사건, 부마항쟁, 대통령 암살사건, 12·12 군사발란이 이어져 어둡고 무겁고 뜨거웠다. 그는 미술대학생 시절, '부마항쟁'에서 단순가담자임에도 경찰에 체포되어 연행되었다. '배후를

밝히라'는 취조에 '배후가 있다면 박정희다'라는 답변을 해서 폭행
을 당해 기절하고 또 찬물을 맞으면서 '이러다가 내가 죽을 수도 있
겠다.'는 생각이 들기도 했다고 한다. 그리고 경제적으로 어려웠던
그는 미술재료 구입이 힘들어지자 행위미술을 기획하고 무언극을
하게 된다. 이후 국가폭력과 군부독재에 맞서기 위해 민중미술운동
의 선두에서 '시대정신'을 기획하고 출판문화운동에 심혈을 기울였
다. 또한 '전국미술교과모임'을 결성하고 실천을 위한 노력도 함께
했다. 동시에 공산품을 활용한 키치적인 작업을 통해 재치 있는 창
의력으로 시대를 풍자하고 비판하면서 민중에게 잔잔한 즐거움을
주고 있다.

어두운 시대의 뒤틀린 가족사

박건, 그는 작품집 HEXA GON(한국현대미술선 044호, 2020. 11. 10)
의 첫 장에서 부모님에 대해 밝히고 있다. '굴곡진 시대를 피난민
으로, 독립된 여성으로, 당당하게 살다가 불꽃처럼 가신 어머니(임
민희, 1933~1991), 이념 전쟁의 후유증으로 옥살이를 하고, 사회와
가족으로부터 떨어져 지내다 세상과 일찍 결별하신 아버지(박영기,
1928~1970)······ (중략)'

어두운 가족사에 대해 60여 년을 넘겨 밝힌 이유는 무엇일까? 그
가 성장해가는 시간동안 얼마나 많은 고통이 있었을까? 밝힌 바와
같이 부친은 진보적인 사상이었던 사회주의에 대한 이론을 탐독하

고 이것이 공산당 활동으로 이어져 한국전쟁 이후 반공법위반으로 4년간의 옥고를 치르고 출소한 후, 빨갱이 신분으로 세상을 비관하며 가정을 돌보지 못하고 허허롭게 살다 생을 마감한다. 어머님은 부산에서 예식장에 취업하여 축가의 피아노 반주를 하는 한편 드레스를 만드는 기술을 습득하여 웨딩드레스 가게를 열어 가정을 꾸려간다.

어둡고 무거웠던 시대 앞에 뒤틀린 박건의 유년시절은 친할머니(논산)와 외할머니(부산)의 집을 오가면서 외롭고 불안하게 성장했다. 초등학교 시기의 어머니는 아들이 좋아하는 그림을 그릴 수 있게 미술용품을 선물로 안기며 늘 격려해주었다.

고등학교시절, 미술반에서의 폭력으로 미술반을 뛰쳐나와 홀로 그림을 익힌다. 대학에 들어가서도 제도적이고 아카데믹한 교육에 적응하지 못하고 연극반에 들어갔으나 운영방식에 실망하고 혼자 할 수 있는 팬터마임을 하면서 독학으로 연출공부를 했다. 몸으로 하는 행위의 특출한 감성은 무언극에서 행위미술로 발전해갔다. 그리고 대학시절, 경제적으로 독립하기 위해 미술서적 외판원을 하고 교지편집위원을 맡아 학비를 조달하며 출판미술에 흥미를 갖게 된다.

1977년, 박건은 서구 형식미학인 미니멀리즘과 초현실주의 경향의 화풍이 유행하고 있을 무렵, 그 역시 유행에 휩쓸려 '샤갈'과 '달리'의 화집과 선배의 영향을 받아 초현실주의 경향에 관심을 갖고

'꿈'을 주제로 작품을 제작한다. 작품 〈꿈-욕망의 지하실, 1977〉은 아픈 가정사와 시대에 대한 울분과 분노를 다룬 것으로, 허무주의적이고 자폐적인 경향을 보이는 회화로 도피처를 찾아간다. 유년시절부터 고통스럽게 쌓여왔던 아픈 가족사와 그로 인해 경제적인 어려움을 겪어야 했던, 가슴에 맺힌 아픔과 서러움을 담아내는 작품이었다. 그 시절의 그림은 당시 서구의 그림에서 유행했던 이미지들로 계단과 창, 늘어진 형상이 반복되는 침울한 분위기의 작품이 다수였다. 당시 대학 2학년답지 않게 새로운 예술양식에 도전해보는 예술가적 정신이 읽히며, 서툰 붓 자국의 형상에 비하면 화면구성에 담력과 창의력이 느껴졌다. 그는 유년시절부터 많은 것을 포기하는 것부터 배워야 했을 것이다. 그리고 가정의 불안함은 학교생활로 이어지고, 사회적 한계는 불만과 울분으로 응어리져 있었을 것이다. 그 심리적 고통은 예술이라는 새로운 출구를 찾는 토양이 되어 성장해 갔다.

부마와 광주, 민중미학의 불꽃

박건은 1980년 '광주 5·18'이 발생하기 1개월 전, '강도전(국제화랑, 4. 25~4. 30)'을 기획한다. 연극, 사진 등 민주화의 열망을 담은 부산의 젊은 예술인의 작품을 모은 기획전으로, 작가와 기획자로 출발했다. '강도전'은 시대를 읽어가는 의식 있는 사람들이 함께할 수 있는 전시여서 그 역시 당시 유행이었던 단색화를 출품했다. 작품 〈긁

기80-4, 1980〉에서 단색 톤의 캔버스는 사람의 몸으로, 물감이 굳기 전에 손톱으로 긁어 시대의 아픔과 분노를 담았다. 서구에서 유행하는 회화양식에 우리의 시대 상황을 담아낸 작품이다. 이 작품은 '부마항쟁'에 참여하다 경찰서에 끌려가서 당한 폭력으로 그의 몸에 남긴 멍과 긁힌 상처를 캔버스로 옮겨 놓은 듯하다. 이렇게 예술가의 DNA는 자신의 체험을 몸에 저장하여 예술로 토해놓은 '경험으로의 예술'로, 작가 내면의 형상들을 한 차원 더 강하게 끌어올려 새로운 형상으로 이끌어낸다. 이것은 예술가이기에 가능한 일이다.

　'광주 5·18'에 대해서는 그가 다니던 성당을 통해 정보를 입수하게 된다. 아마도 독일의 사제단에서 보내온 사진을 포함한 자료를

긁기80-2_53×45cm_캔버스에 오일_1980

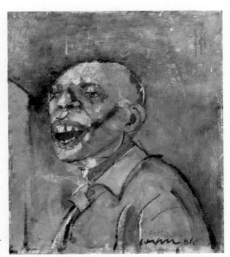

오월자화상_53×45cm_
캔버스에 오일_1981

보았을 것이다. 그는 '끔찍했고 충격적이었다.'라고 회상했다. 그리고 광주 5·18을 주제로 한 작품을 제작하게 된다. 회화작품도 제작했지만 그보다는 호소력 있고 전달력이 강한 행위미술을 선호했다. 작품 〈칠3, 1982〉은 눈과 손에 붕대를 감고 가슴과 다리에 붉은 물감을 칠하고 모래사장에 양손과 양발을 뒤로 묶인 채 기어다니는 것이었다. 지렁이처럼 꿈틀꿈틀하는 몸짓은 모두 총상을 입은 광주시민군의 모습이다. 사진으로 봤던 광주시민군의 처참하고 고통스러운 모습을 재현한 것이다. 이러한 행위미술은 군부정권과 국가폭력의 실체를 강조한 강열함으로 '대구 강정'과 '부산 청년비엔날레'에서 주목을 받았다.

　1980년대 초반, 더욱 조여 오는 탄압과 사회적 분위기에서 행위

미술로 활동하는 것에 대한 한계와 작품에 대한 성찰의 시간이 필요했다. 즉, 행위미술은 영상자료밖에 남길 수가 없다는 한계를 체험한 것이다. 그리하여 민주화운동을 위한 효과를 위해 문화운동으로의 전환을 결정하고 '출판미술운동'을 통한 교육과 함께 '미니어처'로 작품 활동을 구체화시킨다.

그리고 당시 광주 5·18을 주제로 〈강 5·18, 1983〉을 제작한다. 기성 공산품을 활용한 조각 작품이다. 소년은 바이올린을 연주하고 핏빛 붉은 강은 흰 대지와 대비를 이루면서 더욱 붉은 빛이 강조되고 있다. 작품의 작은 소품 하나하나가 상징하는 의미는 상호 어떠한 관계로 작용되는가? 이는 미묘한 상황설정이기에 더욱 우리의 상상력을 자극한다. 한국현대사에 큰 변곡점이 되었던 '광주 5월'을 그렇게 녹여 담아냈다.

박건은 우연치 않은 기회로 '제3미술관(관훈동, 서울)'에서 '시대정신전'을 기획하고 이후 5년간 '시대정신전(1983~1987)'을 개최하고, 『시대정신』(1984~1986)을 출판한다. 그리고 이러한 결과물은 전국의 진보미술을 결집시킨 '한국민중미술'이라는 새로운 용어를 만들어 내기에 충분하였다. 전시와 함께 『시대정신』지는 '민중미술운동의 생명력', '해방의 미학', '우리 시대의 성'뿐 아니라 현장의 실천을 기록하고 담론을 끌어내면서 민중문화에 새로운 바람을 일으키는 출판미술의 모범사례를 보여주었다. 이로써 『시대정신』지는 진보적인 문화예술인은 물론 언론과 학생에게 큰 반향을 일으켜 출판

강 5·18_18.6×34.5×34.5㎝_혼합재료_1983

을 통한 미술운동의 토대는 물론 미학적 태도를 전국으로 확장시키는 큰 성과를 거두었다.

박건은 선배의 추천으로 미술교사로 재직(1984~2008)한다. '민족미술협회(1985, 민미협)'에 이어 '민족예술인총연합(1988, 민예총)'의 창립과 더불어 『민족예술』 기관지가 발간되면서 이후 미술교육운동으로 전환한다. 민미협 미술교육분과 모임을 전국미술교사모임으로 확대시켜 미술교육의 문제점을 분석하고 대안으로 '신나는 미술수업' 연구에 집중한다. 동시에 '전국교직원노동조합' 창립대회에 쓸 대형 걸개그림을 시작으로 '전교조'를 창립한다. 이렇게 그는 깨어 있는 민중이자 시대를 증언하는 예술가였다. 그리고 민족의 주체자로 뜨거웠던 부마항쟁과 광주 5·18을 시작으로 80년대를 관통하면서 창조적인 활동으로 역사의 현재와 미래를 예측했다. 이렇게 그의 예술은 현실 속에서 절제된 진실을 강조했다.

키치미술로 시대 풍자와 비판

박건은 유년시절부터 경제적으로 여유롭지 못해 작품 활동에 어려움을 겪어왔다. 대학에서도 졸업 이후에도 충분하게 그림을 그리지 못했다. 그래서 페인팅 작품을 양껏 하지 못했다. 이러한 상황은 미술교사로 근무하면서도 크게 달라지지 않았다. 어쩌면 오랫동안 붓을 놓고 있어 다시 붓을 잡을 자신이 없었던 것인가? 아니면 그의 감각적 창의력이 다른 재료와 양식을 선택한 것인가? 그래서 그는

기다리다_24×10×10㎝_혼합매체_2018

1982년부터 공산품에 관심을 갖게 되어 현재까지 이어지고 있다. 우선 구입하는 데 부담이 적고 다양한 재료가 되는 공산품은 길거리에서, 장난감가게에서 쉽게 만날 수 있었을 것이다.

그는 연극에서 연출자가 다양한 출연진과 소품을 연출하듯 다양한 공산품들을 엮어내고 각색과 연출을 통해 작품을 제작하고 있다. 이러한 작품은 시대를 비틀고 비아냥대는 풍자로 관람객에게 잔잔한 즐거움을 선사하기도 하지만 더러는 무거운 경고로 우리 삶의 현실과 미래를 일깨워주기도 한다.

그중 한 작품은 〈모두 안녕, 2020〉으로 명제는 박원순 전 서울시장의 유언이다. 소나무를 감은 뱀의 몸에 나타난 붉은 띠는 해골의 허리를 감고 있다. 그리고 땅에는 꽃과 뱀, 해골, 먹다 남은 사과가

탄핵의탄생_A3 digital print_2017

있다. 소나무, 뱀, 해골, 꽃 등은 모두가 공산품들이다. 연출된 공산
품들의 관계설정은 우리의 공포감과 함께 키치적 이미지를 주기에
충분하다. 소나무와 땅에 설정된 뱀은 교활함과 사악함을 강조하
고, 뱀에 묶여진 붉은 줄은 해골의 허리를 감싸고 있다. 이렇게 박원
순의 죽음을 연출했다. 마치 연극무대를 연출하듯 극적인 시점을 설
정한 것이다. 이러한 작품은 여러 매체를 종합한 것으로 사실상의
미학적인 관점은 흐리고, 감각적이고 창의적인 아이디어는 흥미롭
게 반짝인다. 이렇게 관념이나 형식은 그의 예술에 문제가 되지 않
는다. 오로지 삶 속에서 예술을 즐기고 있기에 공산품가게는 그의
놀이터가 된다.

　박건 예술의 큰 성과는 현대사회의 트렌드와 만나는 점을 찾아 민
중미학의 새로운 양식을 창조한 것이기에, 40여 년의 '한국민중미

모두 안녕_25×18×11㎝_FRP figure_2020

술사'에 대한 소중함으로 강조할 수 있겠다. 현재까지 보여준 예술은 경계와 개념을 뛰어넘는 감각적인 창의성을 증명해주었다. 그러한 그에게 조심스럽게 회화를 권해보고 싶다. 페인팅은 필력과 회화적 내공도 중요하지만 더욱 소중한 것은 창의력과 성실성으로 필력을 극복할 수 있다는 것이다. 지금 제작하고 있는 공산품을 활용한 입체작품들을 캔버스에 옮기면 되지 않겠는가? 그래야만 작품의 유지보수와 보관이 용이하고 또 다른 민중미학의 바다로 자유롭게 항해 할 수 있기 때문이다.

박건(1957년 부산)
- 동아대학교 미술학과 졸업, 홍익대학교 대학원 졸업
- 개인전 9회(부산, 대구, 서울, 광주, 대전)
- 초대전
 2020, 핵몽4-야만의 꿈(예술지구_p, 부산)
 Maytoday, 광주비엔날레 특별전(무각사로터스갤러리, 광주)
 '두 개의 깃발' 전(갤러리생각상자, 광주)
 새만금문화예술제(해창갯벌, 새만금)
 2019, 장난감의 반란(청주시립미술관)
 여순 평화예술제-손가락 총(순천대박물관)
 경기아트프로젝트'시점 시점'(경기도미술관)
 2018, 그들의 오늘을 말하다.(은암미술관, 광주)

저서
 예술은 시대의 아픔 시대의 초상이다(2017.나비의 활주로)

수상
 정의 화평 국제미술전 입상(1995, 중국장춘미술가협회)

여순사건을 역사에 다시 세우는
잡초 화가

박금만은 IMF를 온 몸으로 혹독하게 겪어 낸 첫 X세대 작가다. 그는 '서태지와 아이들' 음악을 들으면서 대학졸업 이후 좌절과 고통 위에서 위태로운 청년기를 지냈다. 설상가상 경기도에서 살고 있던 집을 사기로 **빼앗기고** 거리로 쫓겨나 자동차에서 기거해야만 했다. 그러나 이제 그는 가족과 함께 한순간도 잊지 않았던 고향 여수로 내려와 아내와 함께 학원을 운영하면서 작품 활동을 하고 있다.

가해자와 피해자, 그 생존자와 유족이 함께 공존해 있는 여수공동체에서 '여순사건'을 화두로 작품제작을 한다는 것은 일부에게는 환영받지 못할 어려운 활동이다. 그러나 그는 73년 전, '여순사건'을 재조명하여 역사 바로 세우는 일에 집중하고 있다. '여순사건'은

'제주 4·3'과 함께 한국 현대사의 아픈 상처가 응어리 된 채 고스란히 남겨져 있다. 그에게는 조부모님을 비롯한 집안의 아픔이자 지역과 국가의 아픔이다. '여순사건'은 우리 현대사회가 필히 극복해야만 하는 고통의 시간이기에 오늘도 붓을 잡고 73년 전의 진실규명을 넘어 미래로 나아가는 외로운 싸움을 하고 있는 것이다.

IMF와 X세대, 좌절과 고통의 청년기

1948년, 해방공간의 시기는 좌우익 대립이 심했던 때였다. 그해 여수에 주둔 중인 14연대는 제주도로 이동해 '제주 4·3' 진압명령을 받았으나 '선량한 양민이자 동포에게 총부리를 겨눌 수 없다.'라고 생각한 부대원은 명령을 거부하고 산으로 들어가 '빨치산'이라는 이름으로 '여순사건'은 시작된다.

이러한 상황에 박금만의 조부님은 14연대의 식량을 이동시켜 주었다는 이유로 빨갱이로 구분되어 조부님과 외조부님이 함께 끌려가 죽음을 당하게 되었다. 이후 조모님과 부모님을 비롯한 남겨진 가족은 빨갱이 부역자라는 이름의 연좌제로 지게질과 허드렛일 외에는 아무것도 할 수 없었다.

그는 대학에서 한국화를 전공하고 대학원에서는 회화적 영역을 확장시키는 수업을 했다. 특히 대학원 시절의 그는 어려운 집안 형편으로 마땅히 기거할 수 있는 공간이 없었던 터라 일산에 있는 선배의 조각 작업실에서 작품제작을 도와주면서 작업실생활을 했다.

그리고 선배의 추천으로 국내 저명한 작가의 벽화작업팀과 함께 생활했던 시간은 다양한 재료와 양식을 접하고 실험하는 습득의 시간이었다. 이후 미술인의 좋은 인연으로 '석굴암불상재현' 작업팀에 합류하여 많은 선후배 미술인과 교류도 할 수 있었다. 이 시기(일산시절, 1996~2000)는 IMF로 모두에게 어려웠던 시기였다.

대학원 시절은 어려운 가정형편과 IMF로 가중된 암흑의 시기로 말로 표현하기조차 힘들었을 것이다. 그러나 이 시기의 어려움을 성실과 정직으로 견디어 내자 오히려 대학원 과정에서 습득할 수 없는 새로운 경험과 배움의 시간들이 되었다. 수도권 미술계의 다양한 선후배를 얻게 된 것은 그에게 예술적 활동과 경험의 폭을 확장시켜가는 데 큰 힘과 자산이 되었을 것이다. 이러한 체험은 오늘의 확장된 예술양식과 조형미학을 보여주게 되는 결정적 계기가 되었다.

여배우J_142×187.5cm_나무, 홀로그램 천, 수간채색_2002

그 후 결혼을 하고 안양에 어학원을 차려 운영하던 중(2004~2015) 사기를 당해 집을 잃고 자동차에서 숙식을 해결하다보니 단란한 가정을 꾸려가던 꿈은 순식간에 무너져 내렸다. 절망의 시간들이었다. 그러나 창작에 대한 열정으로 기거하던 자동차에서도 붓을 들고 그림을 그리면서 자신을 스스로 위로할 수 있었다. 이 시기의 작품은 역설적으로 아름다운 여인을 통한 '행복'이라는 주제의 밝고 행복한 표정의 미녀 그림이었고, 그 그림을 그리면서 가족과 형제의 권유로 고향 여수로 낙향하였다.

아 여순이여_90.9×72.7㎝_알루미늄 판, 못, 아크릴 물감_2019

아 여순이여_90×72㎝_아크릴 물감, 알루미늄 판, 못_2020

'여수 민족미술협회'는 회원 수가 많지 않아 활발한 활동을 하지 못하고 있었다. 그러나 이러한 고향 미술계의 상황에서도 그는 한국 현대사의 아픔이자 질곡인 '여순사건'을 화두로 작품 활동을 시작한다. 특히 부친으로부터 73년 전의 억울하고 어두운 과거사를 들어왔던 기억은 뇌리를 떠나지 못하고 늘 역사의 어두운 터널 속에서 방황의 무거움으로 남겨져 있었다. 그것은 "여순사건의 진실규정과 여수는 반란의 도시가 아닌 항쟁의 도시인 것을 확인시켜 달라. 그리고 특별법을 제정하라."는 것이었다. 외로운 싸움이다. 그러나 그는 외롭지 않았다. 그는 잡초처럼 강인한 삶의 방식을 온몸으로 체득했고 뼛속 하나하나에 기록했다. 역사관은 정의롭고 당당하기에 밤과 낮을 가리지 않고 캔버스에 '여순사건'을 채워갈 수 있었다.

탐욕성의 간극과 가짜 교주의 역설적 일기

박금만은 화가로서의 사회적 책무를 위해 네 번째 화두를 던진다.

전시장의 동일한 공간에 월남전에 해병대로 참전했던 수많은 사병들과 지휘관으로 참전했던 다섯 장군을 통해 디그니티dignity라는 존엄과 위엄의 상반된 이미지를 주제로 던져놓았다. 수많은 사병의 이미지는 사진을 프린팅하고 그 위에 사병의 군번기록을 스티로폼 패널panel로 제작했다. 반면 참전 5인의 장군은 모두 직접 면담해서 제복사진을 찍어 캔버스에 페인팅을 했다. 그러니까 동일한 전시장에 수많은 사병의 키치적 이미지를 패널로 제작하여 설치하고 반면, 그 사병에게 큰 권력이자 절대적 존엄의 대상이었던 5인의 장군은 근엄한 자세로 대형 나무판에 화려하게 그려 서로가 마주하게 했다.

그는 이 전시를 통해 역사를 조직하고 운영하는 권력자와 권력의 존엄성에 대해 본질적인 화두를 던진다. 베트남전에 참전했던 사병과 장군의 극적인 대비로 베트남 참전을 묻고 있는 것이다. 자유민주주의의 수호인가? 강대국의 요청인가? 용병이었던가? 어찌되었든 그 청춘의 피가 우리경제에 활력이 되었다.

박금만은 사병과 장군의 상반된 이미지를 통해 타임머신 여행을 한다. 월남전의 권력자는 5인의 장군일까? 아니면 그 장군을 파병한 국정 책임자일까? 아니면 파병을 요청한 강대국의 전범기업일

까? 한없는 의문이 생기지만 권력자인 5인 장군의 모습을 통해 감추어진 글로벌 탐욕에 주목한다. 장군은 권력자로 화려하고 근엄함이 돋보이지만 그들은 역설적인 상징으로 현대인이자 우리의 초상이라 해석한다. 사병들은 특별하지 않은 보통사람으로 우리 자신 안에 감추어진 탐욕이 부와 권력까지 모두를 집합시킨다. 그리고 탐욕은 끝이 보이지 않는다. 그러한 탐욕은 사병의 키치적 이미지와 화려하고 근엄한 장군의 상반된 이미지에서 탐욕의 간극을 발견한다. 그리고 그 탐욕의 중심에서 선 강대국 '빅 브라더'의 존재와 함께 그들은 만족했을 것이다. 그 만족을 위해 약소국의 수많은 군인과 민간인이 희생되어야만 했다.

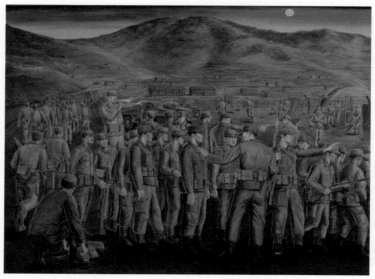

시작-14연대_아크릴 물감, 캔버스_2019

2015년은 사기를 당해 집을 잃고 거리로 쫓겨나 가족과 헤어져 낡은 자동차에서 숙식을 하던 절망의 시간이었다. 이 시기, 그의 상황은 죽고 싶어도 죽을 수 없는 절망의 시간이었지만 오히려 팔등신의 여신을 통해 '행복한 가짜종교 교주'로 미학적 변신을 한다. 비단에 분채를 사용한 채색화彩色畵 양식으로 탄탄한 인물 묘사력이 돋보이는 작품은 정교함과 섬세함으로 아카데믹한 성실성이 돋보이게 그려졌다. '금라여신'과 '행로여신' 등 작품 명제를 통해 읽을 수 있듯이 등장된 여인은 신神이다. 그 여신들은 화려한 의상의 미인들로 밤무대 가수, 댄서, 3류 배우 등이 모델이 되어 밤무대에서 화려한 미소와 행복한 눈빛으로 과장된 의상의 몸동작은 유혹적이다. 유혹의 여신들은 관람객에게 복권에 당첨되는 행운과 부유하고 화려한 삶을 선물하고자 한다.

여신이 기원하는 삶과 행복의 가치가 부유함일까? 여신의 화려한 의상과 웃음이 신자유주의의 진정한 가치일까? 작품에 등장하는 여신들은 대중에게 진정한 기쁨과 행운일까? 작품에서는 오히려 행복의 가치에 반어적이고 냉소적인 태도를 취하는 듯하다. 그가 이러한 그림을 그리고 있었던 시기는 가장 가혹했던, 좌절과 절망의 벼랑에서 하루하루가 불안한 외줄타기의 시간이었다. 우리사회의 어려움과 고통 받는 사람에게 축원과 행운을 나누고자 하는 의도를 담았지만 자신의 극한적인 삶을 역설적으로 담아내고 있는 일기였으리라.

가해자와 피해자 모두 희생자다.

2018년 10월, '여순사건 70주기'를 맞이하여 제작한 작품 6점은 여수시청, 순천시청, 국회 앞에서 이어지는 길거리 순회전을 하게 된다. 물론 '여순사건'이 아닌 '여순항쟁'의 관점에서 제작된 작품들로 한 점 한 점 모두 고증을 받아가며 제작된 작품들이다. 그는 길거리 전시 중 작품 앞에서 1인 피켓 시위를 통해 '70주기 여순사건 특별법 제정'을 요구했다.

해방공간의 시기, 여수는 '빨갱이' 도시라는 오명을 안고 73년을 연좌제로 서럽고 가슴 아픈 삶을 살아야 했다. 그도 유족의 한 사람이지만 개인사에 앞서 한국 현대사를 바로 정립해야 하는 소중한 문제이기에 간과할 수 없었을 것이다. 이 지점에서 그는 '여순 문제'에 몰입하게 된다.

작품 한 점 한 점은 70여 년 전의 사건현장에서 출발한다. 현장을 스케치하고 사진을 찍고 증언과 사료들을 연구하고, 더불어 지역 역사학자에게 고증도 수차례 받아가면서 완성한다. 그 과정에서 주관적인 상상력을 경계하고 객관성 있는 사건의 사실을 추출하고자 하는 노력과 함께 서정성 확보를 위해 당시의 인물과 주변 환경의 사실성에 집중한다. 예술의 감동은 서정성에서 출발되기에 그러할 것이다. 그렇다. 역사적 사실事實에 집중하면서 동시에 서정성을 확보해야 하는 고달프고 힘든 작업의 연속이었다.

그의 작품 〈여수군 인민대회, 2019〉를 본다. 이 작품은 1948년 10

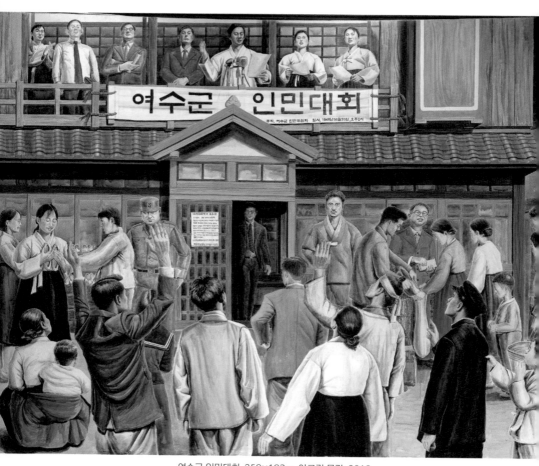

여수군 인민대회_259×193㎝_아크릴 물감_2019

월 20일, '진남관' 맞은편 일본식 가옥 2층에서 있었던 실제상황을 재현한 작품이다. 친일세력인 우익인사와 '서북청년단'을 몰아내고 독립운동가와 지역사회 지도자로 구성된 인민자치위원회를 구성한다. 작품에는 위원장의 선언과 함께 아래 오른쪽에 가난한 사람들에게 대출을 해주고 배고픈 사람에게 식량을 배급하고 있다. 그리고 일본인 가옥은 정당한 연고자를 찾아 돌려준다. 이로써 7일간의 여수는 '대동세상'을 맞이하게 된다. 1980년 5월 광주항쟁 역시 공수부대를 시민군이 광주 외곽으로 몰아내고 10일 간의 대동 세상을 맞이했다. 작품은 서양화 재료와 양식을 사용하면서 수채화같이 투명하고 맑다. 특히 물감을 두껍게 사용하지 않으면서 인물묘사에 리얼리티reality를 강조하여 표현한 탁월함이 돋보인다. 이를 위해 사건과 인물의 리얼리티 확보를 위한 고증을 수차례 받았다.

작품 〈오동도, 2018〉를 본다. 73년 전, '오동도'는 빨갱이 인간사냥을 했던 학살의 터로 끌려가는 조부모님을 상상하며 그린 작품이다. 앞가슴과 바지에는 파란 잉크로 빨갱이의 표식과 함께 두 손은 포승줄에 묶여 있고, 대나무 숲길에서 다급한 걸음에 한 쪽 고무신이 벗겨진 채 끌려가고 있는 사실에 근거하여 작가의 예술적 상상력을 바탕으로 한 그림이다. 그는 조부모님이 끌려가는 상황이 아니고 스스로 걸어가는 상황으로 표현하여 얼굴표정은 억울함이나 자포자기의 어두운 그림자보다는 맑은 피부와 함께 입가에는 가벼운 미소마저 머금고 있다. 토벌대와 이승만 정권을 비아냥대는 미소로 읽

오동도_142×112㎝_아크릴 물감_2018

혀진다. 그리고 시대의 아픔을 무거움이 아닌 가벼움으로 받아들이는 조부모님의 당당함이 엿보인다. 여순사건은 해방공간 시기의 터널 속에서 칙칙하고 어둡고 무거운 사건이었다. 좌우익의 이념대립으로 희생당한 여순사건의 14연대와 토벌대, 그리고 민간인 모두가 정당하지 못한 권력에 억울하게 희생당한 피해자다.

'불꽃' 연작과 '여순사건 특별법 제정'

그는 최근 〈불꽃〉 연작을 시작했다. 흑백 톤의 이미지에 알루미늄 오브제와 아크릴을 사용하여 마치 타임머신을 타고 73년 전 여순사건의 현장 속으로 들어가 자신이 슈퍼맨이나 원더우먼이 되어 막아보고자 하는 염원을 담아내고 있다. 부모님이 그랬듯이 연좌제로 피해를 봐야했던 한 사람으로 절실한 심정을 고스란히 담아내고 있다. 폐허가 된 마을, 도시를 지키는 소년에게 날아온 금속상자, 갑옷을 입은 여인은 빨갱이로 지목된 민간인을 막아서고 있다. 고통스러운 시간을 극복할 수 있는 판도라 상자의 열쇠일 것이다. 이 작품은 과거 작품의 미학어법과는 차이가 있다. 우선 전반적인 흑백 이미지에 아크릴과 알루미늄 오브제를 이용해 강조하여 시각적 효과를 거두고 있다. 오랜 시간 속에 묻힌 과거를 강조한 분위기와 자신의 조부모를 보호하고 많은 피해자와 잘못된 역사를 바로 하고자 하는 작가적 의지가 담긴 형상을 강조하고 있다.

2021년 7월 20일, 국회에서는 73년의 여수와 순천, 그리고 한국

불꽃_90×72cm_연필, 콘테, 알루미늄 판, 못_2021

현대사의 질곡의 한을 담은 '여순사건 특별법'이 통과되었다. 이는 그를 비롯한 역사를 올곧게 세우고자 하는 많은 사람들의 노력에 시대가 답을 내놓은 것이다. 이제 '여순사건'의 진상을 밝히고, 과거 역사를 또 하나의 교훈으로 삼는 것을 넘어 불행의 원인을 우리의 마음에 새기기를 바라는 마음일 것이다.

박금만은 IMF X세대로 30여 년을 타지에서 어려움과 고통을 성실과 정직함으로 극복해내면서 잡초처럼 그림을 그려왔으며, 그 잡초의 예술적 근성을 비아냥의 미학으로 우리사회를 위로하고 역사를 바로세우고자 한다. 그동안 73년 전, 한국현대사의 아픔의 질곡이었던 '여순사건'을 주제로 한 '특별법 제정'을 외롭게 외쳤지만 이

제는 많은 사람들과 함께 외치고자 한다. 이것이 그의 예술적 성과
다.

박금만(1970년 전남 여수)
- 우석대학교 동양화과 졸업, 세종대학교 대학원 미술학과 졸업
- 개인전 10회(서울, 여수, 순천 등)
- 초대전
 카오슝 아트페어(대만 카오슝)
 어포터블 아트페어(서울)
 동국대 교수전(동국대 갤러리)
 세종미술전(예술의 전당)
 환경과 예술전(공평아트센터) 외 다수
작품소장처
 광주시립미술관, 여수미술관

4

출렁이는 5월 갈맷빛 능선

5월의 국가 폭력을 온몸으로 맞서 견디어 투신했던 광주정신은 이제는
용서를 생각하나 용서를 해야 하는 대상이 없다. 그리고 그 정신은
아시아를 넘어 지구촌으로 확산되어 가고 있다. 통일 한반도는 70년을
뒤로하고 다시 출발을 하고자 하지만 가야만 하는 길은 멀고도 험하다.
5월, 노을이 출렁이며 대지에 스며들면 저편 갈맷빛 능선은 사라지고
역사는 어둠의 긴 시간을 기다려야 한다. 예술가는 다시 새벽을
일으키기 위한 예술을 민중의 이름으로 형식과 양식에 새겨간다.
역사가 고단하고 민중의 삶이 핍박을 받으면 나타나는 리얼리즘
미학은 저항과 기록으로 그 가치를 존중받는다.

이강하

5월 시민군이 지켜낸
남도의 땅과 생명의 빛

2008년 3월 4일, 이강하는 자택에서 5년간의 투병생활을 접고 가족이 지켜보는 앞에서 그토록 치열했던 예술을 뒤로하고 54세의 일기로 생을 마감했다. 그는 마지막까지 "내가 가장 두려운 것은 병마와 싸우는 것이 아니라 물감을 짜고 붓을 쥘 수 있는 힘이 없어져 간다는 것이야."라는 말을 반복하며 죽음을 받아들이지 않았고 병마를 극복해 낼 수 있을 것이라는 희망의 끈을 놓지 않았다.

1980년대 이후 우리사회는 정치, 사회, 문화적으로 변혁의 시간이었다. 특히 시각예술은 서구 형식미학에 대한 거름 장치가 없이 무분별하게 수입되었던 시기로, 한국미술의 정체성과 자생력 확보를 위한 논쟁과 운동이 확산되었다. 그러나 아쉽게도 오래가지 못하

고 자본을 앞세운 미술시장과 무분별한 문화사대주의의 팽배는 서구 미술과 손을 잡았다. 이강하는 이러한 시대적 상황에서 한국미술의 정체성을 찾기 위해 밤과 낮을 가리지 않고 외로운 투혼의 예술을 펼쳤으나 결국 건강을 지키고 못하고 남도하늘의 별이 되었다.

시민군으로 지명수배 되다.

이강하는 1953년 영암에서 평범한 가정의 3남2녀 중 장남으로 출생했다. 어린 시절부터 부친의 단청그림과 상여장식물 제작을 지켜보면서 전통에 대한 기본적인 소양을 갖추었다. 특히 그가 초등학교 시절, 당시 스케치여행 중이었던 조선대학교 미술과 대학생 강연균(2학년)과 고 최연섭(1학년)을 만나 이들의 그림으로 충격적인 감화를 받았고, 강연균 화백과의 각별한 인연이 시작되었다.

조선대학교 미술학과에 입학한 이후 1980년 5월, 당시 이강하는 학교 교정에서 여학생을 구타하는 공수부대원을 목격하고 격분한 나머지 잠시 붓을 놓고 고향인 영암에서 시민군모집을 위한 선전용 플래카드를 제작하고 시민군을 조직한다. 이처럼 불의를 보면 참지 못하고 응징해야하는 강직한 성품은 삶 곳곳에서 흔적을 찾아 볼 수 있다. 그래서 작품에서 볼 수 있는 남다른 역사인식과 시대정신은 강직하고 올곧은 성품에서 출발되었음을 확인할 수 있다.

당시를 강연균 화백은 회고한다. "1982년경 이강하와 함께 부산 스케치 여행 중 여관주인이 광주에서 온 수상한 사람들이 있으니

검문을 해달라고 신고해 경찰의 불신검문으로 이강하는 부산경찰 서로 연행이 되었습니다. 다음날 보증을 서고 광주로 함께 왔던 기억이 있습니다. 이때 이강하는 5·18관련 재판이 모두 마무리 되었는데, 경찰의 전산망에 기소중지자로 남아 있었습니다." 이강하는 1980년 지명수배자로 쫓기다가 자수하여 1년여 간의 옥고를 치르게 된다. 이후 강연균 화백을 통해 의식 있는 예술가로 역사를 읽어가는 눈과 시대정신의 이해를 넓혀나갔다. 이러한 연장선에서 그는 남도산하와 역사에 대한 애정 있는 시각으로 그만의 독창적인 예술을 확보했다. 오랜 시간 이강하와 강연균 화백은 '광주'와 '예술'이라는 울타리 아래 사제 간의 관계만이 아니라 돈독한 동지애적인 관계를 마지막 시간까지 함께했다.

영산강과 어머니-II_181.8×209.9cm_캔버스에 유채, 아크릴릭_1987

한국미학의 정체성과 자생력 탐구

1970년대 후반, 우리 화단은 이념적인 측면에서 보자면 크게 두 가지의 경향으로 양분화되어 있었다. 하나는 서구 형식미학의 예술 사조인 모더니즘과 미니멀리즘이 무분별하게 수입되어 유행했다. 다른 하나는 민중미술의 경향이다. 1979년부터 서서히 싹을 키우던 민중미술은 1980년 5월을 기점으로 광주와 서울을 중심으로 들불처럼 전국으로 확산되었다. 이 시기를 전후해서 미술계뿐 아니라 사회, 정치, 문화계의 전반에 거쳐 일제잔재에 대한 청산문제가 수면 위로 급부상하게 되었다. 미술계에서도 예외 없이 친일파에 대한 문제가 부각되면서 한국미술의 정체성과 함께 자생력에 대한 담론 형성은 젊은 미술이론가와 진보적인 미술인들의 실천적 작업과 성과물들로 뜨거웠던 시기였다.

1970년대까지 아카데믹한 그림에 충실했던 그는 1979년부터 예술관에 큰 변화를 보이게 된다. 어린 시절부터 부친에게 유산으로 물려받은 전통에 대한 미의식이 폭넓게 자리하고 있던 연장선에서 80년대 한국미술의 정체성과 자생력에 대한 담론은 그의 예술관을 크게 변화시키고 확고하게 만든 전환점이 되었다. 이후 한국미술 원류와 전통미학의 재해석에 대한 연구를 위해 대학원 졸업논문인 「단청의 회화사적 고찰」은 어쩌면 당연한 귀결로 받아들여진다.

1980년대 후반 이후, 1990년대에 들어 한국미술의 정체성을 찾고자 하는 노력은 더욱 심화되어 그 범위를 확대시켜 나간다. 또한

벌집_57×76cm_종이에 연필_1987

그가 태어나서 살고 있는 남도의 전통미학 분석과 재해석으로 자신의 '장인미학'어법을 고착화시키기 위한 의지를 확고하게 드러낸다. 이렇게 한국미술의 본질을 시각화하는 것에 대해 현대적이고 보편적인 양식을 담보해야 하는 문제를 항상 숙제로 두고 고민했다. 특히 이론적으로도 철저한 논리를 갖추지 못하고 철학이 없이 형식만을 유희하는 미술을 비판하며, 단순한 소재주의나 색채주의의 한계를 벗어나지 못함을 경계해 왔다. 그리고 이것은 자신의 정서와 역사인식에 대한 자각을 통해 전통가치에 대한 이해와 미의식의 감흥에 대한 인식 없이는 표피적인 복제에 머무를 수 있다는 함정을 인지한 것이다. 그래서 대학원에서 '단청'에 대한 졸업논문을 낸 것은 한국미술의 근본을 찾고자 함이며 학술적 탐구를 위한 것이었

다. 동시에 부친을 통해 축적해왔던 회화의 전통적인 방법과 오방색, 미의식에 대해 올바르게 전승하려는 노력 또한 병행했다.

이강하는 그림을 그리다가 이러한 문제들에 봉착할 때마다 수시로 남도지역을 답사하고, 전통에 대한 이해와 감흥에 대해 새롭게 접근하기 위해 국외여행을 했다. 넓은 세계관을 확보하고자 했던 것이다. 문화와 역사는 시대별로 주변 국가들과 함께 연관되어 발전되어 왔으며, 외국에서 바라볼 때 우리의 가치를 폭넓게 객관적인 위치에서 바로 볼 수 있기 때문일 것이다. 그리고 또 하나는 우리미술의 정체성, 자생력과 더불어 중요한 것이 글로벌한 보편성이다. 이러한 서양화라는 예술양식에 대해 독창적인 제작기법과 소재와 표현대상에 대한 이미지의 재구성, 그리고 미학적 어법을 적용하는 것은 문제의 해결을 위해 중요한 숙제였다.

이렇듯 예술에 관한 문제를 한국미술의 여러 가지 담론들에 휘말림 없이 독자적으로 충실하게 실천해가고 있었다. 특히 1990년대에 들어 대작중심으로 야심차게 진행된, 서울을 제외한 전국 7개 도시 순회전은 미술계에 큰 주목을 받게 되었다. 이러한 때, 변변하게 후원하는 컬렉터, 큐레이터, 화랑, 미술관 등이 없는 상황에서 진지하고 묵직한 성과물을 내놓은 작가를 찾아보기 어렵다고 본다.

장인정신과 리얼리티의 완성도

"나의 작품세계, 그것은 농부가 씨앗을 뿌리고 모내기하는 감사

한 마음으로 신이 나에게 준 능력과 사고를 다하여 진통하고 고통하며 산출해내는 작업이고 싶다." 그의 작업노트를 통해 장인정신을 확인할 수 있다.

부친으로부터 물려받은 장인의 도道와 정신으로 우직하고 잔재주를 부리지 못하는 성품은 예술가로서도 거침없이 이어져갔다. 한국미술계에 그처럼 치열한 장인정신으로 기능적 완성도가 높은 그림을 그리는 화가를 찾기란 쉽지 않을 것이다.

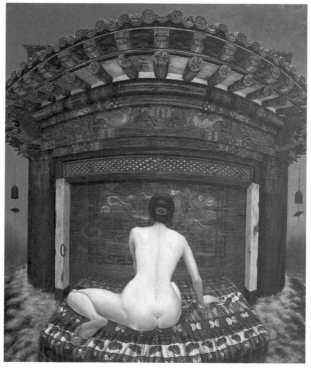

망(忘)_162.2×130.1㎝_캔버스에 유채_1984

맥(脈)_116.7×90.9cm_캔버스에 유채_1984

캔버스에 달라붙어 세필로 꼼꼼하게 무수히 많이 반복적으로 덧칠하는 작업방식으로 일구어 놓은 성과물들은 놀랄 만큼 경이롭다. 이처럼 캔버스 화면은 세필로 덧칠하여 사실적이고 세밀하면서 고른 화면 톤을 유지하고 있다. 특히 작품에 등장하는 누드를 보면 실제 여인의 피부로 착각을 일으킬 정도의 감동이 있고, 산이나 나무, 잡초, 천 등의 질감은 생동감을 주고 있다. 그만의 독창적인 장인정신이 예술양식으로 고착화된 것이다. 이러한 작업의 성향은 생전 그의 작업실의 담배재떨이에서도 느낄 수 있었다. 타고난 천성으로 1979년 〈맥〉 연작 이후부터 모든 작품 하나하나에 진지함과 성실한 손때가 묻어나오고 있다. 이렇게 이강하의 작업방식은 많은 시간과 열정을 소모시켜서 다작에는 어려움이 있었을 것이다. 그러나 열정과 투혼은 다작의 어려운 과제를 극복하고 많은 작품을 남겼다. 그의 미학어법은 장인匠人의 기질을 바탕으로 한 것으로, 열정적인 예술혼을 담아내는 완성도 높은 리얼리티의 모범적 사례로 오늘까지 시공을 넘어 감동으로 되살아나고 있다.

맥脈 연작을 남기다

〈맥〉 연작을 제작한 것은 한국미술의 정체성에 관심을 두며 탐구를 시작한 1979년부터다. 불교와 샤머니즘 등에 관심을 갖고 전통적인 민족정서와 가치, 역사와 사상에 대한 근본을 찾고자 하는 집중적인 연구를 바탕으로 작품을 제작한다.

이 시기에 자주 등장하는 소재는 '발'이다. '발'은 오랜 역사 속에서 더운 여름의 일상에 흔히 사용되고 있는 생활용품으로, 발에 드리워진 이미지는 '신비스러운 시각효과' 즉 '감춤의 미학'이었다. 이 시기의 작품인 〈발〉의 연작은 성공적인 평가를 얻기에 충분했다.

'발' 뒤의 불상, 사천왕, 탈 등은 전통적인 종교의 상징이자 우상이다. 이러한 상징적 이미지를 꼼꼼하고 섬세하게 담아 한국미술의 원류이자 뿌리임을 증명하고자 했다. 이러한 주제의식은 불교적 정서와 전통적 삶의 방식의 이해에서 출발하고 있다. 그러한 연장선에서 〈맥〉의 연작을 통해 민족의 정신을 세우고자 한 것은 한국미술의 정체성과 자생력 탐구의 성과다.

영산강의 사계와 무등산 연작

1980년대 중반 이후, 1990년대 초중반까지 영산강과 그 주변을 중심으로 사계를 담아내는 작품을 제작했다. 영산강은 성장하면서 느껴왔던 삶의 현장이자 역사의 주체로 치열하게 살아온 남도인南道人의 터다. 즉 그 영산강에서 남도사람들이 어떻게 살아왔던가를, 장구한 역사 속에 흔들림 없이 강건하고 의연한 삶을 서정적으로 담아내었다.

작품 〈영산강과 어머니〉는 질곡의 역사를 넘어 다시 의연하게 흐르는 영산강과 강건한 우리의 어머니이자 남도인을 표현한 것이다. 그리고 그 주변의 잡풀들은 어떠한 환경에서도 꺾이지 않고 새싹을

영산강과 어머니_259.1×193.9㎝_캔버스에 오일_1987

피우고 열매를 맺는다. 강물과 강둑의 비단길은 흐르고 흘러 오대양을 넘고 무등산과 휴전선을 넘어 한라에서 백두로 이어지는 민족통일의 염원을 상징하고 있다. 그리고 잡초와 비단길에는 불에 탄 흔적이 길게 드리워져 있다. 강둑에 길게 드리워진 불에 탄 흔적은 남도의 아픔을 담은 질곡의 자취일 것이다.

그리고 〈무등산〉 연작은 〈영산강〉 연작에서 나타나고 있듯이 비단길은 무등의 정신과 꿈꾸는 이상향으로, 누드여성은 '인간과 자연의 합일치合一致'를 표현한 것으로, 다른 한편으로는 전통문화와 가치에 대한 자유로움과 순수성을 암시하고 있다. 그리고 오방색 비단길은 무등에서 백두까지 이어지는 민족통일을 염원하는 광주 5월의 시민군인 '이강하 정신'이자 '광주정신'이다. 비단길의 단청문양은 전통과 현대를 관통하고 이어가는 민족의 정서이고 상징이자 정체성이다. 이렇듯 그의 〈무등산〉 연작은 이중적 내지는 다중적인 상징성과 은유성을 함축하고 있다.

'영산강'은 남도인의 삶에 대한 깊은 애정과 그리움으로 역사와 시대에 대한 인식과 서정성으로 되살아나고 있다. 그리고 '무등산'은 관념적인 이미지의 상징으로 꿈과 희망을 품고 다가올 미래를 예감하듯 따뜻한 기운을 품은 이상향으로 향하고 있다. 그래서 그의 〈무등산〉 연작은 초현실적인 분위기도 드러난다.

정의롭고 뚝심 있는 5월 시민군 이강하, 큰소리로 통쾌하게 웃으면서 소년처럼 즐거워하던 순박한 화가 이강하, 그는 열정적인 삶

무등산_80.3×116.7㎝_캔버스에 유채, 아크릴릭_1991

과 투혼의 예술로 이제 영산강과 무등산을 지키는 남도 하늘의 별이 되었다. 붓끝이 익어 있는 이강하의 54년 생애는 아쉽지만 그가 일구어 놓은 광주광역시 남구 '이강하 미술관'(양림동)은 우리와 함께 호흡할 것이다. 오늘도 남도의 하늘을 지키고 밝히고 있는 이강하의 별은 수많은 남도 땅의 생명들이 잉태되기를 소원하고 있을 것이다.

이강하(1953~2008년 전남 영암)

- 조선대학교 미술학과 및 동 대학원 졸업
- 개인초대전 15회(광주, 서울, 영암)
 1995, 전국 7개 도시 순회전(서울, 광주, 인천, 부산, 대구, 대전, 제주)
 2009, 1주기 추모전-열정의 삶과 투혼의 예술(광주, 광주시립미술관)
 2018, 이강하의 길(광주, 이강하미술관)
- 단체전
 2006, 오늘의 현장전(광주시립미술관)
 2005, 조용한 빛, 맑은 기운(중국, 광저우시립미술관)
 한국현대미술초대전(서울, 문화갤러리)
 1997, 21C 한국미술의 표상(서울, 예술의 전당)외 다수

김영진

시대에 맞선 붓 끝은
신자유주의를 해명하다

김영진은 군 장교인 부친의 슬하에서 1남 3녀의 장남으로 태어났다. 어린 시절부터 내성적이었던 그는 손재주가 많고 그림이 재미있어 만화를 즐겨 그렸고, 초등학교 6학년 시절부터는 미술학원에서 석고데생 수업을 받았다. 그리고 중·고등학교에서 미술반활동을 하면서 '화가는 배고프고 어렵게 산다.'는 말을 귀가 아플 정도로 수없이 들어야 했다. 고3시절 전국미술대회에서 큰상을 받기도 했고 같은 화실에서 입시를 앞둔 동기생에게 데생과 수채화를 지도할 정도로 실력이 뛰어났으나 대학은 동기생보다 늦게 입학한다.

1980년대 초, 신학철의 한국 근대사 연작과 '현실과 발언' 그룹전의 작품을 접하고 비판적 리얼리즘에 눈을 뜨면서 자기미학의 방향

을 정한다. 그리고 1980년대 중·후반에는 사회과학서적을 탐구하며 이념적으로 무장한다. 한반도에 대한 상황인식은 남북 분단이라는 실존적 고민을 주제로 한 작품을 제작하게 했다. 1990년대에 접어들어서는 사회가 개방되고 풍요로워지면서 빠르게 변화하는 사회적 현상에 대한 비판적인 태도를 가지고 인간성 회복이라는 주제에 집중한다. 2000년대 이후에는 가속화된 신자유주의와 4차 산업 시대를 맞이하여 롤러코스터식 자본주의와 승자독식 등 빈부격차의 가속화에 대해 비판한다.

충정훈련에서 5월 광주의 뜨거운 시대로

그는 미술대학 1학년을 마치고 이듬해 군에 입대(1978)한다. 그리고 10.26(1979) 때, 전군 비상상황으로 전쟁이 난 줄 알았다가 인근 보안대 병사에 의해 '박정희가 죽었다.'는 것을 알게 된다. 1980년 3월, 그의 부대는 이유도 모른 채 소총에 착검을 하고 충정훈련을 시작했다. 이어 5월, 광주의 폭동으로 계엄령이 선포되었다. 당시 '전우신문'에는 '계엄군은 폭도와 대치 중 끝까지 참았으나 폭도는 계엄군에게 폭력을 가했다.'라는 기사가 1면에 크게 나왔다. 이때 부대원들이 광주에 계엄군으로 투입될 수 있겠다고 생각하였으나 다행히 광주에는 투입되지 않았다. 그리고 휴가를 다녀온 동료병사는 '광주에서 사상자가 많았다'는 상황을 전해주었다. 당시 상황인식이 없었던 그로서는 계엄군의 시각으로 광주를 이해했을 것이

다.

광주항쟁 이후 그의 부대는 '삼청교육대'로 잡혀온 민간인을 교육시켰다. 그 민간인은 다양한 부류의 사람들로 20대 청년부터 60대의 소시민도 있었다. 그들은 모두 한결같이 닭장 같은 차 안에서 살아서 나갈 수 없겠다는 두려움의 눈빛을 하고 있었다. 그 사람들을 보면서 자신도 군인이 아니었다면 아마도 잡혀왔을 수 있겠다고 생각했을 것이다.

그는 전역하고 대학에 복학한(1981) 후에 '5월 광주'에 대한 자료 사진, 목도했던 사람의 구전, 사회과학서적의 탐독으로 역사와 사회, 시대를 바르게 이해하게 되었다. 그리고 동료화가와 벌인 시대 상황에 대한 토론과 '5월 광주'로 인한 젊은 혈기는 정의감에 찬 그를 가만히 두지 않았다. 붓은 시대를 향한 칼이 되고 팔레트는 방패가 되어 시대에 맞서는 미술운동에 동참하게 하였다. 이즈음 재학 중이던 홍대는 1980년대의 시대 상황과는 전혀 다른 분위기로, 미니멀 화풍을 강조하는 교수에 대한 불만이 쌓이며 학교에 점차 흥미를 잃어갔다. 이 시기의 그는 현대미술(순수미술)의 양식에 대한 고민도 있었다.

그는 대학을 자퇴하고 대구에서 서울로 이사하면서 '6월 항쟁' 시위에 참여했고 첫 개인전(1988, 관훈미술관)을 개최한다. 그리고 '민미협(민족미술협의회)'에 가입하고, 이듬해 '노문현(노동자문화예술운동연합)'에 진보적 화가들과 함께 가입한다. 민중문화운동이 심화되면서 그

는 사회주의 이론과 자본주의 계급에 대한 모순과 사회과학에 대한 전반적인 갈증을 하나씩 해소시키며 학습했고, 이렇게 80년대라는 시대를 격렬하고 숨 가쁘고 뜨겁게 달구면서 통과했다.

그는 영웅심이나 공명심이 없는 내성적인 성격의 소유자다. 군대에서 경험한 '충정훈련'이 1980년 3월에 시작되었을 때, '전쟁대비인가?'라는 의구심을 넘어 부대원들과 함께 두려움을 느꼈다고 했다. 두 달이 지나서 '광주항쟁'이 시작되고 진압에 참여했던 계엄군의 '충정훈련'이 '광주를 대비했던 것인가?'로 생각이 바뀌게 된 것은 전역 후의 일이었다. '그렇다면 그 무서운 시나리오를 신군부는 준비하고 있었다는 말이 아니던가? 그렇다면 왜 광주였을까?' 대구 출신이었던 그는 시대 상황과 지역에 대한 의문에 의문을 풀어가며 광주를 향한 애정의 씨앗을 뿌리기 시작했다. 내성적인 그는 진보적인 미술단체에 조직적이거나 선도적인 행위에는 참여하지 않고 오로지 자신의 정의감과 시대양심에 따라서만 붓끝을 걷잡을 수 없이 확장시켜간다. 마치 충정훈련에 희생된 자들을 위로하듯이.

분단의 기억, 환유換喩의 미학어법으로

1990년대 이후 우리사회는 점차 안정화되어가고 개방과 함께 풍요로워지는 듯했다. 이는 과거 10여 년, 군부정권의 옥죄는 탄압 속에서 경제발전이 일정한 속도를 내고 있었던 것이 도움이 되는 듯했다. 결국 권력에 대항하지 못하고 억눌렸던 민초의 피와 눈물어린

굵은 땀방울이 모여 경제적 급성장을 이끌었던 성과일 것이다.

이러한 사회상황을 주시하면서 노동운동을 시각매체운동으로 확산시켜가던 중 1989년 7월, '임수경의 평양축전'을 놓치지 않고 5년간 심혈을 기울여 작품을 제작했다. 1990년대 대표작인 〈분단의 기억〉은 44년 만에 남북통일의 씨앗을 뿌린 사건으로 세계적으로 큰 반향을 일으켰다. 대형 캔버스 중앙에 '임수경' 양과 '문규현' 신부를 중앙에 배치하여 한국현대사에 존재해 왔던 주요사건의 상징적 이미지를 담아내었다. 그리고 6·25 전쟁에 고아가 된 소년, 광주 5·18의 계엄군과 아버지의 영정을 든 어린이, 6·10 항쟁의 화염병

고아_145×112cm_캔버스 위에 오일_1992

과 경찰, 김재규, 4·3 제주양민 학살, 삼청교육대 등 과거 부당한 권력의 역사적인 사건을 서술적으로 나열했다. 또한 그 이미지는 같은 화면에 사실적인 정밀묘사방식의 인물재현도 있지만 각 시대의 주요사건을 투박한 선으로 그린 거친 형상도 있어 크게 대비되면서, 색상도 붉은 색상과 푸른색, 그리고 진회색으로 톤을 이루고 있다. 동일한 화면에 서로 상반된 이미지의 병합과 교차로 격렬했던 긴장감과 함께 시각적 효과를 높인 것이다.

작품 〈분단의 기억〉은 한반도 분단이라는 무거운 시대 상황과 통일이라는 거대한 주제를 담아내기 위해 부당한 권력의 폭력을 함께 녹여냄으로써 더욱 굳건하게 다가온다. 이렇듯 주제를 담아내는 방식을 '환유법'이라는 문학적 표현기법을 인용하여 시각화한 것은 독창적이고 성공적인 화법이라 볼 수 있다. 이러한 형상어법은 작품의 주제인 분단현실을 강조하는 것과 함께 역사를 관통하는 여유로움을 느낄 수 있었다. 작품을 제작한 기간도 5년이라는 시간을 두고 서두르지 않았고, 주제에 대한 고민의 흔적은 이미지의 중첩으로 무거움과 두터움을 담아내었다. 그가 역사를 원시적인 시점으로 바라보고 담아내는 회화적 깊은 내공은 차분하면서 내성적인 성격이 반영된 태도의 결과라고 볼 수 있다.

이어서 그는 사회의 선정성을 부추기는 건강하지 못한 미디어에 관심을 갖기 시작한다. 미디어는 대중을 향한 매체로 사회저변에 있는 자극적인 문제를 꼬집어 눈과 귀를 가려 대중을 우매하게 만들

분단의 기억_364×227㎝_캔버스에 오일_1989-1994

멋진 신세계_728×227㎝_캔버스에 아크릴릭, 유채, 실크스크린_1995

어 버리는데, 이는 현대사회의 '빅 브라더'가 더욱 비대해져 가는 모습을 읽은 것이다. 또한 TV 모니터에 상징적으로 등장하는 뉴스앵커에게 관심을 갖고 그들의 입이 또 다른 '빅 브라더'와 신호를 주고받는 소통의 창구가 되어 진실을 가리고 우매한 대중을 위해 반복적으로 교육시키는 것이라고 생각했다. 이렇게 '빅 브라더'가 눈에 보이지 않으면서 세상을 조정하는 권력이라는 것을 비판했다. 작품은 'TV', '거짓말', '권력' 등으로 캔버스 화면에 TV 모니터의 앵커를 확대시켜 그려갔다.

그는 1990년대 중반부터 2004년까지 10여 년은 공백기로, 작품 활동을 뒤로 미루고 대구에서 부친의 사업을 돕는다. 그리고 IMF로 인해 사업은 부도가 나고 그 충격으로 부친은 갑작스럽게 쓰러진 지 얼마 가지 않아 돌아가신다. 그는 가장이 되어 경제적으로 어려운 고비를 맞이한다.

공동경비구역_227×182㎝_캔버스에 아크릴 전사, 유채_2004

신자유주의의 탐욕과 화려한 그림자

그는 10여 년의 공백기를 넘어 일산에 작업공간을 구하고 대형작품을 제작한다. 그리고 1990년대 후반부터 쓰나미처럼 몰려와 우리사회를 지배했던 신자유주의 무한경쟁 자본을 앞세워 현대인의 탐욕과 부조리, 사회적 불균형, 독점자본구조와 분배의 모순에 대해 영향을 미치는 것을 다각적인 시점에서 바라보았다. 그리고 객관적인 관찰자의 시점에서 좀 더 면밀하게 시대의 모순을 파고들어가며 비판적인 현실을 조망하고자 했다.

가족_61×73㎝_캔버스 위에 오일_2018

작품 〈그것만이 내 세상, 2018〉에서는 노래방의 화려한 조명과 모니터에서 가슴을 드러낸 여인이 거울에 반사되어 더욱 탐욕스러움과 선정성을 드러내고 있다. 노래방 천장에 있는 발광체의 조명과 모니터의 선정성은 무한 자본을 앞세운 신자유주의의 향락과 판타지를 부추기고 말초신경을 자극하고 마비시키는 듯하다. 현대사회는 이미지와 정보의 홍수로 디지털 미디어의 속도가 일반적인 상식을 뛰어 넘어 마치 현대인이 롤러코스터를 탄 것처럼 위태롭기만 하다. 마초macho적인 성향을 드러낼 것 같지만 드러내지 않고 오직 감각적인 속성으로 더욱 기민하게 현대인의 말초신경을 자극한다. 말초신경이든 마초이든 모든 영역에서 자본의 논리가 작동되는 현재의 지점에서 그의 예술은 역설적이고 독창적인 회화양식으로 시대를 비판하고 꼬집어낸다.

그것만이 내 세상_130×162㎝_캔버스위에 오일_2018

그는 2017년 '광화문 촛불혁명'을 소재로 작품 〈촛불, 2019〉을 제작했다. 많은 예술가에 의해 역사적 사건을 소재로 자기 미학어법으로 작품을 제작한다. 그 역시 거의 매주 빠지지 않고 참여했던 촛불시위이었기에 또한 놓칠 수 없는 작품 주제였을 것이다. 대형 캔버스에 이순신 동상을 중앙에 놓고 수많은 촛불을 담아내었다. 임진왜란과 425년이라는 간극을 뛰어 넘어 2017년 대한민국을 지킨 영웅은 '촛불혁명'의 주체자인 국민이다. 그는 작품에서 425년이라는 역사를 교차시켜 '이순신'과 '촛불', 두 영웅을 하나의 이미지로 묶어내었다. 이순신의 동상 속의 미륵부처와 홍길동, 도깨비와 해치, 전통기와의 해학성 등은 모두 촛불정신과 맞닿은 형상들이다. 이렇게 '대한민국 국민'이라는 이름의 영웅을 이순신과 함께 대형화면에 가득 담았다. 아마도 그는 광화문에서 우리 시대의 수많은 '이순신'을 봤을 것이다. 이러한 우리 시대의 영웅은 신자유주의 시대에 자본이라는 외줄에 기대어 롤러코스터를 매일 타야만 하고, 폭주하는 각종 미디어의 왜곡된 교육을 받고, 보이지 않는 '빅 브라더'의 연출에 춤을 추어야 하는 순박함과 연약함을 가지고 있다. 그러나 참고 또 참고 더 이상 참지 못하면 일어서서 세상을 뒤집어버리는 역사의 주인이자 시대의 영웅일 것이다.

김영진은 공명심이나 자기 마케팅과는 거리가 멀다. 오로지 일산의 집과 허술하고 비좁은 작업실밖에 없는 사람이다. 그가 관심을 갖는 것은 오로지 자기미학으로 시대를 읽어가며 번뜩이는 발광체

촛불_227×182㎝_캔버스위에 오일_2019

로 시대 앞에 당당해지고 싶은 것뿐이다. 그러한 그는 오늘도 어두운 작업실에서 신자유주의의 화려하고 탐욕스런 긴 그림자를 분해하고 분석하는 일을 반복하고 있을 것이다.

김 영 진(1956년 대구)

- 홍익대학교 중퇴
- 개인전 8회(서울)
- 단체초대전
 2018, Oh! Real?전(나무화랑, 서울)
 2015, 서울서울서울 A3(시민청갤러리, 서울)
 2014, 나는 우리다(서울시립미술관 경희궁분관)
 2013, 내 앞에서다(세종문화회관 본관)
 신라의 신화(경주 실내체육관)
 2012, 꽃이 되어 바람이 되어(서대문 역사박물관)
 2010, 리얼리즘(마음등불, 헤이리)
 1995, 민중미술 15년전(국립현대미술관)
 제1회 광주비엔날레 특별전(광주시립미술관) 외 30여 회

작품소장처
 국립현대미술관

5월의 흙으로 빚어낸
500 나한

김희상은 공직자인 부친의 슬하에서 3형제 중 막내로 출생했다. 부친은 그가 일곱 살이 되던 해에 병마와 싸우다 운명하시고 이후 어머님은 아들 삼형제와 생계유지를 위해 바느질을 하였고 교육을 위해 광주로 이사했다. 그가 광주에서 초등학교를 다니던 때 전국 미술대회에서 큰상을 받은 것은 고교시절의 미술반 활동으로 이어지게 되었고, 미술대학 졸업 이후 현재까지 전업 조각가로 생활하게 된다. 무엇보다도 어려운 살림에도 예술인으로 성장하게 해준 모친의 격려와 후원이 있었기에 가능했을 것이다.

그의 부친은 강직하고 올곧은 성품의 소유자였다. 아니 그의 집안 내력이었다고 한다. 올곧지 못한 불의를 보면 참기가 어려웠고 공정

과 정의롭지 못한 사회에 침묵보다는 행동으로 대응하고자 했다. 그래서일까? 그는 1990년대, 뜨거워야만 했던 시대에 대학생 신분으로 바르지 못한 시대와 독재에 맞서기 위해 진보적인 미술단체에서 막내둥이로 힘들고 어려운 일들을 마다하지 않고 현장을 뛰어다니며 적극적으로 활동했다. 30대를 이렇게 보낸 그는 한 걸음 벗어나 이제 작업실에서 자신의 정체성을 찾아가는 작품제작에 열을 올리고 있다. 그의 깊은 의식 속에는 5월의 기억과 정신이 각인되어 있다.

5월, 기억과 현장미술을 주도하다

1980년 5월의 김희상은 고등학교 1학년으로 계림동 시절이었다. 학교는 휴교령이 내려졌고, 그는 호기심에 대문을 나서 가까운 금남로와 전남도청 인근으로 자주 사람구경을 다녔다. 시민군과 계엄군의 대치상태와 수레에 급하게 실려 가는 시체, 방송국화재, 총소리, 장갑차. 그는 5월의 현장에서 고등학생의 눈높이로 모든 것을 기억에 담아두었다. 대한민국 군인이 시민을 총과 칼로 죽이는 일은 옳지 못하다는 생각으로.

1989년 김희상은 군 생활을 마치고 미술학과에 4학년으로 복학한다. 그리고 전공으로 조소를 선택하게 되는 데에는 사치스러운 이유는 없었다. 다만 흙을 만지는 것이 좋았을 뿐이다. 조소수업의 아카데믹한 교수법에 자신이 기질적으로 맞지 않아서 반항적인 태도

를 보이며 수업을 이어가는 것이 어려웠다고 회상한다.

이즈음 대학에서는 학내운동에 학생이 대학운영의 주체자로 목소리를 키우면서 단체행동에 돌입했다. 그리고 교문 밖에서는 연일 독재정권에 맞서는 진보적인 인사를 중심으로 활발한 저항운동을 전개하고 있었다. 이때, 그는 문화운동으로 진보적 미술운동을 하던 선배 미술인과 함께 '학내 미술패연합(학미연)' 활동을 시작한다. 당시 '학미연' 단체는 각 대학 내 진보적 미술패 동아리로, '민족해방운동사(민해운사)'의 걸개그림은 전국의 '학미연' 단체가 주동이 되어 주제별로 그림을 그렸다. 조각전공으로 적극적으로 참여하지는 못했으나 '민족해방운동사' 자료(슬라이드)를 가진 '임수경'의 방북은 큰 논란으로 이어져 많은 동료 선배들의 고통이 뒤를 이었다. 그도 당시 경찰에게 쫓기어 한동안 피해 있었다.

김희상은 이렇게 시대의 불의를 참지 못하고 정의를 위한 행동을 했다. 대학교 복학 이후부터는 동아리 사람들, 주변 지인들과 함께 의식화 교육을 받으면서 누군가 앞장을 서야한다면 미루지 않고 뒤에 숨지도 않고 나섰다. 당시는 어둡고 무거웠던 시절, 시위 현장을 앞장서 헤집고 뛰어다녀야만 하는 시각매체 운동이 현명한 생각은 아니라고 할 수도 있을 것이다. 당시 많은 진보적인 미술 인사들은 뒤에 숨어 나서지 않고 있었음을 그는 알고 있었기 때문이다. 그러나 그는 나서야 했다. 임진란 의병처럼, 동학란 의병처럼. 부당한 권력의 국가폭력 앞에 스러지는 한이 있더라도 옳은 일이라면 두렵

지가 않았으니 피할 이유도 없었으며 늘 당당했다. 당시 '학미련'과 '민족미술인연합회(민미련)'은 각각의 조직이었으나 사실은 한 몸이나 다름없이 활동을 했다.

'민미련'에서 필요했던 시위 현장의 걸개그림, 만장 등 모든 시각매체물은 '학미련' 조직에서 밤 새워 제작하면 다음날 거리의 시위현장에서 바로 사용되고는 하였다. 그러한 활동으로 2년의 시간을 보내고, 대학졸업 후에도 '광주민미련' 소속으로 이어져 활동을 계속했다. 손이 빨라 그림도 곧잘 그렸던 그는 '광주민미련' 소속 조각 전공자로는 유일하게 기량이 뛰어나 조각물은 모두 그의 차지가 되었다. 자연스러운 일이다. 그래서 1991년과 92년 이후에도 그는 많은 조각 작품 제작에 매진하게 된다.

1990년대 초, 당시 시위 현장은 분신정국이었다. 분신자 '박승희 영정'과 '이철규, 5·18 묘지 조형물', '이한열, 박종철, 김남주, 들불 7열사, 이경동, 한상용 등 역사의 흉상'을 제작했다. 그는 이렇게 광주를 중심으로 전국 주요 시위 현장을 부당한 권력에 맞서는 정의로움으로 뛰어다녔다.

그는 시위 현장을 다니면서 한 가지 목마름으로 깊은 고민에 빠지게 되었다. 그것은 다름 아닌 예술가로 현장을 뛰어다니다 보니 정작 자신의 작품 제작에 손을 놓고 있었던 지난 시간에 대한 깨우침과 자기반성이었다. 그는 2002년을 기점으로 '민미련'의 조직일과는 선을 긋고 활동을 중단하게 된다. 정치적으로는 '김대중 정부'의

출범이후 일정한 성과를 이루었다는 판단이 있었으며, 그동안 소홀 했던 자신의 작품 제작을 위한 각오가 필요했다. 우선 인문학수업을 위한 서적 뒤지기와 사색과 역사현장을 위한 답사로 수년간의 시간을 보낸다. 이와 함께 자기 미학의 아우라aura를 구축하고 조형기법과 어법을 찾아 나선다. 결국은 시위 현장의 선동미술운동가에서 이제는 전업 조각가로 변신을 시도한 셈이다. 그가 30대를 모두 시위 현장에서 뛰어다니며 축척시켜 왔던 예술적 내공과 기량이 바탕이 되었을 것이다.

자연에서 깨우치는 조형언어

김희상은 남도南道에서 출생하여 성장했으니 자연스럽게 남도적 미감에 익숙하고 안정된 셈이다. 그래서 그가 제작했던 90년대 현장미술도 열사들의 흉상도 투박하고 거친 손맛이 돋보이는 성과물 이었다. 이러한 미적 정서를 바탕으로 2001년 그는 첫 개인전(서울, 인사갤러리)을 갖는다.

"나는 언제나 숲으로 간다. 그리고 숲의 숨 쉬는 소리를 듣는 다.(중략) 인간이 하는 일이 자연의 순환 속에 녹아들고 소통되기를 숲에서 배우는 것이다.(중략) 절단되어 파내고 깎아내는 파편 속에서 어느덧 나를 떠나 인간의 역사와 생명의 무게를 쫓는다(1회 개인전 카탈로그 작가에세이 발췌)." 이 글을 통해서 읽을 수 있는 점은 우선 그의 자연관이다. 이는 인간과 자연의 '합일치合一致'에서 출발하는 자연

관이다. 자연을 닮아가는, 자연과 함께 하고자는, 자연에 순응하고
자 하는 자연관은 우리 선조부터 이어져온 전통적인 사상이자 삶이
었으며 정신이었기에 그의 예술은 이 지점에서 출발되고 있다는 점
을 강조한 것이다. 이렇게 그의 첫 개인전은 숲에서 얻은 나무를 사
용한 거친 나무 회화작품으로 전시장을 연출했다. 나무는 그동안 자
주 다루었던 재료는 아니었지만 나무에 회화적 기법을 접목하여 스
케치하고 깎아내고 다듬었다. 그리고 흙으로 깎아낸 부분에 상감하
듯 덧칠을 했다. 인물을 대상으로 회화적 요소를 강조하면서 흙을
자유롭게 사용하고 싶은 마음이었다. 그러니까 나무를 깎고 다듬어
평면을 만들고 흙으로 그림을 그린 것이다. 즉, 흙을 이용한 나무에
회화를 한 것이다.

첫 개인전에 출품되었던 작품 〈숲으로부터, 2001〉는 원형의 통나
무를 거칠게 깎고 다듬어 부조 형식으로 조각하고 흙으로 상감을 올
렸다. 작품표면의 흙은 세월과 함께 자연스러운 흔적으로 남아 있
다. 이렇게 그의 첫 전시는 유일하게 1점의 작품만을 남기고 있다.
이 전시를 통해 그의 자연관을 읽을 수 있겠으나 조형성은 성숙되지
못하고 거칠고 완성도 면에서 아쉬움을 남기기도 했다. 그러나 첫
개인전을 통해 얻을 수 있었던 점은 자신의 작품제작에 대한 성찰과
조형성에 대한 아쉬움에 대한 반성으로, 이듬해 운동권의 현장미술
과 일정한 거리를 두게 되는 결정을 하게 된다.

앞서 밝힌 바와 같이 그는 첫 개인전을 마치고 이듬해(2002) 미술

숲으로부터_50×40×190㎝_나무와 흙_2001

운동권과의 거리를 두고 목적지가 없는 여행을 떠난다. 자기성찰을 위한 시간을 스스로 갖기 위함이었으며 홀로 하는 자신의 미학수업을 위한 것이다.

5월의 흙으로 빚어낸 500나한

그는 모든 외부와 단절하고 수년간 목적 없는 여행을 하던 중 사찰을 자주 만날 수 있었다. 유명한 사찰에서부터 이름 없는 암자에 이르기까지, 사찰을 여행하면서 자주 만날 수 있었던 것은 불상과 함께 '500나한'이다. 나한상羅漢像은 불교의 깨달음을 얻은 성자이고, 500인은 부처와 인간의 사이에 존재하면서 깨달음을 전파하는 민중인 것이다. 그는 깨어 있었던 5월 광주민중과 사찰의 500나한상을 중첩시키면서 그가 친숙하게 다루어 왔던 흙으로 500나한의 민중상을 제작해야 한다는 의무감을 갖게 되었을 것이다.

김희상이 체험한 80년대 이후의 시대를 지배했던 정치적 사회경제적 상황은 국가폭력과 함께 무한경쟁 시대이자 약육강식의 자본논리가 지배하는 자유 시장경제 체제였다. 감히 소시민이자 민중에게는 어찌할 수 없는 거대한 불만과 고통이 커다란 모순의 바위덩어리로 다가왔을 것이다. 올곧고 강직한 부친의 피를 받은 그에게 시대는 정의롭지 못하고 불공평과 이율배반적인 현실, 미래를 예견할 수 없는 불안함 등으로 그는 물론 모든 민중에게는 일그러진 고통스러운 일상의 반복임을 잘 알려주고 있다. 이러한 사회구조 속에 젊

은 예술가의 출구는 고단하고 어려운 삶이겠지만 오로지 작품제작으로 어려운 현실과 정면대결로 극복해야만 했다.

이렇게 그는 500나한으로 시대의 깨어 있는 민중을 제작한다. 인물상은 세련되거나 잘생긴 인물상이 아니다. 모두가 남도南道적 미감과 정서를 담아내는 고즈넉하면서 투박한 손맛의 인물상이다. 운주사(화순군), 김희상 작업실 인근 불상의 고졸미古拙美가 느껴지듯 남도적 자연관을 바탕으로 한 그의 예술은 작품의 서정성까지 자신도 모르게 불속에서 녹여내고 있었다.

모두가 김희상이 일상을 통해 자주 만나는 그러한 평범한 사람의 모습이 나한상이 되어가고 있었다. 그의 예술의 뿌리는 5월 광주에 두고 그 뿌리를 통해 얻어지는 자양분은 흙이 되어 울고, 웃고, 화내

사람꽃-희노애락_2018

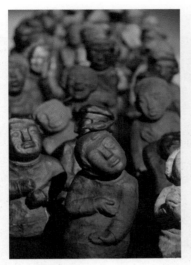

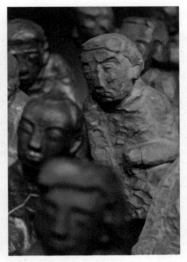

아빠의 청춘 079　　　　　　　　　　아빠의 청춘 080

고, 고통받는 다양한 표정의 나한상이 되어 민중의 삶을 통한 '희로
애락'의 모습을 담아낸다. 그리고 유약은 사용하지 않고 거칠고 투
박한 그의 손끝을 통해 하나하나를 전통 가마에 구워 제작했다. 그
래서 나한상은 하나도 같은 표정이 없다. 어찌 보자면 우직스러운
일이겠으나 그는 이렇게 현재까지 180여 개의 나한상을 제작했다.

　우리 시대의 평범한 민중은 무한경쟁의 구조에서 현실과의 괴리
감과 불안, 끊임없는 욕구와 탐욕 등 어쩌면 이러한 현실로부터 자
기해방을 매일 꿈꾸고 있을 것이다. 그리고 무한경쟁의 사회구조에
서 노력해도 이룰 수 없는 한계를 뛰어넘기 위한 소망을 꿈꿀 것이
다. 김희상은 작품에 등장하는 평범하고 소박한 사람, 이 시대의 진
정한 주인인 나한상들을 '5월 광주'의 흙으로 빚어 그의 정성과 열

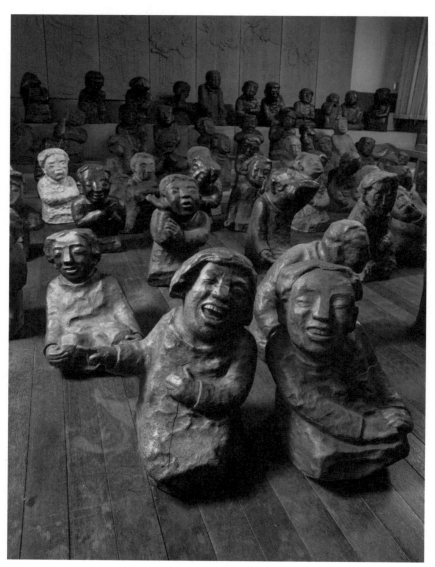

사람꽃-희노애락_2009-2018

정, 자연주의적 예술관으로 구워내고 있다. 깨어 있는 5월의 민중인 나한상은 시대를 움직이고 역사를 창조하는 주체자여야 함을 그는 다시 일깨워주고 있다. 그리고 '500 나한'을 마치면 '광주 피에타' 제작을 준비하고자 한다.

김희상(1964년 전남 나주)

- 호남대학교 미술과 졸업
- 개인전 6회(2001~2018, 서울, 광주)
- 단체 초대전
 2020, 애국지사 성동준(3대 전남도교육감) 흉상제작
 2019, 저항과 기억(나주, 나빌레라문화센터)
 오월 미술전(광주, 은암미술관)
 2018, 4인4색전(광주, 광주시립 금남분관)
 2016, 제주 4·3 미술제 '새드림-공감전(제주 도립미술관)
 2015, 민주인권평화전 '아빠의 청춘(광주시립미술관)
 2009, 국제도예교류전(중국, 장춘) 등 다수

작품소장처
 광주시립미술관

역사의 새벽,
5월 전사의 벼린 붓

필자는 2010년 광주민주화운동 30주년 기념 '오월의 미학 (1)' 발간 시 '민중미술 30인' 특별기획에 이상호 작가 인터뷰를 준비했으나 장기간의 정신병원 입원치료로 스튜디오 방문과 인터뷰에 어려움이 있었다. 그러나 현재는 양호한 건강상태로 작품 활동에 매진하고 있어 기쁘고 다행스러운 일이다.

이상호는 1980년대 중반, 광주민중미술의 막둥이 세대로 대학 화우들과 함께 위태롭고 급박한 시위 현장에 쓰일 걸개그림과 만장, 포스터를 날을 세워 신속하게 제작해야 했다. 그렇게 그려진 걸개그림으로 인해 1987년 국가보안법 위반으로 구속되어 고문의 고통과 후유증으로 정신병원의 입원과 치료가 현재도 이어지고 있다.

그의 맑고 선한 눈을 바라보면 욕심이 없는 맑은 사람이라는 것을 쉽게 읽을 수 있다. 이러한 사람이 80년대의 뜨거웠던 시위 현장에서 벼린 붓으로 역사와 시대의 정당성을 깨우쳐주기 위한 '5월의 전사'가 되어야 했다. 왜곡되고 뒤틀린 시대와 현실을 온몸으로 부둥켜안고 기약할 수 없었던 역사의 새벽을 마주해야만 한 것이다. 그리고 그는 오늘도 5월의 벼린 붓끝으로 올곧고 건강한 시대로 한반도의 평화를 열어간다.

그만 좀 쫓아와라, 정신병원의 40년

1979년 동국대학 불교미술학과에 입학 후 '동국대 목포재향 향우회(20여명)'에 가입했으며, 의식 있는 동료 선배들과 함께 그는 매일 서울역 앞 '서울의 봄' 집회에 참여하였다. 그러던 이듬해인 동국대 2년에 '광주민주항쟁' 소식을 접할 수 있었다. 그리고 흥미가 없던 동국대학교 불교미술학과를 중퇴하고 조선대학교에 입학(1984)한다. 동시에 조선대 미술패 '땅끝'을 7명의 화우들과 함께 조직하고 이상호는 광주 '5월의 전사'가 되었다. 오전에는 학내시위 활동, 오후에는 사회운동 집회장에서 쓰일 걸개그림, 포스터를 쉬지 않고 급박하게 분초를 다투어 제작했다. 시위 현장의 그림은 속도전이었기에 거의 매일 날을 새는 공동 작업이었다.

이상호는 한국 근현대사의 어둡고 무거운 역사에 집중한다. 일제에 맞서 목숨을 내려놓고 항일을 했던 독립 운동가는 해방을 맞이하

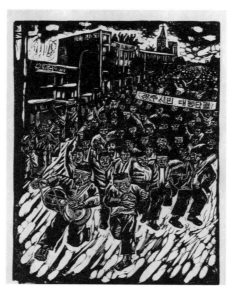
중앙로전투_32×23cm_고무판화_1987

면서 빨갱이로 몰려 탄압을 받고 친일을 했던 세력은 제도권 안에서
부와 권력과 명예가 이어지는 굴절되고 모순된 역사에 분노한다. 그
리고 해방 이후 오늘까지 미국에 대한 정당하지 못한 신 사대주의와
그 권력에 굴복하여 생존을 위한 시녀가 되어야만 했던 현실을 반성
한다. 특히 주변 강대국과 부당한 군사독재를 옹호하고 이 땅의 평
화통일과 민주화에 깊은 수렁과 고통을 안겨주고 있는 그들을 심판
하고자 한다. 그래서 이 모든 문제들이 분단 현실에서 출발된 그의
붓끝에서 용솟음치는 끓는 피가 되었다.

그는 1987년 6·10 서울항쟁에 적극 참여하면서 경찰에게 쫓겨
새벽까지 도망다녀야 했다. 군부 독재의 최루탄에 맞서는 그의 화염

병과 함성은 정의요 개혁의 열망이었기에 멈출 수 없었다. 이때 제작했던 수많은 판화 중 〈그만 좀 쫓아와라, 1987〉가 있다. 쫓아오는 경찰에게 잡히지 않으려고 도심의 골목골목을 피해가며 질주하는 도망자에게는 극도의 긴장감과 두려운 공포가 있다. 그때 도망자였던 그는 곧이라도 판화에서 뛰어나올 듯하다. 칼끝에서 오는 속도감과 비장함, 쫓기는 긴박한 상황이 도망자의 두려운 공포를 드러내고 독재자 시녀경찰의 무지비한 폭력은 서울역 앞과 광주 금남로 아스팔트에 새겨져 있다.

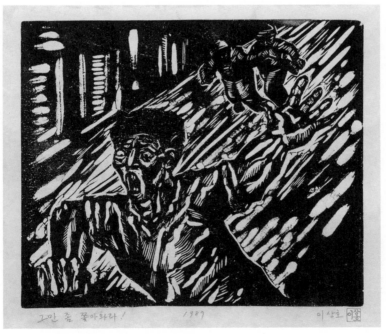

그만 좀 쫓아와라_23×30㎝_고무판화_1987

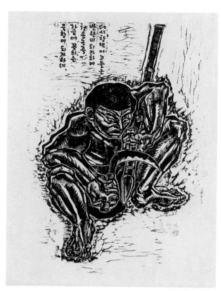

죽창가_72×54cm_목판화_1987

 그는 기념비적인 걸개그림으로 80년대의 정점을 남긴다. 1987년 8월, 광주 YWCA에 내걸린 '백두의 산자락 아래 밝아오는 통일 새 날이여'를 그의 화우와 공동으로 제작한다. 그 걸개그림의 전국순회 첫 전시는 '서울 그림마당 민'에서 있었고, '민중해방과 민족통일 큰 그림 잔치'의 전시와 9월 제주 순회전시 중 작품은 경찰에 압수되고 그는 구속된다.

 이 사건으로 그는 남영동 대공 분서로 끌려가 조사와 고문으로 삶과 죽음의 50여 일을 보내고, 국가보안법에 의해 '고무찬양'과 '이적물 표현'이라는 죄명을 받는다. 그리고 고문 후유증과 스트레스로 서대문형무소에서 일반정신병원으로 이감되었다. 이후 광주 미

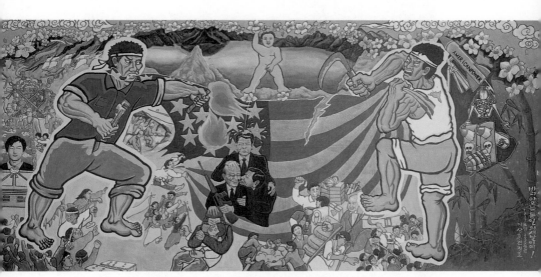

백두의 산자락 아래 밝아오는 통일 새날이여_260×650㎝_캔버스 천 위에 아크릴_1987

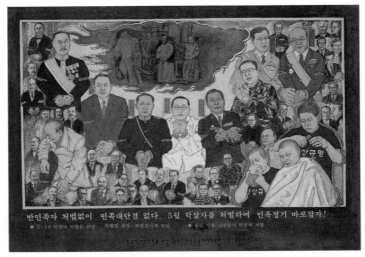

역사의 심판에는 시효가 없다_120×170cm_종이 위에 채색_1995

문화원에서 시위와 화염병 투석으로 광주경찰서로 연행되어 폭행에 의해 치명적인 머리 부상을 입고 다시 정신병이 심화되었다. 현재는 광주 트라우마센터에서 월 2회 상담치료를 받고 있다.

민중불화로 보는 아미타불의 세상

앞서 밝혔지만 이상호는 동국대학교 불교미술학과에 잠시 적을 두었고 백양사 지선스님을 따라 두 번 출가도 했다. 이에 대해 명확하게 해명할 수 없지만 아마도 부당한 시대에 그는 불교에 의탁하고 힘겨운 시대 상황을 피해가는 접점을 찾고자 한 것은 아니었을까?

이상호가 자주 그리는 부처는 '아미타불상(모든 것이 완벽하게 갖추어진 극락세상, 불과를 얻은 사람이 환생하여 살아가는 세상을 지배하는 부처)'으로

대부분 사찰의 극락전에 봉안되어 있는 그림이다. 그는 '아미타불'에게 무엇을 바라고 그림을 그렸을까? 역사의 굴곡진 현장에서 의연하게 일어섰던 수많은 의병들, 일제에 항거했던 독립운동가들, 부당한 권력에 외치던 민주투사와 노동운동가 선배들이 걱정 없는 극락 세상에서 환생할 것을 염원한 것은 아니었을까? 그 기도는 극락환생과 평화통일 그 지점에 맞추어져 있을 것이라 생각한다.

그의 판화작품 〈아미타여래도, 1998〉가 있다. 이 작품은 탱화나 불화를 본격적으로 제작하기 전에 불상을 목판화로 제작한 첫 작품이다. 물론 불화를 그리기 위한 실험적 측면도 있었겠지만 '아미타불'의 세상을 목판화 양식으로 다량의 복제를 통해 보다 많은 민중과 함께 불교정신을 나누고자 했던 것으로 보인다. 이는 민중미술의 본연의 가치다. 특히 관심을 가지는 부분은 '아미타 불상'의 얼굴이다. 목판에 칼로 새긴 재료적인 특성을 인지하더라도 극락세상을 지배하는 부처의 위계나 품위는 뒤로하고 인물상이 어수룩하게 조각되어 오히려 친근감이 우선한다. 아마도 그가 부처를 제작한 처녀작이라는 점에서 오는 세련미 부족으로도 이해되지만 그보다 운주사의 수많은 돌부처와 같은 민중부처를 제작한 의도에 무게를 두고 싶다.

그에게서는 종교화의 함정에 대해 읽어가고 있음이 느껴진다. 종교화에는 종교인이 원하는 전통양식에 충실한 색체와 형상과 문양의 미학이 있다. 그는 종교화에서 전통적으로 요구하는 색체와 형상

외세막는 금강역사도_68×35㎝_
목판화_1987

의 설득력을 헤쳐가면서 민중성을 결합시키는 미학어법을 체득하고 있다. 다시 말해 그의 불화가 전통불화를 민중의 시각으로 재해석한 '민중불화'로 읽혀지기를 바라고 있기 때문이다.

그의 불화 중 대표적인 작품으로는 〈선덕사 후불탱화, 1997〉일 것이다. 이 탱화는 전통적인 색상과 양식, 그리고 형상에 충실하고자 하는 노력이 불상과 주변인물, 옷깃흐름 등 그림의 전반에서 읽혀진다. 이처럼 그는 불교정신을 냉정하고 성실하게 읽어가면서 인물형상과 색상 등 중앙부처의 주변 인물과 염주나 합장주 등의 형상 하나하나에 성실함을 담아내어 완성도를 높였다. 또한 중앙부처를 중심으로 양쪽에 배치한 부처의 머리를 감싸는 아우라aura, 그 윗부분

에 백두산 천지와 진달래를 그려 웅장한 입체감과 함께 우리 시대 민족의 염원을 그려 작가의 철학과 세계관을 담아놓았다. 그만의 독창적인 민중불화의 세계를 반영한 작품이라 보인다.

이 지점에서 종교화를 그리는 화가의 태도에 관한 문제를 지적하고자 한다. 종교화는 종교적 보편적 성질과 지향점이 정해져 있어 그 지점의 범주에 머물러 있음으로 부족함이나 넘치는 것을 경계하고 있다. 부족하면 부족함으로 어수룩함이 드러나게 되며, 지나치면 자칫 교만의 늪과 치기의 위험에 빠지기 쉬운 일이다. 즉, 자신이 그려놓은 종교화가 수많은 대중의 기도와 숭배로 초월적 대상이 되어가는 것은 화가 스스로에게 함정이 될 수 있기 때문이다. 종교의 세계관이 비할 수 없이 크기에 이를 대하는 작가적 자세는 종교지식과 자기철학과 집중력과 성실성, 그리고 겸손함이 뒷받침되어야 한다.

통일을 염원하는 예술적 화두

이상호의 예술적 화두는 한반도 분단문제에서 출발한다. 어디 이는 그만의 문제이겠는가? 분단을 극복하고 통일을 염원하는 것은 어린이부터 남녀노소를 가리지 않고 꿈꾸고 있는 민족적 숙원으로 '우리의 소원은 통일'이다.

그는 민족통일의 꿈을 '통일염원도'(2014)에 집약시켜 놓았다. 상부에 백두산 천지에서 시작해 하단의 한라산 백록담까지를 서로 연결하는 탯줄로 끌어당기고 중앙에는 연꽃이 된 김구, 문익환, 안중

근 등 민족지도자와 민주투사가 있다. 광주 5월시민군과 양민을 끌고 가는 미군, 학살하는 독재경찰과 군인, '조국통일'을 혈서로 쓰는 민중이 있다. 작품의 화면구성은 통일을 원하는 민족진영의 사람들로 메시지를 담아내고 이를 방해하고 탄압하는 국가주의 세력도 함께 그려져 있다. 그리고 화면의 주 색상은 녹색과 함께 암갈색이 주류를 이루고 있다.

'통일염원도'는 이상호의 야심작으로 색상과 조형방식에서 민화적 요소를 끌어 들여와 제작된 작품이다. 화면은 원근법을 무시하고 이미지를 중첩시키는 평면적이고 서술적인 구성으로, 중앙에 강물로 흐르는 탯줄은 상부에서 하단까지 이어져 있다. 탯줄은 생명이다. 백두와 한라가 하나의 생명으로 연결되어 필연적인 통일을 중심에 놓고, 연꽃이 된 역사 속의 인물은 부처가 되고 보살이 되어 한반도를 지키고 있다.

이상호가 2020 광주비엔날레 본 전시에 초대되기로 결정이 되었다는 반가운 연락을 받았다. 오늘도 그의 비좁은 스튜디오에서 신작 제작에 바쁜 시간을 보내고 있을 것이다. 그는 이번 광주비엔날레 본 전시 참여에 큰 기대로 흥에 차 있어 보인다. 야심찬 신작을 준비하고 있다. 이번 광주비엔날레로 그의 작품 활동에 전환점이 될 수 있기를 바라며, 기대를 걸어보고자 한다.

이상호는 1980년부터 외골수로 자기 미학을 기초로 한 형상성을

통일염원도_274×179㎝_천 위에 아크릴_2014

구축하기 위해 5월 현장에서 날을 새어가며 다져왔다. 또한 그는 역사를 원시안적으로 바라보며 평화통일을 위한 작가적 소명의식과 책무로 무장되어 있다. 민중미술 막둥이 세대인 그에게 남겨진 예술적 과제는 지금까지 체득된 형상성으로 민중미술의 새로운 담론을 담아 낼 수 있기를 조심스럽게 기대해본다. 새벽별은 그의 눈빛처럼 맑고 크게 보일 것이다.

이상호(1960년 광주)

- 조선대학교 미술대학 졸업
- 개인전
 역사의 길목에서(광주, 2015)
- 단체초대전
 2021, 제13회 광주비엔날레 본전시
 2015, 5·18민주화운동기록관 개관기념전(광주, 5·18민주화운동기록관)
 2014~2015, 망원동 걸개그림전(광주, 망월동구묘역)
 2013, 오월 1980년대 광주민중미술전(광주, 시립미술관)
 2010, 광주민중항쟁 30주년 기념전(광주, 금호갤러리)
 2008, 민주사회를 위한 변호사모임 창립 20주년 기념전(서울, 모란미술관)

사찰불화

 광주 선덕사 극락전 후불탱화(1997)
 임곡 광재원 포교당 약사여래 후불탱화(2001)
 완도 신흥사 산신각 탱화(2006)

활동

 현) 민족미술인협 회원, 민예총 회원

연좌제의 5월 시민군이 품은
땅의 역사

송필용은 고흥의 가난한 농부의 2남 5녀 중 장남으로 태어났다. 그의 백부伯父가 '여순반란사건'에 연루되어 온 가족은 죽임을 피해 수년간 뿔뿔이 흩어져 살았기에 어린 시절부터 어려움을 겪으면서 성장했다. 그리고 '연좌제'라는 단어의 뜻을 이해할 즈음은 대학에서는 격렬한 학내시위로 경찰에 쫓기다 체포되어 취조와 폭행을 당해야만 했다. 그는 5·18 민주항쟁 시, 시민군으로 총을 들고 버스와 트럭에서 '전두환은 물러나라'와 '독제정권 타도'를 목 터지게 외치면서 이 땅에 민주주의를 위한 전사가 되어야만 했다.

화가의 꿈을 키워왔던 그는 성장을 거듭하면서 광주에서 진보적인 미술단체에 소속되어 활동을 했지만 집단창작에는 나서지도 힙

쓸리지도 않고 홀로 그림을 연마했다. 역사를 거듭 깨우치며 자기미학의 아우라aura를 구축한 것은 예술의 양식과 붓놀림에 세련미를 더하게 하였다. 모든 사물의 본질을 읽어가고 역사의 주인인 민중에게서 겸손함을 학습하며 고향의 바다와 들판, 그 풍경에서 우러나는 감동의 울림을 정情으로 담아내기 시작했다. 그래서 작품은 밝은 세상의 투박한 풍경이지만 가볍지 않고 오히려 역사의 장엄함이 배어 있고, 인물은 섬세하지 않지만 삶을 통한 민중의 고통과 현실을 담아내었다. 예술을 통해 역사와 현실을 애정 어린 시선으로 통찰하며 어둠 속에서도 사물과 현상의 본질을 읽어가며 민중의 물빛 서정성을 키워가고 있다.

연좌제에서 출발한 5월 시민군

송필용이 초등학교 2학년인 어느 날, 할아버지는 "너는 집안의 장손이니 이제 알아야 한다. 공무원이나 군인, 경찰에는 나갈 수 없다. 그러나 반드시 출세해야 한다."라는 말씀을 해주었다. 당시 무슨 뜻인지 몰랐을 것이다. 그리고 고향의 바다와 들판을 뛰어다니고 분청사기 가마터(고흥군 운암산)에서 도자기 파편들도 주워 모았다. 그가 출생하기 전, 진보적인 사상의 백부는 '여순반란사건'에 연루되어 피신하면서 '백아산'(화순군 소재)에 입산한 후 행방불명이 되었다. 또한 백모는 진압대에 죽임을 당한 후 시신도 찾지 못하고 살던 집은 소각되었다. 그 일로 온 가족은 뿔뿔이 흩어져 수년간 고향을 떠

나 피해 있다가 다시 모여 살았다고 한다. 집안의 둘째였던 그의 부친은 백부를 대신한 장남으로 농사를 짓는 것 외에 다른 삶은 허락되지 않았다. 가족 모두는 이데올로그의 무게에서 자유롭지 못했던 가족사의 고통과 어려움에서 벗어날 다른 대안이 없었으며, '연좌제'라는 감시와 무거운 어두운 긴 그림자는 늘 따라다녔다.

송필용이 '연좌제'를 피부로 느낄 무렵은 대학 입학을 전후해서일 것이다. 대학입학 시기에는 크고 작은 시위집회가 거의 매일 끊임없이 일어나고 있었다. 민주화의 과정 속에 있었던 불운한 세대로 일정한 성과를 이루었지만 그만큼의 고통과 아픔을 감수해야 했다. 오전에는 수업을, 오후에는 시위참여를 반복하던 3학년(1979), 그는 경찰에 두 번이나 체포되었다. 한 번은 시위 현장에서 체포되어 훈방으로 풀려나고, 두 번째는 학교 수업도중 형사가 찾아와 체포되었다. 경찰서로 끌려가 2박 3일간의 폭력에 온몸은 피투성이로 멍이 들고 얼굴은 부어올라 병원에 2주간 입원을 해야 했다. 이러한 시간 중에도 늘 과거 집안일(연좌제)에 대한 두려움이 있었으나 불의를 보고 참지 못하는 젊은 피의 뜨거운 가슴은 자제시키지 못했다.

1980년 5월 18일, 계엄령이 선포된 학교정문에서 공수부대와 학생 사이에서 등교를 두고 다투는 싸움은 금남로로 확대되면서 5·18은 시작되었다. 주저 없이 머리에 띠를 두르고 각목과 소총을 잡고 버스와 트럭에 몸을 싣고 구호를 외쳐야만 했다. 그래야만 가슴에 응어리진 울분을 달랠 수 있었기 때문일 것이다. 매일 금남로 분수

대 앞에 모여서 결기를 다지고 적십자병원, 전남대병원, 조선대병원, 전남도청 상무관을 오가면서 시신을 옮기는 자원봉사와 시민군을 번갈아 가는 역할을 해야만 했다.

대학에서 미술사를 통해 올곧은 역사에 새롭게 눈을 뜨기 시작하면서 '5월 광주'는 다시 다가오게 되었다. 민중의 깨우침도 시대의 정당성도 지향해야 하는 예술을 찾아가는 데 나침판이 되었다. 자기 예술의 형상성을 연구했던 시간은 새로운 이론적인 무장과 함께 시대의 정당성을 기록하고 역사 앞에서 증언하는 현실참여의 예술을 출발시키기에 충분했다. 자본주의 사회체계에서 계급과 합리적인 부의 분배는 어떻게 이루어져야 하는 것일까, 현실을 어떠한 형상으로 구현할 것인가 등의 미학적 화두를 서두르지 않고 고민을 반복했다. 그것은 그의 느긋하고 차분한 성격의 반영일 것이다.

이 시기에 대형작품인 150호 크기의 두루마리 캔버스에 '5월 광주'를 주제별로 나누어 10점을 제작한다. 그러나 가난했던 청년기 시절, 소홀한 보관으로 작품은 아쉽게도 망실되고 남아 있는 1점은 〈학살-금남로, 1986〉이다. 이 작품은 공수부대가 금남로 시위대를 진압하는 것을 그린 작품으로, 그 긴박한 순간을 포착했다. 우선 27세의 청년작가로 150호 대형 두루마리 10점을 제작했다는 것은 규모면에서 놀랍기도 하지만 높은 완성도 또한 놀랍다. 쫓고 쫓기는 긴박함을 담은 붓질과 핏빛의 흔적은 더욱 긴박감을 강조한다. 흰색의 강한 붓질 속에 함축된 형상은 '연좌제'에서 출발한 '5월 시민군'

학살- 금남로_234×140㎝_캔버스에 아크릴릭_1986

의 정의롭고자 했던 뜨거운 열정과 용기가 조형적인 담대함으로 환생한 분노이자 시대의 정당성이다.

땅의 역사에서 찾아가는 서정성

그는 그렇게 뜨거웠던 광주에서 80년대를 관통해오면서 쉬지 않고 역사 탐구와 시대분석으로 예술적 예지력을 확장시켜가며 현재를 형상화시켜 갔다. 더러는 자신과 시대의 모순으로 갈등을 겪어야 했을 것이며, 형상을 이끌어 내는 고통스러움과 끊임없이 싸움을 해야 했다. 이러한 과정을 거듭하면서 냉정과 성찰을 통한 내면에 뜨거움을 삭히고 또 삭혀가면서 캔버스를 지우고 다시 붓을 잡기를 반복하며 예술관과 세계관은 점차 담대해지고 확장되어 가고 있음을 작품으로 증명해주었다. 우리강산 남도 땅에서, 근대가 시작되었던

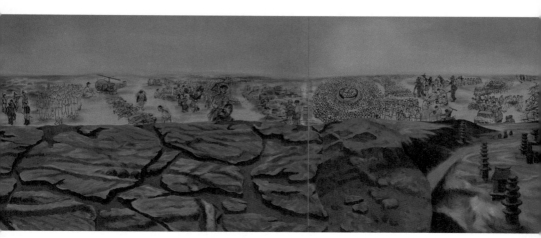

땅의 역사 7_130.3×1650㎝_캔버스에 오일_1987~1989

'동학'에서부터 '광주5월'까지 100여 년의 역사를 한눈에 읽어가는 17m의 대서사시를 완성했다.

그의 작품 〈땅의 역사, 1989〉는 한국 근현대사의 중요한 시점인 동학을 기점으로 백산과 황토현의 붉은 땅, 일제강점기의 독립군, 6·25전쟁과 광주 5·18까지를 파노라마형식으로 차분하게 역사적인 서사를 묵직하게 담았다. 그리고 마지막 끝부분에 그의 딸을 그려 넣어 미래세대의 희망을 담았다. 물론 28세의 청년화가의 거친 사건 위주의 역사에 대한 접근방식과 인물, 땅, 하늘을 처리하는 방식에는 다소 아쉬움이 있겠으나 그것은 중요치 않다. 젊은 나이에 예술적 용기와 역사를 바라보는 담대함에 경의를 표할 뿐이다. 사실 이 작품을 비롯한 또 다른 대작인 〈샘〉, 〈정화수〉 등은 서울과 광주의 순회전(1989)에서 많은 사람들을 놀라게 했고 그를 각인시키기에

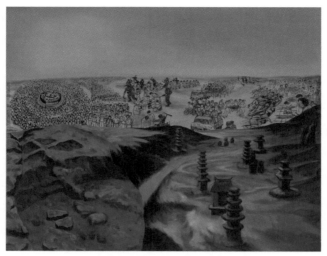
땅의 역사 7(부분)_130.3×162㎝_캔버스에 오일_1987~1989

충분했다.

　송필용은 백부와 함께 많은 죽음이 갇혀 있을 '백아산'을 주제로 작품을 제작한다. 작품 〈땅의 역사-일어서는 백아산, 1995〉은 백아산 안에서 용암이 끓어오르듯 부풀어 몽실몽실 피어오르는 한 강한 이미지를 보여주고 있다. 백부를 비롯한 수많은 죽음들이 이루지 못한 세상에 대해 응어리진 억울한 한限이자 분노일 것이다. 예술로 백부의 못다한 한과 분노의 형상을 일으켜 세운 것이다.

　그는 다시 우리 땅의 정신과 역사탐구를 위한 전남의 가사문화권과 금강산의 아름답고 화려한 땅의 진경을 담아낸다. 가사문화권은 조선시대 선비문화인 시가문학이 응축된 산실로, 불의에 맞서고 절제된 삶의 원천이기도 하며 유교와 도교, 자연주의 사상이 응축되어

땅의 역사-일어서는 백아산 2_130.3×194㎝_캔버스에 오일_1995

자기성찰이 요구되고 있는 곳이다. 이렇게 전통의 정신인 뿌리 깊은 장소를 전통회화 기법중 하나인 '부감법俯瞰法'으로 산하를 확장시켜 바라보며 소쇄원과 면앙정, 송광정과 정자나무와 대나무, 그리고 소쇄원의 물길에 집중시켜 작품을 제작했다. '가사문화권 연작'은 전통의 교훈과 정신을 자연풍경에 담아 투박하고 정감어린 서정적 어법으로 나름의 성과를 거둔다.

그리고 2000년대에 접어들면서 시대를 바라보는 예술가의 책무감이 무엇인가에 대해 더욱 깊이 성찰한다. 그러한 연장선에서 사계절의 금강산을 확인하고, 더욱 확장된 우리산하의 역사와 겸제 정선의 진경정신을 탐구하여 '금강연작'에 몰입한다. 그는 금강산을 제작하기 위해 2번 금강현장에서 스케치를 해온다. 제작방법은 '부감법'과 '조화기법彫花技法, 물감을 긁어서 그리는 조선 초기 분청사기

땅의 역사(부분)-붉은 정화수_194×130.3㎝_
캔버스에 오일_1987

땅의역사_227.3×162㎝_캔
버스에 오일_2015~2018

음각기법'으로 금강산의 구석구석을 서정적인 어법으로 담아내었
다. 또한 이러한 과정이 중첩되고 쌓여가면서 역사를 바라보는 건강
한 예술가의 정신을 탐구한다. 화면에 색감이 마르기 전에 즉흥적이
고 자유분방한 선을 긋는 분청사기의 '조화기법'으로 어린 시절 고
향의 분청사기 터에서 입력된 투박한 미감을 되살렸다. 금강산 실경
에서 축적된 '조화기법'은 그만의 집중력을 요하는 창의적인 미학
어법으로 형상력의 완성도를 높이고 있다. 그리고 그 선은 시간이
흐를수록 더욱 자유분방 한 역사에 대한 형상을 깊이와 아우라로 충

의와 곧은 정신을 상징한다.

두 가지 작품경향으로 과거와 크게 변화된 면모를 확인하게 된다. 과거 작품과의 차별성은 독창적인 미학어법으로 서정성을 확보하고 있다는 점이다. 표현이 강한 현실적인 사실주의 미학어법을 앞세우지 않고 더욱 성숙된 서정성을 앞세워 우리산하를 전통회화양식으로 현대적인 해석을 통해 도입한다. 이러한 작품변화는 높은 미학적인 평가를 이끌어놓았으며, 미술시장에서도 긍정적인 반응을 이끌게 되었다. 이는 민중미술이라면 거칠고 무서운 그림을 그리는 화가라는 이미지를 벗게 해주는 충분한 사례가 되고 있다.

곧은 소리는 소리이다 12_41×53cm_캔버스에 오일_2019

역사의 샘-5·18분수_41×53cm_캔버스에 오일_2020

역사의 덩어리와 민중의 외침

송필용은 역사를 읽어가는 새로운 소재를 위해 바위덩어리와 폭포를 찾는다. 대형 캔버스 위의 큰 바위덩어리는 역사의 집약처일 것이다. 바위는 오랜 세월 그 자리를 지켜가면서 민중이 어떻게 살아 왔던가를 지켜본 응축된 역사이며, 역사의 상흔이 쌓이고 쌓인 덩어리이자 주체인 민중이다. 폭포의 물줄기는 시대별로 만나게 된 수많은 세파와 외세이자 또한 웅장하면서 올곧은 민중의 외침을 은유한다. 어떠한 폭포는 거세고 힘찬 물길이 있겠지만 어떠한 폭포는 가녀리고 조용한 물줄기다. 그러나 그의 폭포는 모두가 힘차고 거센 물줄기다. 우리의 현대사가 그러하듯, 그가 지난 시간 살아왔던 가족사와 삶이 그러하듯, 바위와 폭포의 단순한 이미지가 대형화면에

집중되어 채워진다. 역사와 민중을 형상함에 있어 다른 군더더기는 필요 없다. 최근 그의 '폭포연작'은 곧은 역사와 민중의 외침이 거칠고 투박한 물빛의 서정성과 함께 어우러져 있다. 서정성은 예술을 감동시키는 출발선일 것이다. 그 서정성은 붓의 움직임과 두터운 물빛으로 그만의 독창적인 민중미학의 가치다.

이렇게 바위와 폭포의 연작은 대형화면에 단순한 이미지로 대상의 본질에 집중시키고 있다. 즉, 역사의 울림과 민의의 외침이라는 주제를 형상화 하는 데 회화적인 깊이와 함께 물빛의 서정성을 담아내고 있어 더욱 묵직한 감동으로 다가 온다.

송필용(1959년 전남 고흥)

- 전남대학교 미술교육과 졸업, 홍익대학교 대학원 졸업
- 개인전 20회(광주, 서울)
 - 2020, 영감중국-그림 너머 그림(예술의 전당, 서울)
 - 직시, 역사와 대면하다(국립아시아문화전당 문화창조원, 광주)
 - 2018, 천년의 하늘, 천년의 땅 (광주시립미술관, 광주)
 - 2017, 미황사(학고재갤러리, 서울)
 - 2014, 이응노, 대나무 치는 사람(이응노의 집, 이응노생가기념관, 홍성)
 - 2013, 오월, 1980년대 광주민중미술(광주시립미술관, 광주)
 - 2012, 평화의 바다-물위의 경계(인천아트플랫폼, 인천)
 - 2003, 진경 그 새로운 제안(국립현대미술관, 과천)
 - 1999, 몽유금강-그림으로보는 금강산300년(일민미술관, 서울)
 - 1994, 민중미술15년전(국립현대미술관, 과천)

작품소장처

국립현대미술관, 서울시립미술관, 경기도미술관, 일민미술관. 전북도립미술관, 광주시립미술관, 청와대, 겸재정선미술관

5월의 여백
– 명상의 무無, 번짐의 유有

정광희는 전라도 고흥의 어느 시골에서 태어났으며, 부친은 한학을 깊이 공부하신 분으로 어린 아들에게 한문과 함께 그에 담겨 있는 정신과 삶의 자세, 지혜에 대해 많은 가르침을 주었다. 초등학교 시절부터 부친을 통해 먹을 갈고 붓을 잡는 법을 배운 기억은 문방사우文房四友가 낯설지 않고 오히려 친근했다. 이렇게 부친으로부터 자연스럽게 한학과 서예를 접하게 되었다.

그는 점차 성장하면서 본격적인 서예공부에 대한 갈증으로 운암雲菴 조용민 선생 문하에 입문하여 서예 5체(전서, 예서, 해서, 행서, 초서)를 연마했다. 이렇게 그는 20세까지 서예를 통해 전통을 수업했고, 그것은 소중한 시간이 되었다. 그리고 서예의 전통적인 답습만이 아

니고 현대적으로 재해석하는 일에 대해 관심을 가지며 더욱 깊이 있는 수업을 위해 대학에 진학하여 서예가 목인木人 전종주를 만난다.

한학으로 시작된 수묵수업

어린 시절 한학으로 다져진 전통적인 정서와 이해, 그리고 그 정신의 연장선에서 서예의 기초과정인 5체를 습득하고, 대학에서는 서예법첩을 임서臨書하면서 다시 답습과 연마를 거듭한다. 이러한 과정 속에서 문자의 해체와 물과 먹의 사용법, 필의 운용에 있어 기법과 효과에 대한 실험도 반복했다. 특히 갈필渴筆의 사용과 종이와 물, 그리고 먹을 통해 서예정신으로 시작해서 끝을 맺고자 했다. 이 시기, 그의 관심은 전통의 파격과 재해석에 대한 양식적 문제를 고민하고 실험을 반복하는 것이었다. 결국 심화된 현대서예로 회화를 향한 가치를 이끌어내는 데 예술적 목표를 두게 된다.

이렇게 연마한 그의 문자는 종이 위에 회화적인 요소와 함께 해체와 결합을 반복하면서 서예가가 아닌 수묵화가로의 변신을 준비했다. 2000년대 초반, 그의 작품은 회화적 양식을 수용하면서 거칠지만 전통 수묵정신의 가치를 존중하고, 양식적이고 조형적이며 진보적인 성향을 갖게 되었다. 작품은 해체된 문자와 함께 여백을 존중하며 그의 성정性情으로 인해 연출된 서예적 형식과 원리에 충실하고자 하는 의도가 강하게 드러나 보인다. 결국 부친으로부터 배운 한학과 서예의 기초과정을 연마하면서도 전통서예를 파괴하는 과

정을 통해 새로운 예술지평을 열고 확장시켜가는 수묵화가로 내공을 축적시켜 붓끝을 날카롭게 세우고자 했다.

그는 서예의 전통적인 방식의 답습에 진부함과 지루함을 가지고 있었을 것이다. 이 시기는 현대미술의 장르를 파괴하는 문예흐름과 자신에게서 한없이 끓어오르는 조형을 향한 창의성으로 전통서예의 굴레와 한계를 뛰어 넘고 싶었던 시간이었다. 이러한 현상은 젊은 예술인으로 당연한 것이다. 그리고 그의 삶의 터전인 광주는 매월 5월이면 뜨거웠고, 무거움의 시대를 증언하는 예술인이자 지식인으로 간과할 수 없었을 것이다. 그리하여 직접 체험하지는 못했지만 '광주 5월'의 역사적 정당성을 남기고자 했다.

—한일에 감추어진 5월

그의 작품과정은 노동의 땀이 묻어나는 장지壯紙화면을 제작하는 독특한 기법을 채용한다. 물론 그에 따른 작업방식도 독창적이다. 1㎝ 두께의 장지를 말아 일정한 화면을 구성하고 그 위에 고서古書를 접착시키거나 또는 자신의 하루하루 생활일기를 깨알글씨로 적서積書해 간다. 그리고 그 위에 장지를 덧입혀 바탕 글씨의 강하고 부드러운 이미지의 형상이 드러나게 하는 배채법背采法을 채용하고 있다. 이렇게 제작된 화면 위에 다시 '—한일' 또는 사각형상을 덧입혀 먹의 진함과 연함을 교차시킨다. 이러한 과정을 거친 작은 패널 panel의 작품은 연속된 과정으로 제작되어 전시장의 큰 벽을 채우는

대작으로 모습을 드러낸다. 전체적인 큰 틀에서 보자면 하나의 사각 형상으로 그 속에서 먹의 강함과 부드러움의 불규칙적인 반복이 이미지로 남게 되는 것이다.

즉, 생활일기를 누적하여 적서한 장지 배접을 겹쳐서 먹빛이 진하게 보이는 효과를 나타내었다. 이러한 깨알글씨의 생활일기는 읽을 수가 없다. 단지 화면에 인식된 언어의 흔적이자 삶의 흔적으로 보일 뿐이다. 결국 그 생활일기는 이미지로 중첩시키거나 덧입혀져 글자로 인식할 수 없게 되어 궁극적으로 사유의 공간으로 남겨져 확장되기를 바라는 것이다. 마치 고요할 때 작은 소리도 잘 들리듯 작은 글을 쓰는 행위가 이미지로 남아 은유의 공간이자 사유의 공간으로 남아 있기를 바란다. 어떠한 은유이고 어떠한 사유일까? 작은 바람에도 물결은 춤을 추고 하얗게 일어났다가 흔적이 없어진다. 그의 심상에 일렁이는 바람과 물결은 고요하기도 하고 때로는 거세고 날카롭기도 할 것이다. 삶의 일기이기 때문이다. 그의 작품 〈성찰, 2014〉의 이야기이다.

작품 〈인생 5·18, 2012~〉은 아직도 518개의 패널을 제작하는 과정 중에 있다. 작품을 구성하는 장지에 깨알글씨를 써놓은 배접된 일기는 하나의 책이 되는 수묵그림으로 우리에게 성찰을 요구하고 있다. '—한일'자는 1980년 광주사람 하나하나에 집중되어 있다. 이미 고인이 된 사람, 행방불명이 된 사람, 아직 생존해 있는 사람 모두가 소중한 삶이다. 그 삶은 한일 하나 하나를 통해 5·18정신을 상

인생 5·18_230×800㎝_한지에 수묵_2014

징하고 있다. 지금 그 정신은 어디로 번졌을까? 궁금함을 갖게 한
다. 1980년부터 현재까지 들었던 광주의 이야기를 깨알글씨로 적
서하고 그 위에 먹의 농담濃淡을 입혔다. 무수한 '一한일'자와 함께
깨알글씨는 전시장에 큰 틀로 구성되어 농담의 이미지와 여백이 함
께 공존하게 했다. 마치 먹의 농담으로 여백은 물결이 되고 바람이
되어 고요한 석양빛이 깊게 고인 바닷가에 출렁거리는 듯하다.

　이렇게 연출된 여백에 담겨진 시대와 역사에 대한 관조는 그 속에
존재하는 삶에 대한 애착에 긍정과 고통이 동시에 자연스럽게 투영
된 공간으로 읽힌다. 다시 말해 패널 하나하나의 여백과 함께 '一한
일'자는 삶의 존귀함으로, 그에게 내재되어 있는 관조와 긍정의 세
계를 투영하고 있어 생명의 깊이로 보인다.

　작품 〈인생 5·18〉은 어떠한 형상성으로 나타나는 것이 중요하지
않을는지 모른다. 더욱 소중한 가치는 광주에 살면서 매년 5월 광주
를 목도하면서 느끼고 체험한 바를 주제로 작품을 제작했다는 것이

인생 5·18_부분

예술가가 갖는 시대적 책무에서 비롯된 것이기에 우리에게 무엇보다도 소중한 예술로 다가오는 것이다.

위의 두 작품 전반에 흐르는 이미지의 기운은 문자와 여백, 수묵의 농담처리 등 완성도는 높은 반면 전반적으로 투박하고 세련미가 부족해 보인다. 오히려 어수룩하고 투박함이 엿보인다는 표현이 옳을 것 같다. 그가 사용하는 재료로 고서를 말고 접착시켜 그 위에 여러 겹이 중첩된 표면에 긋는 획이라 세련된 필을 보이기는 힘들 것이다. 그러한 점을 감안하더라도 그가 전라도 사람으로 어린 시절부터 시골에서 훈련된 예술적 감성이 작품제작에 작동되었을 것이리라. 1,500년 전, 백제의 고졸古拙미학이 우리 전라도에 깊이 자리하고 있음은 따로 언급할 여지가 없다. 우리는 이러한 고졸한 미가 오히려 편안하고 즐겁다. 그러한 연장선에서 그의 작품에 드러나는 소박한 형식미학은 편안하고 우리다움이다.

자아경(自我經)_2019

명상, 깨뜨림, 그리고 번짐

정광희는 전통서예의 충실한 수업을 마친 이후 현재까지 전통적 양식에 머무르지 않고 형식적인 실험과 도전으로 일관되어 왔다. 오히려 전통과 관념을 깨고자 자아를 경계했으며, 자기미학에 안주하지 않고 새로운 형식미학을 추구해 왔다는 점은 높이 사고 싶다. 이 지점에서 자기미학의 출발점은 수묵정신이요, 자기 수행과정에 예술이 존재하고 있다.

이러한 연장 속에 그는 달 항아리를 이용한 새로운 수묵의 '명상, 깨뜨림, 그리고 번짐'을 시작했다. 퍼포먼스를 통해 설치와 영상작업을 동시에 제작하는 결과를 얻고자 한 것이다. 우선 그가 던진 화두인 '번짐'은 무엇인가? 수묵정신의 새로운 발견이라고 볼 수 있을 것인가? 깨달음을 얻어가는 과정이라고 볼 수 있는 것인가? 그는 바닥에 종이를 깔고 그 위에 먹을 담은 달 항아리를 두고 깊이 명상한다. 약 5분간 종이와 달 항아리를 함께 두고 명상의 시간을 거치면

자아경(自我經)_부분

조용히 일어나 항아리를 바닥 위의 종이에 내리쳐 깬다. 주저하지 않는 순간적인 행위로, 항아리의 파편과 먹은 종이 위에 깨어지고 흩어져 먹의 번짐을 얻는 파격적인 행위이다. 이렇게 소중한 달 항아리를 깨는 행위는 자아의 깨우침을 얻기 위한 수행의 방법이다.

그가 던진 명상의 화두는 "우리 사회의 주체를 자아로 두고 자신을 성찰하는 것과 자신 안의 깨끗한 샘물로부터 다가오는 세상을 향해 번져가는 것은 하나의 카테고리의 연결이자 사유이자 자유입니다."라고 한다. '번짐'은 종이 위에 먹이 번져가듯 자신의 예술적 관점이 사회학적 해석과 결합하는 것을 의미한다. 이는 곧 그의 예술 세계가 자아를 뛰어 넘어 사회와 지구촌 전체로 세계관을 확장시켜가고 있는 수행의 과정임을 확인시키고 있는 것이다.

깨달음을 얻는 과정은 혹자 별로 다를 것이다. 그 또한 과거와 달리 현재의 방식으로 깨달음을 얻고자 한다. 과거에는 적서해가면서 깨달음을 얻고자 하였다면 최근에 들어서는 행동을 통한 자연과 자아의 합일치로 얻고자 한다. 과거에는 고요와 침묵으로 내면을 보고자 하였다면 현재는 직관에 의해 내면을 보고자 한다. 과거에 '_한

나는 어디로 번질까 3_130×162㎝_한지에 수묵_2021

한지, 달 항아리, 먹

일'자를 붓으로 그었다면 그리고 수많은 글로 '자아경自我鏡'을 얻고
자 하였다면 이제는 또 다른 미학어법인 '달 항아리'에 먹을 담아 깨
뜨리고 번짐으로 얻고자 한다.

그럼 왜 '달 항아리'인가? 아무래도 '달 항아리'가 주는 상징적인
의미가 크다고 보기 때문이다. 자연의 '달'을 닮은 형상의 관점에서
'달 항아리'는 전통적인 개념이자 관념의 상징으로, 거꾸로 뒤집어
보는 그의 진보적인 관점에서는 파괴해야 하는 상징적인 대상이 되
기 때문이다. 그리고 'ㅡ한일'자의 한 획과 '자아경', 달 항아리를 깨
는 것은 일회성이며 즉흥성인 동일한 속성에 기반基盤한다. 정신을
모으는 도구로서 동일하고 솔직한 자신만의 감정을 여과 없이 반영
하고 있는 것이다. 미학적인 수단과 방법을 달리할 뿐 모두 동일한

연장선에서 읽힌다. 이렇듯 '달 항아리'는 그의 성정에서오는 미적 감성을 바탕으로 하고 있다.

이제 그의 작품 전반에 흐르는 수묵정신을 여백에 어떻게 담아내

자성의 길 9_130×194㎝_한지에 수묵_2020

자성의 길 11_130×194cm_한지에 수묵_2020

는가에 관한 문제를 주목해보고자 한다. 투박하고 고졸한 미학어법
에서 오는 관조와 명상이 투영된 여백, 사유와 생명의 공간으로 되
살아나는 여백, 이러한 여백을 통해 무한한 자연의 이치를 담아내고

자 하는 것인가? 그는 '명상'을 통해 세상을 은유하고 존재의 가치와 생명의 아름다움을 담아내고자 한다. 그리고 전통 수묵정신에 대해 현대적인 해석을 화두로 던지는 그는 이러한 '달 항아리'를 100여 개쯤 깨는 퍼포먼스를 목표로 하고 있다.

예술가는 자기 예술양식에 변화를 꾀하고자 할 때 그만큼 예술적 내공이 축적되어 있음을 스스로에게 질문하게 된다. 이처럼 자신의 예술은 두터운 진보를 위해 오늘도 명상과 조형실험을 거듭한다.

정광희 (1971년 전남 고흥)
- 호남대학교 졸업, 중앙대학교 대학원 졸업
- 개인전 9회(광주, 서울, 중국, 독일)
- 초대전
 2019, 빌라발드베르타 레지던시 갤러리(뮌헨, 독일)
 2018, 퇴계, 안동에 깃들다(대구 신세계갤러리,대구)
 침부지력(7space,북경)
 2017, 진공묘유(Sylvia Wald and Po Kim Gallery, 뉴욕)
 제5회 "경계를 넘어" 2인전(탑골미술관,서울)
 2016, 제16회 하정웅청년작가초대전(광주시립미술관.광주)
 창원조각비엔날레(성산아트홀,창원)
 한·중 현대미술 20인전(광저우미술학원,중국,광저우)
 2015, 재질의 은유(7道공간,북경) 외 국내.외 다수참가
작품소장처
 광주시립미술관
기타경력
 광주시립미술관 북경레시던시
 빌라발드베르타 레지던시(독일, 뮌헨)

광주 정신, 사랑과 생명의
자유로운 미학 여행

황영성의 어린 시절은 한국동란으로부터 출발한다. 6·25 동란은 칠흑의 두려움과 잔혹함, 그리고 이념전쟁으로, 그는 고향 강원도 철원과 부모님을 뒤로하고 어린 두 동생과 함께 1·4후퇴 때 남으로 내려온다. 그의 나이 10살이었다. 이렇게 그는 한국현대사의 고통과 함께 출발한 불운한 시대의 한복판에서 온몸으로 세상을 마주해야 했다. 그는 동생들과 서울의 친척집에 잠시 기거하다 광주로 내려와 전쟁고아로 고아원에서 생활하며 중학교까지 학업을 마칠 수 있었다. 그리고 고등학교 진학은 포기하고 '광주사범'에 입학하여 초등학교 선생을 꿈꾸었고, 그림 그리기가 즐거워 미술반 활동에 열중했다.

초등학교 교사로 처음 부임한 '영등포초등학교' 시절, 조선대학교의 '임직순 교수'를 숙명적으로 만나게 된 것은 큰 전환점이 되어, 조선대학교수로 정년퇴임한 이후 오늘까지 작품생활을 하게 되었다. 40여 년 동안 대학에서 수많은 제자를 양성하며 체험했던 예술에 이념적으로 고통받거나 착오가 생기지 않기를 바라는 그의 노력은 한국미술계 곳곳에 훈훈한 교훈으로 남는다.

예술을 향한 일관된 삶

예술에는 작가의 삶과 인품이 어떠한 유형으로든 고스란히 담겨 있어 거울이자 시대정신이며 정서인 것을 증언한다. 이러한 측면에서 바라보면 그의 예술에서는 삶과 인품의 체취가 묻어나기에 그가 살아왔던 시대의 미적 정서를 읽어갈 수 있을 것이다. 그리하여 예술은 시대가 바뀌어도 존중과 함께 존재하는 것이다.

이처럼 그의 예술세계는 인품에서 우러난 따뜻한 가족 공동체가 주제이고, 그러한 세계관을 확장시켜가는 미학어법으로 작품 활동을 해왔다. 그리고 마르지 않는 샘처럼 그의 조형성을 계속 변화 발전시켜 왔다. 매너리즘이라는 단어는 그의 사전에 존재하지 않으며 항상 청년작가의 정신으로 새로운 재료와 조형언어를 변화시켜 온 것이다.

그의 청년기는 국내 화단에 수많은 변화와 소용돌이가 진행되던 시기였다. 추상미술, 사실주의, 단색주의 등 자본주의의 세속적인

소의침묵_200×200㎝_1985

성장 속에서 서구 엘리트문화의 달콤한 유혹에는 모두가 묵묵히 외면했다. 장기간 국외 주요도시를 순방하고 체류하면서, 세계 각국 미술계의 주요 인사들과 자주 소통하면서 현대미술의 전위前衛에도 흔들리지 않고 묵묵하게 소박한 자기미학을 위한 노력을 게을리 하지 않았다. 그리고 확장된 자신의 세계관을 통해 새로운 예술적 도약을 예고했다. 최근에 그는 현대미술의 다양한 양식에 실험을 거듭하면서 열정을 다해 작품제작에 몰입하고 있다. 특히 불교와의 만남으로 독창적인 양식의 '탱화'와 '불화' 제작은 그동안 경험하지 못했던 새로운 주제에 대한 도전이었다.

이처럼 엘리트 중심의 문화주의를 경계하고 고향인 광주를 지키면서 자신의 삶을 유지시켜 왔다. 현대미술이라는 신화적인 회화양식에 대한 실험을 자기예술로 도입하면서도 결코 편승하지는 않았다. 현대미술에 달콤한 트렌드를 입혀 대중화 궤도에 진입하는 것은 오히려 일정한 거리를 유지하도록 하여 자신의 예술을 위해 소박한 성실성으로 꾸준하게 작품제작에 혼신을 다하게 한다. 이는 현실세계의 세속적인 질서와 사회변화, 시각정보의 홍수 속에서 겪는 혼돈스러움을 피하고, 오히려 자기 내면에 짙게 중심하는 전통정신과 투박한 남도적南道的 미감을 기초로 현대미술의 다양한 양식을 자기 미학 속에 끌어와 예술적인 폭을 확장시키는 성과를 이룩했다.

전원의가족_162.1×130.3cm_1987

시장가는 길에서_60.6×72.7㎝_캔버스에 유화_1987

겸손의 미학과 오월의 평화정신

인간의 기억은 삶이 부족해지거나 상실해가는 것을 보충해주며 풍부한 삶을 위해 기여한다. 그리고 자신의 기억 창고에서 하나씩 끄집어내어 현재의 시점에서 과거를 충실하게 회복시킬 뿐 아니라 불안한 미래를 보듬게 한다. 그래서 현대인이 과거를 돌아보고 향수에 머물게 하는 것이 아니라 현재의 삶에 필수요건으로 작용한다. 특히 예술가에게는 내면의 성숙과 성찰을 통해 일정하게 반복되는 관계가 되어 자기미학의 원천으로 삼아갈 수 있다.

그에게 가장 우선되는 기억은 아마도 어린 시절 고향마을일 것이다. 그래서 그의 작품 〈가족이야기〉, 〈농경도〉 시리즈를 보면 어린 시절의 고향을 읽을 수 있다. 6·25라는 전쟁공간은 소박한 고향마을이 폐허가 되어가는 모습을 목도하면서 빚어지는 갈등과 상처의 앙금이 존재해 있는 곳이다. 그리고 고향에 대한 그리움은 또 다른 세계이자 예술적 원천이요 출발점이다.

그의 성품은 소처럼 순박하며 성급하지 않고 끈질기다. 그리하여 주변의 변화에 민감하게 반응하지 않고 여유롭고 묵직하다. 그는 자기예술을 스스로 경계하며 매일 새로운 예술적 양식을 실험하고 자기 미학으로 성장시켜가는 진보적인 성향의 작품제작을 게을리 하지 않았다. 특히 자신을 드러내지 않고 주변 사람을 우선 배려하는 '겸손'은 오랜 시간 그의 삶 속에 자연스럽게 배어 있다. 이러한 '겸손'은 자신의 예술 속에 드러나지 않고 잔잔하게 스며들어 붓끝의

가족이야기_200×200㎝_2015

굵고 투박한 움직임에서, 때로는 가느다란 엷은 선에서, 때로는 향
토적인 고즈넉함과 어리숙한 형상에서 잔잔한 감동으로 다가온다.

특히 회색 톤의 〈마을이야기〉와 〈가족이야기〉 작품은 어린 시절
고향에 대한 아픈 기억, 가족에 대한 소중함과 깊은 애정이 점차 마
을에서 고장으로 대륙으로 지구촌으로 확산되어 가고 있음을 보여
준다. 그의 예술적 원천인 어린 시절의 가족과 고향에 대한 기억은
겸손한 인품에서 비롯한 지구촌을 향한 열린 마음이 있어 미적인 공
간으로 재창조되고 있다. 즉 지구촌의 공동체적 삶에 대한 사랑과
그리움은 '겸손의 미학'으로 가공되고 미덕으로 포장되어 감동을

더하고 있다.

그의 작품의 전반에 기조를 이루는 것은 아픔을 치유하고 극복하여 가족과 지역사회를 향한 평화며, 나아가 한반도 아시아의 평화다. 지구촌 공동체의 평화를 의미하기도 하며 사람과 함께 살아가고 있는 모든 생명체와의 지구촌 공동체의 평화정신이다. 이러한 정신이 '오월 광주' 정신이 아니던가? '인권'이 보장된 사회, '민주'가 꽃 피운 정치, 정의롭고 공정한 사회, 이 모든 가치들이 강이 되어 모여 거대한 바다를 이룬다. 평화의 바다일 것이다. 황영성의 작품은 '오월 광주'가 찾아가는 가족의 평화에서 지구촌 공동체의 평화일 것이다.

자연과 생명존중의 철학

동양의 자연주의는 오랜 역사 속에 전통적인 삶의 방식과 정신에 그 근간을 두고, 자연과 함께 어울리는 '자연존중과 합일치'의 순박하고 순응적인 사상으로 동양인의 정신과 육체를 지배해왔다. 이 사상은 도교, 유교, 불교 등 동양인의 삶의 방식에 담겨져 함께했다. 반면 서양에서의 자연주의 이념은 예술의 형식이 아니라 예술적 태도를 중시 여긴다. 그리고 자연과 인간의 대상에 가치관을 세우고 그 가치를 존중하는 것이다.

동양이든 서양이든 자연주의 예술이념은 모두 자연존중과 생명을 사랑하는 가치를 중심에 담아내고 있다. 인간도 자연의 일부로,

세상의 모든 생명을 소중히 여기고 함께 어울리는 공동체를 이룸으로 자연 앞에서 겸손의 교훈을 일깨워주고 있다. 황화백의 예술은 이 지점에서 탐구하게 된다.

남도의 투박함과 정감 있는 서정적인 미감은 백제시대로부터 시작되었다고 본다. 백제시대의 고졸古拙하고 투박한 아름다움은 시대를 뛰어 넘어 고즈넉하고, 자연의 생명을 담는 그릇으로 남도南道정신이 응고되어 만물의 생명을 소중히 여기고 공동체를 사랑하는 미덕에 중요한 가치를 두고 있다. 이러한 남도정신은 오랜 시간 넓은 곡창지대의 넉넉하고 따뜻한 인간미에서 발전된 '자연주의 사상'으로 높은 정신세계와 향토적인 서정성으로 분화 발전했다. 돌이켜보면 한국미술뿐 아니라 지구촌 예술의 주 흐름이 '자연주의' 사상임을 고려하면 크게 다름이 없다고 생각한다.

이처럼 그의 예술은 남도라는 지역에서 70여 년을 미美의 정서 속에서 훈련되어 왔다. 이후 점차 확장된 자기 세계관을 바탕으로 독자성을 확보하여 남도적인 화면구성과 다양한 미학어법으로 향토적 서정성은 형상 하나하나에 투박함과 고졸함이 읽혀지나 화면의 전체적인 구성은 세련된 현대적 이미지로 다가오고 있다.

이렇게 남도의 향토적인 서정성은 '자연주의' 예술이념에 근간을 두고 있다. '자연주의'는 자연의 모든 '생명'을 존중하고 사랑하는 태도를 중심에 두고 있어 작품에 나타나는 가족과 공동체, 고대문명의 과거의 생명까지도 그에게는 모두 가족이다. 그리고 예술의 논리

성이나 이성적인 규칙은 보이질 않는다. 즉, 감성이 작동되고 있는 것이다. 과거의 기억 속 이미지를 즉흥적으로 담아내어 화면을 재구성하는 방식을 취하는데, 오랜 기간 이러한 작품제작의 방식은 화면의 구조적인 견실함과 자유스러움으로 더욱 자신의 예술을 공고히 해내고 있다. 특히 1990년대 이후 2000년대에 들어 화면은 밝아지고, 다양한 재료를 이용하여 전통적이고 관념적인 장르를 뛰어넘어 무겁고 고적한 분위기를 말끔하게 씻어 밝고 명랑하면서 투명하고, 때로는 회화적 묵직함도 보여주고 있다.

2000년대의 자유로운 미학여행

앞서 밝혔지만 50여 년간 자본주의의 달콤한 세속의 유혹과 현대미술의 신화적 위치에도 흔들림이 없이 일관된 주제는 '가족과 마을'에 대한 사랑으로, 모든 생명을 시대별로 다양한 색상과 양식으로 등장시켜왔다. 그리고 1970년대는 회색시대로, 1980년대는 녹색시대로, 1990년대는 단색톤의 무한공간시대로 크게 특정한다. 물론 시대별로 주 색상이나 화면 구성 방식, 주제의 압축된 시선의 차이는 두고 있으나 투박한 남도적 조형양식으로 일관성을 보여준다. 1990년대 그는 남미와 유럽에서 각각 1년간 체류하면서 주변 국가를 여행했다. 장기간의 두 차례 국외 여행은 무엇보다도 자신의 세계관을 확장시켜 주는 변화를 이끌어 소중한 예술적 소득이 되었다.

2000년대 들어 뉴욕과 런던, 파리, 북경과 상해 등으로 여러 번 탐방하면서 많은 주요미술인과 교류를 맺고 각국의 상징적인 미술관에서 초대전을 갖는다. 이 시기 이후, 가족의 개념은 지구촌으로 확장되었고 양식적으로 다양한 변화를 이끌어내게 되었다. 모자이크 패턴과 화려해진 색상, 실리콘, 스텐 볼, 알루미늄 판, 문자 등의 재료와 새로운 양식의 그림까지 페인팅은 물론 설치작품과 입체작품을 과감하게 실험하고 도전하고 있다. 마치 완성도 높은 청년작가의 작품으로 보일 정도다.

소시장_72.7×53cm_캔버스에 유화_2018

노랑소_200×200㎝_캔버스에 유화_2019

최근 들어서는 간혹 과거에 사용하던 회색톤, 녹색톤, 단색톤으로 다시 작품을 제작한다. 과거를 탐닉하는 복고의 시간여행인 것일까? 그러나 그렇게 보기에는 많은 차이점이 있다. 가족과 소의 이미지에서 하늘로 비상하는 구성방식과 비정형의 모자이크, '소'의 집단을 하나의 덩어리로 읽는 것 등에서 차이가 있다. 거칠고 가는 선으로 극도로 단순화된 소의 경계와 눈동자는 단순하지만 화면은 강한 회화적 형상미를 보여주고, 검정색과 붉은색의 소는 다양해진 시대정서를 반영해주고 있다. 특히 최근 작품에서는 과거와 달리 별, 달, 부처, 꽃과 소를 비롯한 개, 호랑이, 새 등 다양한 상징적 기호가 지구촌 공동체에 대한 애정과 소중함을 함께 인식시켜주고 있다.

2010년대 이후의 문자그림은 과거와 다른 회화적 방식이다. 과거 문자 추상을 제작했던 고암 이응노와는 또 다른 양상이다. 또한

소의 침묵_130.3×193.9㎝_캔버스에 유화_2019

소와 가족의 역사_259×162㎝_캔버스에 유화_2020

문자그림은 무수한 드로잉으로 한자의 획 하나하나를 구성함으로써 문자와 문자가 독자성을 갖지만, 문자가 상호 연결되는 투박한 이미지가 화면 전체에서는 화려한 하모니로 표현되어 숨은 문자를 읽어가는 회화성을 부여해주었다. 이는 과거와 다른 새로운 차원의 예술적 양식에 도전하는 회화적 내공을 증명해주는 사례다. 지난 2016년의 문자그림은 중국 상해의 히말라야미술관 초대전에 출품했던 것으로, '두보'와 '이태백'의 시를 문자그림으로 제작하여 중국인에게 관심을 모은 바가 있다.

불교와의 만남, 그리고 5·18의 증언

그의 불교와의 첫 만남은 1950년대 중반, 어린 시절 무등산에서 만난 땔감나무 중 '증심사'의 '500나한'이다. 무서웠던 인상이 깊게

남아 있어 오늘까지도 예술세계의 근간을 이루게 되었다는 고백을 한 바가 있다. 그리고 이후 2000년대 중반, 광주도심에 위치한 '무각사'를 방문했을 때 주지인 '청학스님'과의 만남이 오랜 기간 이어져 오며 친구로 발전하게 되었다. 청학스님은 '로터스갤러리'에서 그의 초대전을 갖고 큰 규모로 사찰 재건립중창과정을 위한 '설법전'에 '반야심경'을 탱화로 발원했다.

'반야심경'은 대승불교를 대변하는 중요한 낱말 270자와 글씨 사이사이에 부처와 꽃, 동물과 사천왕 등 58점의 크고 작은 불교적 이미지와 기호들을 반야심경의 문자그림 사이사이에 그려 넣었다. 화려한 색상의 한자 문자는 문자라기보다 회화성이 높은 그림으로 화면전체의 균형을 이루고, 사이사이 단색 톤의 부처님과 사천왕, 갖가지 나무와 동물그림은 화려한 문자의 가벼움을 진정시키는 시각적 효과를 보여준다. 물론 문자그림이나 단색 톤의 이미지 형상 하나하나를 분리시켜 보면 세련된 현대성보다는 전형적인 남도적 투박함이 우선한다. 이러한 기호의 조합은 화면 전체에 대한 시각적 울림으로, 일반적인 오방색 탱화의 화려함과는 또 다른 기품 있는 새로운 전형의 탱화로 창조되었다. 특히 문자그림 하나하나를 읽어가는 즐거움도 있지만 일반사찰의 탱화와 달리 공간을 장악하는 확장성은 감상자의 시선을 압도하기에 충분하다. '반야심경'은 일반적인 상식을 뛰어 넘는 서양화 양식과 재료로 제작된 탱화다. 아마도 우리나라에서 뿐 아니라 불교가 성행하는 동아시아의 사찰에서

는 첫 사례라 볼 수 있을 것이다.

　이어 '천수천안관음도'를 제작한다. 팔이 천 개, 눈이 천 개인 관음보살은 그만큼 하는 일이 많다는 것이다. 그가 수년 전, 중국의 '돈황'을 여행하고 받은 감동과 감명은 '천수천안관음보살상'에 깊은 인상으로 남게 되었다. 그는 상당기간 불교에 대해 많은 연구와 드로잉을 거치며 화면은 금색바탕에 그만의 투박한 선과 형상으로 완성한다. 중앙에 연꽃 위의 보살은 이목구비가 인자하고 다정하고, 동그란 원 안에 있는 천 개의 손과 눈은 중생에게 수많은 자비를 상징하고 있다. 아래 부분은 사찰의 대웅전과 수많은 신도, 그리고 신도를 맞이하는 주지스님도 그려 넣었다. 아마도 그의 친구들도 그려져 있을 것이다.

　그에게 천주교나 불교가 뭐가 그리 중하겠는가? 결국 모든 종교의 중심은 '평화'와 '사랑'으로 귀결되는 것을. 이미 그는 종교의 벽

반야심경서양화탱화_무각사_설법전_254×800cm_2017

천수천안관음탱화_무각사_수안당_178×217㎝_2019

5·18, 40년의 기억(배고픈 다리 밑의 이야기)_259×193.9㎝_캔버스에 유화_2020

을 뛰어넘어 자유롭게 여행하는 예술이 종교가 된 지 오래다.

　최근 2020 광주민주화운동 40년을 맞이하여 그는 '5·18, 40년의 기억'을 제작했다. 1980년 5월, 동내에 위치한 학운동 '배고픈 다리'를 지키던 젊은 시민군에게 동내사람들은 물과 김밥을 주었고, "어둠이 내리면 두렵다."고 하던 그 모습은 어느 날 밤 총소리와 함께 보이질 않았다. 그리고 그 시민군의 소식을 아는 사람들은 아무도 없었다. 무등 아래 시민군과 먹을 것을 나누는 공동체, 도청 앞 분수대의 수많은 군중과 대치한 군인, 불타는 건물과 사진기자, 목소리 높여 화면을 가득 채운 사람들과 시가지 등은 모두 검회색의 어두운 시간에 가두어졌다. 40년 전, 한국현대사의 무거운 기억을

기록으로 남겨야 한다는 책무감으로 어두웠던 시대를 기록한 것이다.

예술은 어떤 이념의 논리나 개념에 의해 가두어지거나 출발하지 않는다. 오히려 예술적 사유는 자기철학을 새기고 녹여내는 감성의 자유로움이 반영된 결과일 것이다. 미학적 자유로움은 형상의 순도를 높여 탐닉과 쾌감으로 상징성을 증가시켜왔다. 이는 그가 예술적인 한계를 뛰어 넘는 축적된 회화의 연륜으로 자유로워진 예술세계를 구축해가고 있음을 증명해주고 있다.

황영성 (1941년 강원 철원)

- 조선대학교 대학원 졸업
- 현) 조선대학교 명예교수
- 개인초대전(광주, 서울, 뉴욕, 상하이, 런던, 파리 등 40여 회)
- 단체초대전
 2011, 아트베이징, 아트광주
 2010, 미래의 꿈
 2008, 한국 현대회화전(대만, 대상 예술공간)
 　　　광주&이스탄불 현대미술교류전(이스크미술관, 이스탄불)
 2005, 베이징 국제비엔날레(베이징)
 　　　광주현대미술전(광주시립미술관&광저우예술박물관)
 　　　중진원로작가 초대전(서울시립미술관)
 2004, 한·일 미술교류전(동경), 일본미술회(도쿄)
 2001, 샤라 국제비엔날레(샤라, 아랍에밀리트) 외 국내.외 200여회

수상

황조근조훈장, 이인성미술상, 금호예술상, 제25회 몬테카를로스 국제회화제 특별상,전남문화상

작품소장처

국립현대미술관, 광주시립미술관, 호암미술관 외 다수

하성흡

서슬에 새겨진
5월의 증언들

하성흡이 작업 공간으로 사용하고 있는 광주 장동의 자그마한 한옥 집에서 2남 1녀 중 장남으로 성장하던 시기는 부친이 광주법원 공무원으로 근무하고 있을 때였다. 그림을 좋아했던 부친은 퇴근 이후 '예술의 거리'로 출근할 정도로 작품 감상과 수집이 취미였다. 그래서 당시 예술의 거리에 있던 표구점과도 매우 친하게 지냈으며, 집에는 의제(허백련), 남농(허건), 아산(조방원), 소전(손재형), 석성(김형수), 소정(변관식) 등의 작품이 있었다. 그의 책상 앞에는 소정의 작품이 걸려 있었으나 그때는 누구의 작품인지, 그리고 어떤 가치가 있는 작품인지는 중요하지 않았다. 다만 어린 시절부터 수묵화와 예술에 대한 친밀감을 가지게 되었다는 것이다.

하성흡은 이러한 가정 환경에서 자연스럽게 초등학교 4학년 시절부터 서예원(성곡 조기동)을 3년간 다니면서 붓과 먹을 익히게 되었다. 그리고 중학 시절에는 화실을 다니면서 조형미술을 배웠다. 이때까지 그림을 그리게 된 동기나 목적은 특별한 사유가 없이 부친의 권유로 서예 공부를 시작으로 화실을 다니게 되었다. 물론 어린 시절부터 그림에 대한 친밀감이 바탕이 되었을 것이다. 그러나 고등학교 시절, 그의 부친은 어려운 입시 공부보다는 미술을 좋아했던 그에게 장래 안정적인 미술 교사를 권유하여 고교 2년 시절부터 대입 전문미술학원에 다녔다. 목표는 전남대학 사범대학 미술교육과였다. 이렇게 그는 미술에 입문했다.

'5월 광주'와 굳건해진 예술관

1980년 5월은 고등학교 3학년 시절이었다. 전남도청에서 한 블록 떨어진 매우 가까운 지역에 거주하고 있던 그는 매일 학교를 마치면 가방을 들고 도청 앞 금남로에 나가 시위를 보거나 횃불 시위에 참여하기도 했다. 미술대학 입시를 위해 미술학원을 가던 고등학생에게는 신선한 체험이었을 것이다. 그러던 5월 21일 하성흡은 금남로에서 처음 들어보는 발포 소리와 함께 공수부대의 금남로 살육 현장을 목도했다. 대한민국 국군이 광주시민을 죽이자고 살기 어린 눈빛으로 달려드는 무자비한 폭력과 욕설, 그리고 총과 대검과 곤봉에 잔혹하게 살육당하는 모습을 보면서, 경악을 넘어 그들은 분

명 저승에서 온 사자요 인간의 살점을 뜯어먹고 사는 악귀들로 보였다. 그는 이렇게 80년대라는 시간을 넘기면서 왜?(why)라는, 시대와 사회에 대한 끊임없는 질문과 함께 서서히 의식화의 길로 접어들게 된다. 이렇게 하성흡은 80년 5월 광주의 서슬 앞에 거친 호흡을 시작했다.

그는 81년 전남대학 사범대학 미술과에 입학하여 미술 교사로의 기초수업을 받는다. 그러나 대학의 아카데믹한 교육과정에 대한 실망과 함께 직업에 대한 회의감이 엄습했다. 다시 말해 교사는 높은 도덕성과 직업의 윤리성을 갖추고 부지런해야 하고, 남을 가르쳐야 한다는 점과 매일 출근해야 하는 봉급쟁이 생활이 싫었을지도 모르겠다. 미술 교사라는 직업이 자신에게 어울리지 않음을 느낀 것이다. 이로써 대학 생활에 급격히 흥미를 잃어갔다.

대학 생활 1년을 마치고 휴학계를 낸 그는 집에서 홀로 그림 그리기를 계속했다. 물감은 입학 때 구입했던 남은 짜투리를 아껴서 사용하고 종이는 얻어서 그렸다. 과묵하고 자존감이 강한 성품에 아쉽고 부족해도 티를 내지 않고 부모님에게조차 미술용품 구입을 해달라는 요구를 못했던 것이다. 최대한 아끼고 절약하고 얻어서 사용하는 것이 최선이었다. 그리고 군 입대(84~86년)를 한다.

하성흡은 1987년, 그만두었던 전남대학 미술과에 다시 입학 시험을 치른다. 군 입대를 위한 휴학계는 행정적으로 제적이 되었던 것이다. 재입학에는 미술 교사가 되기를 바라던 부친의 영향이 컸으

며, 당시 전남대학 미술과에는 이론에 이태호 교수와 수묵화에는 방의걸 교수가 있어 두 교수의 지도를 받고자 했던 의도도 있었다.

그는 1학년부터 남다르게 미술을 통한 역사 수업으로 시대의 정당성을 깨우쳐가기 시작한다. 그리고 교수와 선배들로 인한 의식화 영향은 세계관과 가치관을 확장시키게 되었다. 그가 겪었던 80년 '5월 광주'에 대한 경험이 자기미학의 토양이 되는 중요한 시기였다. 청전의 제자인 방의걸 교수는 탈권위적이고 소박한 성품의 소유자였다. 하성흡은 그를 통해 수묵의 기본과 정신을 습득한다. 전통 수묵화의 도가적 화풍이 아닌 실경과 현실에 근거를 두고 대상을 분석하고 먹의 깊이를 익혀가는 과정일 것이다.

첫 삽_91×61㎝_한지에 수묵담채_1992

들길_220×85㎝_한지에 수묵담채_2015

하성흡은 이렇게 80년대와 90년대라는 시간의 흐름 속에 어둠과 밝음, 채움과 비움, 자연에 대한 골격의 개념, 이들의 소멸과 재정립을 반복하면서 미학적 담금질을 한다. 이러한 담금질이 거듭되면서 자연의 촘촘함과 느슨함, 우주의 이치와 신비로움도 읽어갔을 것이다. 그리고 자연은 스승이 되어 습작을 거듭하면서 역사를 읽어주었으며 시대를 통찰하게 되었다. 그의 눈에 보이는 자연의 모든 산과 나무, 대지와 강은 민초들의 고통과 슬픔을 확인시키고 삶의 이야기를 증언해주었을 것이다.

진경의 재해석으로 '무등'과 '금강전도'

그는 90년대 중반 이후 2000년대까지 자연을 바라보는 미학적 성숙도를 높여가면서 대형작품을 계획한다. 그는 스스로 조선 중기 선비가 되어 전통적 수묵 양식으로 '소쇄원'을 해석하여 자연이라는 공간에서 얻는 미적 정서를 찾고자 했다. 마치 사람의 뼈와 살과 정서의 깊은 곳에서 태아가 잠들어 있듯이 자신의 무의식 속에 잠들어 있는 전통을 일깨워 느껴보고자 하는 의미일 것이다. 그러니까 '소쇄원'을 만든 조선중기 '양산보(1503~1557)'와 그의 친구인 '김인후(1510~1560)'의 시대로 되돌아 자연에 순응적이면서 은둔생활을 해야 했던 조선중기의 선비가 되고자 했다.

그는 이 시기에 시공을 초월한 여행으로 '소쇄원'의 크고 작은 작품을 집중적으로 제작했다. 앞서 밝힌 바와 같이 시대를 거슬러 선

비 '양산보'가 되어 자연에 묻힌 삶을 관조하면서 '소쇄원' 전경과
부분을 나누어 그림을 그려갔다. 정치적으로 내몰린 선비의 안타까
움과 갑갑한 심상을 더러는 어두운 정국을 한탄한 듯, 더러는 사계
절 자연의 소박한 풍경을 노래하듯 담기도 했다.

5영 식영정 벽오랑월_74×140㎝_한지에 수묵담채_2014

그는 작품을 통해 '부감법'을 활용한 확장된 필법으로 '양산보'의 거시적 안목과 삶을 새롭게 해석하여 담고자 했다. 그리고 〈소쇄원〉의 연작을 통해 시대를 거슬러 사람과 자연의 관계를 관통하고 관조하는 선비의 삶을 집약적으로 탐구하고자 했다. 즉, 그는 〈소쇄원〉연작을 통해 조선중기 낙향한 선비의 삶을 현재와 연결시키는 성과를 남겼다.

2000년대 중·후반 그는 고향인 광주 〈무등산〉과 〈금강산〉을 연작한다. 이러한 연작이 나오기까지 그는 조선 후기 '겸재 정선(1676~1759)'의 진경산수에 영향을 받았을 것이다. 관념 산수의 화풍이 팽배하던 시기에 진보적 화풍인 '진경산수'는 미술의 혁명이었다.

그는 '정선'의 작품을 관찰하면서 현재적 실경과 필법, 그리고 대상을 바라보는 관점을 주목하고 그 연장선에서 삶의 터전인 무등산에 관심을 갖는다. 아마도 조선 후기의 혁명을 현재적 혁명으로 재현하고 싶은 욕망이 앞섰는지도 모르겠다.

무등無等은 높낮이가 없이 모든 이는 하늘 아래 평등하다는 의미의 이름을 가진 산이다. 무등산의 주변을 세심한 관찰과 기록, 수 차례의 등반을 통해 지형과 골격을 익히고 물이 귀한 산으로 자연을 생각하게 했다. 그리고 무등산을 수도 없이 구석구석 쪼개어 분석하고 전체를 그리기를 반복했다. 이 모든 작품은 '부감법'으로 제작했는데, 대표작으로는 〈무등산병풍, 2010〉이 있다. 〈무등산병풍〉은 10

여 년 수많은 무등산을 주제로 제작한 작품 중 가장 돋보이는 대작으로 크게는 무등을 중심으로 펼쳐지는 왼편의 나주평야와 중심부의 여백으로 광주시가지를 감추어 두었다.

여기서 '왜 광주시가를 여백으로 두었을까?'에 대한 의문이 생긴다. 아마도 광주라는 도시가 무분별한 아파트 난개발로 회색빛으로 변해 주변의 무등과 어울리는 도시가 아니기에 생략하고 여백으로 남겨두었을 것이라고 추론한다. 그러나 그 여백은 무등에 생명의 기운과 안정감으로 주변의 크고 작은 산들을 품고 있음을 강조하고 있다.

그는 2000년도 초, '금강산' 관광을 2차례 다녀온다. 대학 시절부터 정선의 〈금강전도〉를 보고 금강산의 길이 열리면 반드시 다녀와서 '신 금강전도'를 그려보고 싶었을 것이다. 그는 금강산에서 수많은 사진과 현장 스케치를 했다. 구석구석의 풍경을 놓치지 않으려 했고 높은 곳에서 금강의 전체를 부감하기를 거듭했다. 그리고 수많은 성과물을 대작으로 내놓았다.

그의 대표작 〈금강전도, 2011〉는 금강의 봉우리 하나하나가 따로 분리되어 솟아난 것처럼 보이지만 모든 봉우리는 서로에게 연결되어 하나의 덩어리로 읽힌다. 세심하게 봉우리의 형상과 바위의 질감까지 느껴지며, 사이사이에 흐르는 계곡과 폭포, 사찰들과 사람들 하나하나를 놓치지 않고 포착하고 있다. 특히 근경은 물론 원경에 있어서도 차별없이 세심하게 화폭에 담아내어 사실적 실경화의 감

금강전도_170×103㎝_한지에 수묵담채_2011

동을 더욱 높였다. 그는 금강산의 주변부인 하늘과 바다를 연결시켜 푸른색으로 둘러 신비로움과 함께 집중도를 더욱 증폭시키고자 했다. 그만의 뛰어난 사실력과 회화적 상상력을 바탕으로 하는 화법은 감동을 더해주었다.

'5월 광주' 기록과 전통양식의 집어등

하성흡에게 평생 지울 수 없는 아픔으로 새겨진 '5월 광주'의 현장을 기록으로 남겨야 한다는 책무감은 그를 끈질기게 따라 다녔다. 특히 '광주민주항쟁' 20주기(2000년) 이후 기념이 되는 해에는 더욱 충동이 심했을 것이다.

매년 5월 관련 인물과 사건을 중심으로 간헐적으로 작품을 남기긴 했으나, 특히 그가 목도한 도청 앞의 발포가 시작되었던 상황을 기록으로 남기고자 했다. 그는 야심찬 〈1980년 5월 21일 발포〉라는 명제의 대작을 연이어 제작(2010, 2017)한다. 도청 앞에 대치 중인 공수부대와 시민 시위대, 그리고 군인들의 총기 난사로 아스팔트에 피 흘리고 쓰러져 있는 시민, 하늘에서는 헬리콥터가 총기를 난사하고 삐라가 뿌려지고 있다. 도청 주변 곳곳은 화염에 싸여 있고 건물 옥상에는 총소리에 놀란 사람들이 금남로 시위자들과 함께 급하게 움직이고 있다. 그는 이렇게 급박한 발포 현장의 상황을 사실대로 기록했다.

〈1980년 5월 21일〉 연작을 비롯한 거의 모든 작품도 대작 중심

1980년 5월 21일 발포_170×143_한지에 수묵담채_2017

의 '부감법'으로 제작되었다. 눈에 보이는 세상을 더 넓게, 그리고 더 멀리 바라보고자 하는 그의 강렬한 의지를 드러내는 세계관이자 예술관이다. 그는 시대를 읽고 관통하는 날카로운 예지력으로 세상을 열어가고자 하는 것이다.

수묵화는 특성상 어려운 예술 양식이다. 대학에서 올곧게 전공을 해도 계속해서 필법과 먹을 익혀가야만 한다. 이러한 수묵화는 80년대 후반에 들어 서서히 미술시장에서 밀려 점차 외면받아 전업화가에게는 어려움이 커져갔다. 민주화의 열풍과 함께 자본의 논리와 포스트모던 예술 이념은 무차별적으로 우리의 생활 깊숙하게 자

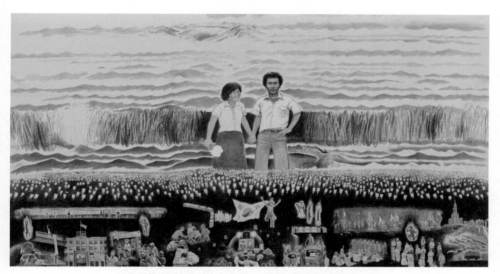

12폭 부활-역사속에 살아 오다_200×366㎝_한지에 수묵담채_2021

리하면서 수묵화 양식은 미술시장의 진부함으로 치부되었다. 시대의 문화적 정서변화라고 이해하더라도 우리 선조가 남긴 전통의 가치이자 정신이요 삶의 자취를 우리 스스로가 외면하는 꼴이 아니던가? 우리 자신의 문화적 주체성과 자존감이 부족한 일면을 스스로 드러내는 문화사대주의의 부끄러운 민낯일 것이다. 이러한 시점에 그는 단 한 번도 예술을 통해 상업적 성공을 욕심 내본 적이 없다. 다만 예술로 역사 앞에 당당해지고 싶을 뿐이기에 그의 가족은 늘 고달프고 힘들어 하는 모습에 미안함이 함께한다. 수묵화 40여 년을 일관성 있게 작품 활동을 해온 그가 더욱 귀하게 느껴지는 이유는 이처럼 인기없는 수묵의 길을 우직스럽게 지켜내고 있기 때문이기도 하다.

하성흡은 1980년 5월, 고등학생 신분으로 '5월 광주'의 서슬을 목격했다. 그 서슬은 공포 자체로 한반도 평화를 위협하고 우리 사회의 차별과 분열을 조장하고 70여 년 기득권을 유지해왔던 친일과 친미 세력에 다름아니다. 그 서슬은 오늘도 여전히 우리 사회에 존재하고 언제든지 역사와 시대의 정당성과 민초들의 급소를 향해 거침없이 달려들고자 한다. 그리고 주변 국가들은 끊임없이 한반도 평화를 위협하고 분열을 조장하고 있다. 그는 이러한 지점 지점을 놓치지 않으려고 기록하고 공포의 서슬에 '5월 광주'의 증언을 새기고 있다. 평화와 광주의 이름으로 당당함과 떳떳함으로 공포의 서슬에

맞서며 새겨둔 증언이 고통스럽고 힘들게 읽혀지기보다는 우리 시
대의 아름다움으로 보여질 뿐이다.

하성흡 (1962년 광주)

전남대학교 미술과 졸업

개인전 6회(광주, 서울)

초대전

 2021, 역사의 피뢰침, 윤상원(아시아문화전당)

 2020, 민중畵 민주花 반추된 역사전(은암미술관, 광주)

 여성별곡(자하문미술관, 서울)

 2019, 해남국제 수묵비엔날레(해남문화예술회관)

 2018, 한국수묵 해외 순회전(상해, 홍콩)

 국제수묵비엔날레 종가전(목포), 한중 수묵교류전

 2017, 광주화루(국립아시아문화전당)

 담양 10경(담빛예술창고)

 아름다운 절 미황사전(학고재, 서울)

 2016, 김광석 20주기 추모전(홍대아트갤러리, 서울)

 녹우당에서 공제를 상상하다(녹우당, 충헌각)

 영암전(신세계갤러리, 광주)

 2015, 특별전 담양(국립광주박물관)

 2014, 아시아를 사유하다(넘팅갤러리, 방콕) 외 국내외 100여회

부록

한국 민중미술 연보 41년

민중미술 연보는 1979년을 기점으로 80년대 민중미술을 주도했던
소집단 활동과 미술사건 중심으로 기록했다. 특히 지난 『오월의
미학·1』의 '민중미술 연보'를 기초로 하고 그 위에 누락된 부분들을
보완했다. 동시에 광주 오월과 관련한 내용 역시 놓치지 않으려 했으나
개별적인 전시 및 출판을 기준으로 기록하다 보니 아쉬움도 남는다.
지난 암울한 시대, 갖은 수난과 탄압 속에서 길을 밝혔던 수많은
진보미술인과 단체의 결성과 활동 속에 분화와 통합을 거듭하는
변천의 흐름 또한 주목하며 '한국의 민중미술사'를 기록하고자 했다.
미진한 자료 수집과 더딘 걸음으로 곳곳에 누락된 부분을 피할 수
없었음을 밝힌다. 하지만, 여전히 살아 있는 한국 민중미술이기에
스스로 위안하며 부족한 것은 과제로 남긴다.
※ 본 연보를 위해 도와주신 민중미술화가 홍성민(광주), 박경훈(제주),
곽영화(포항)와 미술평론가 김종길에게 감사드린다.

연도	미술활동	일반사항	비고
1979	• '광주자유미술인협의회' 결성(9월, 이하 '광자협'). 홍성담, 최열(최익균), 김산하, 강대규, 이영채 등 7인. 전남, 광주 중심으로 활동 • '현실과 발언' 결성(11월). 노원희, 김건희, 김정헌, 김용태, 성완경, 손장섭, 민정기, 백수남, 심정수, 오윤, 임옥상, 신경호, 원동석, 윤범모, 주재환, 최민 창립회원. 이후 강요배, 박불똥, 박세형, 박재동, 안규철, 안창홍, 이종빈, 정동석, 장소현, 이태호 참여 • 'POINT(포인트)' 결성(12월). 백종광, 장영국, 최춘일 창립회원. 이후 강문수, 문석배, 박찬응, 이억배, 정길수 등 참여. 수원 중심으로 활동	• 8월 YH무역 사건 • 10월 부마항쟁 • 10·26 박정희 대통령 시해 사건 • 12·12 사태, 신군부 집권(전두환) • 12월 최규하 대통령 취임	• '광자협'(1979~1984), 제1선언(미술의 건강성 회복을 위하여), 제2선언(신명을 위하여), 제3실천선언 발표 • '현실과 발언' 1990년 해체 • 'POINT(포인트)' 1984년에 시점·시점(時點·視點)으로 명칭 변경 후, 1985년까지 활동
1980	• 시대의 껍새를 풀어 보는 작업-강도전(强度展)(4월, 부산 국제회관 화랑). 박건, 조종두, 박행원, 김지은, 조기수 등 • '광자협' 창립전 야외작품전 씻김굿(7월, 나주 남평 드들강변) • 제1회 '2000년 작가회'전(10월, 광주아카데미 미술관). 당국의 전시작품 철거압력 이후 전시 활동 중단 • 현실과 발언 창립전(10월, 문예진흥원 미술관, 개막 당일만 전시) • 현실과 발언 창립전 재개최(11월, 동산방화랑) • 제1회 현대미술상황 80-인천전(5월, 인천 남민화랑). 강하진, 권수안, 김선, 김용기, 노희성, 이반, 이종구, 장충익, 조규호, 조덕호, 최명영, 최병찬, 한기주 등 • 제1회 다무전-있는 것과 보이는 것(11월, 문예진흥원 미술회관) • 전남대 지하 미술패 '민화반' 결성(10월, 홍성민, 박광수 외). 이후, '판화반', '불나비', '마당', '신바람', 만화패 '창', 우리미술연구회 '판' 등 활동	• 3, 4월 '서울의 봄' 계엄령 해제와 민주화 요구 전국 확산, 전국 대학가 민주총학생회 건설 • 5·17 비상계엄 전국 확대 • 5·18 민주화운동(5. 18.~27.) • 8월 최규하 대통령 사임 • 8월 전두환 11대 대통령 선출(장충체육관) • KBS 컬러 TV 첫 방송 • 12월 전두환 12대 대통령 선출	• 강도전은 부마항쟁 이후와 광주 5·18이 일어나기 직전의 부산 전시로 의미가 있음 • '현실과 발언' 창립전은 문예진흥원미술관에서 열렸으나 전시 오픈 3시간 만에 미술관 측과 당국의 전시 불가 통보 및 조명 소등으로 개막 당일 촛불 관람으로 종료. 1개월 후 동산방화랑 재전시 - 이후 주제 전시로 활동, 1990년 공식 해체
1981	• 새구상회화11인전(6월, 서울 롯데화랑). 김정헌, 오해창, 이상국, 이청운, 임옥상, 민정기, 노원희, 진경우, 오윤, 여운, 권순철	• 2월 전두환 12대 대통령 취임	

1981	• 겨울 대성리 31인전(1월, 경기도 가평군 북한강변) • 제3회 현대미술상황 81-인천전(5월, 인천 정우회관 화랑). 강하진, 권수안, 김선, 노희성, 김규성, 박병춘, 오원배, 이종구, 전준엽 등 • 제2회 현실과 발언전-도시와 시각전(7월, 롯데화랑, 9월, 광주 아카데미미술관, 대구 대백문화관)		
1982	• 81 문제작가작품전(1월, 서울미술관). 참여평론가 김윤수, 김인환, 박래경, 박용숙, 오광수, 원동석, 유준상, 이경성, 이구열, 이일, 임영방. 선정작가 김경인, 김용민, 김장섭, 김정헌, 김태호, 노재승, 심정수, 이청운, 임옥상, 정겨연, 최욱경. • 제1회 젊은의식전(3월, 덕수미술관). 참여작가 박건, 문영태, 강요배, 손기환, 이상호, 이흥덕, 박흥순, 정복수, 최민화, 홍선웅 등 36명 • 미술패 '토말' 창립(3월). 홍성민, 박광수 등 • '현실과 발언' 기획 『시각과 언어 1』와 『그림과 말』 출간 • 오월 그림, 시전(7월, '토말'과 '젊은 벗들', 광주투신전시장, 안기부 전시 내사 압력) • 신학철작품전(9~10월, 서울미술관). 〈한국근대사〉 연작 발표 • 미술동인 '두렁' 결성(10월). 김봉준, 이기연, 장진영, 김준호 • 제3회 현실과 발언전-행복의 모습전(10월, 덕수미술관) • 제1회 임술년 '구만팔천구백구십이에서'전(10~11월, 덕수미술관). 황재형, 박흥순, 송창, 이종구, 이명복, 전준엽, 천광호 • 제1회 82인간11인전(12월, 관훈미술관). 강희덕, 노원희, 박부찬, 안창홍, 윤석남, 윤성진, 이태호, 정문규, 정연희, 최명현, 황용엽 • '불온화가' 자료집. 김정헌, 신경호, 임옥상, 홍성담, 김경인 등	• 3월 부산미국문화원 방화 사건 • 10월 박관현(전남대 80년 민주총학생회장) 광주교도소 수감 중 옥사 • 대한민국미술전람회(1949~1981) 폐지	• '임술년'(1982~1987)의 98,992는 남한 면적을 지칭. 10회 전시, 1987년 공식 해산 • '불온화가' 자료집은 일명 미술인 블랙리스트. 광주오월항쟁 직후 국보위 시절 정화 차원에서 미술인 7, 8명 선정, 당국(안기부를 비롯한 문공부, 문교부)의 내사와 작품압류, 규제, 경고장 발송. 이후 80년대 민중미술에 대한 탄압 본격화
1983	• 82 문제작가작품전(1월, 서울미술관) • 제1회 실천그룹전(3월, 관훈미술관) • 목-9인전(5월, 관훈미술관)	• 6월 KBS 이산가족 찾기 첫 생방송	

| 1983 | • 제1회 시대정신전(4월, 제3미술관). 강요배, 박건, 안창홍, 이철수, 이태호, 구경훈, 정복수, 최민화 등 14인
• 오월시 판화전(오월시 동인, 목판화연구회원)
• 동인 두렁 창립 예행전(7월, 제주 애오개소극장)
• 제4회 현실과 발언전(7월, 관훈미술관)
• 제1기 **광주시민미술학교** 개설 및 판화전(8월, 광주 카톨릭센터). 원동석, 최열 강연회 개최. 수료생 62인 판화전(8월, 광주 카톨릭센터미술관)
• '두렁' 민속미술교실(11월, 제주 애오개소극장)
• 인간전(11월, 아랍문화회관)
• 실천그룹전-매스미디어와 현실(11월, 제3미술관)
• 걸개그림 〈**민중의 싸움**〉 제작(11월, '토말' 미술패 홍성민 외)
• 2회 임술년전(11월, 관훈미술관, 84년 1월 광주 아카데미)
• 제3회 젊은의식전(12월, 관훈미술관)
• 현실과 발언 판화전(12월, 한마당화랑)
• 미술동인 '땅' 창립(10월, 이리 창인성당). 송만규, 윤양금, 한경태 등
• 광주민중문화연구회 미술집단 '일과 놀이'(12월)
• 미술공동체 결성(10월). 문영태, 옥봉환, 김봉준, 최민화, 송만규, 홍성담, 장진영, 최열 | • 9월 KAL기 러시아 영공에서 피격 참사
• 10월 미얀마 아웅산 묘역 폭탄 참사 사건 | • **광주시민미술학교**(1983. 8. ~1992. 2.)의 판화교실은 매년 여름, 겨울 2회 개설, 이후 전국 확산
- 복제미술인 '판화'는 군중 집회장의 '걸개그림'과 함께 현장, 시각실천미술로 80년대 한국민중미술운동의 상징적 매체가 되었음
• 〈**민중의 싸움**〉은 광주의 대학 지하미술패 '토말'에 의해 제작된 최초의 군중집회 무대용 걸개그림
- '해방 40년 역사전'에 출품 이후 각종 집회장에서 쓰이다가 85년 광주문화큰잔치에서 경찰 난입 탈취로 망실, 94년 '민중미술 15년전' 전시에 복원.
- 걸개그림은 87년 6월항쟁을 거치면서 지역 현장미술패와 학생운동의 대학 미술패에 의해 전방위에 걸쳐 광범위하고 다양한 걸개그림 제작, 확산됨 |
| 1984 | • 두렁 판화 달력 제작(실천문학사)
• 83 문제작가작품전(1월, 서울미술관)
• 오늘의 판화 13인전(4월, 서울미술관)
• 미술패 토말 삶의 의미전(3월~4월, 광주학생회관, 익산동아백화점), 원동석, 최열, 홍선웅, 최민화 강연회 개최
• 미술동인 '두렁' 창립전 제1회 두렁전(4월, 경인미술관), 김봉준, 이기연, 장진영, 성효숙, 김준호, 이연수, 라원식, 이정임 등
• 최민화 만화 『세 오랑캐』 작품 압류, 경찰 연행(5월) | • 전국 각 지역 사회, 문화, 노동, 학생운동 등 수많은 부문 운동 조직체 결성, 확산 | • '**해방 40년 역사전**', '삶의 미술전'은 그간의 동인 체제 활동 경험을 토대로 대규모 인원 속에 역사인식, 사회변혁을 지향하는 대사회적 전시회. 향후 80년대 미술운동의 변화 계기가 된 기획전시
- 특히 '해방 40년 역사전'은 광주를 시작으로 전국의 대도시와 각 지역 대학 교정의 가두 이동 전시로 미술사에 기록될 6개월여 릴레이 전시 진행 |

1984	• **해방 40년 역사전** 전국 순회 전시(4~11월, 광주 아카데미술관, 광주학생회관, 전국 주요 대학 교정 외) • 시점·시점(視點·視點) 창립전(5월). 강문수, 문석배, 박찬웅, 백종광, 이억배, 장영국, 정길수, 최춘일 등 • **삶의 미술전**(6월, 아람미술관, 관훈미술관, 제3미술관, 105 미술인) • 미술동인 두렁 『산 미술』 발간 • 시대정신기획위원회 『시대정신』 1호 출간 • 거대한 뿌리전(6월, 한강미술관 개관전). 권칠인, 김보중, 신학철, 장경호, 전준엽, 정복수 • 제5회 현실과 발언전-6·25(6월, 제3미술관) • 2회 목판모임 나무전(5월, 청년미술관) • 2회 시대정신전(7, 8월, 부산 맥화랑, 마산 이조화랑, 대구 수화랑) 오윤, 임옥상, 황재형 등을 포함한 27인 참여 • 토해내기전(8월, 관훈미술관) • 서울미술공동체 결성(9월) 문영태, 옥봉환, 최민화, 이인철, 이기정, 김방죽, 곽대원, 주완수, 유은종, 박진화, 홍황기, 김부자, 박형식, 두시영, 유영복, 황세준 등 • 제3회 임술년전(11월, 백상) • 푸른깃발 창립전(11월, 한강미술관) 고요한, 박불똥, 이남수, 김환영, 정복수 등 • 놀이기획실 신명 결성(12월) 이기연, 김준호 등		• 시대정신기획위원회(7월)는 작품 발표를 통한 활동보다는 출판 사업을 확장시켜 가기로 의견을 모으고 '박건'을 중심으로 '도서출판 일과 놀이' 출판물을 통한 교육 사업의 중요성을 인식시킴 • '시점 시점' : 수원지역의 그룹 POINT(포인트)를 해체하고 일부 회원의 재결성으로 1985년까지 활동
1985	• 을축년 미술대동잔치(1월, 아람미술관 서울미술공동체 주최) 현실과 발언, 임술년, 두렁, 시대정신, 실천 등 참여 • 84 문제작가작품전(1월, 서울미술관) • 민중시대의 판화전(3, 4월, 한마당, 광주아카데미, 마산 이조화랑) • 3회 실천그룹(4월, 청년미술관) • 땅 동인의 '노동미술전'(4월, 익산) • '대동세상' 홍성담 판화, 경찰 2천 점 탈취(5월) • 〈광주항쟁 백인신장도〉(김경주, 이준석 외) 경찰 탈취(5월) • 미술동인 '지평' 창립(6. 21.~26. 인천시 공보관)	• 5월 삼민투 서울미국문화원 점거 농성 사건 • 8월 노동자 홍기일 광주 금남로 분신	

1985	• **한국미술 20대의 힘전**(7월, 서울 아랍미술관). 김경주, 김방죽, 김우선, 김재홍, 김준권, 박불똥, 박영률, 박진화, 손기환, 송진헌, 유영복, 이기정, 이준석, 장명규, 김진수, 장진영, 최정현 등. 경찰에 의해 출품작 강제 철거, 19명 강제 연행, 5명 구속 • 40대의 22인전(그림마당 민) • 민족미술 대토론회(8월, 아카데미하우스) • 두렁 걸개그림 〈민족통일도〉, 〈조선민중수난해원탱〉 경찰 탈취(8월), 김봉준 연행, 구류(9월) • 4회 임술년전(10월, 한강) • 시월모임전 창립전(관훈미술관, 10.9~15) 윤석남, 김인순, 김진숙 • 민족미술열두마당 달력 발행(11월, 민미협), 불온작품으로 규정 강제 압수 • 민족미술협의회 창립(11월, 여성백인회관, 전국미술인 120명) • 80년대 미술 대표작품전(12월, 인사동갤러리, 이화갤러리, 하나로 미술관, 120인의 작품전) • 터 전(정정엽, 김민희, 신가영, 구선회, 최경숙) • 민중미술편집회, 『민중미술』 출판(도서출판 공동체, 미술동인 두렁 기획) • 『민족미술의 논리와 전망』 원동석 평론집(풀빛) • 민미협 기획, 80년대 미술 대표작품전(12월, 하나로미술관, 인사동갤러리, 이화갤러리) • 광주자유미술인협의회 해소 및 시각매체연구회 결성(12월) 홍성담, 백은일, 정선권, 홍성민, 박광수, 이상호, 전정호, 전상보, 최열. 이후 땅끝, 개땅쇠로 활동		• **20대의 힘전** 전시작품 강제 철거와 작가 19명 강제 연행, 작품 26점 압수, 손기환, 박불똥, 박영률 등 5명의 작가 불법 구금 - 20대의 힘전 사태에 대한 235 미술인 성명 발표와 규탄 대회 • 시월모임전 회원 3인(윤석남, 김인순, 김진숙)은 민족미술협의회(민미협) 여성분과로 조직하여 활동(12월) • 미술동인 지평 창립은 경인지역을 중심으로 젊은 작가 이종구, 도지성, 이봉춘, 장충익, 정용일, 조성휘, 홍용택 등 7인의 참여로 출발
1986	• 시민미술학교 판화전 및 판화집 '나누어진 빵' 발간(1월, 광주가톨릭센터, 가톨릭 광주대교구) • '민족미술열두마당' 달력 발간(1월, 민족미술협의회) • 85 문제작가작품전(1월, 서울미술관) • 문제작가 81~84전(2월, 서울미술관) • 병인년 미술대동잔치(2월, 아랍미술관) • 부산지역의 미술운동 논의, 학습 및 미술운동 활동조직 모색 • 40대 22인전(2월, **그림마당 민 개관기념**) • 시대정신우리 시대의 성(4월, 그림마당 민)	• 5월 서울대 이재호, 김세진 분신 투신 • 5월 직선제 개헌요구 '5·3 인천시위' • 7월 부천서 성고문 사건 • 2월 필리핀 민주혁명	• **그림마당 민**(86. 2.~94. 1.)은 민중미술의 유일한 전시 공간으로 80년대 군부, 공안 통치 시절 서울 인사동에 위치하면서 250여 건의 개인, 그룹, 기획전시와 학술강연회 진행 - 8년여 동안 민중미술의 창작 보급로와 홍보 역할 수행

1986	• 오월전(5월, 제3미술관) • 젊은 세대에 의한 신선한 발언전(6월, 그림마당 민)전시 중인 5점 당국 철거 요구 논란 • 3회 청년미술학교(6월, 삶과 함께하는 만화, 명동성당) • JALLA-민중의 아시아전(7월, 동경도 미술관) • 우리 시대의 30대 기수전(그림마당 민) • 말뚝이전(독일 순회) • 시월모임, 반에서 하나로전(그림마당 민) • 만화 '깡순이' 작가 이은홍, 이적표현물제작 반포, 미술인 최초국가보안법위반 구속(5월) • 문화4단체(민문협, 언협, 자실, 민미협) 시국성명서와 철야농성(5월) • 벽화 〈통일의 기쁨〉, 〈상생도〉(정릉) 당국에 의해 훼손, 지워짐(6월, 서울미술공동체 유연복 외) • 오윤 판화전(5월, 그림마당 민). 판화집 『칼노래』 출간 • 오윤 작고(7월 5일, 민미협장) • 오윤 판화전(7월, 대구 맥향화랑), 김윤수, 유홍준 추모강연회 개최 • '광주시각매체연구회'(이하 '시매연') 창립과 '작살판', '개판' 제작(7, 8월). 홍성담, 백은일, 홍성민, 박광수 등 • 목판모임 '판' 창립 • 1회 통일전(8월, 광주 가톨릭미술관, 그림마당 민) 강대철, 김인순, 박세형, 김경주, 박불똥, 정하수, 권순철, 손영익, 민정기, 이인철, 문영태, 손기환, 안규철, 홍선웅, 이명복 등 • 풍자와 해학전(8월, 그림마당 민) • 삶의 풍경전(9월, 서울미술관) • 민미협 회원 작품 50여 점 탈취(성균관대 자연캠퍼스 보관중) • 2회 시월모임전-반에서 하나로(10월, 그림마당 민) • 5회 임술년전(11월, 그림마당 민) • 미술패 갯꽃 결성(9월, 인천) 허용철, 정정엽 등 • 민미협 기관지 『민족미술』 창간 • 민미협 여성미술분과 출범(12월) 김인순, 김진숙, 윤석남, 구선희, 김민희, 신가영, 이경미, 정정엽, 최경숙, 김종례, 문샘 등		- 90년대로 접어들면서 변화된 시대 상황과 운영·유지에 따른 재정적 어려움에 봉착, 94년 폐관 • '광주시각매체연구회'(이하 '시매연')는 79년의 '광자협'을 발전적으로 계승한 현장미술 전문 소조 - 오월 진상규명과 반독재, 민주화를 위한 각종 시각매체 제작, 교육, 국내외 선전, 홍보, 전시 - 92년 광주민련으로 확대 개편, 해산 이후에도 필요 시 신축적으로 현재진행형 - 창립회원 4인 외 전정호, 이상호, 정영창, 전상보, 천현노 등 • 목판모임 '판'은 1987년 2년 간 수원지역을 중심으로 활동하며 회원으로는 김영기, 손문상, 유동일, 이득현, 이억배, 이윤엽, 이주영, 최춘일, 황호경 등

1987		
• 서울미술운동집단 '가는패' 결성(1월). 차일환, 남규선, 김성수, 최열 등 • '겨레공방' 결성(1월, 전주). 송만규, 한경태, 윤양금, 이영진, 박홍순 • 민중미술: 한국의 새로운 정치적 미술(Min Joong Art: New Movement of Political Art from Korea)전(1월, 캐나다 토론토 에이스페이스, 미국 뉴욕 마이너인저리). 엄혁(커미셔너), 성완경, 김용태, 민정기, 박불똥, 송창, 오윤, 이종구, 임옥상, 정복수, 최병수, 두렁, 광주시각매체연구소 등 • 그림패 낙동강 '내 땅이 죽어간다'전(부산 가톨릭센터 전시실) • **울산, 소리전(울산아모스미술관)** • 곽대원 민미협 홍보부장, 대공수사단에 연행(2월) • 반고문전(3월, 그림마당 민). 전국 7개 지역 순회. 전시 개막 시 종로경찰서 전시장 봉쇄, 방해. 주재환 대표 연행 • 미술인 202인 4·13 호헌조치 반대 선언 • 벽보선전전 7회(5월~'90, 반미반핵반독재, 오월진상규명과 국가보안법철폐 벽보전, 번화가, 터미널, 공단 등, 민미련 건준위, 학미연, 남미연) • 가는패 열림전(4월, 명동성당, 상계동 철거민의 집) • '해방제' 걸개그림전(5월, 광주 YWCA, 시매연 및 전대, 조대, 호대 미술패) • 1회 민족미술학교(6월, 그림마당 민) • '터'전(6월, 그림마당 민) • 2회 통일전 '민중해방 민족통일 큰그림잔치'(8월, 그림마당 민) • 그림패 '바롬코지' 결성(8월, 제주) 문행섭, 부양식, 김유정, 박경훈, 김수범, 강태봉, 양은주 등 • 수원민주문화운동연합(수문연) 창립 • 우리 시대의 작가 22인전(그림마당 민) • 미술동인 '두렁' 초대전(뉴욕 한인회관) • 통일전, 제주 전시 중 작품 4점 탈취, 국가보안법위반 조선대생 전정호, 이상호 구속. 문행원, 이종률, 주재환 연행 및 압수수색, 입건(9월)	• 1월 서울대 박종철 고문치사 • 3월 호남대 표정두 분신 사망 • 4월 전두환 호헌조치 특별담화 • 6월 연세대 이한열 사망 • 6·10 민주화 항쟁(전국 주요 도시에서 가두시위, '6월민주항쟁' 본격화) • 6월 노태우 민정당대표 6·29선언(직선제 개헌과 김대중 사면 등 시국 수습을 위한 특별선언)과 헌법 개정(대통령 직선제) • 7, 8월 노동자 대투쟁 • 11월 KAL기 폭파 참사 • 12월 노태우 대통령 당선	• 수원민주문화운동연합(수문연)은 1990년까지 활동. 회원으로는 김영기, 손문상, 신경숙, 이오연, 이주영, 최춘일 등. 수문연은 산하 조직으로 시각예술위원회, 민족문학위원회, 공연예술위원회를 조직함

1987	• 손기환(만화 정신 관련) 국가보안법으로 구속. 화가 구속에 대한 우리미술인의 입장 발표(9월, 민미협) • 여성과 현실전(10월, 그림마당 민, 87~92), 경찰 〈평등을 향하여〉 탈취 • 건국대 항쟁 기념조각 '청동투사상' 강제 철거(10월, 매체연구소 환) • 반쪽이(최정현) 만화, 경찰 3,000부 탈취(12월) • 소집단 활화산 결성(6월) 최민화, 유연복, 김용덕, 이종률, 남궁산, 조범진 • 80년대 형상과 미술 대표작가전(7월, 한강미술관) • 걸개그림 〈노동자〉 제작(가는패) • 걸개그림 〈한열이를 살려내라〉 제작(6월, 최병수 외 만화사랑) • 걸개그림 〈그대 뜬 눈으로〉 제작(최민화), 이한열 시청광장 영결식 중 경찰 파괴 • 걸개그림 〈6월 항쟁도〉, 〈노동해방 만세도〉 '10·28 건대항쟁' 제작(그림패 활화산) • 걸개그림 '그날이 오면'(송만규 외) 경찰 탈취, 압수 • 〈한국민중 100년사〉 제작, 전시(2m×50m, 연작, 5월, 부산 수산대, 부산 그림패 낙동강 결성 준비팀) • 거제도 대우조선소의 이석규 열사 장례식의 영정, 부활도 제작. (곽영화, 김상화 제3자 개입으로 입건, 수배) • 부산 '낙동강' 결성 및 창립전(부산 백색화랑) 구자상, 곽영화, 허창수, 황의완, 권산, 예정훈, 정재명 • 전주 겨레미술연구소 결성(송만규 외) • 여성미술연구회 '둥지' 결성(9월) 윤석남, 김인순, 김진숙, 정정엽, 문샘, 구선회, 김민희, 최경숙 • 제1회 여성작가 40인의 그림자-여성과 현실, 무엇을 보는가?전(9월, 그림마당 민) • 노동미술진흥단 결성(11월) 김신명, 정지영, 조혜란, 장해솔, 라원식 • 대전 색올림		

1987	• 그림패 활화산 결성(6월, 최민화, 유연복, 이종률 외) • 광주영상매체연구소 창립(87~97 오월거리사진전, 광주) • 제주 바람코지 결성(8월, 문행원, 부양식 김유정 외) • 안양 미술패 우리그림(12월, 이억배 외) 및 나눔(수원) 창립 • '80년대 현장과 작가들' 유홍준 평론집 • 서울지역 미대학생협의회 결성 '청년미술학도' 선언(10월) • 호남대미술패 '매' 창립(이후 미술사랑) • 그림사랑동우회 우리그림 결성(12월, 안양) 이억배, 박찬응, 권윤덕, 정유정이 결성회원, 이후 홍대봉, 홍선웅, 박경원, 주완수, 정승각, 권애숙, 김한일, 정도영, 황용훈 등 참여 • 그림패 낙동강 12월 대통령 선거 선전물 제작 및 선거 운동 참여		
1988	• 미술운동 탄압백서 『군사독재정권 미술탄압사례』 발간(3월) • 민중미술-한국의 새로운 문화운동(아티스트 스페이스, 뉴욕) • 한국민중판화전(4, 5월, 그림마당 민, 온다라미술관, 런던) • 노태우 풍자전(4월, 그림마당 민) • 5월 광주민중항쟁 기록판화집 『새벽』(홍성담) 출간 • 그림패 낙동강, 5월 첫 사무실 개소 • 반 공해전 내 땅이 죽어간다(6월, 부산 가톨릭센터) • 벽보선전전 7회 수행(8월) • 4회 민족미술대토론회(8월, 여주 신륵사) • 민족미술협의회, 남북미술교류전 제안(8월) • '터갈이' 창립전(8월, 그림마당 민). 박재동, 이재호, 조환, 전성숙, 고선아 등 • 3회 통일전(8월, 그림마당 민) • 2회 여성과 현실전(10월, 그림마당 민) • 9월, 부산미술운동연구소 결성(송문익, 곽영화, 김상화, 권산, 김형대 등) 및 민미련 건준위 결성 참여.	• 2월 제 6공화국, 5공 청문회 • 5월 서울대 조성만 명동성당 투신사망 • 9월 서울하계올림픽	• '광주전남미술인공동체'(1988~2002)는 광주시각매체연구회, 목판화연구회와 기타미술인의 대중미술공동체로 창립 - 이후 89년 민미련건준위의 걸개그림 〈민족해방운동사〉 사건으로 조직 재분화 - 94년 동학농민전쟁 100주년 미술전을 광주민미련과 연대하면서 재통합 - 일반시민 미술대중교양강좌 '겨울미술학교'(93~98)와 '오월전' 개최 - 95년 광주미술상 수상, 2002년 공식 해체

| 1988 | 부산 대학미술패연합 결성부산미술운동연구소 노동미술팀 '일그림패' 일상적 노동현장 지원체계 운영(노보제작, 쟁의물품, 시각물 제작 등)부활하는 항쟁전(부산 가톨릭센터)**'광주전남미술인공동체'** 창립(이하 '광미공', 10월, 공동대표 조진호, 홍성담)미술동인 '새벽' 창립(2월, 수원) 1991년까지 활동현실과 발언-한반도는 미국을 본다 1(11월, 그림마당 민)민족민중미술운동 전국연합 건설준비위원회(이하 민미련건준위, 구 민미련) 결성 및 민족해방운동사 창작단 구성(12월, 대전카톨릭농민회 본부)걸개그림 〈7, 8월 노동자 대투쟁도〉 제작 (미술패 엉겅퀴)걸개그림 〈맥스테크 위장폐업투쟁도〉 제작(여성 미술패 둥지)환경걸개그림 〈숨 쉬며 살고 싶다〉 제작(여성미술연구회)걸개그림 〈조성만 열사도〉 제작(가는패)겨레미술연구소 결성(5월, 전주)만화집단 '작화공방' 결성(5월) 장진영, 백우근, 도기성 등걸개그림 〈아! 양영진〉 제작(10월, 부산미술운동연구소)걸개그림 〈민주, 너를 부르마〉, 〈오월에서 통일로〉 제작(전남대 미술패 마당)걸개그림 〈너희를 심판하리라〉(남미연)조소패 '흙' 결성(1월) 김서경, 김운성, 김정서, 동용선, 신용주, 이충복, 최정미미술패 '엉겅퀴' 결성(1월) 김신명, 정지영, 조혜란, 정태원, 최성희, 이시은, 정순희 등미술비평연구회 결성한국민족예술인총연합 창립(12월, YWCA 강당)충북민족미술협의회 창립(12월)『미술운동』 출판(공동체, 시각매체연구소) | | 미술동인 '새벽'은 88년 6·10 민주항쟁을 계기로 결성된 '수원문화운동연합'(이하 수문연)으로 출발<ul style="list-style-type:'- '">수문연의 시각예술위원회는 나눔미술분과와 열림미술분과로 나누어 활동(창립회원 김영기, 이주영, 박경수, 이달훈, 이병렬, 최익선, 최춘일, 주영광, 이오연, 박준모, 박태균, 차진환, 서동수, 류오상, 손문상 등) |

1988	• '우리 봇물을 트자: 여성 해방시와 그림의 만남' 전(11월, 그림마당 민, 또 하나의 문화 기획) 윤석남, 김진숙, 박영숙, 정정엽, 강은교, 고정희, 김경미, 노영희 등 • 전국학생미술운동연합 결성(이하 학미연) • 광주전남지역대학미술패연합 결성(이하 남미연) • 한국민족예술인총연합 창립(12월, YWCA)		
1989	• 80년대 민중판화 대표작품선(1월, 그림마당 민) • **경인·경수지역 민중미술 공동실천위원회 결성 (1월)** 부천민중미술회(김봉준), 안양문화운동연합. 우리그림(이억배). 수원미술패 나눔(손문상). 인천미술패 갯꽃(정정엽). 그림패 활화산. 그림패 엉겅퀴. 민중미술연구소 등 • 88 문제작가작품전(2월, 서울미술관) • 황토현에서 곰나루까지(예술마당 금강, 서울) • 걸개그림 **〈민족해방운동사〉** 개막전(4월, 서울대 아크로 폴리스 광장, 민미련 건준위) • 경찰, 남북미술교류제안 관련 김정헌 연행(4월) • 4월미술제(4월, 세종갤러리, 그림마당 민, 미술패 바람코지) • 메이데이 전야제 노동미술전(연세대) • 5·5공화국전(5월, 그림마당 민 외 전국순회) • 광미공 창립전 **'오월전'**(5월, 광주남봉미술관) • 〈민족해방운동사〉 슬라이드 필름 출품(7월, 평양세계청년학생축전) • 현실의 변혁과 반영전(7월, 그림마당민, 민미련 건준위) • **〈민족해방운동사〉** 관련 홍성담(7월), 차일환, 백은일, 정하수, 전승일, 이태구, 신동옥, 이효진 구속(8월). 최열, 송만규, 홍성민, 박광수 수배 • 시매연 비상대책위 성명서 및 자료집 '민족해방과 미술' 1, 2 • '예술인 탄압 및 고문, 조작수사 규탄대회'(8월, 시매연, 광미공, 광문협 공동주최) • 부산미술운동연구소 시민미술학교 개설 • 부산미술운동연구소 민족해방운동사 부산역 전시 • 부산미술운동연구소 전원 수배 및 사무실 폐쇄	• 3월 문익환 목사 방북 • 5월 조선대 이철규 의문사 • 7월 임수경 평양축전 전대협 초청 방북 • 고암 이응노 작고(파리) • 11월 베를린 장벽 붕괴	• **〈민족해방운동사〉**는 갑오농민전쟁부터 조국통일운동까지 이르는 한국의 근·현대사를 민중사, 자주적 관점에서 형상화한 연작형태의 11폭 걸개그림. 세로 2.6m, 가로 77m. • 민미련건준위의 전국 6개 현장미술단체와 학미연 산하 30개 대학미술패 동아리 참여, 89년 1~3월 제작. • 89년 4월 서울대학 개막전시, 5월 광주금남로전시, 6월 한양대 노천극장 전시중 경찰탈취와 소각으로 망실. • 평양세계학생축전에 슬라이드 출품으로 대대적인 미술인 탄압이 91년 서울민미련까지 연동되면서 3년여 동안 사상초유의 미술인 구속과 장기 수배령. • 미술인 탄압에 따른 규탄 성명서와 구속자 석방대회, 전시회가 국내외에서 잇따랐다. • **'오월전'**은 광주민공 창립전에서 시작, 이후 광주민공의 연례적인 행사 전시로 매년 5월 개최, 이후 광주민미협(2006년)을 창립하면서 오월전 승계, 현재에 이름.

1989	• 부산미술운동연구소 '일그림패' 임투문화학교 개설 지원 • 일하는 사람들전(부산 가톨릭센터) • **'한국현대사-모내기'** 국보법 위반혐의인 이적 표현물 제작 반포로 신학철 구속(8월) • 구속미술인 작품전(경성대학교 전시실, 10, 15~19) • 미술동인 '새벽' 창립전-오늘의 이 땅(10. 31. ~11. 3. 수원화랑) • 이종률 국보법 위반 구속(11월) • 구속작가 석방을 위한 농성, 성명서 발표(8월~ 민미협, 민미련 건준위, 학미연 외) • 통일염원미술전(8월, 그림마당 민) • 구속미술인 작품전(9월, 그림마당 민) • 조국의 산하전(9월, 그밈마당 민) • 5회 민족미술대토론회(9월, 여주신륵사) • 3회 여성과 현실전(9월, 그림마당 민) • 걸개그림 〈오월민중항쟁도〉 제작(1월, 광주시 매연) • 걸개그림 〈민주노조만세〉 제작(서울 노동자문화운동협의회) • 걸개그림 〈노동해방도〉 제작(최병수 외) • 걸개그림 〈부마항쟁 10주년, 민주정부 수립하자〉 제작(부산미술운동연구소) • 걸개그림 〈백두대장, 한라여장〉 제작(서울 청년미술공동체) • 걸개그림 〈한국피코노동조합 투쟁도〉 제작 (그림패 등지) • 걸개그림 〈아, 이철규. 제작(5월, 학미연) • 걸개그림 〈함께가자 우리〉(전남대 신바람) • 경인, 경수 민중미술 실천위원회 구성(1월, 우리그림, 갯꽃, 활화산, 엉경퀴, 나눔 등) • 만화집단 '작화공방' 결성		• **'한국현대사-모내기'** 는 신학철의 한국현대사 시리즈의 유화작품. • 옛 초가집이 만경대의 김일성 생가라는 혐의로 1989년 8월 구속되어 11월 보석방. 1심과 2심에서 무죄를 받았으나 검찰의 대법원의 항소심에서 원심을 파기하고 지방법원으로 환송, 지방법원 환송심에서 선고유예. • 이에 불복하여 대법원에 상고, 99년 기각. 다시 불복하여 유엔인권위원회에 재소. • 유엔인권위원회, 한국의 법무부에 본 작품을 파기하지 말것을 통보, 2000년 8월 법무부 사면
1990	• 동향과 전망전(3월, 서울미술관) • 노동미술연구소 창립 • 여성과 현실전(4월, 한양대 외 전국 순회) • 여성의 역사전(4월, 안동대 외 전국 순회) • 오월전·통일전(전국 순회) • 조국의 봄전(그림마당 민)	• 1월 민정당, 민주당, 공화당 3당 합당(민주자유당) • 10월 독일 통일	

1990	• 걸개그림 〈자유의 깃발〉(5월, 임동성당, 광주민미련건준위) • 오월항쟁 10주년 기념전(5월, 그림마당 민, 민미협) • **오월전-'10일간의 항쟁, 10년간의 역사전'**(5월, 광주 남봉미술관, 광미공) • 미술동인 새벽 2회전 '정치. 정치. 정치... 정치전'(5. 25.~29. 수원 성화랑) • 우리 시대의 표정-인간과 자연(6월, 그림마당 민) • 민족통일전(8월, 연세대, 민미련) • 농민 미술전(그림마당 민) • 오늘의 삶, 우리 시대 풍경전(삼정미술관, 서울) • **현실과 발언 10주년 기념전**, 심포지엄(9월, 그림마당 민, 관훈미술관) • 남북미술가교류전 및 공동창작 제안, 범민족대회 미술대표단 파견 • 부산 그림패 '해빙' 창립 • 울산, 현대자동차 노동조합 걸개그림 제작(박경열, 정봉진, 구정회 등) • 민족자주미술전(9~10월, 한양대, 서강대, 연세대, **부산 경성대** 등 전국순회, 민미련) • 전태일 추모 노동미술전(10월, 한양대, 민미협, 민미련 공동주관) • 젊은 시각, 내일에의 제안전 (11월, 예술의 전당 미술관) • 조국의 산하-민통선 부근(12월, 그림마당 민) • 농촌현실과 농민의 모습전(온다라 미술관, 전주) • 전형성우리 시대의 사람들전(그림마당 민) • 서울민족민중미술운동연합(이하 서울민미련) 결성(4월) • 안양 미술창작단 쇳물 창립 • 엠네스티, 고난받는 세계의 예술가 3인에 홍성담 선정		• 3월, 서울미술운동 집단 '가는 패'는 '서울민족민중미술운동연합'으로 조직개편.(당시 회원원(24명), 이후 8월, 걸개그림 '통일을 염원하는 여성노동자' 제작(범 민족대회) 10월, 걸개그림 '통일의 꽃 임수경' 제작(외국어대 벽화) • '노동미술연구소'는 수원지역을 중심으로 활동한다. 회원으로는 구본주, 손문상, 신경숙, 황호경 등이다.
1991	• **광주민족민중미술운동연합 결성**(2월, 이하 광주민미련, 광주가톨릭센터) • 불법압류 판화전(2월, 그림마당 민)	• 4월 명지대 강경대 백골단 폭행치사 사건	• 〈**5월 미술선전대**〉와 〈**5월 창작단**〉은 '91년 초유의 '5월 타살, 분신정국'시기 광주와 서울에서 동시에 구성된 미술선전대, 창작단

1991		
• 치안본부와 기무사, 서울민족민중미술운동(이하 서울민미련) 회원 구속과 연행(3월, 최열, 정선희, 이성강, 오진희, 임진숙, 박미경, 김원주, 유진희, 최애경, 조정현, 최민철 등) • 나의 조국전민미련구속, 수배자 작품전 (서울제3미술관, 민미련) • 울산, 현총련투쟁도 걸개그림 제작(정봉진, 송대호, 우기 등) • 우리 시대의 표정-91 인간과 자연(그림마당 민) • 반아파르헤이트전(4월, 예술의 전당) 일부작품 철수 압력 • 〈5월 미술선전대〉(5월, 광주민미련, 남미연) • 〈5월 창작단〉(5월, 서울민미협) • 제1회 민족미술상 수상 작가전(5월, 학고재 화랑) • 민미협 통일전, 광미공 오월전 연합전(5월, 그림마당 민, 광주조선대미술관) • 오월에 본 미국전(5·18 망월묘역) • 전국청년미술제1, 2, 3, 4부(6월, 그림마당 민) • 부산사람들의 일, 싸움, 놀이전(부산미술운동연구소, 부산가톨릭센터) • 전국청년미술전(부산미술운동연구소, 경성대학교 전시실) • 부산지역청년미술인회 창립 • 부산 한진중공업 박창 수열사 장례식 지원 및 추모제 • 부산민족미술인연합(부산민미련) 창립(민미련건준위의 '건준위'를 떼고 이름도 '부산민미련'으로 개명, 민미련소속 타지역과 함께 결의함) • 하나 되는 노동자, 단결하는 노동자전(민미련 전국순회전) • 제1회 전국민족미술인대회(8월, 장성 전대수련관) • 치안본부, 민미련 회원 박영균, 차일환 구속(9월) • 걸개그림 〈자주 민주 통일도〉(10월, 광주민미련) • 3인 목판 '갈아엎는 땅'전(국내 순회) • 조소패 '떡메' 창립(1월)	• 5월 분신정국. 5월 전남대 박승희, 보성고 김철수 학생, 천세용, 김기설, 윤용하, 이정순, 정상순 분신 사망 • 성균관대 김귀정 경찰진입과정에서 사망 • 9월 남북한 UN 동시 가입	• 특히 〈5월 미술선전대〉는 오월진상규명과 예술인 탄압에 대한 규탄, 선전활동과 5월 분신정국시 시각물 제작소 천막동을 전남대학병원에 설치, 금남로 도청앞 노제에 따른 열사도, 영정초상, 그림만장, 깃발, 전단 등 각종 시각매체 제작 • '해방의 칼꽃' 홍성담 오월판화 모음집(10월) • 『한국현대미술운동사』, 『민족미술의 이론과 실천』 최열 평론집(돌베개) • 『우리 시대, 우리미술』 이태호 평론집(풀빛)

1991	• 수원미술인협의회 청립(4월) • 대구경북민족미술인협의회 창립(10월) • 3회 조국의 산하전-항쟁의 숨결을 찾아서(12월, 그림마당 민)		
1992	• 2회 민족미술상 손장섭(1월) • 민중, 삶, 투쟁전(2월, 광주인재미술관, 광주민미련) • 오월전-더 넓은 민중의 바다로(5월, 광주금남로, 광미공) • 걸개그림 〈오월전사〉 제작(5월, 이준석, 정희승 외 광미공) • JALLA 제제3세계와 우리들전 (7월, 일본 동경도 미술관) • 12월전 그 후 십년전(덕원미술관) • 부산 일하는 사람들전(부산민족미술인연합, 가톨릭센터) • 전국청년미술제(부산 경성대학교 전시실) • 부산 그림패 해빙 '겨울민들레'전(갤러리누보) • 울산 동트는 새벽 창립 및 창립전(박경열, 정봉진, 구정회, 송대호, 우기, 이재호 윤화랑) • 홍성담(8월), 최열(9월) 출소 • 광주민미련 해소와 4개 소조 변환(11월, 민족미술창작회, 대동, 현장, 일과 그림연구소)	• 12월 김영삼 대통령 당선	
1993	• 민족민중미술운동전국연합 공식해소(1월) 이후, 동인, 소조로 변환(부산 사실창작회, 새물결, 전주 가보세, 서울 능선, 그림누리 등) • **부산민족미술인연합(부산민미련) 해체** • 3회 민족미술상 황재형(1월) • 오월전희망을 위하여(5월, 광주 금남로, 광미공) • 민예총, 사단법인으로 전환(5월) • 비무장 지대 예술문화운동 작업전(서울시립미술관) • 제주, 탐라미술인협의회 창립(9월) • 우리숨결전(10월, 남도예술회관, 구 광주민미련) • 코리아 통일미술전(10월, 도쿄, 오사카) 남, 북, 해외 미술교류전 • 전국미술운동단체대표자회의 발족(10월)	• 5월 역사바로세우기 관련 특별담화	• 부산 민미련 해체상황 : 부산의 '새물결'은 지역의 미술대학을 갓 졸업한 젊은 미술인이 결성한 그룹으로 부산 민미련을 따르지만 별도의 그룹으로 이원적 운영으로 결국 해체됨

			
1994	• 민미협과 민미련 단일대오 건설합의(1월) • **민중미술 15년-1980-1994전 (2월, 국립현대미술관)** • **동학농민전쟁100주년 미술전 '황토현에서 금남로까지'(3월, 광주시립민속박물관, 광미공, 광주민미련 외 미술인)** • 제1회 4·3미술제(세종갤러리) • 황해의 아침인미협 창립전(인천시민회관) • **동학 100주년 기념 '새야 새야 파랑새야'(4, 6월, 예술의 전당, 광주시립미술관)** • 동학농민전쟁 걸개그림전(5월, 전주시청광장, 광주망월묘역, 구 민미련 미술소조) • 서울시경, JALLA 전 출품, 이인철, 전승일 작품 압수(6월) • 환경과 생명전 '물 한 방울 흙 한줌'(9~11월, 전국순회전, 구 민미련 미술소조) • 제주미술맑은 바람전(세종갤러리) • 부산 미술패 새물결 창립(부산민족미술인연합의 계승) • 인천민족미술인협의회 창립(4월) • 서울, 경기 동학농민전쟁 젊은 미술인모임 결성(그림누리, 노동미술창작단, 두벌갈이, 능선) • 충남민족미술인협의회 창립	• 7월 북한 김일성 사망	• 〈민중미술15년〉전은 국립현대미술관 주최로 열린 한국민중미술(80~94년)의 전시, 연구, 평론의 대규모 기획전시 - 전국소집단, 미술패, 연구미술평론 등 미술인 250여 명 참여 - 걸개그림 및 회화, 입체, 사진, 판화, 만화 등 - 연구, 평글에 원동석, 윤범모, 유홍준, 최열, 권산, 최태만, 라원식, 정지창 외 - 한편 세간에서는 이 전시회를 창작 표현의 합법화(?) 인증 속에 '민중미술의 무덤'으로 회자
1995	• **제1회 광주비엔날레 특별전 '오월정신전'(5월, 광주시립미술관)** • 해방, 분단50년 '우리는 무엇을 보았는가'(8월, 광주가톨릭미술관, 구 시매연) • 안티광주비엔날레 '95 광주통일미술제'(9월, 망월묘역, 광미공 외 전국미술인 참여) • **해방 50주년 역사미술전(10월, 예술의 전당)** • 울산미술인공동체 창립(박경열, 정봉진, 곽영화, 구정회 김근숙, 김양숙, 최정유 등) • 민미협을 '전국민족미술인연합'(미술연합)으로 개편 • **12개 지역미술운동단위 '전국민족미술인연합' 결성** • 통일미술창작단 '솔빛' 창립 • 전북민족미술인협의회 창립 • 부산 가마골미술인협의회 창립	• 6월 삼풍백화점 붕괴 • 8월 조선총독부 건물 중앙돔 상부첨탑 철거 • 5·18 민주화운동에 관한 특별법안 국회의결 • 11월 노태우 전대통령 구속 수감 • 12월 전두환 전대통령 구속 수감	• '전국민족미술인연합'은 2000년 사단법인 '민족미술인협회'로 명칭변경, 현재 전국14개지회 13개 지부로 민족미술인협회 활동 • 9월 제1회 광주비엔날레 개최 - 광주비엔날레는 '5월 광주'에 대한 보상적 성격으로 광주에서 비엔날레 개최를 지원하였다. 당시 문광부에서는 '서울비엔날레' 개최를 계획하고 있었음

1996	• 정치와 미술전(4월, 21세기 화랑) • 오윤 10주기 판화전(6월, 학고재화랑) • 80년대 리얼리즘과 그 시대(가나아트센터) • 미술 속의 한국현대사 인물전(노화랑, 서울) • 8회 조국의 산하강 전(12월, 서울시립미술관 정도 600년 기념관) • 오윤 '동네사람, 세상사람'전(12월, 광주시립미술관) • 〈안면도 반핵 투쟁도〉 제작(충남 민미협) • 울산미술인공동체 창립		
1997	• 솔빛, 〈통일의 길〉 100미터 펼침그림 전시(6월, 대학로) • 2회 광주통일미술제(8월, 망월묘역, 광미공 외) • 우리 시대의 초상아버지 전(성곡미술관, 서울) • 민족미술전 '정치풍경'전(11월, 서남미술관) • 조국의 산하전(서울시립미술관) • 울산미술인공동체, 제1회 울산환경미술제, 생명의 땅을 위하여전, 울산문화예술회관	• 4월 5·18 광주민주화운동 국가기념일(5·18)제정 • 11월 IMF에 구제금융 요청 • 12월 김대중 15대 대통령 당선	
1998	• 불온한 상상력전(21세기 화랑) • 5·18, 18주년 기념 '새로운 천년 앞에서'전(5월, 광주시립미술관) • 세계 인권위원회 50주년 기념 인권전(예술의 전당, 서울) • 일본군 위안부 건립 기념전(나눔의 집, 경기광주) • 우금치 미술제(11월, 충남민미협) • 울산미술인공동체, '암각화에서 공업탑까지전', 모드니 갤러리 • 울산미술인공동체, 회원전 '쥐구멍에 햇빛 넣기전' 울산문화예술회관	• 6월 정주영 소떼 500마리와 북한 방문 • 10월 일본 대중문화 개방 • 11월 금강산 관광선 첫 출항	
1999	• 5·18 19주년 기념, 고암 이응로 10주기전 '통일 무統—舞'(5월, 광주시립미술관) • 동북아와 제3세계미술전(9월, 서울시립미술관 정도600년 기념관) • 부산민주공원 개관전시 개최 • 울산미술인공동체, 영호남교류전 개최(울산, 광주, 목포)	• 6월 남북 서해 교전	

2000	• 3회 광주비엔날레 '예술과 인권' 특별전(3월, 광주비엔날레관) • 역사와 의식전(서울대 박물관) • 서울의 화두는 평양전(광화문갤러리) • 한국의 현대미술시대의 표현(예술의 전당, 서울) • 부산민족미술인협의회 창립 • 수원민족미술인협의회 창립	• 6월 남북정상회담(평양) • 12월 김대중 대통령 노벨평화상	
2001	• 1980년대 리얼리즘과 그 시대전(가나아트센터, 서울) • 5월정신전 '행방불명'(5월, 광주시립미술관) • 광주민중항쟁21주년 기념 '광주의 기억' 3인전(5월, 광주시립미술관) • 한국 국제 전범 재판소전(맨하탄 유엔쳐치센터, 뉴욕) • 역사와 의식전돋도(서울대 박물관) • 거창민족미술인협의회 창립 • 여수민족미술인협의회 창립(11월)	• 5월 국가인권위원회법 공포 • 8월 IMF 지원자금 전액 상환 • 9월 미국 9.11테러 참사 사건	
2002	• '사이버 미술행동전'(1월 오픈, 아트무브 닷컴 사이버전시, 구 민미련 외) • 첫 번째 미술행동 '전쟁대 전쟁'전(3월), '대통령 선거'전(4월) • I am 5·18 '오월'전(5월) • '2002년 6월 대~한민국'(6월) 등 • 21세기와 아시아 민중전(11월, 광화문갤러리) • 14회 조국의 산하낮은 공공미술전(12월, 관훈미술관)	• 1월 미국 대통령 조지 부시 '악의 축' 발언 • 6월 한, 일 월드컵 공동개최 • 12월 노무현 16대 대통령 당선	• 〈사이버미술행동전〉은 '아트무브닷컴'(2002. 1.~2004.)을 통해 새로운 미술운동을 모색하는 구 민미련 중심의 사이버미술행동전, 총 9회 기획전시. 1월 부시의 '악의 축' 발언 이후 4차례 반전 성격의 기획전시 등. 전국 각 지역의 30여 명 작가, 일반인 참여, 회화, 사진, 꼴라쥬, 입체 등 인터넷 관련 툴과 영상물 작업으로 전시 사이트에서 일반대중과 소통
2003	• NO WAR, 평화를 밝혀라(5월, 아트무브닷컴 사이버전시, 구 민미련 외) • NO WAR!-반전, 평화를 위한 이미지 모음 출판(5월, 구 민미련 외) • 광주민중항쟁 23주년 기념 '…그리고 상생'전(5월, 광주시립미술관) • 조국의 산하-전쟁반대 평화 만들기전(7월, 관훈, 대안공간 풀)	• 2월 대구 지하철 화재 참사	• 전 세계 10대 청소년들이 외로워지고 우울해졌다는 연구결과 발표(미국 워싱턴포트지, 스마트폰 원인) • 김윤수 국립현대미술관장 취임(2003~2008). 임기 말 이명박 정권으로 바뀌면서 해임되었음

2003	• 아시아의 지금 근대화와 도시화전(11월, 문예진흥원 마로니에미술관) • 2003 민족미술전(12월, 수원미술관) • 10월 조각가 구본주 교통사고로 별세(민미협장)		
2004	• 평화선언 2004 세계미술가 100인(국립현대미술관, 서울) • 식민지 조선과 전쟁미술전(10월, 서대문형무소역사관) • 아시아의 지금 에피소드 전(12월, 청주예술의전당) • 울산미술인공동체, '울산민족미술인협회'로 개칭 • 울산민족미술인협회, '울산-01시05분전'(현대갤러리)	• 3월 노무현 대통령 탄핵에 따른 대통령 직무 정지와 복귀(5월) • 탄핵 반대 시위	• 중국과 FTA 타결, 대한민국 경제영토 세계 3위
2005	• 울산민족미술인협회, 북녘작가 울산미술대전, 울산문화예술회관 • 울산민족미술인협회, 창립 10주년, 지역현실주의 미술의 현재와 전망전, 울산문화예술회관 • **광주민주화운동 25주년 광주시각매체연구회 초대 '광주의 기억에서 동아시아의 평화로'(12월, 교토시립미술관)** • 항쟁미술제-길에서 다시 만나다(5월, 부산민주공원) • 17회 조국의 산하-국기에 대한 맹세전(7월, 공평아트센타) • 비정규직 철폐전(국회의원회관 로비) • 남북작가 미술교류전(11월, 관훈미술관) • '민미협 20년사' 발간, 심포지엄(11월)	• 10월 황우석 박사 줄기세포 의혹 사건	
2006	• **작고 20주기 오윤 회고전 '낮도깨비 신명 마당'**(국립현대미술관) • 광주민족미술인협의회 창립전 '펀치히터'전(10월, 구 도청) • 달라도 같아요(광화문 갤러리) • 부산, 평택 대추리 보도 사진전 • 부산, 원폭 2세 피해자 김형률 1주기 추모展 • 조국의 산하전평택, 평화의 씨를 뿌리고(경기문화예술회관) • 일상의 억압과 소수자의 인권전(부산민주공원)	• 1월 비디오 아티스트 백남준 작고	

2007	• 민중의 힘과 꿈청관재 민중미술 컬렉션전(2월, 가나아트 갤러리, 서울) • **6·10항쟁 20년 기념전, 광장의 기억 그리고(구 도청)** • 민변 20주년 기념전(모란갤러리, 서울) • 민중의 고동, 한국의 리얼리즘전(일본 순회)	• 6월 '5·18 마지막 수배자' 윤한봉 별세 • 10월 남북정상회담(평양) • 12월 이명박 대통령 당선 • 12월 태안 앞바다 원유 유출	• 7월 광주비엔날레 감독에 선임된 신정아(동국대 교수) 학력위조 사건으로 철회
2008	• 저항과 평화의 바다(3월, 제주 마라도, 구 시매연) • '5월의 사진첩'전(5월, 광주시립미술관 금남로분관) • 제3세계 미술교류 JALLA전(7월, 일본동경도 전시장) • 제주 4·3 Art Work(제주 평화박물관)	• 2월 숭례문 화재 • 5월~7월 광우병 수입 소 국민 저항 • 세계금융위기	
2009	• '강강수월래'전(11월, 5·18기념미술관)전시작품 중 〈삽질공화국〉 철거 요구 논란 • 평화미술제-대지의 꽃을 바다가(제주현대미술관) • 85호 크레인어느 망루의 역사(평화공간, 서울) • 울산민족미술인협회, 어린이를 위한 화가들의 미술전(울산문화예술회관) • '미술과 사회' 최열 비평전서 출판(10월, 청년사)	• 1월 인터넷 논객 '미네르바' 정보통신법위반 구속 • 1월 용산사태 • 5월 노무현 전 대통령 급서거, 국민장 • 8월 김대중 전 대통령 서거, 국민장 • 1월 미국 최초 흑인 대통령 버락 오바마 취임	
2010	• 광주민주화운동 30주년 기념 '오월미술전'(5월, 부산민주항쟁기념관) • **광주민주화운동 30주년 기념 홍성담 초대전(5월, 광주시립미술관 상록전시관)** • 오월전 오월, 그 부름에 답하며(5월, 광주 유스퀘어전시장, 광주민미협) • 임옥상, 신경호 2인의 오월전(5월, 광주) • 광주민주화운동 30주년 기념 '오월의 꽃'전(5월, 광주시립미술관, 쿤스트할레광주) • 현실과 발언 30주년 기념전(7월, 인사아트센터) • '밥-오늘'전(9월, 광주남도음식박물관, 구 광주민미련)	• 4대강 사업과 반대 시위 • 3월 천안함 침몰 • 11월 연평도 포격 참사 • 1월 아이티 대지진 발생	• 5·18 민중항쟁의 예술적형상화 『광주지역 대학미술패 활동을 중심으로』 출판, 배종민(2월, 5·18기념재단) • '현실과 발언'은 공식적으로 해체되었으나 창립 30주년을 맞이하여 기념전을 개최한다.

2011	• 오월전청춘의 기억(5월, 전남대 용봉홀, 광주민미협) • 제18회 4·3미술제 산전제(위폐봉안소에 이름을 올리지 못한 항쟁 지도부 48인에 대한 이적구산전 진혼제_전시 없는 미술제)	• 1월 사상최대 구제역 전국 확산(가축 330만마리 매몰) • 6월 5·18기록물 유네스코 세계기록유산 등재 • 10월 G20 정상회담 포스터 '쥐 그림' 사태(박정수), 유죄, 벌금형 • 12월 북한 김정일 사망 • 12월 김근태 전 의원 고문 후유증으로 별세 • 3월 일본 진도 9.0 강진 발생, 후쿠시마 원전 붕괴, 방사능 유출 • 중동지역 반정부 시위 및 내전, 시민혁명(튀니지, 리비아, 이집트, 시리아, 예멘 등) • 터키 대지진, 태국 방콕 대홍수로 도시 철수령 • 5월 오사마 빈 라덴 사살 사망 • 10월 리비아 가다피 피살 사망 • 10월 애플사 스티브 잡스 사망	
2012	• 인혁당 사건 추모전시회(4월, 서울 서대문형무소, 부산 민주공원, 광주 가톨릭미술관) • SeMA 콜렉션으로 다시보는 1970~80년대 한국미술(2부: 1980년대 민중미술)(6월, 서울시립미술관) • 유신의 초상전(8월~12월)서울평화박물관 스페이스, 아트스페이스 풀)	• 3월 민간인 불법사찰 파문 • 10월 이명박 대통령 내곡동 사저 특별감사임명 조사 • 12월 18대 대통령 선거 • 남수단 부족 분쟁 3천명 학살 사망 • 시리아 내전 5만여명 이상사망(추정) • 11월 미국 대통령선거 버락 오바마 재선	• '유신의 초상'은 유신 40년 공동기획 6부 전시로 민중미술 세대 작가와 이후 민중미학의 계보를 잇는 젊은 작가로 구성. 1부 '국가의 소리'에 이은 '구국의 영단' 등 소주제별 전시. 특히 11월의 3부 전시(평화박물관 스페이스) '유체이탈'에서 18대 대통령선거를 앞두고 유신망령의 부활을 풍자한 홍성담의 〈골든타임〉과 〈바리깡1, 2-유신스타일〉작품이 각종언론과 인터넷 매체에서 논란을 일으키며 화제가 됨
2013	• 제20회 4·3미술제 '꿩-여러 개의 시선들'(제주4·3평화기념관 예술전시실) • 김종길, 『포스트 민중미술 샤먼 리얼리즘』출간	• 2월 박근혜 대통령 취임 • 10월, 국정원 대선개입 의혹	• 1월 싸이 유튜브 12억 뷰 돌파(한류열풍) 말춤으로 지구촌에 즐거움을 선사

2014	• 2014, 제10회 광주비엔날레 20주년 특별전 '광주정신전'(2014. 8. 8.~11. 9. 광주시립미술관) 출품작 '세월오월'(홍성담작) 전시불가로 초유의 전시 파문, 기자회견 및 특별전 일부 참여작가 성명서 발표와 작품철수 • 제21회 4·3미술제 '제주의 바다는 갑오년이다!'(제주도립미술관 상설전시실)	• 4월 '세월호' 침몰 300명 이상 사망 • 9월 홍콩 민주화 시위 '우산혁명' • 일본 집단 자위권 행사 '전쟁 가능 국가'	• '세월호' 사건(4월 16일, 인천 터미널 출발, 안산 단원고 학생 476명의 승객을 태우고 출발, 전남 진도 앞바다 침몰). 이후 세월호 의혹을 밝히기 위해 '특별조사위원회가 구성되어 1년6개월의 활동을 하였으나 여전히 의혹을 밝히지 못하고 특별법을 마련하여 조사에 들어감. • 세월호 시국선언 발표(6월, 문학인 754명)
2015	• 제22회 4·3미술제 '얼음의 투명한 눈물'(제주도립미술관 상설전시실) • 역사의 강은 누구를 보는가(광주 5·18 민주화운동 기록관) • 울산민족미술인협회, 평화의 소녀상 제막(울산대공원)	• 5월, 메르스(중동 호흡기증후군) 사태로 국가적으로 혼란 • 10월, 국사 교과서 국정화 발표로 전국 70여 개 사학 계열 교수는 교과서 집필 거부와 사회적 거부 운동으로 확산	• 8월, 유럽 난민사태 발생; 유럽으로 망명하고 자는 중동, 아프리카 이민자들로 인한 유럽 37개국에 30만여 명의 난민 신청
2016	• 제23회 4·3미술제 '새도림-세계의 공감'(제주도립미술관 상설전시실) • 문화예술계 블랙리스트 첫보도(10. 12, 한국일보)	• 1월, 북한 4차 핵실험 및 장거리 로켓발사로 남북관계 경색 • 2월, 개성공단 전면 중단조치 발표 • 12월, 박근혜 대통령 최순실 게이트(국정개입)	• 20대 총선 여소야대 국회원내 구성(민주당 압승)
2017	• 세월호 3주기, 푸른진실의 세월전 (3월, 담빛미술관) • 제24회 4·3미술제 '회향(回向), 공동체와 예술의 길'(제주시 원도심, 제주도립미술관)	• 1월, 미국대통령 도널드 트럼프 취임 • 3월, 박근혜 대통령 탄핵 • 4월, 세월호 인양 성공, 목포 신항만 거치 • 5월, 제19대 문재인 대통령 취임	• 촛불혁명 : 2016. 10. 26(1) 2017. 04. 29(2) • 박근혜 대통령 퇴진운동으로 대통령직 사임 촉구와 기타 정치·사회적 문제로 일어난 사회운동, 전국적으로 일어난 국민은 촛불을 들고 참여해 촛불집회라 한다. 무혈혁명으로 정권을 교체한 것임.
2018	• 제25회 4·3미술제 '기억을 벼리다'(예술공간 이아, 아트스페이스 C 제주) • 4·3 70주년 특별전 : 포스트 트라우마(제주도립미술관)	• 2월, 제23회 평창동계올림픽 개최(95개국 50,000여 명 참가) • 3차례 남북정상회담	• 방탄소년단(BTS) 전 세계 K팝 열풍 일으킴 • 이명박 전 대통령 구속

2018	• 제주 4·3 70주년 기념 네트워크 프로젝트 : 잠들지 않는 남도(이한열기념관·성북예술가압장, 서울) • 제1회 울산노동미술전 개최(울산문화예술회관)	• **북미 정상회담 추진(싱가폴, 판문점)** • 4월 미국·중국 무역전쟁 시작	• 제7회 지방선거 민주당 압승 (6.13) • 11월 29일 민중미술 선구자 김윤수(전, 국립현대미술관장) 향년 82세로 별세. 김윤수씨는 80년대 이전부터 미술계 전반에서 양심적 지식인으로 문화운동을 주도 • 문화예술계 블랙리스트 관련자 조치 확정(문화체육부 장관 도종환). 131명(문체부 68명, 유관기관 63명)
2019	• 부산민예총 시각예술위원회 창립 • 부산, **부마항쟁 40년년 기념 기록화 제작 및 전국 순회** • 제26회 4·3미술제 경야(예술공간 이아) • 영광 한빛 핵발전소, 생명의 땅 미술행동과 전시(11, 영광핵발전 소일원, 메이홀) • 여순항쟁 미술전 '손가락 총'(10, 순천대학 박물관 기획전시실) • 이후 제주, 부산 순회전시(11, 12) • 2019 동아시아평화예술제_섬의 노래, 제주4·3 평화재단 전시실 • 제2회 울산노동미술전 개최(울산문화예술회관) • **국립현대미술관 개관 50주년 '광장, 미술과 사회(1900-2019)**(10. 17.~2020. 2. 9. 국립현대미술관 덕수궁관·과천관·서울관). 1부와 2부로 나누어 시대별 주요작품, 민주화 시위 현장에 사용되었던 걸개그림 재현과 함께 당시 작품 대거 출품, 참여작가 290명 • **시점·시점-1980년대 소집단 미술운동 아카이브**(10. 29.~2020. 2. 2, 경기도미술관). 1980년대 경인, 경수지역을 중심으로 지역과 집단, 작가별 실천 네트워크를 중심으로 주요작품과 아카이브 전시로 자료집 발간	• 2월 봉준호 '기생충' 제72회 칸 영화제 황금종려상 수상 • 2월 하노이 북미회담 결렬 • 사법부 양승태 전대법원장 구속(사법농단) • 7월 일본정부 한국 수출규제 발표로 'NO NO JAPAN 운동'으로 확산 • 남·북·미 역사적 정상회담(판문점) • 홍콩 민주화운동 • 10월 조국 파문(법무부장관 낙마) • 코로나 바이러스 발견으로 전 지구촌의 팬데믹에 따른 환경 변화	• 국립현대미술관장 윤범모 취임(2. 1) • 3월 23일, 공개세미나(경영지원센터) '민중미술과 여성주의 미술'-80년대 미술현장 중심. 주요참석자 김종길(사회), 박영택(경기대교수), 이선영(미술평론가), 양원모, 김진숙, 김인순 등 • **미디어 아트 전국적 붐.** 2018년 제주 미디어아트 전용관 '빛의 벙커' 개관, 2019년 부산 해운대 국내최대 '미디어 아트 전문 미술관' 개관, 2019년 유네스코 미디어시티 광주에서는 미디어아트 전용 미술관 건립(2021년 개관 예정)

2020	• 제27회 4·3 미술제 래일·來日·RAIL(제주4·3평화기념관) • 월성, 고리핵발전소 미술행동(2, 7 월성 핵발전소 일원, 전시 7~9월 부산, 울산) • 꼬로나 퇴치, 미술행동, 전시(5, 광주 5월광장) • 오월포스터전(5, 생각상자) • '현실과 발언' 창립 40주년 기념전 개최(7월). 참여작가 16명 • 새만금, 그림만장(10, 부안 해창갯벌 일원) • 제3회 울산노동미술전 개최(울산문화예술회관)	• **1월 '코로나19' 중국 우한발 한국에 코로나 전염, 이후 팬데믹 속 거리두기로 보건, 경제, 사회는 물론 문화예술에 파장과 영향** • **11월 미국 대통령 선거, 민주당 '조 바이든' 당선**	• 1. 30. 대법원 전원합의체는 직권남용 등의 혐의로 김기춘(전 대통령비서실장) 징역4년, 조윤선(전, 문화체육부장관) 징역 2년 선고 • **방탄소년단(BTS), 미국 빌보드 팝 100 중 1위** • 기생충, 제92회 아카데미 시상식 4관왕, 한류문화 새로운 역사를 씀
2021	• 제28회 4·3 미술제 어떤 풍경(예술공간 이아, 포지션민 제주) • 황재형: 회천回天(국립현대미술관 서울관) • **미얀마 민주시민을 위한 미술행동전**(미얀마대사관, 망월묘역, 오월광장, 메이홀, 생각상자, 서울나무갤러리, 안성예술촌 등) • 말하고 싶다 "담빛"전(담빛예술창고) • 제1차 연안환경미술행동전시-둔장, 생명과 평화의 땅전(자은 둔장마을미술관) • **광주비엔날레 출품작 〈일제를 빛낸 사람들〉(이상호 작)** 파문에 따른 미술인 성명서 발표 • **역사의 피뢰침, 윤상원전**(광주 국립아시아문화전당). 하성흡 수묵으로 그린 열사의 일대기 • 하의도에서 오월까지(신안 압해도 저녁노을미술관) • **바람보다 먼저**(수원시립아이파크미술관). 국립현대미술관과 수원시립미술관 공동으로 1980년대 이후 민중미술 운동을 사회 참여적 관점에서 서울을 중심으로 인천, 대구, 안양, 가평, 청주, 울산, 부산, 대구 등 전국적 흐름 조망	• 6월 G7회의(주최국 영국) 대한민국 초청국 자격으로 참여. UN은 대한민국을 개도국 지위에서 선진국 지위로 변경 발표 • 7월 23일~8월 8일, 제32회 도쿄올림픽, 코로나 19로 인한 무관중 올림픽 개최	• 4월 7일, 서울·부산 보궐선거, 민주세력 패배, 사회적 공정의 가치에 불만을 품은 20~30세대의 반란으로 규정 • 7월, 방탄소년단(BTS) 신곡 '버터' 발표, 미국 빌보드 팝 100 중 연속 7주 1위, 이어서 신곡 연속 1위

KI신서 10032

오월의 미학·2
서슬에 새겨진 평화

1판 1쇄 인쇄 2022년 1월 4일
1판 1쇄 발행 2022년 1월 14일

지은이 장경화
펴낸이 김영곤
펴낸곳 (주)북이십일 21세기북스

TF팀 이사 신승철
TF팀 이종배
출판마케팅영업본부장 민안기
마케팅1팀 배상현 한경화 김신우 이보라
출판영업팀 김수현 이광호 최명열
제작팀 이영민 권경민
진행·디자인 다함미디어 | 함성주 홍영미 유혜진 유예지

출판등록 2000년 5월 6일 제406-2003-061호
주소 (10881) 경기도 파주시 회동길 201(문발동)
대표전화 031-955-2100 **팩스** 031-955-2151 **이메일** book21@book21.co.kr

© 장경화, 2022
ISBN 978-89-509-9864-6(03600)

(주)북이십일 경계를 허무는 콘텐츠 리더

21세기북스 채널에서 도서 정보와 다양한 영상자료, 이벤트를 만나세요!
페이스북 facebook.com/jiinpill21 포스트 post.naver.com/21c_editors
인스타그램 instagram.com/jiinpill21 홈페이지 www.book21.com
유튜브 youtube.com/book21pub